MARIE DORVAL

TIRÉ A PETIT NOMBRE

MARIE DORVAL

1798-1849

**Documents inédits
Biographie — Critique
et Bibliographie**

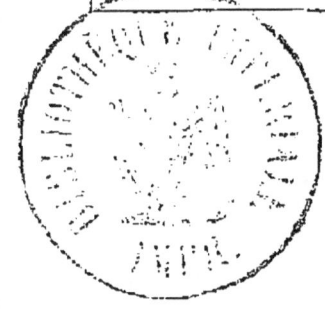

............ Solatia luctus
Exigua ingentis............
(VIRGILE, *Enéide*, l. XI, v. 62.)

———∞⚬⚬⚬———

PARIS

LIBRAIRIE INTERNATIONALE

15, BOULEVARD MONTMARTRE

A. LACROIX, VERBOECKHOVEN & Cⁱᵉ, ÉDITEURS

A Bruxelles, à Leipzig et à Livourne

—

1868

Tous droits de traduction et de reproduction réservés.

A LA MÉMOIRE

DE LA GRANDE ARTISTE

MARIE DORVAL

A MADAME

CAROLINE LUGUET

(Née Dorval)

Dédier ce livre à Celle qui fut votre mère, n'est-ce pas vous en faire en même temps l'hommage, — à vous, Madame, qui avez tant fait pour moi.

Vos avis m'ont été si précieux, ils m'ont été donnés avec une grâce telle qu'au moment de rappeler un passé qu'il personnifie si dignement aujourd'hui, votre nom m'a paru la meilleure égide.

J'ai l'honneur d'être, avec respect,
Madame,
votre très humble et très dévoué serviteur,

Y.

29 Mars 1867.

PRÉFACE

1ᵉʳ Novembre 1866.

C'est en 1840, aux heures radieuses et verdoyantes de la dix-huitième année, que je vis pour la première fois Madame Dorval, et, dussé-je atteindre à la plus extrême vieillesse, je n'oublierai jamais l'impression profonde, ineffaçable qu'elle m'a causée. C'est en souvenir de ces émotions que je n'ai plus retrouvées et ne retrouverai jamais, que j'ai rassemblé, comme en une gerbe à l'honneur de sa mémoire, les divers articles épars çà et là dans les journaux du temps et qu'on retrouverait si difficilement aujourd'hui. De plus, grâce à l'extrême obligeance de Madame Caroline Luguet, sa fille, j'ai été mis à même de puiser dans des documents curieux,

intéressants au point de vue de l'art, entièrement inédits, et se rattachant à la grande actrice.

Cet humble volume se compose donc surtout (et c'est là son seul prix), à part quelques souvenirs et quelques travaux personnels, de ces pièces inédites et d'articles empruntés à V. Hugo, A. de Vigny, G. Sand, J. Janin, A. Dumas, L. Gozlan, Th. Gautier, etc.

« Il y aurait une magnifique oraison funèbre à
« faire à Madame Dorval, disait Eugène Guinot,
« en 1849 à l'époque de sa mort : ce serait de
« réunir tout ce que les grands écrivains du
« théâtre contemporain ont écrit sur elle, dans
« la préface de leurs œuvres, pour la remercier ;
« Victor Hugo, *Marion-Delorme*; Alexandre
« Dumas, *Adèle d'Hervey*; Alfred de Vigny,
« *Kitty-Bell*; etc..

« C'eût été, et ce sera le meilleur panégyrique
« de Madame Dorval. »

C'est ce que j'ai essayé de faire ici.

Puisse donc ce livre, destiné à un cercle restreint, rappeler l'attention sur une grande artiste morte à la peine, tuée avant le temps par son cœur, si plein de tendresses infinies ; puisse-t-il enfin n'être pas trop indigne de l'épigraphe que

j'ai choisie en l'empruntant au grand poëte latin.

Pour les bibliographes et les collectionneurs, j'ai terminé ce volume par une liste, aussi complète que possible, des rôles créés ou même seulement repris par Madame Dorval, avec les dates précises (car je possède *toutes* ces pièces), et avec quelques observations qui s'y rattachent.

Il y a quelques années, un travail analogue à celui-ci, et que je regrette de ne pas connaître, ayant été communiqué à G. Sand, l'illustre écrivain adressa à l'auteur la lettre qu'on va lire ; je serais heureux si ce volume, consacré lui aussi à la mémoire de la célèbre actrice, méritait le même éloge de la part de Celle qui a écrit, dans l'*Histoire de ma vie*, ce magnifique chapitre intitulé : *Madame Dorval*.

« Monsieur, j'ai lu avec un grand attendris-
« sement vos pages sur Marie Dorval. Elles sont
« pleines de cœur et votre enthousiasme n'exa-
« gère rien. Elle était aussi grande, aussi bonne,
« aussi généreuse, aussi aimable que vous l'avez
« peinte. C'est un devoir de dire tout cela,
« encore et bien haut, car on oublie les grands
« acteurs et tous les grands virtuoses, et leurs

« amis doivent faire vivre le souvenir de leurs
« vertus, de leurs bienfaits, de leurs grâces,
« tous ces dons de leur génie, qui s'effacent
« avec eux, mais qui ont pourtant été de si
« grands éléments de progrès et les assises
« véritables dans l'édifice de la civilisation. »

« Georges SAND. »

« Nohant, 20 Mars 1863. »

INTRODUCTION

Il y a déjà plus de 30 ans, *grande mortalis œvi spatium* (15 octobre 1836) qu'Alfred de Musset, alors dans toute la fleur de la jeunesse, laissait échapper de son cœur ces stances immortelles, adressées à la mémoire de M^{me} Malibran, et que répètera la postérité la plus lointaine :

> Sans doute il est trop tard pour parler encor d'elle,
> Depuis qu'elle n'est plus *quinze jours* sont passés :
> Et dans ce pays-ci, *quinze jours*, je le sais,
> Font d'une mort récente une vieille nouvelle.
> De quelque nom d'ailleurs que le regret s'appelle,
> L'homme, par tout pays, en a bien vite assez.

Quinze jours !.. Qu'est-ce donc grand Dieu ! quand au lieu de quinze jours il faut dire, comme ici, dix-huit ans et plus ?.. Car voilà plus de dix-huit années qu'elle est morte, la grande artiste que regrettera toujours l'art dramatique.

Et le poëte continuait :

> O Maria-Félicia ! le peintre et le poëte
> Laissent, en expirant, d'immortels héritiers ;
> Jamais l'affreuse nuit ne les prend tout entiers.
> A défaut d'action, leur grande âme inquiète
> De la mort et du temps entreprend la conquête,
> Et, frappés dans la lutte, ils tombent en guerriers.
>
> Celui-là sur l'airain a gravé sa pensée ;
> Etc.

Et plus loin, ne semblerait-il pas, en changeant à peine quelques mots, que cela s'adresse non à Marie Malibran, mais à Marie Dorval :

> Recevant d'âge en âge une nouvelle vie
> Ainsi s'en vont à Dieu les gloires d'autrefois ;
> Ainsi le vaste écho de la voix du génie
> Devient du genre humain l'universelle voix....
> Et de toi, morte *hélas !* de toi, pauvre Marie,
> Au fond d'une chapelle il nous reste une croix !
>
> Une croix ! et l'oubli, la nuit et le silence.
> Ecoutez ! c'est le vent, c'est l'Océan immense ;
> C'est un pêcheur qui chante au bord du grand chemin.
> Et de tant de beauté, de gloire et d'espérance,
> De tant *d'accents émus partant d'un cœur* divin,
> Pas un faible soupir, pas un écho lointain.
>
> Une croix ! et ton nom écrit sur une pierre,
> Non pas même le tien, mais celui d'un époux,
> Voilà ce qu'après toi tu laisses sur la terre ;
> Et ceux qui t'iront voir à ta maison dernière,
> N'y trouvant pas ce nom qui fut aimé de nous,
> Ne sauront pour prier où poser les genoux.

Kitty-Bell ! où sont-ils, belle muse adorée,
Ces accents pleins d'amour, de charme et de terreur,
Qui *s'échappaient* le soir *de* ta lèvre inspirée
Au milieu des sanglots, des soupirs de douleur ?
Où vibre maintenant cette voix éplorée,
Cette *voix* si vivante *arrachée* à ton cœur ?

Et combien d'autres de ces immortelles strophes lui sont applicables encore, ainsi qu'on peut le voir dans l'article nécrologique de J. de Prémaray, que nous avons reproduit intégralement p. de ce volume.

On comprend sans peine quelle impression profonde dût faire sur nous une pareille actrice, lorsque nous la vîmes à Paris, de 1840 à 1843, à l'apogée de sa gloire, et dans la plupart de ses admirables créations (excepté hélas! *Kitty-Bell* et *Marion-Delorme*). Car les grands artistes comme elle illuminent un rôle et en font rayonner les moindres reliefs dans un nimbe d'or; tandis qu'avec d'autres interprètes, les beautés les plus incontestables pâlissent et s'éteignent dans une sorte de brume crépusculaire. Aussi lorsqu'elle vint en décembre 1845 donner une représentation à Orléans, où nous habitions alors, nous empressâmes-nous de solliciter, dans le *Journal du Loiret*, les honneurs redoutables du compte-rendu. — C'est ce premier feuilleton de jeunesse qui est à vrai dire l'origine première de ce livre. — Le voici tel qu'il parut au journal, il y a 22 ans, dans le numéro du 24 décembre 1845; nous n'y avons rien changé, l'expression de nos

sentiments sur Madame Dorval n'ayant elle-même aucunement changé depuis cette époque.

THÉATRE D'ORLÉANS.

M^me DORVAL.

Notre Directeur, M. Harmant (1), montre pour nos plaisirs un zèle dont il est juste de le louer. Sachant que rien ne plaît comme la variété, il suit le précepte du poète et passe *du grave au doux, du plaisant au sévère.* Hier il nous faisait chanter M^me Dorus, l'une des perles de l'opéra ; aujourd'hui nous avons M^me Dorval, le plus riche joyau, sans nul doute de la Porte-Saint-Martin, et je dirai l'une des plus éminentes artistes de la capitale. Pourquoi faut-il que le public n'ait pas mis plus d'empressement à répondre à cet appel ? N'est-il pas honteux qu'un misérable nain, que Tom-Pouce, ait attiré plus de monde à notre théâtre que M^me Dorval. Il est vrai que les mille voix de la réclame parisienne bourdonnaient encore aux oreilles orléanaises, lorsque ce fœtus qu'on appelle le général Tom-Pouce est venu ici ; tandis que la représentation de M^me Dorval n'a été annoncée que le dimanche soir ; elle avait été tenue aussi secrète qu'un coup d'état de M. Salvandy (2). Toutefois, l'aspect de cette salle si froide, si peu remplie, nous a causé

1 Aujourd'hui directeur du Vaudeville, à Paris.
2 Allusion à un décret ministériel rendu bien inopinément, et oublié aujourd'hui.

un vif serrement de cœur. Nous éprouvions une peine involontaire à voir M^me Dorval, elle qui reçoit chaque soir à Paris, depuis plus d'un mois, dans sa nouvelle création de Marie-Jeanne, les applaudissements d'une salle comble, elle que nous avons vue si souvent à Paris passionner un nombreux auditoire, haletant et tout en larmes, à la voir, disons-nous, prodiguer ainsi son talent devant des banquettes dégarnies.

« Le choix de la pièce de *la Comtesse d'Altemberg* ne nous a pas semblé heureux pour mettre en relief les grandes facultés dramatiques de l'artiste. N'était le dernier acte qui renferme deux belles scènes, et où M^me Dorval a transporté toute la salle, le reste ne contient plus rien qui lui permette de faire valoir ses éminentes qualités. Mais M. Harmant va monter *Marie-Jeanne*; qu'il prie alors M^me Dorval de venir donner ici une représentation de ce drame, et nous sommes sûrs que son appel sera entendu comme il doit l'être, et que la torpeur orléanaise, pour tout ce qui touche au théâtre, saura ce jour-là se réveiller.

« Nous ne laisserons pas partir d'Orléans M^me Dorval sans la saluer par une note biographique :

« Marie-Amélie Dorval est née à Lorient. — Quand? me demanderez-vous. Oh! pour cela, c'est être trop indiscret, et vous savez que jamais femme ne montra son acte de naissance. — Elle débuta à Lille dans la comédie sous le nom de *Boulotte*, gracieux surnom (dit Léon Gozlan, auquel nous em-

pruntons une partie de ces détails biographiques), qui nous apprend qu'elle était ronde et grasse, elle, dont la taille souple devait un jour fléchir sous les voluptueuses étreintes d'Antony. Chose étrange, elle tint ensuite l'emploi des Dugazon d'opéra-comique, à Brest, Bayonne, Vannes, Rennes, et, chose plus étrange encore, elle y réussit.

« Elle renonça à l'opéra-comique, quitta Strasbourg et vint à Paris contracter en 1818 un engagement avec la Porte-Saint-Martin, alors sous la direction de MM. Saint-Romain et Lefeuve. Sans parler des nombreux mélodrames où elle s'essaya à la terreur et aux larmes, pendant ses premières années d'engagement, disons seulement qu'elle déploya tant d'intelligence, de passion naturelle, de sensibilité, de douleur vraie, de spontanéité touchante dans *la Pie voleuse*, *les Frères à l'épreuve*, *Werther*, que le Conservatoire, toujours à la hauteur de sa mission, ne vit en elle que l'étoffe d'une soubrette. — « Vous soubrette, s'écrie Gozlan, ce n'est pas moi qui aurais osé vous confier un plateau chargé de porcelaines. A la vue d'un jeune homme bâtard et malheureux, vous eussiez ouvert les bras en criant: *Mon Antony! je t'aime!* Et mes porcelaines eussent été brisées. Dieu nous garde de pareilles soubrettes ! »

« Après de nombreuses créations remarquables. Mme Dorval débuta enfin aux Français, le 21 Avril 1834. C'est là qu'elle obtint dans le rôle de Kitty-Bell (12 février 1835), l'un des plus beaux fleurons

de la couronne de M. de Vigny, un triomphe inouï qui n'a peut-être été surpassé que par le succès tout récent de *Marie-Jeanne.*

M^me Dorval est la plus populaire de nos artistes et la plus digne de l'être. Que de créations remarquables ne citerions-nous pas si nous voulions rappeler tous ses titres ! Sans nommer Adèle d'Hervey, Kitty-Bell, Marion-Delorme, Cosima; n'avons-nous pas Amélie dans *Trente ans de la vie d'un joueur,* Rodolphine dans *la Main droite et la Main gauche,* dona Sol dans *Hernani,* qu'elle a su créer après M^lle Mars. M^me Dorval est l'artiste par excellence du drame moderne. Nulle mieux qu'elle ne représentera la passion ardente, mais contenue, comme dans *Antony;* l'amour platonique comme dans *Chatterton;* l'amour maternel, comme dans *Marie-Jeanne;* l'amour de la famille, comme dans *le Joueur.* Ne lui demandez pas de représenter ces héroïnes aux passions échevelées et horribles : Lucrèce-Borgia, Marguerite de Bourgogne, Marie-Tudor, laissez ces personnages à M^lle Georges qui y excelle à son tour. — Une fois, M^me Dorval a abordé le rôle de Marguerite de Bourgogne, elle y a paru mal à l'aise. Ce n'est pas là son genre, le crime ne lui va pas ! — La passion, oui, mais la passion ardente et pure, et non la passion désordonnée et incestueuse d'une Lucrèce ou d'une Marguerite.

« Si le monde vous doit beaucoup, Madame, dit son biographe, pour toutes les douces et poignantes impressions dont vous l'avez ému aux dépens de

vos forces et de votre santé, car vos pleurs sont de véritables pleurs, vos soupirs des soupirs véritables ; la littérature ne vous doit pas moins pour avoir été, et jusqu'ici, le plus complet interprète du drame moderne. On est d'abord allé le voir à cause de vous, et pendant bien des années de faiblesse, les grâces de la mère ont fait pardonner aux imperfections de l'enfant. »

« Nous avons laissé exprès de côté la création de la *Lucrèce* de M. Ponsard (22 Avril 1843), parce que, toute remarquable qu'elle ait été, elle nous semble inférieure aux précédentes. La tragédie ne nous paraît pas le fait de Mme Dorval. « Le drame et vous, Madame, vous vous rencontrâtes un soir sur les boulevards ; il était jeune et beau, vous étiez jeune et belle ; vous vous aimâtes, et depuis ce moment vous ne vous êtes plus quittés. Je ne tiens pas compte ici de quelques infidélités qui n'ont que mieux servi à vous prouver à tous deux combien vous auriez tort de courir après d'autres amours. L'amour à la maison n'est peut-être pas le plus vif, mais il est encore le meilleur, je vous le dis bien bas. »

« Que Mme Dorval laisse donc la tragédie à Mlle Rachel, sa part à elle est encore assez belle et assez large. Sa voix, qui dans le récit ordinaire est peut-être un peu rude, la sert merveilleusement aux moments de passion et d'entraînement.

« Quand je joue avec elle, dit Bocage, je suis ému, transporté ; cette femme m'électrise ! » Quel plus bel éloge voulez-vous !....

« M^me Dorval, après être restée ces dernières années à l'Odéon, vient de rentrer à la Porte-Saint-Martin, le théâtre de ses plus beaux triomphes. Quoi qu'il n'y ait pas de scène inférieure pour le génie, nous désirerions cependant la voir briller au Théâtre-Français. Celui-ci crie miséricorde, et il laisse aux boulevards Frédérick et M^me Dorval, et il a laissé Bocage prendre la direction d'un théâtre rival, l'Odéon.

« M^me Dorval, Frédérick, Bocage, trinité artistique ! vos noms ne devraient-ils pas rayonner depuis bien des années dans les fastes du Théâtre-Français? Pourquoi n'en est-il pas ainsi? Pourquoi? C'est que les dissensions, les rivalités, les jalousies, travaillent et rongent le monde dramatique, comme le monde politique, comme tous les mondes possibles. »

Je lui envoyai à Paris ce bien modeste feuilleton, avec la lettre que voici :

<div style="text-align: right">Orléans, 24 Décembre 1845.</div>

Madame,

Permettez au plus profond comme au plus obscur de vos admirateurs de vous adresser l'article qu'il vous a consacré avec tant de plaisir, dans le *Journal du Loiret*, à l'occasion de votre représentation de lundi à Orléans.

J'ai souffert pour vous, croyez-le bien, pour vous qui vous arrachiez pour un jour aux ovations que vous recevez chaque soir dans votre admirable

création de *Marie-Jeanne*, j'ai souffert de voir une telle solitude autour de vous. Mais notre ville, comme plusieurs villes de province, se pique de dilettantisme et tel qui se dérangera pour entendre une troisième doublure de l'Opéra, restera coi, s'il s'agit de M^me Dorval ou de Frédérick!.... C'est monstrueux, mais c'est ainsi.....

Joignez à cela un temps affreux, une salle indigne d'une ville qui se respecte, et par suite peu fréquentée, et enfin, et surtout, l'imprévu de votre représentation, annoncée seulement la veille au soir.

Quoi qu'il en soit, Madame, soyez sûre que parmi l'auditoire vous comptiez bon nombre de cœurs sympathiques à votre admirable talent. Le plus humble, celui qui écrit ces lignes, a eu le vif bonheur de vous voir souvent à Paris, et il y a quelques jours à peine il allait vous applaudir dans *Marie-Jeanne*, regrettant de n'avoir pu assister au triomphe éclatant que vous y avez obtenu le soir de la première représentation, et ne prévoyant pas alors qu'en revanche, un hasard heureux lui permettrait de vous payer un juste tribut d'éloges.

Qu'est ma faible voix auprès des grands écrivains qui vous ont déjà célébrée, Hugo, Vigny, Janin, Gozlan et tant d'autres? Rien, je le sais : je n'apporterai aucune pierre nouvelle à l'édifice de votre gloire, mais j'aurai été heureux de pouvoir dire une fois au moins, tout ce que je pense sur vous, autant du moins que les exigences du journal me l'ont permis.

Veuillez agréer, Madame, etc.

Quelques jours après, la grande artiste daigna répondre à cet envoi par la lettre suivante, que je conserve comme un de mes plus précieux autographes :

« Mon Dieu, Monsieur, me pardonnerez-vous d'avoir tant tardé de vous répondre ! Je suis encore bien souffrante et je l'ai été au point de vous paraître incivile, lorsque je n'étais que dans l'impossibilité de vous remercier de la charmante bonté que vous avez eue de vous occuper de moi. Votre article me sera précieux, je vous assure, et je le regarde, ainsi que votre lettre, comme un dédommagement bien plus que suffisant au peu d'empressement du public d'Orléans. Cependant, croyez que bien loin de lui garder rancune, je me trouverais très-heureuse de revenir jouer cette Marie-Jeanne dont vous me parlez avec tant d'indulgence. Je désire en cela que le vœu que j'exprime puisse s'accorder avec les intérêts du directeur.

« Dans tous les cas, Monsieur, si vos occupations ou vos plaisirs vous appelaient à Paris, et que vous veuilliez me faire l'honneur de venir chez moi, c'est avec un grand plaisir que je vous remercierais moi-même de ce que vous avez bien voulu exprimer sur mon compte.

« En attendant, Monsieur, recevez l'expression de ma reconnaissance et de mes sentiments distingués.

« Marie DORVAL.

« Paris, ce 5 Janvier 1846. »

Je répondis à cette lettre par ce qui suit :

« Orléans, 25 Janvier 1846.

« Madame,

« J'ai été touché, plus que je saurais dire, de la gracieuse réponse que vous avez bien voulu me faire, c'est un nouveau plaisir ajouté à celui que j'ai eu de vous consacrer un article que j'aurais voulu plus digne de vous. Cette lettre, beaucoup trop flatteuse pour moi, est mille fois plus aimable que je n'aurais osé l'espérer, aussi permettez-moi de vous en témoigner ici mes vifs et sincères remerciments. J'espérais pouvoir vous les adresser de vive voix, et c'est ce qui explique le retard de cette lettre, car M. Harmant m'avait appris ses démarches auprès de vous pour obtenir deux représentations *(Marie-Jeanne* et *Clotilde)*. J'ai vu avec bien du regret que cela n'avait pu s'arranger, du moins quant à présent ; espérons que nous serons plus heureux à une autre époque que je souhaite la plus prochaine possible.

« Quoi qu'il en soit, Madame, si vous vous représentez l'admiration ou plutôt le culte artistique que je vous ai toujours voué, même avant de vous avoir vue, par cela seul que vous étiez le brillant interprète de Hugo, Vigny, Dumas, mes dieux littéraires, vous comprendrez quel bonheur ça été pour moi de recevoir de votre main une aussi charmante lettre ; aussi soyez sûre que je ne m'en dessaisirai jamais et que je la regarde comme un de mes objets les plus précieux.

« Léon Gozlan, ce spirituel conteur, dit quelque part dans sa piquante notice sur vous (et je dis *notice* au lieu de *biographie*, car vous savez qu'il a horreur des biographies):

« Il y avait l'enthousiasme de la foi dans le cœur
« de la jeunesse qui se pressait à vos représentations,
« surtout lorsque vous jouiez *Antony* ou *Marion-*
« *Delorme*. Si alors vous eussiez voulu former une
« nouvelle croisade, dix mille jeunes gens auraient
« répondu à votre appel. Par exemple, je ne sais
« pas où vous les auriez conduits. »

« Certes si j'avais eu le bonheur d'être à Paris à cette époque, j'aurais été le plus fervent champion de cette milice jeune, ardente et dévouée; mais j'étais encore un lycéen alors, et mon éternel regret est de n'avoir pu vous admirer et vous applaudir ni dans *Chatterton* ni dans *Marion-Delorme;* je ne parle pas d'*Antony*, car j'ai été assez heureux pour assister à la première représentation de la reprise qui eut tout l'attrait d'une nouveauté, car un stupide *veto* pesait sur ce beau drame depuis dix ans. C'était le 6 novembre 1842, je ne l'oublierai jamais, la vaste salle de la Porte-Saint-Martin était comble, et, bien que ce fut un dimanche, l'assemblée était aussi brillante, aussi lettrée qu'aux plus beaux jours de ce théâtre; vous fûtes rappelée, avec Bocage, au milieu de bravos frénétiques, des trépignements universels, sous une pluie de couronnes et de bouquets, c'est le plus beau triomphe dramatique dont j'ai jamais été témoin : il ne s'effacera plus de ma mémoire.

« Pardon, Madame, de me laisser aller ainsi à des souvenirs, pleins de charme pour moi, si peu intéressants pour vous, habituée que vous êtes depuis longtemps à de semblables triomphes; ces souvenirs m'entraîneraient bien loin, si j'y laissais un libre cours; je n'ajouterai plus qu'un mot :

« Vous avez eu la bonté de m'engager à aller vous voir lorsque j'irai à Paris; cette liberté je n'aurais pas osé vous la demander, vous avez été vous-même au devant de mes plus chers désirs en me l'accordant, et je vous en remercie ; soyez sûre que je ne manquerai pas d'en user, non pas pour recevoir vos compliments comme vous avez la bonté de me le dire, je n'en mérite aucun, et ce serait plutôt à moi à vous en adresser, mais pour avoir le plaisir de m'entretenir quelques instants avec vous et vous renouveler l'assurance de ma profonde sympathie et de ma sincère admiration.

« En attendant, veuillez agréer, Madame, etc. »

Quelques mois après ces lettres, en juin 1846, Mme Dorval revint, comme elle l'avait promis, donner quelques représentations à Orléans. — On pense bien que le *Journal du Loiret* me fut encore ouvert pour en esquisser le compte-rendu. — On trouvera plus loin (p.) dans leur ordre de dates, ces cinq feuilletons, auxquels, comme au précédent, je n'ai changé absolument rien.

Pendant ce séjour de Mme Dorval à Orléans, qui dura une quinzaine de jours, j'eus l'avantage de lui faire une visite le 9 juin, qui, les circonstances en

décidèrent ainsi, devait hélas! être la première et la dernière. Je n'ai pas besoin de dire quel accueil cordial je reçus de l'éminente artiste, si bonne et si simple dans l'intimité, malgré sa haute renommée, comme le savent si bien ceux qui l'ont approchée. Je devais retrouver, vingt ans plus tard, la même cordialité, simple et franche, chez sa fille, Mme Caroline Luguet, à qui ce livre sur sa glorieuse mère est si justement dédié.

On comprend aisément qu'à partir de cette époque je dus suivre, avec plus d'intérêt encore, tout ce qui se rattachait à la grande actrice. Je lus donc avec une douloureuse sympathie le récit de sa mort lamentable (20 mai 1849), et les articles nécrologiques qui s'en suivirent. Je reproduis dans ce livre les principaux. Le beau chapitre de G. Sand, sur Mme Dorval, dans l'*Histoire de ma vie*, m'intéressa vivement ainsi que la brochure d'Alexandre Dumas, sur laquelle cependant des réserves sont à faire. En outre, la manie des livres et des collections s'étant développée en moi, je me mis à réunir, avec un soin que comprendront seuls les bibliomanes et les collectionneurs, tout ce qui concernait Mme Dorval, et notamment *toutes* les pièces à ma connaissance, où elle avait créé ou seulement repris un rôle, même les mélodrames les plus obscurs et les plus justement oubliés aujourd'hui. J'ai pu dans cette recherche, vérifier plus d'une fois la justesse de cette observation de Paul Lacroix, dans sa préface du fameux catalogue Soleinne :

« Si la rareté est la première condition du mérite
« d'un livre aux yeux des bibliophiles, les pièces
« dramatiques, en général, se recommandent par
« ce mérite entre tous les livres.... Dans l'espace
« d'un demi-siècle, on ne saurait quelquefois ren-
« contrer une mauvaise pièce de théâtre qu'on
« désire, et qui n'a pas même de valeur vénale, si
« l'on n'y attache pas un prix d'affection ou de
« nécessité..... L'expérience a prouvé à M. de
« Soleinne qu'une pièce de théâtre, fort répandue
« et peu coûteuse dans la nouveauté, pouvait être
« introuvable et fort chère 50 ans après... »

C'est en me livrant à ces recherches que commença à poindre en moi l'idée de ce livre, idée vague et bien indécise, et qui n'aurait sans doute jamais été réalisée si, encouragé par quelques amis, notamment par M. Eugène Minoret, bibliophile distingué, je ne m'étais enfin décidé à insérer la note suivante dans l'*Intermédiaire des chercheurs et des curieux*, tome II, page 10.

MADAME DORVAL. — Rassemblant toutes les pièces relatives à Marie Dorval, je serais très-heureux qu'on voulût bien me faire connaître (*en dehors* des pièces de V. Hugo, A. Dumas, Alf. de Vigny, Ponsard et C. Delavigne), toutes les autres pièces où cette illustre actrice, morte le 20 mai 1849, a créé un rôle, notamment de 1836 à 1840, et aussi celles où elle n'a fait que reprendre un rôle créé avant elle. Je serais aussi reconnaissant d'être renseigné sur les livres, journaux, brochures, etc.,

où je pourrais trouver des détails sur cette artiste.

Je reçus de plusieurs correspondants, à la suite de cette communication, des renseignements intéressants ; j'en détache la lettre suivante :

« C'est, Monsieur, un très-beau travail que vous entreprenez et c'est aussi le vrai moment de l'entreprendre. Pour ma part, je ne puis que vous féliciter amplement. Il importe de ne pas laisser se perdre ces grandes émotions qui ont agité une génération entière et dont Mᵐᵉ Dorval a été l'interprète le plus vrai. Quelles merveilleuses soirées cette femme étonnante nous a procurées ! Et quelle surabondance de flamme il y avait en elle !

« Le bagage de faits que j'ai à vous apporter est malheureusement bien peu de chose. Je le regrette. Hormis dans les grands drames de Hugo et d'A. de Vigny, je ne me souviens pas des autres rôles qu'elle créa. Je me souviens uniquement qu'au théâtre Ventadour, en 1839, elle était très-belle et très-applaudie dans *le Proscrit*, de Frédéric Soulié, un drame assez convulsif, un peu lourd, mais qu'elle animait et remplissait de sa présence. Elle y mettait la simplicité, la fougue, ses grands dons naturels et acquis ; je crois la voir encore, en proie à des impatiences brèves et désordonnées, forçant ses tiroirs ou arrachant ses bracelets, parée, les cheveux ruisselants.

« J'ose vous recommander un très-beau roman d'Auguste Luchet, *l'Éventail d'ivoire* (1849). C'est un livre où il est fort question de l'acteur Potier. L'au-

teur la représente petite fille, débutant à Lorient, où je crois qu'elle est née, mais il la nomme, je crois, Marie Bourdais, tandis que j'avais toujours pensé qu'elle se nommait *Delaunay*.

« Il n'est pas sans doute, Monsieur, que vous ne sachiez que dans le livre d'Auguste Vacquerie, *Profils et grimaces*, un des plus beaux chapitres est consacré à Marie Dorval.

« *In caudâ venenum*. — J'en ai fini avec ce que j'avais d'intéressant à vous dire. Si je ne savais que les historiens regardent comme un droit précis de s'emparer de tout par la pensée, de pouvoir compulser et connaître même les faits les plus insignifiants, sauf naturellement ensuite à les négliger, j'omettrais une chose qui ne m'est que personnelle.

« J'ai eu l'occasion de publier dans un journal de Belgique qui venait en France, *la Presse Belge*, il y a quelques années, un article sur le livre de Vacquerie dont je viens de parler. Je signai cet article Jacques Desrosiers. Voici le passage qui concerne votre héroïne :

« Il résulte de ce penchant à la fois volontaire et inné de M. Vacquerie, que les meilleurs chapitres de son ouvrage sont précisément ceux qu'il consacre à la peinture comme à l'appréciation des acteurs insignes. Ce sont des pages d'une bien réelle éloquence, principalement celles qu'il a consacrées à Frédérick Lemaître, cette majesté du théâtre; à Mme Dorval, cette merveilleuse femme vibrante d'inspiration, débordante de vie et de

cœur, cet instrument inespéré brisé par la fatalité,
la plus grande comédienne peut-être de notre
temps, la plus grande, dont les magnétiques sanglots,
dont le génie, dont le contact, aient peut-être
jamais à la fois ému et honoré le théâtre.

« J'ai l'honneur, etc.,

« Ch. Fournier. »

Une note d'Auguste Luchet m'apprenait en outre
que : « l'écrivain qui sait le plus et le mieux sur
« M^{me} Dorval est M. Plouvier; on pourrait lui
« écrire de ma part. »

J'écrivis donc à M. Edouard Plouvier, l'habile
auteur dramatique, que la croix d'honneur vient de
récompenser récemment de ses succès au théâtre,
notamment de son *Mangeur de fer*, et voici la
réponse toute courtoise que j'en reçus :

« Paris, 18 Novembre 1865. »

« Monsieur,

« Je n'ai pas connu Marie Dorval, je ne lui ai
parlé qu'une fois. Je ne suis pas assez âgé pour avoir
pu la voir dans ses plus belles créations; j'ai pour-
tant eu la joie de pouvoir l'applaudir dans ses der-
niers rôles; elle était selon moi la plus sublime
expression du drame, Je n'ai jamais retrouvé,
depuis qu'elle n'est plus, les émotions que son
génie m'a données; je désespère de les éprouver
encore. J'ai toujours parlé de M^{me} Dorval avec
l'enthousiasme le plus sincère; je me suis toujours
préoccupé comme vous, Monsieur, de savoir sur

elle le plus possible, et j'ai diverses fois, je me le rappelle, exprimé mon enthousiasme et mon désir de connaître sa vie devant mon noble ami Auguste Luchet. Mais Luchet lui-même a connu M^{me} Dorval avant moi et plus que moi. Il avait conçu pour elle une *Marquise de Brinvilliers*, qui a donné l'idée de faire sur la même femme un drame pour M^{lle} Georges, *(la Chambre ardente*, drame en 5 actes par Melesville et Bayard, 4 Août 1833).

« Mais vous, Monsieur, que je félicite de vouloir mettre en lumière la figure de la grande artiste, vous savez, je le vois par votre lettre même, bien plus que je ne sais des choses de sa carrière.

« Ce n'est donc pas moi, Monsieur, à mon grand regret, qui pourrai vous aider dans votre louable travail.

« J'ai été lire votre lettre à M^{me} Caroline Luguet, la fille de M^{me} Dorval, c'est elle qui aura l'honneur d'y répondre. M^{me} Luguet, mieux que personne au monde, peut vous donner des documents certains et précieux ; elle le fera de façon à vous satisfaire, croyez-le bien. »

« Veuillez agréer, etc.

« Edouard PLOUVIER. »

Je reçus en effet, quelques jours après, la lettre annoncée de M^{me} Luguet, lettre fort aimable et dans laquelle, à plus de vingt ans de distance, la fille me faisait, et presque dans les mêmes termes, la même invitation que la mère. Plus heureux cette fois qu'en 1846, je pus me rendre à cette gracieuse invitation,

et en août 1866, j'eus l'honneur de voir pour la première fois M^me Luguet.

J'ai déjà dit l'accueil cordial que je reçus ; M^me Luguet m'encouragea dans mon projet et pour rendre ce livre plus intéressant elle voulut bien me communiquer force pièces inédites, qu'on trouvera ici publiées pour la première fois. Elle m'apprit aussi que M. Alfred Hédouin, un de ses plus vieux amis, qui avait connu M^me Dorval pendant de longues années, préparait aussi sur la grande artiste un travail sérieux, et qu'elle lui avait remis tout ce qu'elle avait de précieux comme documents.

Je dois dire enfin, pour terminer cette longue introduction, que mis en rapport avec M. Alfred Hédouin, celui-ci, avec une bonne grâce parfaite, et dont je le remercie, mit à ma disposition tous ces documents. Je ne pouvais donc plus reculer ; le sort était jeté et c'est ainsi que le présent livre prit naissance.

CHAPITRE I

PREMIÈRES ANNÉES. — 1798-1822.

Marie-Amélie-Thomase Delaunay (dite Bourdais), naquit à Lorient, de pauvres et obscurs comédiens, le 6 janvier 1798, jour des Rois, elle qui devait être reine un jour au théâtre par le droit du génie. Avant de prendre rang dans l'art théâtral et d'y conquérir cette royauté, elle devait passer par toutes les vicissitudes et toutes les misères de la vie du comédien nomade.

« Dès son enfance, dit G. Sand, elle fit partie de
« troupes ambulantes dont le directeur proposait
« *une partie de dominos sur le théâtre, à l'amateur le*
« *plus fort de la société, pour égayer l'entr'acte.* Elle
« chanta dans les chœurs de *Joseph*, grimpée sur
« une échelle et couverte d'un parapluie pour
« quatre, la coulisse du théâtre (c'était une an-
« cienne église) étant tombée en ruines, et les
« choristes étant obligés de se tenir là sur une
« brèche masquée de toiles, par une pluie battante.
« Le chœur fut même interrompu par l'exclamation

« d'un des coryphées, criant à celui qui était sur
« l'échelon au dessus de lui : « Animal, tu me crèves
« l'œil avec ton parapluie ! à bas le parapluie !.... »

« A 14 ans, elle jouait *Fanchette*, dans le *mariage*
« *de Figaro*, et je ne sais plus quel rôle dans une
« autre pièce. Elle ne possédait au monde qu'une
« robe blanche qui servait pour les deux rôles.
« Seulement pour donner à Fanchette une tournure
« espagnole, elle cousait une bande de calicot
« rouge au bas de la jupe, et la décousait vite après
« la pièce, pour avoir l'air de mettre un autre
« costume, quand les deux pièces étaient jouées le
« même soir. Dans le jour, vêtue d'un étroit fourreau
« d'enfant en tricot de laine, elle lavait et repassait
« sa précieuse robe blanche. »

Elle fut mariée fort jeune, à 15 ans, à un comédien
médiocre nommé Allan-Dorval (mort vers 1819), et
parcourut la province, chose étrange, en chantant
l'opéra-comique.

« Elle jouait un soir à Nancy, lorsque sa petite
fille eut la cuisse cassée dans la coulisse par la
chute d'un décor. Il lui fallut courir de son enfant
à la scène et de la scène à son enfant, sans inter-
rompre la représentation. »

A Bayonne, dit-on, un maréchal de France s'éprit
violemment d'elle; tel jadis, au siècle dernier, le
vainqueur de Fontenoy, le maréchal de Saxe,
éprouva une passion profonde pour la grande tra-
gédienne Adrienne Lecouvreur.

En 1818, Mme Dorval quittait Strasbourg et

venait à Paris où, sur la recommandation du grand
comique Potier, qui, l'ayant rencontrée en province,
avait soupçonné le feu qui couvait dans le cœur de
la jeune actrice, elle fut engagée à la Porte-Saint-
Martin. Ainsi, dit avec raison un de ses biographes
(H. Rolle), il est curieux que Paris doive à l'acteur
qui l'a fait le plus rire, l'actrice qui l'a le plus fait
pleurer.

De toute cette enfance, pleine de luttes et de
misères, il était resté chez M^{me} Dorval un fonds de
tristesse bien naturelle, ainsi qu'elle l'expliquait
elle-même à Henry Monnier, un jour que celui-ci
lui demandait la cause de ses accès de mélancolie :

« C'est une habitude de jeunesse, répondit-elle en
souriant ; je suis venue au monde sur les grands
chemins, j'ai été bercée aux durs cahots de la
charrette de Ragotin. Je n'ai connu ni les jeux
les joies de l'enfance. Je me rappelle encore,
lorsque ma mère me tenant par la main, me con-
duisait au théâtre, de quel œil de regret je suivais
les petites filles de la ville dansant en rond au mi-
lieu de la grande place, ou jouant sur la porte de
leurs maisons. Je passais une partie de ma journée
dans une salle noire, enfumée, froide, où le soleil
ne pénétrait jamais. La répétition finie, il fallait
rentrer, manger un morceau à la hâte, faire son
paquet et se rendre à la représentation du soir.
Quand je ne jouais pas, ce qui arrivait assez rare-
ment, j'accompagnais ma mère pour l'aider à
s'habiller ; je me couchais accablée de fatigue, et si

j'entrevoyais quelquefois le ciel bleu, les arbres, la verdure, les fleurs, si j'entendais chanter les oiseaux, ce n'était que dans mes rêves.

« Ma mère, pauvre femme, n'aurait pas mieux demandé que de m'aimer, mais en avait-elle le temps? Est-ce qu'on peut être mère d'ailleurs dans cette atmosphère de luttes, de misère, d'orgueil, de passions violentes ou vulgaires qui est la vie de la pauvre comédienne nomade.

« Orpheline à quinze ans, j'épousai le premier venu qui voulut bien se charger de mon sort ; le hasard intervertit les rôles, je devins la protectrice de mon protecteur. Les souffrances et les travaux de la maternité, les soucis du ménage, les dures peines de l'acteur de province, sans feu ni lieu pour ainsi dire, en butte aux caprices du public, aux faillites des directeurs, ont rempli ma jeunesse. Maintenant, grâce à Dieu, le plus fort est passé, je vois arriver l'âge mûr sans crainte, je puis élever mes enfants !.. » *(Mémoires de J. Prudhomme,* t. II, p. 20.)

Pauvre femme! si son âge mur devait être radieux, il lui était réservé, après une semblable jeunesse, de finir encore sa vie dans l'amertume et la douleur....

Pour résumer toute cette première partie de la vie de M^{me} Dorval, jusqu'à ce que son nom soit sorti de l'ombre, c'est-à-dire jusqu'à la première représentation des *Deux Forçats* (3 octobre 1822), nous emprunterons au livre d'Auguste Luchet, *l'Éventail d'ivoire,* tout ce qui a trait à cette actrice. (t. 1^{er} chap. I. et II).

« En 1798, une pauvre troupe de comédiens, à bout d'épargnes et mourant de fatigue, s'arrêta dans une auberge de Lorient.... Ils étaient venus à pied, hélas! comme l'illustre famille de Bilboquet, traînant après eux une charrette à bœufs, qui rappelait les héros du *Roman comique*. Sur cette charrette gisaient parmi le mobilier dramatique, deux jeunes femmes enceintes à peu près du même temps. Elles accouchèrent à trois jours de distance, chacune d'une fille. La troupe avait surtout salué la naissance du premier enfant, Marie, la fille du père noble, M. Bourdais. La troupe fit de Marie son joujou, son élève, son amour; et quand Marie eut quatre ans, quand elle pût parler et marcher, on lui mit un tablier blanc, un bonnet de coton, une veste de nankin et du rouge, et celle qui devait être un jour Adèle d'Hervey, Marion-Delorme, la femme du Joueur, *Madame Dorval* enfin, débuta au théâtre de Lorient par le rôle de M. Gigot, pâtissier-traiteur, dans la *Flûte enchantée*.

« La petite Bourdais? disait le directeur, un joli sujet, tenez! que d'âme, déjà! l'autre jour, elle m'a fait pleurer dans *Camille*, de Marsollier. »

Dans le chapitre II, l'auteur parle longuement de l'acteur Potier retiré à Fontenay, près Vincennes, il continue ainsi :

« Le même jour, M^{me} Dorval venait voir son vieil ami, celui qui, en 1818, avait sauvé de la misère elle et ses enfants et peut-être son génie de la mort, en la faisant engager à la Porte-Saint-Martin. Depuis

ce temps, M^me Dorval avait aimé Potier comme une fille aime son père, et les rares dimanches, où il lui arrivait d'être libre, étaient tous pour le *bon vieux* de Fontenay.

« Jadis la pauvre femme, après avoir couru la France entière, depuis Lorient, son berceau, condamnée à toutes les ingénues, toutes les amoureuses, toutes les Célies et les Agnès du monde, avait enfin trouvé à Strasbourg un engagement pour jouer le drame, qui était déjà sa passion, parce que c'était déjà sa mission. Mais arrivée à Strasbourg, quel ne fut pas son désappointement, quand elle trouva plus en pied que jamais l'actrice qu'elle venait remplacer? On lui offrit comme dédommagement l'emploi des jeunes premières dans l'opéra-comique. Elle fuyait l'opéra-comique depuis Bayonne! Elle hésita longtemps. Mais l'époque des engagements était passée; au bout de son refus, il n'y avait plus rien, que la misère.... Elle accepta; on lui donna pour débuts *Aline, reine de Golconde*, et Jeannette dans l'opéra de *Joconde*. Elle réussit malgré elle, pour ainsi dire, et sa position ne paraissait pas devoir changer, lorsqu'un soir le premier rôle, une femme dont le nom fameux devait plus tard être si fatal à M^me Dorval, eut le malheur en rentrant chez elle de se casser la jambe. Cet accident allait interrompre le répertoire. Le directeur appela M^me Dorval à son aide, et celle-ci, obligée de bénir comme une grâce du ciel ce qui faisait le dépit et la souffrance de sa rivale, prit enfin possession du

drame, son vrai terrain, son domaine si ardemment désiré. Ce fut par la *Mère coupable* de Beaumarchais qu'elle commença, je crois, cette éclatante et longue suite de triomphes qui ont écrit son nom si haut parmi les noms vivants. Alors, sentant sa puissance, contemplant avec extase l'avenir glorieux que ce début venait de lui ouvrir, la jeune actrice prêta cette fois l'oreille aux conseils que ses camarades, jalouses d'elle, lui donnaient depuis longtemps déjà. Paris! lui disait-on, il faut aller à Paris étudier les grands modèles, vous achever à l'ombre des géants de la Comédie-Française. A Paris, la vie de l'actrice est noble et belle; en province, le plus qu'on puisse faire c'est de ne pas mourir de faim! Précédée par votre réputation de Strasbourg en arrivant à Paris, vous mettrez votre talent à l'enchère, vous aurez les directeurs à vos pieds. A Paris, Dorval! à Paris!

« Elle partit jeune, joyeuse et pauvre, tenant par la main ses deux petits enfants, conduite par l'espérance qui secouait devant elle ses ailes de rose, repassant en souriant dans sa mémoire la vie de privation et de jeûnes qu'elle quittait pour ne plus jamais la reprendre. Elle partit, comparant la grande et somptueuse loge encombrée de costumes superbes, où elle se voyait assise par avance, à ces puants et froids cabanons des théâtres de province, où la même robe, blanchie par elle le matin, pendue le soir à un clou, lui servait pour trois pièces le même jour; unie dans la première pièce; bordée

de rubans bleus, qu'elle cousait dessus pendant l'entr'acte, dans la seconde; bariolée de passements cerises dans la dernière. Comme le cœur lui battit à la majestueuse pensée d'un rôle imaginé, composé, écrit pour elle! Elle se voyait l'étudier le jour; elle entendait un parterre de Paris applaudir à sa création; elle lisait dans les journaux son nom qui courait, tout rayonnant d'éloges, à Lorient, à Bayonne, à Strasbourg!..... Et lorsque, la tête pleine de ses rêves étincelants, il lui fallut, par économie, monter les six étages d'une bien chétive auberge du quartier latin, son imagination eut encore assez de poésie pour faire de cette auberge un palais, et de la mansarde un boudoir.

« Mais quelques jours après, hélas! quand frappant à la porte de ces grands théâtres, elle les trouva fermés; quand, au bout de dix jours d'antichambre chez un directeur, elle ne reçut que froideur, impertinences ou propositions grossières; quand épuisée par trois mois de courses à pied, en hiver, dans cet insolent Paris qui la repoussait, la pauvre inconnue, elle remonta s'asseoir à côté de ses enfants qui pleuraient et lui demandaient à chauffer leurs mains rouges, à soutenir leur estomac chancelant, comment dire la douleur, les regrets, le désespoir, qui saisirent alors cette organisation si tendre, si pleine de soupirs et de larmes? Comment exprimer les regrets amers dont elle s'accabla! à quel point elle se trouva présomptueuse et folle! Venir à Paris, elle, une petite actrice de province,

sans nom, sans talent peut-être, bonne à faire une figurante de boulevard, tout au plus ! Si elle avait eu de l'argent, elle serait retournée à Strasbourg où elle était aimée, du moins où elle trouvait du pain pour ses enfants ! Elle eut fui Paris qui la séduisait tant naguère, qui l'effrayait mortellement à cette heure.... Elle n'y serait jamais revenue. La misère d'abord, Potier ensuite, la sauvèrent.

« On lui avait donné là-bas une recommandation pour Lafont, du Théâtre-Français. Deux fois déjà elle s'était inutilement présentée chez l'orgueilleux professeur ; il daigna se rendre visible à la fin. Il la reçut un peu mieux qu'une autre, peut-être parce qu'elle était plus jolie qu'une autre et la fit déclamer. Elle savait tout Corneille, tout Racine, tout Voltaire, tout Molière, Destouches, Régnard, Beaumarchais, Marivaux. Au bout d'une scène ou deux de cette *Andromaque* qu'elle jouerait si divinement à côté de la grande Rachel, Lafont l'arrêta et lui dit ces paroles à jamais mémorables : — « Mon « enfant, le sérieux n'est pas votre lot; vous n'y « feriez jamais rien. Avec votre mine chiffonnée, « c'est l'emploi des soubrettes qu'il vous faut : « apprenez Dorine de *Tartuffe*, et revenez me voir. » L'arrêt était porté, et sans appel, un arrêt de Lafont ! M^{me} Dorval sortit et dépensa ses derniers vingt sous à un exemplaire de Tartuffe. Quand elle sut le rôle de Dorine, elle qui n'avait jamais joué les soubrettes, qui en avait horreur et qui pourtant, sur la parole de Lafont, n'osait pas se croire capable

d'autre chose, elle alla revoir le rival de Talma, de *l'autre*, comme il disait, et lui débiter le dialogue effronté de la servante d'Orgon, elle qui devait être Dona Sol, qui devait être Kitty-Bell!... Le grand tragédien fut enchanté de ses dispositions, et la fit entrer au Conservatoire.

« La voilà donc, cette tendre femme qui n'avait eu jusqu'alors pour maîtres que la nature et son cœur; la voilà chantant et scandant, et hoquetant par principes les mathématiques alexandrins du grand répertoire. Elle qui n'avait jamais su qu'abandonner à la passion le soin de régler sa démarche et ses gestes, trouva là des professeurs qui lui démontrèrent gravement la théorie du pas, du sourire, du soupir; qui lui apprirent les grimaces traditionnelles de la colère, de la honte, de la terreur, du désespoir et de la joie; qui lui dirent à quel pied de tel vers l'émotion commence, à quel pied de tel autre elle finit; combien il faut marcher de fois pour avancer et combien pour reculer; quand on doit prendre le mouchoir dans la poche de son tablier et quand on doit l'y remettre; comment relever le coin du tablier lui-même, comment et de quels doigts pincer le devant de sa robe au moment de s'agenouiller, et mille autres choses magnifiques! Elle serait devenue folle à ce jeu la pauvre femme, si le breton Potier, qui l'avait connue quand elle était la petite Marie Bourdais, ne l'eût présentée et fait agréer à M. de Saint-Romain, chevalier du Saint-Sépulcre et de Saint-

Jean-de-Jérusalem, directeur du théâtre de la Porte-Saint-Martin, autrefois l'Opéra. Ce fut bien autre chose alors ! Le 12 mai 1818, on lui donna « pour son premier début » *Paméla*, je ne sais quelle triste et fausse invention de l'auteur d'une belle pièce, Pelletier de Volmeranges, qui a fait les *Frères à l'épreuve*. Nouveau désespoir, elle voulait encore s'en aller ! mais Potier l'en empêcha ; il la fit jouer avec lui, par lui on la connut et on l'aima. Et quand, à son grand dépit, l'illustre comédien quitta la Porte-Saint-Martin, pour retourner de par la loi et la justice, faire entrer quelques sacs d'or, quelques poignées de billets dans la caisse vide du théâtre des Variétés, le directeur qui se perdait, ne sachant plus bientôt avec quel diable pactiser, exhuma des cartons, en attendant mieux, un vieux manuscrit repoussé, enfumé, oublié... C'était le fameux mélodrame des *Deux Forçats*. Mᵐᵉ Dorval eût le rôle de *Thérèse* ; on sait le reste. »

Ce fut donc, comme on voit, le mardi 12 mai 1818, que Mᵐᵉ Dorval fit son premier début à Paris, à la Porte-Saint-Martin, dans le rôle de Paméla, de *Paméla mariée*, mélodrame de Pelletier de Volmeranges ; son deuxième début eut lieu le 14 mai, dans Pauline des *Frères à l'épreuve* du même auteur ; et son troisième le 14 juin, dans Mathilde de *Malhek-Adhel*, si fort en vogue à cette époque, depuis le roman de Mᵐᵉ Cottin. Sa première création est celle d'Amélie dans un infime et obscur mélodrame de Victor Ducange, *la Cabane de Montainard*

(26 septembre 1818). — On la voit encore jouer, avec son protecteur Potier, dans une parodie de *Werther*, par Gentil et Désaugiers ; dans *le Banc de sable*, de Merle ; *le Vampire*, de Ch. Nodier ; *le Château de Kénilworth* (23 mars 1822), où elle commença à poindre dans le rôle d'Elisabeth ; et dans *le Lépreux de la vallée d'Aoste* (13 août 1822); « c'est dans cette pièce, dit Janin, qu'elle a poussé son premier cri : ce fut un soir d'été dans une salle vide ; mais ce grand cri, poussé dans le désert, ne trouva pas même un écho pour le redire. »

Ainsi comme le dit son biographe Rolle : « la reine future du drame moderne resta quelque temps inconnue, aux prises avec des œuvres d'une qualité, d'un style et d'un nom à faire reculer les plus intrépides : *la Cabane de Montainard ! les Catacombes ! les Pandours !* Il faut entendre Mme Dorval elle-même raconter, avec la verve résolue et originale qui donne à sa parole un tour si pittoresque et si charmant, les épisodes singuliers de cette odyssée, et particulièrement l'histoire et les aventures d'une certaine robe ornée de similor : chaque soir au théâtre, la robe servait à parer la princesse Pandoure ; et chaque matin, la princesse dépouillait la robe de son strass et de son clinquant pour aller incognito acheter un frugal déjeûner chez la laitière du coin. C'est à la fois naïf, comique et touchant !..

« Au milieu de ces *catacombes* et de ces *cabanes de Montainard*, la vocation, cette voix secrète des talents prédestinés, parlait bas à l'oreille de la

jeune actrice, et la sollicitait à déserter cette littérature de Pandours.

« Un jour donc (et ce n'est pas le trait le moins curieux de son aventure), elle alla frapper aux portes du Conservatoire, demandant des leçons aux professeurs et la nourriture classique. Le Conservatoire traita M^me Dorval comme Louis XIV avait traité le prince Eugène; il ne devina pas plus la grande actrice que l'autre n'avait deviné le grand capitaine. « Allez, ma petite, lui dit-il d'un ton magistral : apprenez un rôle de *soubrette* et repassez. » M^me Dorval fit comme le prince Eugène, elle ne revint pas, et gagna plus tard contre le Conservatoire plus d'une bataille de Hochstedt et de Ramillies.

« Enfin une larme tombée des yeux de la meunière des *Deux Forçats* féconda le champ fertile où reposait en germe le beau laurier réservé à M^me Dorval. L'œuvre était encore prosaïque et vulgaire, mais l'actrice venait de se révéler. A compter de cette larme féconde, le talent de M^me Dorval va de progrès en progrès et de conquête en conquête; chaque jour agrandit sa voie et ouvre devant lui un plus vaste horizon.... »

On ne comptait nullement au théâtre sur le succès de ce drame des *Deux Forçats ;* on le jouait à cinq heures et demie, en plein jour, au commencement du spectacle.

« L'œuvre était si niaise, et la petite Dorval disait
« si mal un rôle idiot, que le théâtre abandonnait

« déjà cette humble nouveauté, et pensait à jouer
« autre chose... Le lendemain (vanité de ces
« jugements précoces), aux premiers mots que
« disait la petite Dorval, soudain le public, frappé
« d'étonnement, frémit, écoute et se passionne. Il
« admire! il applaudit! il crie! il venait tout sim-
« plement d'enfanter la véritable comédienne (et la
« seule) qui pût mettre au jour les drames à venir.
« Désormais Mme Dorval existait! désormais M.
« Hugo, M. Alexandre Dumas et tous les autres
« pouvaient venir. » (J. Janin, *Littérature Dramatique*, t. VI, p. 155).

CHAPITRE II

COMMENCEMENTS DE LA CÉLÉBRITÉ. — 1822-1831.

Le lendemain de la première représentation des *Deux Forçats*, Auguste Lireux raconte que Marie Dorval arrivant de bonne heure au théâtre, en compagnie de Mme Saint-Amant, vieille duègne qui lui voulait du bien, aperçut une longue queue qui débordait jusqu'à la rue de Bondy. « Eh ! bon Dieu, dit naïvement la jeune actrice, pour qui toute cette foule aujourd'hui ? » Pour toi, petite, répondit la duègne. Et elle disait vrai. A partir de cette soirée mémorable, Mme Dorval a un nom au théâtre, et ce nom va en s'affirmant de plus en plus à chaque création nouvelle. L'étoile est levée, elle monte, elle monte toujours au dessus de l'horizon dramatique, elle va bientôt atteindre son midi resplendissant.

Enfin en 1827, Mme Dorval eut la fortune de créer, à côté de Frédérick Lemaître (le drame fait homme), le rôle admirable d'Amélie, dans le fameux drame de Victor Ducange et Goubaux, *Trente ans*

ou la vie d'un joueur. C'était la première fois que ces deux grands artistes se trouvaient ainsi en présence ; et quelle victoire ils remportèrent ! prélude de tant d'autres ; il n'est personne qui ne le sache, parmi ceux qui lisent ce livre. Laissons ici la parole à J. Janin :

« Quelle surprise, quelle joie, quand, tout disposés aux émotions de la vingtième année, nous vîmes apparaître ces deux comédiens de la même famille, M^{me} Dorval et Frédérick Lemaître, qui portaient, lui dans le pli de son manteau, elle dans un coin de son voile, Victor Hugo et sa fortune !

« A ces deux nouveaux inspirés de toutes les passions du drame, Victor Ducange eut l'honneur de donner le signal du départ ; ils partirent, du même pied, pour les conquêtes à venir, étonnant, épouvantant et charmant, de leurs naissantes splendeurs, les poëtes de l'art nouveau qui avaient peur de Talma, et qui faisaient peur à M^{lle} Mars ! En attendant qu'ils fussent devenus, de miracle en miracle, lui, *Ruy-Blas*, elle, *Marion-Delorme*, ils acceptaient Victor Ducange....

« Le nouveau venu, Frédérick Lemaître, était un beau jeune homme, hardiment taillé pour son art, vif, hardi, emporté, violent, superbe ! La naissante M^{me} Dorval avait dans sa personne de quoi justifier les plus vives sympathies.

« Elle était frêle, éplorée, timide ; elle pleurait à merveille, avec une désolation, avec des spasmes, un délire à tout renverser ; elle excellait à contenir les

passions de son cœur et à dire comme les héros de Corneille : *Tout beau mon cœur !* Rien qu'à les voir l'un et l'autre ces enfants de V. Ducange, qu'attendait une adoption meilleure, une adoption royale, unis dans la même action dramatique et parlant déjà.... comme on parle et comme il faut parler, il était facile de comprendre qu'ils avaient été créés et mis au monde, celui-ci, pour exprimer tous les emportements de l'âme humaine ; celle-là, pour en dire les douces joies intimes et bienveillantes ; celui-ci, tout prêt à tout briser et magnifique dans ses colères ; celle-là, humble et résignée et toute courbée sous le poids d'une immense douleur qui se faisait jour de toutes parts.

« C'étaient là, en un mot, deux beaux comédiens, Mme Dorval, le rêve des rêveurs, et Frédérick mon bel acteur ! Mais aussi comme ils étaient populaires ! comme la foule aimait à les entendre, à les voir ! Que de pensées terribles il soulevait dans l'auditoire ! que de larmes elle faisait répandre ! Comme il savait la tenir haletante et ployée sous le feu sombre de son regard ; elle, cependant, comme elle savait l'arrêter dans ses violences, d'un mot, d'un geste, d'un sourire plein de larmes ! Ils étaient admirables tous les deux, ils étaient complets, ils se faisaient valoir l'un par l'autre. Trouvaille heureuse, et qui devait contenter les poètes les plus ambitieux ! Mlle Mars elle-même, unie à Talma, ne faisait pas si complètement l'affaire de la jeunesse éloquente, que Mme Dorval unie à son grand

compagnon !... » (J. Janin, *Littérature dramatique*, t. IV. p. 302, 303).

C'est au souvenir de ces magnifiques tournois dramatiques entre Dorval et Frédérick, que Théophile Gautier s'écriait naguère avec mélancolie, au *Moniteur* du 11 avril 1864, à propos du *Comte de Saulles*, d'Edouard Plouvier, créé par le grand acteur :

« Qu'il était merveilleux, surtout lorsqu'il avait pour partenaire en quelque scène de fascination, de terreur ou d'amour, cette admirable Dorval que l'on ne remplacera pas plus que l'on ne remplacera Frédérick !.... »

Voici comment, à propos de ce rôle d'Amélie, dans *Trente ans ou la Vie d'un joueur*, s'exprimait, il y a longtemps déjà, ce bon M. Bouilly, l'auteur de l'*Abbé de l'Épée* (1800), de *Fanchon la Vielleuse* (1804), etc, mort octogénaire en 1842, le doyen des auteurs dramatiques :

Après avoir parlé des grandes artistes, Sainval-cadette, Saint-Huberti, Dugazon, Mme Talma, Louise Contat, Mlle Duchesnois, Mme Branchu, Mme Pasta, qu'il a vues et qui lui ont procuré de douces ou de fortes émotions, cet excellent vieillard, qui a écrit ce livre classique des *Contes à ma fille*, continue ainsi :

« Je désespérais de retrouver sur la fin de ma vie ces émotions pénétrantes, ces secousses délicieuses, qui, pendant 40 ans, m'avaient ravi, m'avaient inspiré dans ma carrière littéraire....

lorsque j'assistai, le 19 juin 1827, à la première représentation de *Trente ans ou la Vie d'un joueur*, ouvrage très-remarquable de M. Victor Ducange, dont j'aime la personne et dont j'honore le talent.

« M^me Dorval, dans le rôle difficile d'*Amélie*, me fit retrouver ce que je cherchais depuis longtemps : je veux dire ces coups droits qui partent de l'âme, cet irrésistible accent qui pénètre d'autant plus avant dans les cœurs, qu'il est sans artifice et sans préparation. C'est un ressort qui s'échappe tout-à-coup, vous frappe, vous entraine, avant que vous ayez le temps de réfléchir. Jamais, dans mes récapitulations dramatiques, jamais je n'éprouvai de plus forte attraction vers un personnage en scène, qu'en voyant cette *Amélie*, née dans l'opulence et les grandeurs, paraître après 30 ans de souffrances, d'opprobres, d'humiliations, sous les lambeaux de la misère, affaissée, courbée sous le poids accablant de crimes qu'elle ne partagea de sa vie, de remords que ne peut alléger son innocence... Mais sur ses traits, sillonnés par les larmes, on remarque un reste de dignité; et sous ces haillons on découvre la femme bien née. Oh! qu'on serait heureux d'aller offrir à cette infortunée du pain pour son enfant, un vêtement pour voiler son indigence!.... Oh! que ce long regard parcourant tout ce qui l'entoure, est déchirant et sublime! Pas un geste, pas un mouvement qui ne soit l'expression d'une âme aimante et résignée, d'une noble victime de la fatalité.... Et cette voix presque éteinte par la honte et le besoin!

Le moyen de lui résister à cette voix qui s'écrie en voyant dormir son enfant : « Épargne à ta mère la douleur de l'entendre dire : *Maman! j'ai faim!*

« Je suis heureux de trouver ici l'occasion de remercier cette fidèle interprète de la nature de tout le bonheur qu'elle m'a fait éprouver, et de lui offrir le respectueux hommage du doyen des auteurs dramatiques, dont le suffrage n'est point une adulation, parce qu'il a beaucoup vu, médité, comparé, et qui d'ailleurs n'est, en ce moment, que l'écho du public, en plaçant Mme Dorval au rang des grands talents qui ont illustré notre scène. »

Ce naïf et sincère éloge d'un vieillard n'en est que plus touchant par sa forme de langage un peu surannée; il n'a jamais été imprimé; je l'emprunte à un manuscrit autographe de M. Bouilly, qui m'est communiqué par Mme Caroline Luguet.

Pendant que ce livre est à l'impression, M. Paul Foucher, le beau-frère de V. Hugo, publie un volume, *Entre Cour et Jardin*, intéressant tous les amis de l'art dramatique. — J'y emprunte ce qu'il disait, il y a peu de temps, de Mme Dorval dans ce rôle d'Amélie, à propos d'une reprise à l'Ambigu, de ce drame de *Trente ans*, avec Frédérick Lemaître.

« A coup sûr, je ne demanderai pas à l'actrice
« actuelle de nous rendre le talent de Marie Dorval,
« qu'elle n'a pas vue d'ailleurs sans doute ; — cette
« voix déchirante que l'ancienne Amélie trouvait au
« deuxième acte, lorsque, passant devant une glace,
« elle s'écriait : *Ah! des parures et la misère!* — Cette

« vérité d'accent qui faisait frémir toute la salle
« avec ces mots si simples : *Est-ce vous, Louise?*
« lorsqu'elle interrogeait à demi effrayée l'obscurité
« où se cache Varner ; mais le plus simple bon sens,
« ne devait-il pas nous faire restituer cet élan si
« poignant de la mère qui, dans la masure ouverte
« à tous les vents, prend dans ses bras son enfant
« glacé et lui prodigue la seule chaleur qui lui reste,
« — celle de son cœur? Rien n'a survécu aujour-
« d'hui de ce touchant incident où Marie Dorval
« atteignait le degré suprême de l'émotion. » *(Entre
Cour et Jardin,* p. 500.)

Mais qui serait digne aujourd'hui de lutter avec ce grand souvenir?

Les soirées triomphales du *Joueur* se renouvelèrent, pour M^{me} Dorval et Frédérick, dans la *Fiancée de Lammermoor*, emprunté à Walter-Scott, alors dans tout l'éclat de sa vogue (1828); dans *Faust*, dans *Sept heures*, dans *Péblo*, dans *Rochester*, etc. Ces deux grands comédiens grandissaient l'un par l'autre, « aussi, dit encore Janin, séparés ils perdirent, elle et lui, une part de leur prestige; M^{me} Dorval perdit peut-être à cette séparation plus que Frédérick. Elle eut cependant deux grandes journées : elle représenta glorieusement *Lucrèce!* une des belles œuvres de ce siècle.... Elle disparut, digne à jamais de nos regrets, dans les plaintes, dans les douleurs, dans la misère de *Marie-Jeanne*, errante et clapotant dans le cloaque où les malheureuses enfouissent les enfants de leur misère....

Nous avons vu sur la même tête la paille des rues et les bandelettes sacrées! Sur le même corps, la pourpre et le haillon! » (J. Janin. — *Débats*, 11 avril 1864.)

Il convient aussi d'ajouter, pour être juste, qu'il est encore un illustre comédien, avec qui Mme Dorval remporta d'éclatants triomphes; c'est Bocage. Nous y reviendrons.

Nous voici maintenant arrivés aux heures radieuses de la transfiguration pour ainsi dire. — A la prose grossière et informe de la *Cabane de Montainard* ou des *Pandours*, va succéder la poésie étincelante de Victor Hugo; la prose harmonieuse d'Alfred de Vigny; la prose imagée, forte et énergique d'Alexandre Dumas, alors dans toute la verdeur de la jeunesse et du talent, l'auteur d'*Henri III*, de *Christine* et d'*Antony!* et non l'auteur de ces interminables romans qui, tout amusants qu'ils soient, n'ont rien ajouté à sa gloire. — Comme on ne passe pas subitement de la nuit obscure à la clarté d'un soleil éblouissant, Marie Dorval traversa comme transition, la poésie un peu pâle et effacée, de Casimir Delavigne, sorte de *mezzo termine* entre le *classique*, qui expirait, et le *romantisme*, qui naissait alors à la lumière. Elle créa, en 1829, avec un grand talent et un charme exquis, le rôle d'Eléna, dans *Marino-Faliero*. — « Mme Dorval fut très-belle dans ce rôle, » dit M. de Leménie, dans sa biographie de C. Delavigne. Mais les grandes et immortelles créations de Mme

Dorval, dans les drames de Hugo, Vigny et Dumas, formant les perles les plus précieuses de sa couronne dramatique, feront l'objet du chapitre suivant.

Je parlerai seulement encore, pour clore cette période de la vie de M^me Dorval, de deux créations bien différentes, qui se rattachent à peu près à l'époque où nous sommes arrivés ; Louise, dans l'*Incendiaire* ; et *Jeanne Vaubernier,* dans la pièce de ce nom.

La pièce de l'*Incendiaire ou la Cure et l'Archevêché* est un gros drame presque historique par sa date du 24 mars 1831, un mois et demi seulement après le sac de l'archevêché, sous M. de Quélen, et de l'église Saint-Germain-l'Auxerrois, les lundi et mardi gras, 14 et 15 février 1831. Je ne retiens ici de cette pièce que ce qui a trait à M^me Dorval, mais avant je veux emprunter quelques lignes sur cet ouvrage à M. Paul Foucher.

« C'était peu après 1830. On avait attribué vaguement aux incitations du clergé des incendies qui se propageaient dans les provinces avec une effrayante rapidité ; alors vint la mauvaise idée d'exploiter au théâtre de la Porte-Saint-Martin ces rumeurs envenimées. — On oubliait que la calomnie ne peut servir aucune cause. La pièce s'appelait l'*Incendiaire ou la Cure et l'Archevêché*. Provost, depuis au premier rang au Théâtre-Français, jouait l'archevêque qui faisait appel au crime ; M^me Dorval, une paysanne fanatique qui y était poussée ; Bo-

cage, un bon curé. Contrairement à ce qu'on en a dit, l'ouvrage ne fit pas d'argent, bien que M^me Dorval y accentuât, avec une trivialité sublime, une longue scène où, agenouillée ou plutôt accroupie sur les talons, elle dévoilait au digne ecclésiastique qui l'interrogeait les fascinations exercées sur elle et les remords de sa conscience. » *(Entre Cour et Jardin,* p. 516).

« C'était dans l'*Incendiaire* surtout, dit Alexandre Dumas dans ses *Mémoires*, que Dorval avait été magnifique. Celui ou celle qui lit ces lignes, ne sait probablement pas aujourd'hui ce que c'est que l'*Incendiaire*. Je ne me rappelle moi-même qu'un rôle de prêtre, très-bien joué par Bocage, et une scène de confession (acte III, scène VIII) où Dorval était sublime. Figurez-vous une jeune fille à laquelle on a mis une torche à la main.. Comment? par quel moyen? je ne m'en souviens plus ; peu importe d'ailleurs, il y a 22 ou 23 ans de cela; j'ai oublié le drame et je le répète, je ne vois plus que l'artiste. Elle jouait à genoux cette scène dont je parle et qui durait un quart d'heure. Pendant ce quart d'heure on ne respirait pas, ou l'on ne respirait qu'en pleurant. » *(Mémoires* t. 6, p. 27, édition Lévy.)

C'est encore à propos de ce même rôle de Louise qu'un critique disait d'elle:

« Elle arrive, elle ne pense plus qu'elle est sur un
« théâtre, elle se jette à deux genoux devant le
« prêtre, elle étouffe, elle crie, elle parle, elle san-

« glotte, elle porte son corps en avant, en arrière ;
« elle se frappe le visage avec ses deux mains, elle
« jette ses cheveux de côté et d'autre, elle se tord
« les bras, elle est folle, elle est raisonnable ; c'est
« une douleur de criminelle et de femme, puis elle
« se relève. Entre son amant ; elle va se placer
« debout contre une table, elle tire son mouchoir,
« elle pleure ; elle essuie ses larmes et elle pleure
« encore ; ses yeux sont rouges et gonflés. On ne
« pousse pas plus loin la folie, la vérité, le silence
« et les sanglots de la douleur. »

Il n'est aucun rôle enfin, si médiocre soit-il, d'où elle ne fasse jaillir des éclairs sublimes. Puis, quelle flexibilité dans ce talent puissant ! — Hier, elle est Louise l'incendiaire ; aujourd'hui folle, riante, jeune et belle, elle devient *Jeanne Vaubernier* (Odéon, janvier 1832) ; ce n'est pas encore la Du Barry, mais on pressent la courtisane royale dans ce sourire attrayant, dans les ondulations lascives de ce beau corps !

« Il faut l'avoir vue dans ce rôle, dit G. Sand, où,
« exquise de grâce et de charme dans la trivialité,
« elle résolut une difficulté qui semblait insur-
« montable. »

Au reste, l'histoire de cette pièce, *Jeanne Vaubernier*, qui dramatisait M^{me} Du Barry, est assez curieuse pour trouver place ici. Je l'emprunte au livre récent de M. Paul Foucher, dont j'ai parlé tout à l'heure.

« C'était à M^{me} Dorval qu'était confié le principal

rôle, écrit pendant trois actes dans le ton de la comédie; mais les auteurs n'avaient pas trop présumé du talent de leur interprète, qui savait être aussi fine, sous la poudre de la comtesse d'ancien régime, que touchante sous le bonnet rond de la meunière des *Deux Forçats*. Elle entrait en scène, avec une désinvolture charmante, en jetant en l'air des oranges et en apostrophant les projectiles : « Saute Choiseul! saute Praslin! »

« Les deux premiers actes de l'ouvrage eurent un commencement de succès, qu'un troisième acte, agencé de façon très-amusante, caractérisa tout-à-fait. Le quatrième acte — où l'on voyait briller et s'éteindre au lointain de la scène la petite bougie qui annonçait l'agonie de Louis xv et devait disparaître à sa mort — refroidit complètement l'auditoire. Le dernier acte amena pour la pièce une chute complète contre laquelle Mme Dorval lutta en vain, en reproduisant, avec l'effrayante énergie qu'on lui savait, les terreurs de la courtisane devant l'échafaud et en jetant ce dernier cri historique : « Monsieur le bourreau, encore un moment! » Quelques jours après, on coupa ces deux derniers actes, et la comédie en trois actes (la seule imprimée), dégagée du malencontreux mélodrame, continua seule son succès. Provost, Duparay, Ferville, plus connu par ses créations du Gymnase, jouaient dans la pièce. » (*Entre Cour et Jardin*, p. 513.)

Revenons à Mme Dorval.

O surprise! Cette femme qui semblait si bien in-

carnée dans son rôle, qu'elle ne faisait qu'un avec lui, qui d'un geste faisait frissonner la foule, qui d'un éclat de voix la faisait pleurer, possédait, comme Talma, la faculté d'exciter de vives émotions dans l'âme des spectateurs, je ne dis pas sans rien ressentir, mais en restant cependant toujours maîtresse d'elle-même, ce qui est le signe du vrai talent dramatique.

« Un soir, elle causait dans les coulisses du théâtre avec un journaliste. Tout-à-coup au milieu de la conversation, elle se met à se frotter vivement les yeux ; son interlocuteur lui demande si elle n'y avait point mal ;

— Non, répondit-elle, c'est que je vais pleurer.

« Et l'artiste aussitôt entra en scène où elle se montra au public avec tous les signes de la plus profonde douleur.

« Une minute avant, elle riait avec le journaliste qui a rapporté, avec une admiration mêlée d'étonnement, cette transition subite du rire aux larmes. » *(Les Reines de la rampe*, p. 206.)

Laissons encore sur ce sujet la parole à Janin :

« Il y avait autrefois une *célèbre*, oui celle-là, une célèbre Mme Dorval, dont le grand art consistait à obéir aux tumultes de sa tête, aux passions de son cerveau : elle *improvisait*, disait-on de toutes parts ; le public y fut pris pendant dix ans ! Voyez l'audace, le génie et l'imprévu de cette femme. Eh bien ! Mme Dorval, dans cet abandon médité, dans cette improvisation pleine de calcul, était aussi

habile que Mlle Mars dans sa décence et dans sa retenue! Elle savait, et elle le savait à l'avance, aussi bien que Mlle Mars, à quel monde elle devait plaire, à quelle heure elle arracherait la couronne de sa tête et les haillons de sa robe! Avec tout l'entrain d'une bacchante de la tragédie, elle avait tout le sang-froid d'une femme qui porte son livret à la caisse d'épargne; elle criait, elle pleurait, elle se roulait aux pieds de Richelieu (Marion-Delorme), elle s'abandonnait échevelée à mille incohérentes passions, à mille ivresses... et le lendemain, quand vous la félicitiez de cette ivresse poétique, elle vous eût dit à quel moment vous aviez pleuré, à quel moment vous aviez parlé à votre voisine! C'est le pendant de la situation et du propos de Mlle Gaussin; renversée entre les bras de Pollux, et mourante à en arracher toutes les larmes de vos yeux, elle disait à son camarade : « Ah! que tu pues, ami Pollux! » (J. Janin. *Débats* du 2 mars 1857.)

Est-ce à dire pour cela, comme je l'ai dit plus haut, qu'elle ne ressentit rien elle-même des émotions terribles et poignantes qu'elle savait si bien exprimer? Oh! que non pas. — « Ses pleurs étaient de véritables pleurs, ses soupirs, des soupirs véritables, » a dit Gozlan, et tels étaient, en effet, l'abandon et l'impétuosité de son jeu, qu'elle se livrait tout entière au public, ne s'épargnant jamais, dût-il lui en coûter la santé, dût-il lui en coûter la vie. Ainsi dans *Chatterton*, elle se précipitait du haut en bas d'un escalier, au risque de se casser la

tête. « Des actrices comme celle-là, qui ont le diable au corps, ce sont des phénix, » disait, à propos de cette scène, l'acteur Rouvière qui s'y connaissait.

Dans *Marie-Jeanne*, ce triomphe funeste dans lequel elle fut ensevelie, on se souvient encore du cri terrible qu'elle poussait en présence du tour des enfants trouvés ; ce cri, qui émut tout Paris chaque soir, trois cents jours de suite, elle y mit plus que son génie, plus que son cœur ; elle y mit et y laissa sa vie, — car à la suite de ce terrible et fatal succès une maladie grave, une perforation au poumon, se déclara.

Aussi n'avait-elle pas raison, un jour qu'A. Dumas, la félicitant sur le triomphe inouï qu'elle venait de remporter dans *Marie-Jeanne*, lui disait : « Jamais femme n'a été autant acclamée que vous par le public ; » n'avait-elle pas raison de lui répondre :

« — Je le crois bien ! les autres femmes ne lui
« donnent que leur talent, moi, je lui donne ma
« vie. »

CHAPITRE III

APOGÉE. — DRAMES DE HUGO, VIGNY, DUMAS.

Au moment de commencer ce chapitre et de laisser la parole aux maîtres du drame moderne, je suis frappé d'une chose : — Le dix-neuvième siècle jusqu'à présent, en ce qui touche la littérature proprement dite (je laisse de côté les sciences, les arts, l'histoire, la critique et l'érudition), me semble se partager en trois périodes bien nettement tranchées. La première, de 1800 à 1820, est d'une stérilité à peu près complète; la cause en est trop notoire et trop facile à déduire pour nous y arrêter un seul instant. Chateaubriand est le seul nom littéraire à citer de cette époque ; il y avait bien encore une femme, un grand écrivain, M^{me} de Staël, composant vaillamment des œuvres viriles : *de l'Allemagne* ou *Considérations sur la révolution française;* mais elle était exilée, et ses livres proscrits, mis au pilon. Vient ensuite la période de 1820 à 1840 environ; c'est l'abondance après la disette, c'est la riche floraison du printemps après un hiver morne et désolé : c'est

Hugo, c'est Lamartine, c'est Vigny, c'est Musset, c'est Dumas, c'est Balzac, c'est G. Sand, c'est tant d'autres. Enfin, la période actuelle d'affaissement et de défaillance de toutes sortes. — C'est l'époque où les *Rocambole* et les *Thugs* remplacent *Notre-Dame-de-Paris;* où le Café-Chantant détrône le Théâtre-Français; où d'ineptes féeries, le *Pied de mouton* ou la *Biche au Bois* se jouent 400 fois de suite, ô honte! sur ce même théâtre qui a vu jouer naguères, *Marino-Faliero*, *Marion-Delorme* et *Lucrèce Borgia;* où une presse infime se vend à des centaines de mille d'exemplaires, et où Thérésa, son *Sapeur* et sa *Femme à barbe*, font les délices de la plus haute société parisienne, on dit même des ambassadrices des cours étrangères.

Je sais bien que le vieux lion, sur son rocher de Guernesey, nous réveille quelquefois encore de notre torpeur par les éclats de sa voix puissante; que G. Sand est toujours un grand et éminent écrivain, un inimitable conteur; qu'Edmond About et d'autres sont nés à la célébrité; mais tout cela ne me console pas de ces belles années de jeunesse, où le *Cénacle* florissait; où les questions d'art et de littérature primaient les questions de Bourse, et où la première représentation d'*Hernani* était un évènement devant lequel pâlissaient et s'effaçaient tous les autres, quels qu'ils fussent... Quelle est la cause de cette décadence? — Grosse question qui exigerait bien des développements et surtout une autre plume que la mienne pour être traitée et discutée comme

3..

il conviendrait. Je l'abandonne donc et n'ai voulu qu'indiquer sommairement ici ces différences tranchées des époques. — Je reviens à mon sujet :

L'année 1831 est une année bénie entre toutes, dans la vie d'artiste de Marie Dorval, puisqu'il lui fût donné en cette année mémorable d'attacher à son front ces deux joyaux incomparables : *Adèle d'Hervey* dans *Antony* (3 mai), et *Marion-Delorme* (11 août); et, chose digne de remarque, c'est avec le même grand artiste, Bocage, que ces deux triomphes sont obtenus. J. Janin n'a donc pas été tout à fait juste, comme je l'ai dit plus haut, en n'associant que Frédérick Lemaître, et son immense talent, aux grands succès de M^me Dorval. — Suivant l'ordre chronologique, je laisse d'abord la parole à Alex. Dumas.

Voici ce qu'il écrivait le lendemain de la première représentation d'*Antony* :

« Merci à M^me Dorval, si vraie, si passionnée,
« si naturelle enfin, qu'elle fait oublier l'illusion à
« force d'illusion ; qu'elle change un drame de
« théâtre en action vivante, ne laisse pas respirer
« un instant le spectateur, l'effraye de ses craintes,
« le fait souffrir de ses douleurs et lui brise l'âme
« de ses cris, au point qu'elle entende dire autour
« d'elle : « oh ! grâce ! grâce ! c'est trop vrai. » Que
« M^me Dorval ne s'inquiète pas de cette critique ;
« elle est la seule actrice, je crois, à qui on pense à
« la faire. »

« Merci à Bocage, qui en comédien consommé, a
« saisi non-seulement l'ensemble du rôle, mais

« encore toutes ses nuances. Mélancolie, passion,
« misanthropie, égoïsme, métaphysique, mépris.
« terreur; il a tout senti et tout fait sentir, etc. »
(*Théâtre complet* t. 2, édit. Lévy, p. 68.)

On peut lire dans les *Mémoires* de Dumas l'histoire curieuse de ce drame d'*Antony*, qui fut originairement destiné et même reçu au Théâtre-Français, et y devait être joué par Mlle Mars et Firmin dans les rôles créés depuis, avec tant d'éclat, par Mme Dorval et Bocage, à la Porte-Saint-Martin. Du reste la pièce fut loin de perdre au change. Comme le remarque avec raison Alexandre Dumas : « nulle femme n'était moins capable que Mlle Mars de comprendre le caractère tout moderne d'*Adèle*, avec ses nuances de résistance et de faiblesse, ses exagérations de passion et de repentir.

« D'un autre côté, nul homme n'était moins capable que Firmin de reproduire la mélancolie sombre, l'ironie amère, la passion ardente et la divagation philosophique du personnage d'*Antony*...

« Le Théâtre-Français lui-même était un mauvais cadre pour le tableau; il y a des atmosphères dans lesquelles certaines créations ne sauraient vivre. »

Il était dit pourtant qu'*Antony* reviendrait au théâtre de la rue Richelieu; mais il était dit aussi qu'il n'y serait point joué. Mme Dorval, engagée à la Comédie-Française en 1834, avait apporté avec elle, dans un pan de sa robe, ce drame d'*Antony* qui était jusque là son triomphe, avec *Marion-Delorme*. Une stipulation formelle de son engagement lui accor-

dait de débuter dans le rôle d'*Adèle d'Hervey*; les répétitions commencèrent, et la pièce fut annoncée pour le 28 avril 1834. Une défense faite, à la dernière heure, par M. Thiers, alors ministre de l'intérieur, à la suite d'un violent article de M. Jay, au *Constitutionnel*, en décida autrement. Il faut lire toute cette étrange histoire dans les *Mémoires* de Dumas. Toujours est-il que le pauvre *Antony* ne vit jamais le feu de la rampe du Théâtre-Français. Il ne s'en porta pas plus mal pour cela, mais un *veto* ministériel pesa sur lui assez longtemps, depuis cette époque, et ne fut levé, je crois, qu'en novembre 1842.

Je relève maintenant, dans ces *Mémoires* quelques particularités de la première représentation d'*Antony* (3 mai 1831), et les appréciations de l'auteur sur le jeu de Dorval dans ce drame.

« La toile se leva. M^{me} Dorval, en robe de gaze, en toilette de ville, en femme du monde enfin, c'était une nouveauté au théâtre; aussi ses premières scènes eurent-elles un médiocre succès. Deux ou trois intonations d'une admirable justesse trouvèrent cependant grâce devant le public, mais ne l'émurent pas au point de lui arracher un seul bravo.

« Le second acte était tout entier à Bocage. Il s'en empara avec vigueur, mais sans égoïsme, laissant à Dorval tout ce qu'elle avait droit d'y prendre; je le répète, Bocage fut très-beau; intelligence d'esprit, noblesse de cœur, expression de visage, le type d'*Antony*, tel que je l'avais conçu, était livré au public.

« Après l'acte, et tandis que la salle applaudissait encore, je montai le féliciter de grand cœur. Il était rayonnant d'enthousiasme et d'espoir, et Dorval lui disait, avec la franchise de son génie, combien elle était contente de lui. Dorval ne craignait rien; elle savait que le quatrième et le cinquième acte étaient à elle, et elle attendait tranquillement son tour.

« La salle à ma rentrée était frémissante; on y sentait cette atmosphère imprégnée d'émotions qui fait les grands succès. Je commençais à croire qu'Alfred de Vigny, qui seul m'avait prédit que je réussirais, avait raison.

« ... Au troisième acte, Mme Dorval était adorable de naïveté féminine et de terreur instinctive. Elle disait comme personne ne les eut dites, comme personne ne les dira jamais, ces deux phrases bien simples: « Mais elle ne ferme pas cette porte!.. » et: « Il n'est jamais arrivé d'accident dans votre hôtel, Madame?.. » Puis l'hôtelière rentrée, elle se décidait elle-même à rentrer dans son cabinet, etc.

« Quand le rideau tomba sur ce troisième acte, il y eut un instant de silence dans la salle.... Le pont de Mahomet n'est pas plus étroit que ce fil qui suspendait en ce moment *Antony* entre un succès et une chute.

« Le succès l'emporta. Une immense clameur, suivie d'applaudissements frénétiques, s'élança comme une cataracte. On applaudit et l'on hurla pendant cinq minutes...

« Cette fois le succès appartenait aux deux acteurs ; je courus au théâtre pour les embrasser....

« ... Je rentrai dans la salle au bon moment, à la scène de l'insulte.... Puis commença la scène entre *Adèle* et la *Vicomtesse,* la scène qui se résume par ces mots : « Mais je ne lui ai rien fait, à cette femme ! » Puis la scène entre *Adèle* et *Antony*, où Adèle répète à trois ou quatre reprises : « C'est sa maîtresse ! »

« Eh bien, je le dis après vingt-deux ans. — Et pendant ces vingt-deux ans, j'ai fait bien des drames, j'ai vu représenter bien des pièces, j'ai applaudi bien des artistes, — eh bien, qui n'a pas vu Dorval jouant ces deux scènes, celui-là eut-il vu tout le reste du répertoire moderne, n'a pas une idée du point où le pathétique peut-être porté. » (J'ouvre ici une parenthèse. J'ai eu l'insigne fortune de voir en effet le 6 novembre 1842, M^{me} Dorval et Bocage, dans *Antony*, à la Porte-Saint-Martin, et pour moi, après vingt-cinq ans, c'est encore mon plus vif souvenir de théâtre. Je ne puis donc qu'applaudir des deux mains à ce que dit ici si excellemment Alexandre Dumas).

« On sait comment se termine ce quatrième acte.. Je courus au théâtre. Dorval était déjà en scène, occupée à défriser ses cheveux et à déchirer ses fleurs : elle avait des moments de désordre passionné que personne n'avait comme elle.

« Les machinistes faisaient leur changement, tandis que Dorval faisait le sien. On applaudissait

avec frénésie. — Cent francs, criai-je aux machinistes, si la toile est levée avant que les applaudissements aient cessé !

« Au bout de deux minutes, on frappait les trois coups ; la toile se levait et les machinistes avaient gagné leurs cent francs.

« Le cinquième acte commença littéralement avant que les applaudissements du quatrième se fussent apaisés.

« J'eus un moment d'angoisse. Au milieu de la scène d'épouvante où les deux amants, pris dans un cercle de douleurs, se débattent sans trouver un moyen ni de vivre ni de mourir ensemble, un instant avant que Dorval s'écriât : « Mais je suis perdue, moi ! » J'avais dans la mise en scène, fait faire à Bocage un mouvement qui préparait le fauteuil à recevoir Adèle, presque foudroyée par la nouvelle de l'arrivée de son mari. Bocage oublia de tourner le fauteuil.

« Mais Dorval était tellement emportée par la passion, qu'elle ne s'inquiéta point de si peu. Au lieu de tomber sur le coussin, elle tomba sur le bras du fauteuil, et jeta son cri de désespoir avec une si poignante douleur d'âme meurtrie, déchirée, brisée, que toute la salle se leva.

« Cette fois, les bravos encore n'étaient point pour moi ; ils étaient pour l'actrice seule, pour la merveilleuse, pour la sublime actrice ! »

Oh oui ! certes ; et comme elle les méritait bien ! — Nous nous souvenons encore, malgré les vingt-cinq

ans qui nous en séparent, de l'émotion frissonnante qui nous saisit quand elle disait avec cet accent inimitable : « Mais, je suis perdue, moi ! » et puis : « Ma fille ! il faut que j'embrasse ma fille ! » et puis encore : « Tue-moi ! » et puis tout enfin. Ah ! que j'aurais grande pitié d'un jeune homme de vingt ans qui n'eût point été ému et remué jusqu'au plus profond de son être par de tels accents qu'on n'entendra plus au théâtre, et que je comprends bien cet enthousiasme de la foi, dont parle Gozlan, qui animait la jeunesse pour l'actrice inspirée, en ces journées ardentes et fiévreuses de 1831....

Tout le monde connaît le dénoûment d'*Antony*. *Elle me résistait ! je l'ai assassinée !* sont aujourd'hui des paroles légendaires et historiques, pour ainsi dire, ayant fait le tour du monde.

« On poussait, dit Dumas, de tels cris de terreur, d'effroi, de douleur dans la salle, le soir de cette première représentation, que peut-être le tiers des spectateurs à peine entendit ces mots, complément obligé de la pièce, qui, sans eux, n'offre plus qu'une simple intrigue d'adultère, dénouée par un simple assassinat.

« Et cependant l'effet fut immense. On demanda l'auteur avec des cris de rage. Bocage vint et me nomma. Puis on redemanda Antony et Adèle, et tous deux revinrent prendre leur part d'un triomphe comme ils n'en avaient jamais eu, comme ils n'en devaient jamais ravoir.

« C'est que tous deux avaient atteint les plus

splendides hauteurs de l'art! je m'élançai hors de ma baignoire pour courir à eux... Bocage était joyeux comme un enfant, Dorval était folle.

« Oh! bons et braves cœurs d'amis, qui, au milieu de leur triomphe, semblaient jouir encore plus de mon succès que du leur; qui laissaient de côté leur talent, et qui, à grands cris, exaltaient le poète et l'œuvre!

« Je n'oublierai jamais cette soirée... et pour peu que l'on se souvienne encore de quelque chose là-haut, Dorval s'en souvient aussi, j'en suis sûr! »

Hélas! depuis que Dumas écrivait ceci en 1853, Bocage a disparu du monde, lui aussi. Comme Molière, il est mort sur le champ de bataille, il a joué jusqu'à son dernier jour. Son chant du cygne fut dans les *Beaux Messieurs de Bois Doré* de G. Sand et P. Meurice. Il est mort à 61 ans, le 30 Août 1862.

Au sujet d'*Antony*, Dumas raconte une petite anecdote assez piquante et je ne peux résister à la tentation de la reproduire ici. « Comme, dit-il, la *morale* de l'ouvrage était dans ces six mots que Bocage disait d'ailleurs avec une dignité parfaite: « Elle me résistait, je l'ai assassinée! » chacun restait pour les entendre et ne voulait partir qu'après les avoir entendus.

« Or, un jour, on donnait la pièce au Palais-Royal, dans une représentation à bénéfice, jouée par Dorval et Bocage. Elle eut son succès ordinaire, grâce au jeu des deux grands artistes; seulement le régisseur mal renseigné fit tomber la toile sur le

coup de poignard d'Antony, de sorte que le public fut privé de son dénoûment. De là, cris et grand tapage, le régisseur pria les artistes de permettre qu'on relevât le rideau, afin qu'ils pussent achever leur pièce.

Mme Dorval, toujours obligeante, reprit sur son fauteuil sa pose de femme tuée, et l'on se mit à courir après Antony.

Mais Antony était rentré dans sa loge, furieux d'avoir manqué son effet de la fin, et refusait de reparaître. Pendant ce temps le public applaudissait, criait, appelait, vociférait. Le régisseur fit lever la toile espérant que Bocage serait forcé d'entrer en scène; Bocage envoya promener le régisseur.

Cependant, Dorval attendait sur son fauteuil, le bras pendant, la tête renversée en arrière.

Le public aussi attendait. Après une minute de silence, voyant que Bocage n'entrait pas, il se mit à crier plus fort. Mme Dorval sentit que l'atmosphère tournait à la bourrasque; elle ranima son bras inerte, redressa sa tête renversée, se leva, s'avança jusqu'à la rampe, et, au milieu du silence, ramené comme par miracle, au premier mouvement qu'elle avait risqué :

« — Messieurs, dit-elle, *je lui résistais, il m'a*
« *assassinée.* »

« Puis elle tira une belle révérence et sortit de scène, saluée par un tonnerre d'applaudissements.

« La toile tomba, dit Dumas, et les spectateurs se retirèrent enchantés. Ils avaient leur dénoûment

avec une variante, c'est vrai ; mais cette variante était si spirituelle, qu'il eût fallu avoir un bien mauvais caractère pour ne pas la préférer à la version originale. »

Un autre récit de cet incident comique veut que ce soit au contraire M^me Dorval qui, à demi déshabillée dans sa loge, ne reparaisse pas ; Bocage seul alors s'avança, fit les trois saluts traditionnels, et dit au public, comme s'il eût fait une simple annonce :

« — Messieurs, elle me résistait ; je l'ai assassinée. »

Là dessus, il salua de nouveau et se retira froidement, au milieu des rires des uns et des cris des autres. *E sempre bene.*

On sait que ce beau drame d'*Antony*, mais mutilé par la censure, a été repris avec un plein succès, le samedi 5 octobre 1867, au petit théâtre de Cluny ; car, il est triste de le dire, c'est là que se réfugie aujourd'hui l'art dramatique (1), puisque la Porte-Saint-Martin est vouée maintenant aux féeries et aux bêtes féroces. Interprété dignement par Laferrière et M^lle Duverger, qui n'avaient pas du reste la prétention de faire oublier Bocage et M^me Dorval, ce drame fut l'occasion d'un triomphe pour Alex. Dumas père, qui tout rayonnant assistait à cette

1 On y joue maintenant encore (février 1868), avec un grand succès, une des rares pièces littéraires de ce temps, *les Sceptiques*, de F. Mallefille, *refusée* par le Théâtre-Français.

reprise, et pleurait de joie, en voyant revivre cette œuvre brûlante de ses jeunes années. — « Quelle pièce, disait-il naïvement à M^me X, qu'il était allé saluer dans sa loge; comme c'est touché, comme c'est écrit! Quel feu! Quelle passion!.... Avez-vous aujourd'hui des drames f.... ichus comme celui-là!.... » (Authentique).

On peut lire au *Figaro* du 7 octobre, un feuilleton très intéressant de L. Ulbach sur cette reprise d'*Antony;* mais ce que nous ne pouvons passer sous silence dans ce livre, et devons nous empresser de reproduire, ce sont les deux feuilletons de J. Janin et de Th. Gautier sur ce même sujet. On y verra avec quelle admiration parlent encore de M^me Dorval, près de vingt années après sa mort, ceux qui l'ont vue et connue; et ce souvenir gardé par ces deux vétérans de la critique dramatique, si bons juges en cette matière, sera, s'il en était besoin, comme une sorte de pièce justificative de ce livre. Voilà en effet ce qu'on écrit de M^me Dorval en 1867; voyez maintenant ce qu'elle était en réalité.

Voici donc ces deux articles : le premier de Théophile Gautier *(Moniteur* du 7 octobre 1867); l'autre de Jules Janin *(Journal des Débats* du 14).

« Quand on a, comme nous, assisté aux grandes premières représentations de l'école romantique, champs de bataille de luttes littéraires opiniâtres, on éprouve un plaisir mêlé d'une certaine mélancolie à revoir après tant d'années ces œuvres qui passionnaient si vivement les générations d'alors et

qui furent l'éblouissement de notre jeunesse. L'autre soir, en mettant le pied sur le seuil du petit théâtre où l'on reprenait *Antony*, il nous prenait des hésitations, et si notre devoir de critique ne nous eut pas poussé en avant, nous nous serions en allé par un sentiment semblable à celui qui vous fait craindre de vous trouver vingt ans après devant une belle femme dont on a gardé un amoureux souvenir. Que reste-t-il de ces charmes autrefois adorés, et ne vaudrait-il pas mieux éviter cette dangereuse confrontation du passé et du présent ?

« Nous songions au spectacle que présentaient les abords de la Porte-Saint-Martin le soir de la première représentation d'*Antony*, 3 mai 1831. C'était une agitation, un tumulte, une effervescence dont on se ferait difficilement une idée aujourd'hui. Il y avait là des mines étranges et farouches, des moustaches en croc, des royales pointues, des cheveux mérovingiens ou taillés en brosse, des pourpoints extravagants, des habits à revers de velours rejetés sur les épaules comme on en voit encore dans les lithographies de Deveria, des chapeaux de toutes les formes, excepté, bien entendu, de la forme usuelle. Les femmes, un peu effarées, descendaient de voiture, parées à la mode du temps, avec leurs coiffures à la girafe, leur haut peigne d'écaille, leurs manches à gigot et leurs jupes courtes laissant voir des souliers à cothurne. Parfois la foule s'ouvrait et donnait passage à quelque jeune maître déjà célèbre, poète, romancier ou peintre, vers qui

les mains amies se tendaient. Des groupes nombreux stationnaient sur le boulevard et, ne pouvant avoir de place, regardaient entrer les favorisés.

« Ce que fut la soirée, aucune exagération ne saurait le rendre. La salle était vraiment en délire ; on applaudissait, on sanglottait, on pleurait, on criait. La passion brûlante de la pièce avait incendié tous les cœurs. Les jeunes femmes adoraient Antony ; les jeunes gens se seraient brûlé la cervelle pour Adèle d'Hervey. L'amour moderne se trouvait admirablement figuré par ce groupe, auquel Bocage et Mme Dorval donnaient une intensité de vie extraordinaire : Bocage l'homme fatal, Mme Dorval la faible femme par excellence !.. Jamais identification d'un acteur et d'un rôle ne fut plus complète : Bocage était véritablement Antony, et Adèle d'Hervey ne pouvait se détacher de Mme Dorval. Henri Heine, dans ses *Lettres sur la France,* après un parallèle entre Kean et Frédérick Lemaître, s'exprime ainsi sur le compte de Bocage : « Il serait injuste, quand je rends un témoignage si louangeur pour Frédérick Lemaître, de passer sous silence l'autre grand acteur que Paris possède. Bocage jouit ici d'une réputation aussi grande, et sa personnalité est, sinon aussi remarquable, du moins aussi intéressante que celle de son confrère. Bocage est un bel homme, distingué, dont les manières et les mouvements sont nobles. Sa voix métallique, riche en inflexions, se prête aussi bien aux éclats les plus tonnants du courroux et de la fureur qu'à la ten-

dresse la plus caressante des murmures amoureux. Dans l'explosion la plus violente de la passion, il conserve toujours de la grâce, toujours la dignité de l'art, et dédaigne de s'aventurer dans la nature brutale comme Frédérick Lemaître, qui obtient à ce prix de grands effets, mais des effets sans beauté poétique. Celui-ci est une nature exceptionnelle qui domine moins sa puissance démoniaque qu'il n'en est subjugué lui-même, et c'est pourquoi j'ai pu le comparer à Kean. Bocage n'est pas autrement organisé que le reste des hommes; il se distingue seulement d'eux par une plus grande finesse d'organisation. Ce n'est point un produit bâtard d'Ariel et de Caliban, mais un être harmonique, figure élevée et belle comme Phœbus Apollon. Son œil a moins de valeur, mais il peut produire des effets immenses avec un mouvement de tête, surtout quand il la rejette dédaigneusement en arrière; il a de froids soupirs ironiques qui vous passent dans l'âme comme une scie d'acier. Il a des larmes dans la voix et des accents de douleur tellement profonds qu'on croirait qu'il saigne intérieurement; s'il se couvre les yeux avec les mains on croirait entendre la Mort dire : Que la nuit soit ! Puis, quand il sourit, c'est comme si le soleil se levait sur ses lèvres ! »

« Ces éloges, quelque talent qu'on reconnaisse à Bocage, sembleront aujourd'hui d'un lyrisme bien exagéré; en ce temps là ils n'étonnaient personne. Henri Heine, l'esprit le plus sceptique et le plus railleur qui ait existé, n'était pas homme à s'em-

barquer dans le faux enthousiasme; il n'y a nulle ironie cachée sous ces lignes étranges et tel était bien l'effet que produisait Bocage. Il était par sa personne, son talent et la manière dont il comprenait ses rôles, le véritable idéal du jeune premier romantique. La tendresse, la passion, la beauté même ne suffisaient pas pour faire un amoureux accompli, il fallait encore une certaine fierté dédaigneuse, un mystère à la façon de Lara et du giaour, en un mot une fatalité byronienne; derrière l'amant l'on devait sentir un héros inconnu en butte aux injustices du sort et plus grand que son destin. On retrouve les traits principaux de ce caractère dans la plupart des pièces du temps.

« Quant à Mme Dorval, jamais on ne vit au théâtre une actrice plus profondément féminine. Quoiqu'elle ne fût pas régulièrement belle, elle possédait un charme suprême, une grâce irrésistible; avec sa voix émue, troublée, qui semblait vibrer dans les larmes, elle s'insinuait doucement au cœur et, en quelques phrases, s'emparait du public mieux que ne l'eut fait une actrice de talent impérieux et de beauté souveraine. Comme elle était sympathique et touchante, comme elle intéressait, comme elle se faisait aimer, et comme on la trouvait adorable! Elle avait des accents de nature, des cris de l'âme qui bouleversaient la salle. La première phrase venue : « Comment faire? » ou bien : « Je suis bien malheureuse, » ou encore : « Mais je suis perdue, moi! » lui fournissait l'occasion d'effets prodigieux.

Il ne lui en fallait même pas tant : à la manière dont elle dénouait les brides de son chapeau et le jetait sur un fauteuil, on frissonnait comme à la scène la plus terrible. Quelle vérité dans ses gestes, dans ses poses, dans ses regards, lorsque, défaillante, elle s'appuyait contre quelque meuble, se tordait les bras, et levait au ciel ses yeux d'un bleu pâle tout noyés de larmes ! et comme dans cet amour éperdu, à travers cet énivrement coupable, elle restait encore honnête femme et *dame !* Cet amant, on le sentait bien, devait être l'unique, et ce cœur brisé par la passion n'avait pas de place pour une autre image. Antony lui-même, malgré quelques phrases déclamatoires et sataniques à la mode du temps, est d'une sincérité parfaite : il adore Adèle d'Hervey ; il aime mieux mourir que de la compromettre, et le fameux mot : « elle me résistait, je l'ai assassinée » respire l'amour le plus chevaleresque, le plus profond et le plus sublime.

« L'effet que dut produire cette pièce entraînante sur le public incandescent et la jeunesse volcanique de l'époque, on se le figure aisément. Nous ne possédons pas un morceau du fameux habit vert qui fut déchiré sur le dos d'Alexandre Dumas, comme il le raconte lui-même, par des admirateurs trop ardents qui voulaient garder un souvenir, une relique de lui ; mais nous étions vivement ému, et cette émotion nous l'avons en partie éprouvée samedi soir.

« Nous ne dirons pas à Laferrière et à Mlle Duver-

ger qu'ils font oublier Bocage et M^me Dorval. Ils ne sauraient avoir cette prétention, et le compliment leur paraîtrait une ironie ; mais ils jouent avec beaucoup de talent, d'intelligence et de passion, quoique la pièce ne soit plus entourée de cette atmosphère enflammée qui rendait alors toute exagération naturelle. Les jeunes spectateurs qui ne connaissaient pas *Antony* se sont abandonnés sans résistance à ce drame si étrange pour eux, et les autres au mélancolique plaisir de retrouver quelques-unes de leurs anciennes impressions. Laferrière a de la chaleur, de la tendresse, de l'amour, mais il lui manque cette séduction fascinatrice, cette supériorité hautaine que possédait Bocage et qui expliquait la faute d'Adèle d'Hervey. M^lle Duverger a eu des moments superbes : elle a très-bien dit : « Vous voyez bien cette femme, c'est sa maîtresse ! » et lorsque, pressée par Antony, elle hésite entre l'amour coupable et l'amour maternel, elle a trouvé une pose digne de la plus grande comédienne.

« Alexandre Dumas assistait à la représentation dans une baignoire d'avant-scène ; il n'avait pas cette fois un habit vert, mais bien une redingote noire qu'il a remportée intacte. L'enthousiasme étant moins furibond en 1867 qu'en 1831, il a dû se contenter d'un gros bouquet que M^lle Duverger, à qui on l'avait jeté, lui a gracieusement tendu par dessus la rampe.

« Théophile Gautier. »

« Puis est venu se mettre à la traverse d'*Orphée aux enfers,* de la *Duchesse de Gérolstein,* de *la Biche aux bois* et de *Peau-d'Ane,* un téméraire, un glorieux, un fantôme, et mieux encore, un revenant, maître *Antony. Antony* appartient aux premiers jours de la grande époque; il a donné le signal à toutes les œuvres nouvelles; il a soulevé chez nous toutes les sympathies et la plus violente opposition. Celui qui écrit, encore à cette heure, cette histoire de l'art dramatique, était de l'opposition contre *Antony.* En vain les esprits les plus autorisés de son temps, Loeve-Weymar le bon critique, et Frédéric Soulié le poète, Béquet lui-même, intrépide adepte et défenseur des anciens, frappés par l'éloquence et le mouvement de ce drame aux mille aspects si divers, applaudissaient de toutes leurs forces aux déclamations d'*Antony* le bâtard; en vain la foule attentive, avide et charmée, accourait à ce drame si nouveau, certains obstinés, dites-moi pourquoi? ne voulaient pas reconnaître absolument la pitié, la curiosité, la terreur du nouveau drame. Ils niaient même, et c'était une injustice flagrante, l'intérêt et l'invention de ce dénoûment formidable applaudi, l'autre jour encore, par l'auteur des *Mères repenties,* Félicien Mallefille, et par tous les esprits de sa famille. Ainsi certains soldats romains suivaient le char de César en niant sa victoire. Mais, Dieu merci! *Antony* fut plus fort que la critique; il triompha sans conteste des arguments les mieux trouvés. Oh! le moment bien choisi de prendre à

partie un pareil inventeur! *Antony* venait de confirmer le succès de *Henri III* et de *Christine*. Il avait complété la popularité de ce jeune homme, et la fortune ajoutait ses enivrements à toutes ces ivresses. Depuis ce jour de fête, *Antony* reparaît sitôt qu'on l'invoque.... Il y a tantôt six ans, il fit une impuissante apparition à la Porte-Saint-Martin, sa patrie. On y voyait la même comédienne qui joue aujourd'hui avec cinq ans de plus. La pièce eut à peine vingt représentations, et j'en revins confirmé dans mon premier jugement.

« Autant et plus que tout autre poète de la génération nouvelle, Alexandre Dumas avait été mis au monde pour tenir la foule attentive. Il avait l'instinct du drame; il en avait toutes les passions jusqu'au délire; il savait parler une certaine langue en dialogues et interjections, violente et claire, qui convenait à ces compositions de l'abîme; intéressantes souvent, parfois terribles. Ajoutez à ces rares qualités l'audace et l'énergie, et l'action, et mille bruits de toute sorte qui tenaient le public attentif; ajoutez l'esprit qui était en cet homme à l'état du vif-argent qui se porte çà et là, en masse, en bloc, irrésistible. Parfois même il avait la grâce, il avait le sourire, il avait les larmes. Inventeur, il savait profiter de tout ce qui tombait sous sa main déliée; il savait emprunter, il savait prendre, il savait fouiller dans ce fameux fumier d'Ennius, fécond en larcins.

« Quelle verve et quelle ardeur! Quelle énergie

et quelle volonté ! Toujours prêt et jamais lassé. Il a six pieds, un corps agile, une santé de fer ; il écrit comme il parle, et jamais un moment de trouble ou d'hésitation, ni rien qui l'arrête. Il va droit devant soi, attiré par l'obstacle et le franchissant au milieu de la stupeur universelle, et toujours marchant à son but sans que rien l'en puisse distraire, attentif seulement à ce qui se passe en son roman ou dans son drame. Et drame ou roman, prose ou vers, tenez-vous pour assurés qu'il peut mener de front trois ou quatre aventures, et que pas une fois, parmi tant de héros divers, tant de physionomies différentes et tant de noms propres, il ne prendra l'un pour l'autre. Il les voit, il les sait, il les aime, il les entend venir, il les fait agir, il les fait parler, il les anime, il les tue à sa volonté, il les ressuscite à son caprice. Il n'a pas eu de repos, il ne se reposera jamais. Même en voyage, il ne voyage pas ; il raconte, il écrit, il compose, il produit en voyageant, et l'auberge andalouse où roucoulent les guitares, et le glacier des Alpes d'où retombent les torrents, la grève où la Méditerranée expire au bord des rivages fleuris, Florence et ses merveilles, et la fête des rois dans les palais brillant de mille clartés, que disons-nous ? Garibaldi dans sa gloire, et les belles dames, jalouses de saluer cette fée à la baguette d'or, rien n'empêche un seul jour que cet homme obéisse au dragon qui l'emporte. Il restera sans nul doute comme la plus étonnante organisation littéraire du siècle de Lamar-

tine et de Victor Hugo. Favori de la foule, ami du peuple, il les a toujours trouvés fidèles, obéissants, et charmés de son abondance. Ils applaudissaient toutes ses hardiesses; ils pleuraient de son deuil, ils étaient contents de son rire; ils remplissaient son théâtre; ils s'arrachaient ses livres, et, bouche béante, oublieux même de la politique, ils restaient attentifs à son conte infini. En vain les jaloux, les envieux, les impatients de toute place au soleil, les jeunes gens sans respect (ainsi j'étais à la première représentation d'*Antony*), faisaient parfois entendre un murmure.... aussitôt son peuple élevait la voix pour défendre Alexandre Dumas le dramaturge et le conteur. D'autres, encore plus maladroits, expliquaient cette inépuisable fécondité par le travail des collaborateurs; il avait réponse à toute objection, et surtout à celle-là. Un jour qu'il se reposait par hasard, comme il était en train de causer sur le boulevard, et qu'il se trouvait assez riche pour dépenser, à sa propre joie, un peu de cette verve qu'il réserve pour ses lecteurs, il prodigua à pleines mains l'esprit, la grâce, l'ironie et le bon mot; il fut éblouissant, il fut charmant comme il ne saurait l'être, à coup sûr, dans ses pages les plus brillantes; chacun l'écoutait bouche béante, et sans le contredire; et ceux même qui auraient eu quelque fait à rétablir dans ce tumulte s'en seraient bien donné de garde, de peur d'interrompre cette éloquente fantaisie à tout bout de champ. Quand il eut tout dit, il s'arrêta, et voyant le contentement et l'admiration

sur tous les visages : « Là, voyez-vous, disait-il avec ce rire aimable et content, qui est une de ses forces, vous ai-je amusés moi-même, et charmés à moi tout seul? Avais-je un camarade, un complice, un souffleur? Non, pas que je sache..... Et pourtant on vous soutiendra demain matin, pas plus tard, que certainement vous vous trompez, et que j'avais un collaborateur! »

« Obstiné que je suis! Je n'ai pas vu la nouvelle fête d'*Antony*, et je ne peux raconter le succès que d'après la voix publique; mais je suis sûr que cette fois le drame négligé en 1862 a rencontré toutes les sympathies. Les anciens applaudissaient par souvenir; les nouveaux applaudissaient par reconnaissance, entraînés par la même passion. Vivre, et mourir, et renaître, *Antony* ne sait rien de mieux. Il s'impose aux volontés les plus rebelles. Moi-même, en ce moment, je revois, dans le lointain lumineux, cette admirable Dorval, la tête au niveau de l'étoile et les pieds déchirés par les ronces du chemin. Comme elle pleurait, haletait et se démenait dans cette passion désordonnée, immense; avec quel mépris pour la soie et l'ornement elle fripait sa robe aux longs plis, et comme on tremblait à voir la fée aux prises avec l'athlète! Ah! l'admirable et l'inspirée! Elle avait un de ces talents francs comme l'or non monnayé, dur comme l'acier non poli; âme infatigable, larmes inépuisables, cœur déchiré, passions sans limites, terreurs sans bornes; une femme qui allait toute seule à l'inspi-

ration; véhémente, active, intrépide. Où le drame la poussait, elle se portait à ses risques et périls, en pleine fièvre, en plein abîme; elle touchait à toutes les limites sans jamais se sentir arrêtée, à tous les extrêmes sans jamais se briser; merveilleux spectacle et lutte admirable de ce frêle petit corps, haletant et chancelant sous le charme poétique, qui se chargeait d'accomplir les rêves les plus violents de ce géant Adamastor.

« JULES JANIN. »

Arrivons maintenant à *Marion-Delorme*, et laissons la parole au maître, qui, dans sa sobriété savante et expressive, en dit autant pour la gloire de Dorval qu'Alexandre Dumas, tout à l'heure, avec sa verve exubérante et intarissable :

« M. Bocage, dans Didier, tour à tour grave, lyrique, sévère et passionné, a réalisé l'idéal de l'auteur. M. Gobert, dans Louis XIII, mélancolique, malade, sombre, ployé en deux sous le poids de la lourde couronne que lui a forgée Richelieu, a reproduit la réalité de l'histoire.

« Quant à Mme Dorval, elle a développé dans le rôle de Marion toutes les qualités qui l'ont placée au rang des grandes comédiennes de ce temps; elle a eu dans les premiers actes de la grâce charmante et de la grâce touchante. Tout le monde a remarqué de quelle façon parfaite elle dit tous ces mots qui n'ont d'autre valeur que celle qu'elle leur donne : *Serait-ce un Huguenot? — Être en retard! déjà? — Monseigneur, je ne ris plus.* — Etc. — Au cinquième

acte, elle est constamment pathétique, déchirante, sublime, et, ce qui est plus encore, naturelle. Au reste, les femmes la louent mieux que nous ne pourrions faire : elles pleurent. »

Etonnez-vous qu'après un tel éloge, l'illustre poète, adressant de l'exil sa photographie aux enfants de Mme Luguet, ait écrit au bas, de sa main : « Aux petits-enfants de la grande Dorval.
 « V. Hugo. »

Ecoutons maintenant J. Janin : « Jamais le poète n'a été plus puissant et plus complètement son maître que le jour où il mit au monde *Marion-Delorme*. A cette heure, de son art dramatique, l'univers était à lui !....

« Et marchant tantôt dans cette ombre auguste et tantôt dans ses divines clartés, la tête au niveau de l'étoile, et les pieds dans la fange, avez-vous encore sous les yeux Mme Dorval ? Vous la rappelez-vous Mme Dorval, dans ce rôle de son génie et de son éloquence ?

« Mme Dorval, un de ces talents francs comme l'or, se chargeait d'accomplir les rêves intimes de ce géant Adamastor. Oui, la fée était aux prises avec l'athlète, et souvent c'était l'athlète vaincu, j'en atteste Victor Hugo lui-même, qui demandait grâce à la fée.

« Et puis, chose étrange, quand Mme Dorval était lasse et vaincue à son tour, au moment où le drame expirait avec elle, arrivait pour lui donner quelque répit, Sa Grâce elle-même, Mlle Mars, la correcte et

attrayante Mlle Mars, si contenue au milieu des plus terribles excès du drame. Avenante où Mme Dorval était haletante, et souriante où pleurait Mme Dorval inspirée. Alors l'une et l'autre, ô le poëte heureux, qui faisait agir ces deux forces au gré de son génie, elles allaient, selon leur façon d'aller, au même drame, au même but, et par des sentiers si différents; celle-ci par les ronces, par les fanges sanglantes du chemin; celle-là par les petits sentiers fleuris que tapisse la mousse du mois de mai; Mlle Mars en habit de reine, et Mme Dorval en haillons, elles faisaient vivre, la première de son charme, et la seconde de sa fièvre adorable, ces ravissantes créations : Marion-Delorme et Dona-Sol! (Janin, *Littérature Dramatique*, t. IV, p. 166.)

Voici une anecdote sur *Marion-Delorme* que j'emprunte à l'auteur de *Victor Hugo raconté par un témoin de sa vie*, et qui n'est autre, comme chacun sait, que Mme Victor Hugo elle-même.

Disons d'abord que cette pièce de *Marion-Delorme*, composée par V. Hugo, sous la Restauration, devait d'abord s'appeler un *Duel sous Richelieu*, et être jouée au Théâtre-Français par Mlle Mars, qui commença même les répétitions, — mais la pièce fut interdite alors (1829) par la censure. — Ce ne fut donc qu'après la révolution de juillet qu'on pût songer à la jouer, et ce fut alors que V. Hugo se décida, malgré les instances de Mlle Mars, qui tenait beaucoup à ce rôle, a donner sa pièce à la Porte-Saint-Martin. Ecoutons Mme Hugo :

« Mᵐᵉ Dorval fut aussi charmante aux répétitions que Mˡˡᵉ Mars avait été maussade. Tout le théâtre, d'ailleurs, était plein de sympathie et de dévouement.

« Un jour, le cinquième acte achevé, Mᵐᵉ Dorval prit le bras de l'auteur :

« — M. Hugo, dit-elle avec la grâce de son sourire, votre Didier est un méchant ; je fais tout pour lui, et il s'en va mourir sans même me dire une bonne parole. Dites-lui donc qu'il a tort de ne pas me pardonner. »

Il faut dire que le dénouement qui termine aujourd'hui la pièce n'existait pas. Marion se traînait en vain à deux genoux pour obtenir le pardon de Didier; celui-ci la repoussait et ne trouvait d'accents que pour la maudire.

— Pauvre femme, disait-on, c'est bien dur! Pourquoi ne pas lui pardonner?

— Parce que la moralité de la pièce le veut ainsi, répondait l'auteur.

— Faites pardonner, M. Hugo, faites pardonner, lui criait-on aux répétitions.

« Ce conseil, que venait de donner Mᵐᵉ Dorval, M. Mérimée l'avait déjà donné à l'auteur le soir de la première lecture, et le fit réfléchir. En revenant, il se promena dans les Champs-Elysées, et se résolut à rompre au dernier moment l'inflexibilité de Didier. Le lendemain, il apporta cette magnifique scène du pardon que le public ne peut entendre sans verser des larmes. »

Plus heureuse du moins pour Marion que pour

Adèle d'Hervey, M^me Dorval put apporter avec elle au Théâtre-Français, quand elle y fut engagée, *Marion-Delorme* et sa fortune. La reprise eut lieu le 8 mars 1838. Geffroy y composa alors avec un immense talent, le rôle du mélancolique Louis XIII; Beauvallet remplaça Bocage dans celui de Didier, mais sans le faire oublier; Provost, cet excellent comédien, dont le Théâtre-Français déplore la perte encore récente (26 décembre 1865), conserva le rôle de l'Angély, qu'il avait créé en 1831, à la Porte-Saint-Martin; Menjaud et Desmousseaux y tinrent ceux de Saverny et de Nangis; enfin Régnier et Berton, tout jeunes et inconnus alors, y remplirent les rôles du Gracieux et de Gassé. Je n'ai pas besoin d'ajouter que M^me Dorval y obtint encore son succès accoutumé; et c'est ainsi que *Marion-Delorme* revint au théâtre qui avait dû, à l'origine, être son berceau. Mais ce qu'on croira difficilement, c'est que l'année suivante, en novembre 1839, M^me Dorval encore vivante, M^me Dorval jouant à la Renaissance, sur une scène voisine de la rue Richelieu, une actrice, M^lle Rabut (aujourd'hui M^me Fechter), ait osé aborder sur cette même scène du Théâtre-Français, ce rôle de Marion, tout palpitant encore et tout frémissant de la passion ardente qu'y versait à flots le génie de Dorval. C'était vouloir remplacer la clarté éblouissante du soleil, et ses mille feux, par une maigre et pâle lumière. Je n'en dirai pas davantage sur cet essai malencontreux, me contentant seulement de reproduire ces lignes de Janin :

« Pour bien comprendre ce que vaut M^{me} Dorval, il faudrait avoir vu l'autre jour, dans un rôle de M^{me} Dorval (Marion-Delorme), une belle petite personne du Théâtre-Français, M^{lle} Rabut. La pauvre enfant est restée éperdue, épouvantée au milieu de ce délire poétique ; elle ne savait comment rendre ces cris, ces larmes, ces prières, ces sanglots, ces vertiges, ce dévergondage magnifique du cœur, de la tête et des sens. C'est que M^{me} Dorval est la seule qui donne la vie à ces compositions sans analogues dans toutes les poésies ; elle est la seule qui est familière et abandonnée dans la douleur ; elle est la seule qui puisse protéger ces chefs-d'œuvre méconnus dont ne veut plus le parterre ; elle est la seule qui reste ainsi maigre, étiolée, pâle, affaissée sur elle-même ; car tel est le malheur des temps, que nos comédiennes, les plus aimées et les plus belles, sont exposées de nos jours au plus cruel bandit qui ait jamais attenté à la vie, à l'honneur, à la considération, au talent des femmes. Ce traître affreux.... c'est l'*embonpoint !* (Janin. *Journal des Débats*, 11 novembre 1839.)

Nous venons de dire que M^{me} Dorval avait apporté *Marion-Delorme* avec elle au Théâtre-Français. C'est qu'en effet sa renommée était devenue telle qu'elle s'imposait à tous, en dépit des haines d'école et des partis pris ; la Comédie-Française fut bien forcée de lui ouvrir ses portes, mais elle ne fut reçue que pensionnaire et non sociétaire, malgré tout son génie dramatique. Elle débuta rue Riche-

lieu, le 21 avril 1834, dans *Une Liaison,* comédie de Mazères et Empis, qui n'avait rien de ce qu'il fallait pour faire valoir ses hautes et puissantes qualités dramatiques. Aussi abandonna-t-elle promptement cette pièce pour reprendre, en mai, les rôles d'Eulalie et de la duchesse de Guise, dans *Misanthropie et Repentir,* et dans *Henri III;* et en juin, celui de M^me Duresnel, dans la *Mère et la Fille,* où elle pouvait se mouvoir plus à l'aise, sans donner encore toute sa mesure. Mais la fortune lui devait un dédommagement; il fut splendide. C'est en effet au Théâtre-Français que Marie Dorval rencontra sa plus belle, sa plus suave, sa plus rayonnante création; j'ai nommé Kitty-Bell, dans le *Chatterton* d'Alfred de Vigny. Et d'abord, quoi qu'en ait pu dire Alexandre Dumas, dans ses *Mémoires* (dans un langage aussi contraire à la vérité qu'il froisse et blesse toute convenance), il est certain que la nature tendre et rêveuse du chantre d'*Eloa,* devait merveilleusement sympathiser avec la nature, pleine de délicates tendresses de M^me Dorval. Le poëte et l'artiste donc se connurent, s'aimèrent, s'estimèrent et surent dignement s'apprécier l'un l'autre, comme il convenait à ces natures d'élite, élevées et généreuses. — Déjà en 1831, Alfr. de Vigny avait conçu pour elle ce rôle de *La Maréchale d'Ancre,* dans la pièce de ce nom, que des influences puissantes de théâtre lui forcèrent de donner à M^lle Georges, et que M^me Dorval reprit plus tard au Théâtre-Français. Mais quelle douleur,

quels regrets A. de Vigny en éprouva! Je peux en donner ici une preuve bien éclatante et inconnue jusqu'à présent : il envoya à M^me Dorval deux exemplaires de *La Maréchale d'Ancre;* l'un, le texte imprimé, en un volume richement relié, portant gravés ces mots en lettres d'or sur l'un des plats : « *A M^me Dorval, La Maréchale d'Ancre, Alfred de Vigny,* 1831. » L'autre, son propre manuscrit à lui, le premier jet de son drame, avec ses ratures et ses corrections, en un grand volume in-folio, relié, portant sur la garde cette dédicace de sa main :

A MADAME DORVAL.

Je n'ai que ce moyen de vous rendre ce drame qui fut écrit pour vous, Madame; vous vouliez le jouer, mais vous n'êtes reine à votre théâtre que par le talent et ce n'est pas une royauté toute puissante que celle-là, au temps où nous sommes.

<div style="text-align:right">ALFRED DE VIGNY.</div>

Le 15 Août 1831.

Sur les gardes du livre imprimé, on lit ce qui suit :

« Je vous envoie *La Maréchale d'Ancre,* sous deux
« espèces, Madame; c'est une pauvre défunte qui
« aurait dû revivre quelque temps sous votre figure,
« mais ce n'était pas écrit dans son jeu de cartes
« magiques. J'irai aujourd'hui dîner avec vous,
« selon votre gracieuse invitation, et vous suis mille
« fois dévoué. ALFRED DE V... »

Cette dédicace précède le sonnet suivant :

A MADAME DORVAL.

SONNET.

Si des siècles, mon nom perce la nuit obscure,
Ce livre, écrit pour vous, sous votre nom vivra.
Ce que le temps présent tout bas déjà murmure,
Quelqu'un, dans l'avenir, tout haut le redira.

D'autres yeux ont versé vos pleurs. — Une autre bouche
Dit des mots que j'avais sur vos lèvres rangés,
Et qui vers l'avenir (cette perte nous touche)
Iront de voix en voix moins purs et tout changés.

Mais qu'importe ! — Après nous ce sera pire chose ;
La source en jaillissant est belle, et puis arrose
Un désert, de grands bois, un étang, des roseaux ;

Ainsi jusqu'à la mer où va mourir sa course.
Ici destin pareil. — Mais toujours à la source,
Votre nom bien gravé se lira sous les eaux.

<p style="text-align:right">Alfred DE VIGNY.</p>

26 Juillet 1831.

Sur un exemplaire du *More de Venise*, qu'il lui envoya, il avait encore écrit ces vers :

Quel fut jadis Shakspeare ! — On ne répondra pas.
Ce livre est à mes yeux l'ombre d'un de ses pas,
Rien de plus. — Je le fis en cherchant sur sa trace
Quel fantôme il suivait de ceux que l'homme embrasse,
Gloire, — fortune, — amour, — pouvoir ou volupté !
Rien ne trahit son cœur, hormis une beauté
Qui toujours passe en pleurs parmi d'autres figures,
Comme un pâle rayon dans les forêts obscures,
Triste, simple et terrible, ainsi que vous passez,
Le dédain sur la bouche et vos grands yeux baissés.

<p style="text-align:right">Alfred DE VIGNY.</p>

Enfin M. Louis Ratisbonne, en publiant récemment le *Journal d'un poète*, cette œuvre posthume, qui achève de faire connaître A. de Vigny, a mis au jour ce fin, délicieux et charmant portrait d'une actrice, véritablement digne de ce nom, que l'auteur de *Chatterton* dessinait naguères d'après nature, avec Marie Dorval sous les yeux :

« Une actrice vraiment inspirée est charmante à voir à sa toilette avant d'entrer en scène. Elle parle avec une exagération ravissante de tout, elle se monte la tête sur de petites choses, crie, gémit, rit, soupire, se fâche, caresse en une minute. Elle se dit malade, souffrante, guérie, bien portante, faible, forte, gaie, mélancolique, en colère ; et elle n'est rien de tout cela, elle est impatiente comme un petit cheval de course qui attend qu'on lève la barrière, elle piaffe à sa manière, elle se regarde dans la glace, met son rouge, l'ôte ensuite, elle essaye sa physionomie et l'aiguise, elle essaye *sa voix en parlant haut*, elle essaye *son âme* en passant par tous les tons et tous les sentiments. Elle s'étourdit de l'art et de la scène par avance, elle s'enivre. » *(Journal d'un poète*, p. 60.)

Alfred de Vigny composa encore exprès pour M^{me} Dorval, pour une représentation à son bénéfice, qui eut lieu dans la salle de l'Opéra, le 30 mai 1833, un charmant proverbe, *Quitte pour la peur*, que Dorval joua avec Bocage, d'une manière ravissante ; perle fine qui fut montée avant les proverbes d'A. de Musset, auxquels elle semble avoir servi de premier modèle.

Tout récemment, à propos d'un drame nouveau à l'Ambigu, *Le Crime de Faverne*, mélodrame gros d'adultères, et où Frédérick Lemaître se montre encore, malgré la vieillesse, admirable et puissant comédien dans un rôle de vieux notaire, J. Janin, ce maître en fait de critique dramatique, fut amené à parler de ce proverbe *Quitte pour la peur*, et s'exprime ainsi :

« Nous persistons à penser que ce sont là des émotions trop violentes, et nous vous demandons la permission de citer ces quelques lignes d'un grand artiste et d'un habile écrivain, qui ne sera pas remplacé de sitôt, M. le comte Alfred de Vigny :

« Je me rappelle un trait fort beau que la princesse de Béthune me conta un soir.

« — M. de X... savait fort bien que sa femme avait un amant. Mais les choses se passant avec décence, il se taisait. Un soir il entre chez elle, ce qu'il ne faisait jamais depuis cinq ans.

« Elle s'étonne. Il lui dit :

« — Restez au lit, je passerai la nuit à lire dans ce fauteuil ; je sais que vous êtes grosse, et je viens ici pour vos gens.

« Elle se tut et pleura : c'était vrai. »

Et Janin continue en ces termes :

« Que c'est bien raconté tout cela ! quelle histoire à la fois simple et touchante, et sans déclamation ! De cette aimable histoire le comte Alfred de Vigny, le poëte, écrivit ce charmant proverbe intitulé : *Quitte pour la peur !* dont il fit présent à la grande

et charmante Dorval, cette illustre entre toutes les femmes dramatiques de ce temps-ci. De Frédérick Lemaître et de M^me Dorval on peut dire que la nouvelle poésie dramatique est issue. Il y a dans Homère un passage copié par Virgile, où les jeunes gens et les jeunes filles s'entretiennent *du Chêne et de la Roche* d'où sont sortis les premiers hommes. Frédérick Lemaître et M^me Dorval sont la roche et le chêne d'où sont sortis nos grands poètes. M^me Dorval appartenait par le droit de sa conquête, à la charbonnerie de M. Victor Hugo et de ses complices. Elle était la Sempronia de ce Catilina du drame, Alexandre Dumas.

« Avec quelle ardeur généreuse elle plongeait le poignard dans son propre cœur, et son regard disait si bien à son terrible partenaire : « Frappe-toi, ça tue et ça ne fait pas de mal ! » L'un et l'autre ils représentaient *un Comédien* sans exemple, et que les siècles ne reverront pas. » (Janin, *Débats* du 10 février 1868.)

Quel éloge! et quelle actrice que celle dont, vingt ans après la mort, comme nous le disions plus haut, la critique théâtrale parle encore ainsi, et à une époque aussi oublieuse, aussi affolée que l'est la nôtre.

Déjà l'année dernière, à propos de ce même proverbe, le même critique disait :

« Savez-vous cependant quel est le poète, entre tous charmant, qui le premier ait mis ces doux ouvrages (1) à la mode ? Il s'appelait tout simple-

1 *Le Bougeoir.* — *La Ciguë.* — *Le Cas de conscience.*

ment le comte Alfred de Vigny. Un jour qu'il était en belle humeur (c'est-à-dire était amoureux, ces jours-là sont rares dans sa vie), il écrivit pour M^me Dorval un acte en deux scènes *Quitte pour la peur*. Imaginez-vous une profusion à l'infini de tout ce qui brille et resplendit autour d'une tête intelligente, un style où tout pétille, une âme où tout soupire. Ah! qu'il fut heureux ce jour-là! Comme il s'enivrait de sa poésie, et comme il écoutait, passionné de lui-même et d'elle-même, cette étonnante Dorval, laissant pour la musette enrubannée la flûte doublée d'airain! Elle de son côté, était-elle assez contente et ravie! Elle se regardait souvent dans ces glaces biseautées à Venise, pour bien s'assurer qu'elle était elle-même, et non pas une marquise arrivant en droite ligne de son château de Bellevue ou des courtils de Choisy-le-Roy. Par quelle injustice a-t-on vu disparaître sans motif cette délicate merveille si digne du Théâtre-Français, et si bien faite pour l'élégante et charmante Madeleine Brohan. » (J. Janin. *Débats*, 28 janvier 1867.)

« C'était Bocage et M^me Dorval qui étaient chargés de gazouiller ce proverbe ; ce qui dut surprendre autant le public que s'il voyait Tamberlick prendre les ténors légers, ou M^me Sass ambitionner les Dugazon. Mais le talent de M^me Dorval se rattachait à la comédie. (Paul FOUCHER). »

Une particularité curieuse, c'est que ce proverbe ne fut joué que cette seule et unique fois par M^me

Dorval. Il fut repris vers 1850, au Gymnase, par Rose Chéri et Bressant. Autre étrangeté de cette représentation de 1833 : — chaque 4ᵐᵉ acte de la *Phèdre* de Racine et de celle de Pradon fut joué ce même soir, l'un par l'éminente tragédienne Mˡˡᵉ Duchesnois, celui de Racine ; l'autre par la bénéficiaire elle-même, Mᵐᵉ Dorval ; et je lis au *Moniteur* du 3 juin, qu'elle sût sauver, avec une grande intelligence et une diction ferme, ce que ce rôle de la Phèdre de Pradon a de monotone et d'insignifiant.

Mais au prix de quels efforts y parvint-elle ! Elle écrivait à ce sujet à un journaliste, Charles Maurice, qui lui avait suggéré cette exhumation de Pradon, propre à intéresser les curieux et les artistes :

« Ah ! quels vers que ceux de M. Pradon ! Pour les retenir, je suis obligée de les mettre sur l'air : *Vive ! vive à jamais M. de Catinat !* »

On comprendra mieux maintenant que, de même que de Vigny créa avec amour, en vue de Marie Dorval, ce type adorable de Kitty-Bell (comme autrefois Racine créa Phèdre pour la Champmeslé); celle-ci, à son tour, y ait répandu tous les trésors de son exquise tendresse et de son cœur de mère. Et celle que devait tuer son amour maternel, devait rencontrer au théâtre ses deux plus éclatants triomphes dans Kitty-Bell et dans Marie-Jeanne, c'est-à-dire, en exprimant sur la scène cet amour maternel qui était au fond de son cœur, et le remplissait tout entier.

Mais j'ai hâte de laisser la parole au poète :

« Entre les deux personnages de Chatterton et du
« Quaker s'est montrée dans toute la pureté idéale
« de sa forme, Kitty-Bell, l'une des rêveries de
« Stello. On savait quelle tragédienne on allait
« revoir dans M^me Dorval ; mais avait-on prévu
« cette grâce poétique avec laquelle elle a dessiné
« la femme nouvelle qu'elle a voulu devenir ? Je ne
« le crois pas. Sans cesse elle fait naître le souvenir
« des vierges maternelles de Raphaël et des plus
« beaux tableaux de la Charité ; sans effort elle est
« posée comme elles ; comme elles aussi, elle porte,
« elle emmène, elle assied ses enfants, qui ne
« semblent jamais pouvoir être séparés de leur
« gracieuse mère, offrant ainsi aux peintres des
« groupes dignes de leur étude, et qui ne semblent
« pas étudiés. Ici la voix est tendre jusque dans la
« douleur et le désespoir ; sa parole lente et mélan-
« colique est celle de l'abandon et de la pitié ; ses
« gestes, ceux de la dévotion bienfaisante ; ses
« regards ne cessent de demander grâce au ciel
« pour l'infortune ; ses mains sont toujours prêtes à
« se croiser pour la prière ; on sent que les élans de
« son cœur, contenus par le devoir, lui vont être
« mortels aussitôt que l'amour et la terreur l'auront
« vaincue. Rien n'est innocent et doux, comme ses
« ruses et ses coquetteries naïves pour obtenir que
« le Quaker lui parle de Chatterton. Elle est bonne
« et modeste jusqu'à ce qu'elle soit surprenante
« d'énergie, de tragique grandeur et d'inspirations

« imprévues, quand l'effroi fait enfin sortir au
« dehors tout le cœur d'une femme et d'une amante.
« Elle est poétique dans tous les détails de ce rôle
« qu'elle caresse avec amour, et dans son ensemble
« qu'elle paraît avoir composé avec prédilection,
« montrant enfin sur la scène française le talent le
« plus accompli dont le théâtre se puisse enor-
« gueillir. »

Quel magnifique éloge! quel portrait achevé! pas
un trait à retrancher; et tous ceux qui ont eu l'in-
signe bonheur, bonheur que j'envie, de la voir dans
ce rôle, savent si le modèle était digne du peintre. (1)

Hélas! Hélas! Le poète et son glorieux interprète
sont disparus tous deux aujourd'hui; Alfred de
Vigny est allé rejoindre l'actrice inspirée, le 17
septembre 1863; — ce livre n'est presque qu'un
long nécrologe; — mais leur gloire commune ne
périra pas, et leurs noms resteront éternellement
associés l'un à l'autre dans cette œuvre magistrale
de *Chatterton*. Vous étonnerez-vous maintenant, que
M. Camille Doucet ait pu dire récemment (22 fé-
vrier 1866), en venant prendre le fauteuil même
d'Alfred de Vigny, à l'Académie-Française : « Ce
drame était touchant, éloquent, enivrant! l'émotion
entraîna les cœurs jusqu'à l'enthousiasme, et jamais

1. On trouvera dans le tome 1er de la *Gazette des Beaux-
Arts* de Ch. Blanc, un très-joli portrait sur bois de M^me
Dorval, dans ce rôle de Kitty, dessiné par M. Edmond
Hédouin, artiste de talent, qui était et est encore l'ami
intime de la famille de M^me Dorval.

peut-être dans les annales du Théâtre-Français, on ne vit un succès plus grand, une plus grande folie de succès, qu'à la première représentation de *Chatterton*, si ce n'est, je crois, à celles qui la suivirent. » Tout le monde sait d'ailleurs que cette première représentation est du 12 février 1835.

Le critique fin par excellence, si fin qu'il égratigne souvent, j'ai nommé Sainte-Beuve, dit en parlant de ce drame : « M. de Vigny avait d'ailleurs touché une corde vive. Son *Chatterton* une fois mis sur le théâtre et admirablement servi par l'actrice qui faisait Kitty-Bell, alla aux nues; il méritait les applaudissements et une larme par des scènes touchantes, dramatiques même vers la fin. C'était éloquent à entendre, émouvant à voir; Je constate la vogue et le succès : ce n'est pas le moment de discuter ici la théorie. » *(Nouveaux lundis,* t. VI, p. 424.)

J'emprunte encore ici deux appréciations sur ce même rôle aux journaux du temps : l'une de Merle, à la *Quotidienne;* l'autre d'un anonyme, à l'*Echo Français.*

« Kitty-Bell est une belle et suave conception. Il est impossible de mieux peindre que dans ce rôle la réserve de l'épouse vertueuse et les douces affections de la mère de famille; l'amour, ou pour mieux dire le tendre attachement qu'elle éprouve pour Chatterton, ne paraît que tout autant qu'il le faut pour intéresser le spectateur à ce qui se passe dans le cœur de cette femme, sans lui rien faire

perdre de l'estime qu'elle inspire à tous ceux qui la voient. M^me Dorval a bien représenté cette jeune Kitty-Bell, cette femme au visage tendre, pâle et allongé, à la taille élevée et mince; elle a saisi, avec un talent digne des plus grands éloges, toutes les nuances de ce rôle, et elle a peint avec sentiment l'épouse respectueuse et soumise, la mère tendre, l'amie dévouée, et même l'amante timide qui meurt de douleur, sans laisser échapper un seul mot d'amour; noble et décente dans les deux premiers actes, exprimant, avec une grâce parfaite, tous les scrupules d'une conscience puritaine, elle s'est élevée jusqu'à la hauteur de la tragédie dans les dernières scènes du troisième acte, et elle a révélé, dans trois ou quatre occasions, ce talent d'inspiration et de soudaineté qui électrise toute une salle. (J.-T. Merle.)

« M^me Dorval a été tour à tour gracieuse, vraie, tendre, sublime. Les pleurs étaient dans tous les yeux, les bravos sur toutes les bouches. Elle n'est pas actrice dans *Chatterton*, elle est femme, femme pleine de poésie, de sentiment et de passion.

« A. E. *(Echo Français*, 1835). »

Voici encore ce qu'écrivait sur ce rôle, chef-d'œuvre de M^me Dorval, un critique d'esprit, Eugène Briffault, mort en 1848.

« Quels souvenirs touchants et délicieux s'attachent à cette suave figure de Kitty-Bell! Quel amour pur et chaste joint à la charité! Quelle tendre et ardente union de la passion et de la

vertu! Oh! ce n'est pas seulement avec l'intelligence que l'on peut comprendre et que l'on peut rendre ces nuances, ces oppositions, ces contrastes et ces harmonies ; c'est un secret qui vit au fond de certains cœurs! A la scène aussi, les grandes impressions viennent du cœur. »

J'ai déjà parlé plus haut du nouveau livre de M. Paul Foucher, *Entre Cour et Jardin*, je ne puis m'empêcher d'y emprunter encore quelques lignes relatives à A. de Vigny et à *Chatterton*.

« Alfred de Vigny eut cette bonne fortune de donner trois rôles aux trois actrices qui ont personnifié respectivement, avec une supériorité incontestable, les trois genres de la littérature dramatique : Desdémona, dans le *More de Venise*, à Mlle Mars, (la comédie); la Maréchale d'Ancre, à Mlle Georges, (la tragédie); Kitty-Bell, dans *Chatterton*, à Mme Dorval, (le drame).

« Chose bizarre! l'artiste qui impressionna le plus vivement cette nature choisie, parfois presque un peu maniérée, l'individualité théâtrale dont s'inspira le plus heureusement cette élégante organisation, fut Mme Dorval, dont le génie de boulevard, l'énergie inculte, en s'élevant déjà à la hauteur du Théâtre-Français, accusait encore le voisinage du *Petit-Lazari*. L'actrice passionna le talent du poète, qui idéalisa à son tour le jeu de l'actrice. C'est leur alliance dramatique qui produisit ce succès si pur de Chatterton, dont le souvenir restera comme celui d'une des plus nobles soirées

du Théâtre-Français. Ç'a été en effet une belle soirée que la première représentation de *Chatterton*, et la chose vaut qu'on en reparle.

« Les passions politiques, non moins que les passions littéraires, fermentaient dans la salle. La reine était là avec ses enfants dans une loge de face, — cette Marie-Amélie qui a couronné par une mort dans l'exil (24 mars 1866) une vie de sainteté. L'exécution de la pièce était splendide. Geffroy, jeune, âpre, vigoureux, accentuait énergiquement la lutte de la misère intelligente contre la société égoïste et repue ; Joanny, avec ses cheveux blancs, avait toute l'honnêteté du Quaker.... Les applaudissements redoublaient à cette phrase sublime de Chatterton brûlant ses papiers avant de mourir :

« Allez, nobles pensées écrites pour tous ces in-
« grats dédaigneux, purifiez-vous dans la flamme,
« et remontez au ciel avec moi. »

« Quant à Mme Dorval, c'était une transfiguration complète ; la passion contenue, la grâce idéale avaient remplacé chez elle la fougue échevelée, le naturel hasardeux. Un dernier tableau porta au comble le succès de l'actrice et de la pièce. Kitty-Bell, montée sur un palier, voit à travers une porte vitrée mourir Chatterton, puis elle s'affaisse, glisse à demi inanimée sur la rampe et vient tomber mourante à son tour sur la dernière marche. Cette exploitation d'un accident matériel du terrain théâtral ramenait Mme Dorval à un de ces effets de trivialité sublime qui caractérisait son talent et

rendait le cachet de la vie réelle à cette juvénalesque élégie. Le nom d'Alfred de Vigny fut acclamé après la chute du rideau. » (*Entre Cour et Jardin*, p. 180-185.)

C'est à propos de ces succès de M^{me} Dorval sur la scène de la rue Richelieu, que Gozlan dit avec sa finesse et son esprit ordinaires :

« Enfin, en 1834, vous fîtes vos trois débuts au « Théâtre-Français. Quel immense succès n'eûtes- « vous pas dans Kitty-Bell et Catarina? Succès si « vif, si colossal, si inouï que vous fûtes reçue...... « je me trompe, que vous ne fûtes pas reçue socié- « taire du Théâtre-Français. »

Hélas! pourquoi faut-il toujours, au théâtre surtout, que le génie soit ainsi en butte à l'ostracisme jaloux des médiocrités qu'il rejetterait dans l'ombre ?

En mars 1840, M^{me} Dorval fit une courte apparition au Théâtre-Français, afin d'y créer le rôle de *Cosima*, dans la pièce de ce nom, premier début dramatique de G. Sand (29 avril 1840). Naturellement *Chatterton* fut repris à cette occasion, et voici ce que je lis à ce sujet dans l'*Art dramatique en France* de Théophile Gautier, t. II, p. 41 : « disons tout de suite que M^{me} Dorval a été adorable dans son rôle de Kitty-Bell, caractère presque muet, tout concentré, et qui n'a qu'un seul cri à la fin. — Mais quel cri! c'est toute une âme qui s'exhale, c'est la jeunesse et la passion qui se réfugient dans la mort, — le seul asile inviolable et libre! —

Quelle chaste résignation! quelle mélancolie d'attitude! la Marguerite de Goëthe, Marguerite à son rouet ou à la fontaine, n'a pas une physionomie plus angélique et plus virginale que Kitty-Bell, baignant ses pâles mains dans les blondes chevelures des petits enfants qui portent si fidèlement ses baisers à l'amant inavoué. »

Et plus loin : « Il fallait toute la perfection de ciselure, toute la finesse de style et toute la poésie de M. Alfred de Vigny, pour faire accepter un drame purement symbolique... Il fallait aussi l'admirable délicatesse de nuances du jeu de Mme Dorval, qui a rendu le rôle de Kitty-Bell, impossible à toute autre actrice. »

Si impossible en effet, qu'une fois Dorval partie, on ne songea plus de longtemps à reprendre *Chatterton*. On s'y hasarda cependant en 1857. Geffroy qui, jeune alors en 1835, avait créé avec distinction ce rôle de Chatterton et qui vient de rentrer au Théâtre-Français, pour y créer avec éclat et autorité le *Galilée* de M. Ponsard (7 mars 1867), dernière œuvre de ce poète, mort tout récemment (8 juillet 1867), à 53 ans, Geffroy remplissait lui-même encore, 23 ans après, à cette reprise du 7 décembre 1857, ce même rôle de Chatterton. Mais la pauvre Dorval n'y était plus hélas! Mme Arnould-Plessy tenait sa place. — Je laisse encore la parole à Gautier (*Moniteur* du 14 décembre 1857).

« Une des plus vives impressions de notre jeu-
« nesse a été la première représentation de *Chat-*

« *terton*, qui eut lieu, comme chacun sait, le 12
« février 1835. Aussi, l'autre soir, en nous rendant
« au Théâtre-Français, éprouvions-nous une cer-
« taine inquiétude... Allions-nous retrouver l'émo-
« tion des jeunes années, le naïf et confiant enthou-
« siasme, la consonnance parfaite avec l'œuvre,
« tous les sentiments qui nous animaient alors ? —
« Quand l'âge est venu, un grand poète (Hugo) l'a
« dit, il ne faut revoir ni les opinions, ni les femmes
« qu'on aimait à vingt ans. Nos admirations ont été
« plus heureuses...

« Quand la toile, en se levant, nous a laissé voir
« le décor un peu effacé par le temps, avec ses
« boiseries brunes, ses vitrages verdâtres et cette
« rampe d'escalier en bois sur laquelle glissait, au
« dénouement, le corps brisé de Kitty-Bell, nous
« avons vainement cherché Joanny sur la chaise du
« Quaker et de l'autre côté la pauvre M^me Dorval.
« Seul, Geffroy, pâle, vêtu de noir, se tenait debout
« au milieu de la scène, vieilli comme tout le monde
« de 23 ans, ce qui est peut-être beaucoup pour un
« poète qui n'en avait que 18, mais conservant le
« vrai esprit de l'époque, le sens intime de l'œuvre,
« déjà en parti perdu, l'aspect amer, romantique
« et fatal dont on raffolait en 1835.

« Le dénouement a remué les spectateurs comme
« aux premiers jours. La passion la plus extrême
« et la plus pure y palpite d'un bout à l'autre....

« La figure de Kitty-Bell, cette angélique puri-
« taine, cette terrestre sœur d'Eloa, est dessinée

« avec la plus idéale pureté. Quel chaste amour !
« quelle passion voilée et contenue ! quelle suscep-
« tibilité d'hermine ! A peine au moment suprême
« son secret se trahit-il dans un sanglot de déses-
« poir. — On sait que ce rôle fut un des triomphes
« de M^me Dorval ; jamais peut-être cette admirable
« actrice ne s'éleva si haut. Quelle grâce anglaise et
« timide elle y mettait ! Comme elle manégeait
« maternellement les deux babies, purs intermé-
« diaires d'un amour inavoué ! Quelle douce charité
« féminine elle déployait envers ce grand enfant de
« génie mutiné contre le sort ! De quelle main lé-
« gère elle tâchait de panser les plaies de cet orgueil
« souffrant ! Quelles vibrations de cœur, quelles
« caresses de l'âme dans les lentes et rares paroles
« qu'elle lui adressait, les yeux baissés, les mains
« sur la tête de ses deux chers petits, comme pour
« prendre des forces contre elle-même !

« Et quel cri déchirant à la fin, quel oubli, quel
« abandon lorsqu'elle roulait, foudroyée de dou-
« leur, au bas de ces marches montées par élans
« convulsifs, par saccades folles, presque à genoux,
« les pieds pris dans sa robe, les bras tendus, l'âme
« projetée hors du corps qui ne pouvait la suivre !

« Ah ! si Chatterton avait ouvert une dernière
« fois ses yeux appesantis par l'opium et qu'il eût
« vu cette douleur éperdue, il serait mort heureux,
« sûr d'être aimé comme personne ne le fut, et de
« ne pas attendre longtemps là-bas l'âme sœur de
« la sienne.

« Nous ne dirons pas que M^me Plessy fait oublier
« M^me Dorval; ce serait une banale galanterie qui
« la blesserait plus qu'elle ne la flatterait.... »

Abandonnons ce rôle de Kitty-Bell de M^me Dorval et arrivons à sa création de Catarina, dans *Angelo* de Victor Hugo, qui suivit l'autre de près (28 avril 1835). — Un piquant tournois dramatique, bien fait pour exciter la curiosité des lettrés et des artistes, se préparait dans cette œuvre nouvelle du poète. — M^me Dorval allait s'y trouver en présence de la grande comédienne M^lle Mars, jouant Tisbé la courtisane; M^lle Mars en possession d'une renommée si haute, si légitime et consacrée par le temps; M^lle Mars pour laquelle on avait épuisé toutes les formules de la louange, et qui avait créé avec tant d'éclat, dans le répertoire du drame moderne, la duchesse de Guise, dans l'*Henri III* de Dumas (11 février 1829), et Dona Sol dans *Hernani* (25 février 1830). Ce n'était pas d'ailleurs la première fois, comme nous le dirons plus loin avec détails, que ces deux illustres actrices se mesuraient. Déjà Dorval n'avait pas craint, en 1833, de paraître dans le rôle de la Comtesse du *Mariage de Figaro*, à côté de M^lle Mars jouant Suzanne; mais cela n'avait eu lieu qu'une seule fois, dans une représentation à bénéfice, pour éveiller et stimuler l'attention du public. — Il n'en était plus de même ici, où la lutte entre les deux grandes artistes, entre Catarina la patricienne et Tisbé la courtisane, devait se répéter chaque soir devant un parterre, ému, atten-

dri et ne sachant à qui décerner la palme du triomphe. — Ecoutons là-dessus V. Hugo :

« Quant à Mlle Mars, si charmante, si spirituelle, si pathétique, si profonde par éclairs, si parfaite toujours; quant à Mme Dorval, si vraie, si gracieuse, si pénétrante, si poignante, que pourrions nous en dire, après ce que dit, au milieu des bravos, des acclamations, des applaudissements et des larmes, cette foule immense et émerveillée qu'éblouit chaque soir le choc étincelant des deux sublimes actrices ? »

Et aussi J. Janin : « L'avez-vous vue, Mme Dorval à côté de Mlle Mars ? à côté de Mlle Mars ! c'était là un spectacle à la fois rare, inattendu, ravissant, quand chacune de ces deux femmes, obéissant à son insu, à l'entraînement, à la toute puissance, à l'inspiration de sa voisine, hésite, et sans trouble, au contraire, avec la volonté la plus entière, s'avance, heureuse et fière, dans les sentiers qui ne sont pas frayés par elle. A elles deux, Mme Dorval et Mlle Mars, elles accomplissaient tout ce grand drame, avec tant de pitié, tant de terreur, et si complètement elles s'étaient transformées, que les non prévenus se demandaient si la Tisbé était véritablement Mlle Mars ou Mme Dorval ? »

« ... Et la scène entre les deux femmes : Mme Dorval haletante, à genoux, les mains jointes, et prosternée aux pieds de Mlle Mars ! « *Vous avez dit : pauvre femme !...* » O visions de notre jeunesse ! O fantômes évanouis ! O poète exilé ! O femme ense-

velie ! O belles heures d'autrefois, quand tout nous était sourire, enchantements, rêves, concerts, fantaisies!... Quelles fêtes et quelles soirées! Nous ne les reverrons plus ; on ne les reverra plus dans tout ce siècle. Elles ne sont plus les deux comédiennes! Il est exilé, le grand poète, qui savait les mettre en œuvre, à ce point, que l'une après l'autre, il est arrivé parfois qu'elles ont joué le même rôle... »

Et c'est précisément ce qui est arrivé dans ce drame d'*Angelo*. Il fut repris l'année suivante (26 mars 1836). M^lle Mars avait abandonné à sa rivale, M^me Dorval, ce rôle de la Tisbé, qui allait si bien au talent de celle-ci, plein de fougue et de passion, et ce fut M^me Volnys (Léontine Fay) qui remplaça M^me Dorval dans le rôle qu'elle quittait de Catarina, mais qui, de l'aveu de tous les critiques, lui fut fort inférieure. — M. Edouard Thierry, le brillant feuilletoniste, au style si chaud et si coloré, aujourd'hui administrateur de ce même Théâtre-Français, débutait alors, âgé de 23 ans, dans la critique dramatique, en écrivant dans la *Revue du Théâtre*; et je ne puis résister au plaisir de citer ici tout entier son compte-rendu de cette reprise d'*Angelo*, au moins en ce qui touche M^me Dorval :

« Le feuilletoniste a ses affections aussi. Le feuilletoniste n'est pas seulement une plume qui griffonne, c'est une plume qui s'enthousiasme ; une plume vivante et passionnée. Cette plume ne parle pas par cinq cents voix comme le parterre, elle

parle par douze cents feuilles à toute la foule intelligente, et dit au-dessus de la foule : Voici ce que nous admirons !

« J'admire mon poëte et j'admire son actrice ; l'actrice inspirée par le poëte, et le poëte expliqué par elle. S'il est un plaisir d'art, de haute et souveraine saveur, c'est celui que procure un rôle écrit par l'auteur d'*Angelo* et joué par M^me Dorval : Gloire à l'actrice puisque nous ne parlons aujourd'hui que de l'exécution de la pièce. Et d'ailleurs, *Angelo* n'était plus à juger le jour de la reprise ; *Angelo* avait eu son succès, l'an passé. Laissons à M^me Dorval la soirée du 26 mars comme son triomphe à elle et la plus belle manifestation de son talent.

« Pas de précautions, pas de prudence maladroite ; nous marcherons hardiment sur un terrain où l'on affecte de ne pas oser poser le pied. M^me Dorval a fait preuve de courage en jouant le rôle de Tisbé après l'actrice qui l'avait créé ; je me trompe. — qui l'avait inventé. Le rôle était devenu impossible, et impossible surtout pour M^me Dorval. Le parterre qui avait accepté la comédienne de Padoue, telle que M^lle Mars l'avait faite, ne devait pas accueillir favorablement la fille de théâtre que M^me Dorval voulait ramener sur la scène. Si M^lle Mars avait été la perfection du rôle, M^me Dorval l'envisageait, ce rôle, d'un point de vue si opposé qu'il était impossible qu'elle l'eût compris, — toujours aux yeux du public. Et puis, qu'était devenu

le rôle entre les mains de M^me Mars ? Je ne parle pas ici de toutes les mutilations, de ces fragments qu'il avait fallu faire jaillir du diamant brut pour y trouver tout bonnement la pierre d'une bague ; mais, ce que personne ne nous contestera, c'est que la Tisbé, malgré son dévouement et ses douleurs, n'était après tout qu'une femme odieuse, qui faisait bien de mourir. Voilà le rôle qu'il fallait faire revivre, voilà le personnage sur lequel il fallait ramener tout l'intérêt du spectateur trop longtemps mis en défaut.

« Ce n'était pas assez pour M^me Dorval d'avoir entouré Catarina de cette divine poésie de la souffrance, de la solitude, des larmes, de l'amour chaste, et du martyre de l'épouse ; ce n'était pas assez d'avoir répandu sur cette douce figure pâle et mystérieuse, autour de ce vêtement sans tache et de ce front angélique, une auréole si pure qu'il semblait s'être fait nuit partout où elle n'était pas ; il lui fallait reprendre la Tisbé dans l'ombre, la ramener lumineuse, éclatante, lui donner le grand jour, faire pâlir toute clarté dans son rayonnement, repousser Catarina dans les jours douteux, l'éteindre à demi, détruire ce qu'elle-même avait édifié la veille, et reconstruire l'œuvre d'autrui. Ajoutez maintenant tout ce qu'il y a de faux et de pénible à recomposer un rôle qu'un autre a créé ; ajoutez cette attention continuelle à ne pas suivre le même chemin, à négliger tout ce qui portait une intention à mettre en relief tout ce qui était négligé, à cher-

cher le mieux dans le bien, à s'éprendre d'un mot inaperçu, à se jeter dans le détail, à exagérer les riens et à outrer la passion. Eh bien! nous le disons avec conviction, comme nous l'avons reconnu avec joie, Mme Dorval est sortie victorieuse de cette rude épreuve. Et pourtant beaucoup la suivaient des yeux pour la voir se perdre à chaque piége, bien peu pour la soutenir.

« Si nous avons reproché à Mme Volnys la mesquinerie de son costume, nous féliciterons Mme Dorval de la grâce du sien. Le costume n'est pas une chose de si peu d'importance; les deux actrices semblaient se révéler tout entières dans leurs costumes. Mme Dorval, ample, gracieuse, largement étoffée; Mme Volnys, maigre de plis et de soie, enfant, et sèchement drapée comme une pauvre fille de quatorze ans. Que Mme Volnys y prenne garde; c'est un conseil d'ami que nous lui donnons : le costume, au théâtre, est la moitié de l'acteur.

« Vous savez ce qu'était la Tisbé de Mlle Mars, Mme Dorval nous a rendu la Tisbé du poëte. Elle a refait cette nature généreuse, emportée, inégale, cette nature par bonds, cette nature fougueuse, ombrageuse et fière; cette femme relevée, tout enfant, dans la boue, perdue par tous, flétrie et souillée par tous, couverte d'or par tous, adorée et obéie par tous; cette femme, à qui tout a manqué pour être une femme, excepté les saintes et rapides inspirations du cœur; cette femme qui a la force, la raillerie, l'empire, le geste brusque,

les mouvements d'un homme, et qui aime, qui aime soumise, reconnaissante, humble et suppliante comme un enfant. M^me Dorval a dit admirablement son premier acte, et la scène de sa clé. M^me Dorval a joué la comédie comme elle joue le drame; elle n'a pas fait de ce premier acte un morceau à part; elle n'a pas taillé deux rôles dans son rôle; un rôle dépareillé de comédie coquette, qui n'est pas de la vie, qui n'est que de la comédie, et un rôle de drame vrai, un rôle d'étoffe forte, qui fait craquer l'autre sur la couture; M^me Dorval a toujours été un caractère, une figure, une femme, la Tisbé; — la Tisbé dans la vie de tous les jours, et la Tisbé dans la passion, dans la vengeance, dans le dévouement jusqu'à la mort. Ne le dissimulons pas cependant: la taille et la voix de M^me Dorval ne sont pas dans les proportions de son personnage. Cette voix, qui pleure si bien, n'est pas faite pour la colère; cette taille, souple, frêle, gracieuse, inclinée, n'est pas celle d'une femme qui ne craint ni la nuit, ni la maison étrangère; qui vient forcer une porte et reprendre son amant. Mais M^me Dorval a suppléé à tout par sa merveilleuse intelligence. Elle a été admirable au second acte, et Catarina pouvait trembler devant elle. Il faut bien lui dire encore, à M^me Dorval, qu'elle a été triste et monotone dans son monologue, au commencement du troisième acte; mais, dans la scène du poison, quelle admirable pantomime! quel sublime monologue muet! quel silence plein de choses! quelle lutte de

l'amour, de la pitié, de la souffrance, de la colère
et de la douleur résignées, sur ce front et dans ces
gestes qui parlent! Quel malheur que M^me Dorval
n'ait pas créé le rôle à sa première représentation :
quel dernier acte nous aurions eu ! On peut en
juger par toutes les parties du rôle que M^lle Mars
avait retranchées, et que la vraie Tisbé a rétablies.
M^me Dorval y a été sublime. Oh ! M^me Dorval, défiez-
vous de je ne sais quels mauvais souvenirs ; défiez-
vous du chant pour dire le drame; défiez-vous de
la déclamation convenue, de la dignité commune,
de la parole enflée qui sonne le vide. Ne ramassez
pas cela, je vous en prie ! Cela ne vous appartient
pas. Que ceux qui l'ont laissé sur votre chemin, le
reprennent: c'est le piége le plus perfide qu'ils vous
aient jamais tendu. Mais jouez, mais jouez toujours
comme vous avez joué le premier acte, comme vous
avez joué le second, comme vous avez joué la scène
d'empoisonnement, comme vous avez joué la fin du
dernier acte. Vraiment! je ne crois pas qu'il soit
rien de plus compris, de plus saisissant, de plus
terrible que le jeu de M^me Dorval criant à Rodolfo :
Tue-moi! irritant sa colère trop lente; se jetant sur
lui, comme une lionne; le saisissant par son man-
teau, s'attachant à lui, et lui faisant violence — le
mot est juste — pour s'emparer de la mort; et puis,
cette dernière phrase du drame: « Par moi! pour
toi! » M^me Dorval a trouvé un moment admirable.
Brisée, sanglante, à demi-morte, elle s'est relevée
dans une dernière convulsion pour saisir le bras de

son Rodolfo, pour lui faire détourner la tête, pour qu'il la regardât encore, pour qu'il sût que c'était bien elle : « Par moi ! » — et puis elle s'est laissée aller morte. « Pour toi ! » — Le dernier souffle avait été murmuré.

« Je ne sais ; mais il y avait quelque chose de mieux peut-être que de tomber ainsi aux pieds de Rodolfo. Il me semble que Tisbé devait mourir attachée au cou de son amant. Elle est jalouse, Tisbé, jalouse de cette femme qui se penche, évanouie, sur son Rodolfo ; elle veut lui disputer encore une caresse, une parole, une moitié de son amour, un de ses bras, puisque l'autre bras est pour elle ; elle veut en avoir autant qu'elle de son Rodolfo, et mourir comme elle en disant : Je suis aimée aussi !....

« Du reste, si cette idée a quelque valeur, disons bien vite qu'elle est indiquée par Mme Dorval, et écrite dans tout le rôle. Honneur au rôle et à l'actrice ! M. Victor Hugo n'a rien écrit d'aussi grand et d'aussi vrai que le dernier acte d'*Angelo*, si ce n'est pourtant la pièce presque tout entière. Mme Dorval a eu un glorieux triomphe. Elle a éclipsé Catarina. Mme Dorval ne peut être mise dans l'ombre que par elle-même. » « Edouard THIERRY. »

Voici enfin ce que J. Janin écrivait dans l'*Artiste* de 1837, à propos de cette même pièce d'*Angelo :*

« A la première représentation d'*Angelo*, je me rappelle l'étonnement du public quand on lui apprit que Mlle Mars allait jouer le rôle de la cour-

tisane, pendant que M°" Dorval représenterait la grande dame vénitienne. Quoi donc! disait-on, M°" Dorval, si abandonnée, si furibonde, si furieuse, si échevelée, si pantelante, on va la condamner à la grâce d'une Vénitienne, à la calme beauté d'une Vénitienne, à la limpide et transparente passion d'une Vénitienne! Quoi donc! et M"° Mars, la merveilleuse grande dame, elle qui est Célimène et qui n'a jamais pu être tout-à-fait ni Suzanne ni la femme du *Tartufe*, quoi donc! elle va représenter une courtisane d'Italie, une comédienne de théâtre, les pieds dans la boue, la tête dans les fleurs? Mais c'est absurde! Ainsi parlaient les imprévoyants, les amateurs de comédie bourgeoise, les pauvres esprits qui se figurent qu'il faut être une duchesse pour jouer les rôles de duchesses, une comédienne pour jouer les rôles de comédiennes, une ingénue pour jouer les rôles d'ingénues, un assassin pour jouer les rôles d'assassins. Les habiles laissèrent parler les bonnes gens, et je vous laisse à penser leur joie, quand ils assistèrent à cette lutte mémorable de M°" Dorval et de M"° Mars, si admirablement placées dans des rôles en sens inverse de leur talent et de leurs habitudes dramatiques! C'était superbe! M"° Mars courtisane, appelant à son aide toutes les ressources de son art, n'avait jamais été si fière, si dédaigneuse, si retranchée dans sa dignité; elle réhabilitait véritablement cette Tisbé, en lui prêtant ses belles manières, cet admirable langage, cette noble démarche, cette

belle voix qui sonne et qui brille comme l'or. On disait de toutes parts : — *C'est une duchesse qui a été changée en nourrice, cette Tisbé!* De son côté, M^me Dorval, chargée d'une couronne de comtesse et d'un grand nom parmi les grands noms de la république vénitienne, restait la même, et telle que la nature l'a faite. Elle avait gardé toute son indépendance, tout son abandon, tout son oubli d'elle-même et des autres. C'était superbe ! Elle représente une grande dame, que lui importe ? Il faut avant tout qu'elle soulève, qu'elle excite, qu'elle remue les passions. Point de gêne, point de retenue, nulle contrainte; d'ailleurs, puisque la courtisane a conservé les allures de la grande dame, ne faut-il pas bien que la grande dame conserve les allures de la courtisane ? En ceci, M^me Dorval était aussi obstinée que M^lle Mars, et elles avaient raison l'une et l'autre. En vain vous aurez interverti l'ordre de leurs rôles, en vain vous aurez plié ces deux volontés de fer à un joug qui leur est étrange, que leur importe! Chacune d'elles, quel que soit son rôle, restera dans sa vraie nature; car elles savent très-bien que là est tout leur succès, toute leur popularité. Aussi, c'était admirable de voir la lutte de ces deux femmes. Et que celle-ci était dédaigneuse ! et que celle-là était insolente ! Et quel regard elles se jetaient malgré elles! Et comme M^me Dorval se disait : — *Mademoiselle Mars gâte mon rôle!* Et comme M^lle Mars pensait tout bas: — *Madame Dorval me gâte mon rôle!* Et cependant que

c'était charmant à voir ainsi joués ces rôles intervertis ! Ces deux créations, la Tisbé et Catarina, j'ai presque dit Tisbé et la Catarina, en changeant ainsi d'allure et d'aspect, avaient pris je ne sais quel air de nouveauté piquante, qu'on ne leur a plus retrouvé du jour où M^{lle} Mars, fatiguée de tant d'émotions violentes et n'y pouvant plus suffire, se retira de cette arène où elle avait été un si rude joueur.

« Alors M^{me} Dorval prit le rôle de la Tisbé, et elle y porta toutes ses qualités violentes, toute son énergie, toute sa passion. Chose étrange ! le rôle de la Tisbé disparut. Où était-elle la craintive Tisbé, accablée par sa misère, relevée par son amour, esclave et maîtresse qui se plaint, qui pleure, qui s'exalte, qui insulte, mais toujours d'une façon si calme et d'une voix si touchante, et d'un si tendre regard ! Plus M^{me} Dorval était terrible, énergique, violente, hardie, et moins on plaignait la Tisbé, qui doit beaucoup souffrir pour être un peu à plaindre, et pour qui la pitié doit servir de respect.

« Comme aussi, à passer de M^{me} Dorval à M^{me} Volnys, le rôle de Catarina perdit tout son caractère ! Certes, la pauvre Catarina est assez rudement traitée pour avoir le droit de se défendre et de se protéger elle-même. Ce n'était pas trop de ces instants d'énergie que M^{me} Dorval avait prêtés à Catarina, pour la relever quelque peu, cette victime qu'on immole, cet agneau qu'on égorge et qui tend le cou sans se plaindre. Au moins, entre ses quatre murailles où elle était enfermée comme dans un

sanglant abattoir, M^me Dorval se débattait à merveille. Elle avait des colères admirables; elle se relevait souvent, de manière à faire pâlir son pâle tyran. On lui savait gré d'avoir ainsi le sentiment de sa dignité blessée, et de comprendre l'insulte assez pour se défendre. M^me Dorval était admirable quand elle disait : *Que pensez-vous de cette femme, Monsieur ?* Elle était opprimée, il est vrai, mais elle savait qu'elle était opprimée. M^me Volnys ne s'en doute guère, elle se plaint, elle se lamente, elle gémit d'un bout de son rôle à l'autre : rien ne la défend, rien ne la protège. Elle s'abandonne elle-même, de façon que le bourreau n'a plus qu'à frapper. M^me Volnys, dans ce rôle encore tout empreint de la hardiesse de M^me Dorval, appelle à son aide les cent mille petites grâces qu'elle a apprises à l'école de Jenny-Vertpré ; elle a été d'un bout à l'autre une excellente femme sacrifiée à un affreux mari, mais elle n'a été que cela. Ainsi ces deux rôles ont perdu, à être convenablement joués, la plus grande partie de l'intérêt et de la pitié qu'y avaient jetés, avec un si insolent bonheur, M^me Dorval et M^lle Mars. »

<div style="text-align:right">J. J.</div>

Mais une autre rare fortune était réservée à ce rôle de la Tisbé ; après avoir été rempli à l'origine par ces deux illustres comédiennes, Mars et Dorval, il devait l'être plus tard en 1850 par Rachel, et notons que c'est là le seul rôle de V. Hugo que cette tragédienne ait osé aborder. Elle le fit avec succès, avec éclat même, si j'en crois Auguste

Lireux, qui faisait alors la critique théâtrale au *Constitutionnel*. J'emprunte quelques passages à son feuilleton du 20 mai 1850, qui était comme l'article de *bout-de-l'an* de cette pauvre Marie Dorval, car il paraissait juste le jour du premier anniversaire de sa mort déplorable.

« *Angelo*, le seul drame en prose que M. Victor Hugo ait donné à la Comédie-Française, n'a point à se plaindre de sa fortune. Mlle Mars et Mme Dorval en avaient précisément établi les deux grands rôles, et voici que Mlle Rachel leur succède dans le personnage qu'elles ont joué tour à tour. Lors de la première représentation, ce fut Mlle Mars qui fit la Tisbé et Mme Dorval la Catarina. On se souvient de la curiosité qu'excita la lutte des deux comédiennes, réunies pour la première fois dans la même pièce. Plus tard, Mlle Mars fut remplacée dans la Tisbé par Mme Dorval qui, ayant joué le rôle avec succès en province, ne craignit point de le conserver à Paris. A cette reprise, Mme L. Volnys débutait par la Catarina; la pièce ainsi distribuée offrait un intérêt nouveau. Après Mlle Mars, Mme Dorval et Mme Volnys, quelques débutantes se sont encore essayées au Théâtre-Français dans *Angelo*. » (Nous pourrions citer Mlle Virginie Bourbier, le 2 décembre 1841, qui jouait la Tisbé.)

« Heureusement pour *Angelo* que Mlle Rachel ayant le choix à faire entre Dona Sol, Marion-Delorme et la Tisbé, a choisi vaillamment le personnage auquel ces deux célèbres actrices ont

attaché leur renommée. C'est donc la nouvelle Tisbé qu'attendait samedi dernier (18 mai 1850) la salle frémissante. Le rideau se lève et M^lle Rachel paraît, etc.

« M^lle Mars, actrice d'un goût et d'une retenue incomparables, avait donné à la Tisbé tous ses trésors de comédie, de diction, d'organe enchanteur; le jeu de physionomie ne laissait rien non plus à désirer : elle regardait, elle écoutait avec l'attention, l'habileté qu'on acquiert par une longue expérience du théâtre; le sein se soulevait avec un à-propos merveilleux, toute cette distinction n'était pas dépourvue d'une certaine sensibilité de bonne compagnie, et même elle se prêtait dans le deuxième et le quatrième acte, à la scène avec Catarina et à la scène avec Rodolfo, elle se prêtait dis-je à un emportement de courtisane froissée et de femme amoureuse, tel que peuvent se le permettre, dans les moments extrêmes et sans trop déranger leur collerette, les femmes de qualité. Enfin la Tisbé de M^lle Mars était une Célimène assombrie par la prose de V. Hugo, par le sinistre décor si différent du salon du *Misanthrope*, etc....

« Avec M^me Dorval c'était tout différent. Ces précautions, cette retenue, cette émotion qui meurt dans le corset, la passion soigneuse des moindres syllabes, Marie Dorval ne les connaissait pas. Toute d'expansion, d'élan, d'abondance de cœur, M^me Dorval était femme avant d'être actrice; sans s'inquiéter ni du temps, ni des mots,... elle s'était

jetée à corps perdu dans la situation, ne demandant qu'à son cœur ce qu'elle avait à dire; et ce qu'elle disait était souvent trouvé à merveille. Il n'y avait plus de Tisbé ; mais comme Marie Dorval jetait bien sa colère indignée à la tête de la Catarina, comme elle avait bien la fièvre amoureuse d'Adèle Hervey ! Et puis enfin, jamais pauvre créature se faisant tuer pour de bon par un Antony ingrat, est-elle morte d'une façon plus attendrissante qu'elle de la main de Rodolfo ? A coup sûr, Mme Dorval avait enfermé au sein de la Tisbé plus de passion, plus d'émotion et plus de larmes que Mlle Mars, à laquelle elle était inférieure dans les scènes posées, au premier acte surtout, qui est presque entièrement de comédie. — On voit que les deux Tisbés ne se ressemblaient guères....

« Le rôle de la Catarina dans *Angelo* va presque de pair avec celui de la Tisbé ; Mme Dorval qui l'a établi, et qui, selon moi, avait eu tort de l'abandonner pour l'autre, n'y a jamais été remplacée ; Mme Volnys, comédienne distinguée cependant, le jouait avec un médiocre succès, ce qui s'explique par son afféterie et sa sensibilité du bout des lèvres, là où Mme Dorval avait déployé tant d'expansion. Il ne faut pas dire à Mlle Rébecca (la propre sœur de Rachel et qui jouait ce rôle en 1850) qu'elle a égalé Mme Dorval, ce serait lui adresser un éloge qu'elle aurait le bon goût de ne point accepter, mais, etc. »

Nous avons déjà dit plus haut que Lireux se

montre, dans ce feuilleton, fort enthousiaste de Rachel dans ce rôle : « La Tisbé, dit-il, est, je crois, de tous les rôles dans lesquels M^lle Rachel a paru, celui où elle est la plus complète. » Tous les critiques ne ratifièrent pas cet arrêt trop absolu. J. Janin dans son livre de *Rachel et la Tragédie*, (p. 422, 423), écrit cependant pour glorifier l'héroïne, met une sourdine à ses éloges relativement à cette création de la Tisbé.

« Si son étoile eut voulu, dit-il, que le rôle de Tisbé eut été fait pour elle, si elle avait été la première à nous montrer ce beau rêve éclatant de génie et de passion, si le fantôme ingénu de M^lle Mars, à chaque parole, à chaque sentiment de la Tisbé, ne s'était pas levé invinciblement entre M^lle Rachel et le public, sans nul doute, etc.. »

Et plus loin :

« Rachel, elle, tenait à ses sentiers; elle avait peur de l'obstacle imprévu; elle ne se retrouvait guère dans les portes, verrous, clefs, serrures, passages et corridors d'*Angelo, tyran de Padoue*. Elle détestait cette Venise autant qu'elle aimait Athènes, Argos, Mycènes et le bois sacré d'*Œdipe à Colonne*, où le rossignol chante en plein jour. Plus l'intrigue était pêle-mêle au milieu d'une complication de personnages, et plus M^lle Rachel regrettait l'admirable unité du drame antique à savoir : le temple, l'autel, le palais, le forum.... »

Et enfin pour conclure, Janin ajoute : « Pauvre et timide Rachel! elle avait entrepris une tâche au

dessus de ses forces, quand elle adoptait les rôles créés par Mlle Mars ou par Mme Dorval. »

Terminons par deux particularités se rattachant à Angelo ; voici la première :

Mme Dorval, priée en mai 1843, d'envoyer un autographe à l'éditeur des *Actrices célèbres contemporaines*, qui allait publier sa biographie, choisit pour sujet un des passages de ce rôle de la Tisbé ; ce fameux passage (acte IV, scène 2) qui n'est hélas ! souvent que trop vrai pour les pauvres comédiennes, et qui dut l'être plus d'une fois pour elle :

« — Ah oui ! nous sommes bien heureuses nous
« autres ! On nous applaudit au théâtre. Que vous
« avez bien joué la Rosmonda, Madame ! les imbé-
« ciles ! oui, on nous admire, on nous trouve
« belles, on nous couvre de fleurs, mais le cœur
« saigne dessous. »

Voici l'autre, peu connue je le crois :

Mme Thierret, cette actrice si appréciée du théâtre du Palais-Royal (1), une des rares vraies *comédiennes* de ce théâtre, qui en revanche a tant de bons et francs *comédiens*, Mme Thierret, que sa taille, son port, sa voix, sa figure prédisposent si bien à jouer avec un comique achevé les rôles de virago, eh bien ! cette même Mme Thierret, en 1835, remplissait au Théâtre-Français, dans le drame d'*Angelo*, le rôle de Dafné, la jeune et fraîche suivante de

1 Depuis que ces lignes sont écrites, Mme Thierret a quitté ce théâtre pour une autre scène, où elle obtient toujours le même succès de rire.

Catarina, la femme du Podestat. N'est-ce pas comme si on vous disait que Lassouche ou Hyacinthe ont tenu jadis, sur la scène classique de la rue Richelieu, l'emploi des confidents de tragédie !... J'ajouterai encore pour finir, que le rôle d'Homodéi, dans *Angelo*, est la première création de l'excellent Provost, au Théâtre-Français. Revenons à notre sujet.

La Tisbé ne fut pas le seul rôle de Mlle Mars que Mme Dorval ait osé, et à bon droit, reprendre après elle. Sans parler ici d'Eulalie, dans *Misanthropie et Repentir;* de la duchesse de Guise, dans *Henri III;* de *Clotilde*, dans la pièce de ce nom par Frédéric Soulié, et de plusieurs autres, j'arriverai de suite à ce rôle hors ligne de Doña Sol. On sait avec quel talent, quelle autorité, Mlle Mars l'avait créé à l'origine, en 1830 ; mais rien n'arrête le courage de cette vaillante Dorval, et le 20 janvier 1838, on la voit aborder à son tour, après sa rivale, cette redoutable création. Fut-elle victorieuse ou vaincue dans cette lutte d'artiste et son courage l'avait-il mal servie et mal conseillée ? On va en juger. Citons d'abord, comme entrée en matière, ces vers inédits de Méry, composés pour cette solennelle reprise d'*Hernani* par Mme Dorval. Méry !.... Hélas ! encore un nom à ajouter à notre liste funèbre. — Le poète marseillais, l'improvisateur par excellence, est mort, comme on sait, le 17 juin 1866, à 68 ans. Voici ces vers adressés à V. Hugo, ainsi que la réponse de l'illustre poète :

Reprise d'*Hernani*. — 20 Janvier 1838.

A VICTOR HUGO.

Ce soir, douze degrés glacent le thermomètre,
Reconnaissance à toi ! mon poète et mon maître !
Moi, l'enfant du midi, moi frileux olivier,
Transplanté dans le Nord, sous ce pâle janvier,
J'expirais, rallumant les feux transis de l'âtre,
Comme ont fait avant moi Gilbert et Malfilâtre :
Lorsqu'un rayon du ciel, doux rayon du midi,
A versé sa chaleur sur mon front engourdi.
Qu'il fut bien inspiré le juge consulaire,
Qui, de l'hiver hideux prévoyant la colère,
A défaut du soleil, de ces climats banni,
Sur l'horizon glacé fit lever *Hernani !* (1)
Oui, nous irons ce soir, pour échauffer nos âmes,
Au théâtre aspirer tes poétiques flammes ;
Vivre dans ton Espagne, où les bois et les monts
Ont conservé pour nous ces feux que nous aimons.
Car l'éternel tison, qu'entretient ma vestale,
Ne vaut pas aujourd'hui la bienheureuse stalle
Où nous écouterons, à ranimer nos sens,
Ces sublimes amours, ces vers éblouissants,
Ces hymnes, que toujours ton orchestre accompagne,
Echos mélodieux qui viennent de l'Espagne :
Parfums, que ton haleine immense a pu ravir
A tes jasmins du Tage et du Guadalquivir !

Les traits glacés, le corps perclus, l'âme transie,
Mes yeux tournés au ciel, où meurt la poésie,
Les pieds sur deux chenêts, deux vieux sphinx accroupis,

1 Allusion au procès (1838), au sujet d'*Hernani*, entre V. Hugo et la Comédie-Française.

Qui cherchent le désert du Nil sur mon tapis ;
Je commence une page, et je m'arrête au titre,
Rien qu'à voir le brouillard condensé sur ma vitre :
Je vis, comme l'on meurt, en épiant au mur
Le mercure indolent qu'abaisse Réaumur.
A force de tourner dans cet étroit asile,
Où l'infâme tyran nommé l'hiver m'exile,
Il me semble parfois, que je suis en prison
Au détroit de Behring, terre sans horizon ;
Qu'avec Parry, voguant aux limites du pôle,
La glace m'a coiffé de sa vaste coupole,
Et que mes compagnons, qui m'ont quitté tremblants,
Ont été cette nuit, mangés par des ours blancs :
Eh bien ! je vais briser mes goûts de cénobite,
Je vais voir le soleil du pays qu'elle habite,
Dona Sol, cette fille à l'amour sans rival,
Qui versera ses feux, aux lèvres de Dorval ;
Qui de sa poésie embrâsera ton âme,
Toi que Victor Hugo fit la reine du drame,
Toi qui tiens sur ta lèvre un double accord noté
Pour le chant de l'amour et de la volupté.

<div style="text-align:right">Méry.</div>

Réponse de Victor Hugo.

<div style="text-align:right">20 Janvier 1838.</div>

Que vous êtes bon, mon poète, et que vous êtes heureux ! Faire éclore de pareils vers avec 14 degrés de froid, c'est avoir plus de rayons dans l'âme, que le soleil n'en a au ciel. Quel magnifique priviliége vous avez là. Ma femme a pleuré : moi j'ai été touché jusqu'au fond du cœur. Et puis ce soir j'ai lu vos vers à Dona Sol (M^{me} Dorval), toute palpitante de son triomphe, et cette ravissante poésie a

trouvé moyen de l'émouvoir encore après les acclamations de toute la salle. C'est que quatre vers de vous, c'est la gloire. M^me Dorval a une couronne, vous venez d'y attacher des diamants.

Je vous aime,

V. Hugo.

Et maintenant écoutons Th. Gautier : « Quant à M^me Dorval, nous ne savons comment la louer : il est impossible de mieux rendre cette passion profonde et contenue, qui s'échappe en cris soudains aux endroits suprêmes ; cette fierté adorablement soumise aux volontés de l'amant ; cette abnégation courageuse, cet anéantissement de toute chose humaine dans un seul être, cette chatterie délicieuse et pudique de la jeune fille qui dit au Désir : « Tout à l'heure ! » et, à travers tout cela, l'orgueil castillan, l'orgueil du sang et de la race, qui lui fait répondre au vieux Sylva :

> On n'a pas de galants quand on est Dona Sol
> Et qu'on a dans le cœur de bon sang espagnol.

« M^me Dorval a exprimé toutes ces nuances si délicates avec le plus rare bonheur. Au cinquième acte, elle a été sublime d'un bout à l'autre ; aussi, la toile tombée, elle a été redemandée à grands cris et saluée par de nombreuses salves d'applaudissements. Nous l'attendons dans *Marion-Delorme* avec la plus vive impatience. » *(Art dramatique en France* t. 1^er. p. 92.)

Ou bien encore J. Janin. «... Dans ce merveilleux

et poétique *Hernani*, le Cid de Victor Hugo, le rôle excellent de Dona Sol a été tour à tour le paisible domaine de M^lle Mars, et la conquête turbulente de M^me Dorval. Jamais celle-ci n'avait été plus chaste, plus contenue et plus souriante que dans ce rôle enchanté de Dona Sol; jamais celle-là n'avait répandu çà et là, avec plus de profusion, voisine du délire, les larmes, les rages, les spasmes, les douleurs. A ce double effort de ces deux talents si rares, le noble rôle et la tragédie s'étaient facilement prêtés. Illustre accident, heureux et rare, que ce rôle de Dona Sol ait suffi à l'éloquence, à l'amour, à l'honnête passion, au chaste maintien de M^lle Mars, et qu'en même temps il ait comporté assez d'épouvantes, de souffrances et de tortures morales, pour contenter M^me Dorval !

« C'est ainsi que, par une espèce de miracle poétique, et qui ne s'est pas renouvelé, elles ont été également belles chacune dans ce rôle et dans sa nature; d'où il suit que l'une et l'autre, elles ont rendu ce rôle également difficile pour les comédiennes à venir. En effet, de quel côté se tourner dans *Hernani*, pour peu que l'on soit une femme intelligente? Que choisir? Quel personnage en va-t-on faire? Sera-t-on la Dona Sol de M^lle Mars, alors comment suffire à tant de grâce et de poésie? Ou bien sera-t-on la Dona Sol de M^me Dorval, et comment suffire à tant de douleurs? Cependant il faut choisir; il faut prendre un parti, l'hésitation serait mortelle; et, je vous prie, le moyen de ne

pas hésiter, pour une fille de vingt ans qui débute, et qui entend retentir encore à son oreille charmée, la voix touchante de celle-ci, pendant qu'elle a sous les yeux le geste éloquent et terrible de celle-là ?

« L'*éclectisme* dans les arts est le plus abominable des paradoxes; et puis, la singulière tâche à se proposer, être à la fois Mme Dorval et Mlle Mars ! » *(Littérature Dramatique,* t. VI, p. 195.)

En ce temps-là existait une revue, *le Monde Dramatique,* fondée en 1835 par Gérard de Nerval et F. Soulié. J'y lis à propos de cette reprise d'*Hernani* (t. VI, p. 59) :

« Ligier a été admirable dans Charles-Quint. Mme Dorval, cette actrice si puissante qui faisait sa rentrée dans le rôle de Dona Sol, est toujours la femme passionnée dont les larmes vont au cœur, dont les cris font tressaillir, dont la pantomime expressive attire les sympathies de tout le monde. »

On voit maintenant si Mme Dorval eut tort de reprendre ce rôle après Mlle Mars; elle y fut elle-même, c'est assez dire, et attacha de la sorte un nouveau joyau à sa couronne dramatique.

J'ouvre ici une parenthèse.

On sait que le 20 juin 1867, au milieu d'un enthousiasme tenant du délire, ce beau drame d'*Hernani,* inconnu à la jeune génération, car il n'avait pas été joué depuis juin 1849, a été repris à la Comédie-Française avec Delaunay, dans le rôle d'Hernani (nous y eussions préféré Lafontaine); Bressant, Maubant et Mlle Favart dans ceux de

don Carlos, de don Ruy-Gomez et de Dona Sol. Cette dernière avait entrepris là une lourde tâche, écrasée qu'elle était par le souvenir de ses deux illustres devancières, Mars et Dorval. Un peu faible dans les premiers actes, elle se releva et fut fort belle au cinquième acte. « On a dit de Mme Dorval qu'elle était *la panthère* du *lion superbe et généreux* de V. Hugo ; Mlle Favart n'a absolument rien de *la panthère* dans dona Sol, et elle y serait plutôt colombe, n'était l'éclat flamboyant de ses grands yeux. (Tiengou, *Union.)* »

Cette reprise d'*Hernani*, plus de 37 ans après sa première apparition à la scène, était en fait la 112me représentation de la pièce. — Les actrices qui ont joué au Théâtre-Français le rôle de dona Sol sont : Mlle Mars (1830). — Mme Dorval (1838, 1839, 1840). — Mme Guyon (1841). — Mme Mélingue (1843). — Mlle Nathalie (1849) et Mlle Favart (1867).

Voici ce qu'Edmond Texier, au *Siècle* du 23 juin, disait de cette dernière reprise d'*Hernani* :

« Jeudi 20 juin, un public enfiévré d'enthousiasme emplissait la vaste salle du Théâtre-Français où réapparaissait, après 18 années d'exil, un des drames les plus énergiques de V. Hugo, *Hernani*.

« Dès la première scène, la salle entière croulait sous les bravos. Chaque vers, tombant des lèvres de l'acteur, était pour ainsi dire ramassé par les spectateurs qui le brandissaient comme une arme, en proférant des cris de victoire.

« Cette reprise a été plus qu'un succès, plus qu'un triomphe, elle a été une grande manifestation littéraire dont les conséquences peuvent être considérables.

« Le poëte manquait à cette fête (1); mais le bruit des bravos, traversant l'Océan, lui arrivera avec le murmure de ces flots qui auront baigné les rivages de France. »

Et ce succès d'*Hernani* ne fut pas éphémère, car quelques mois plus tard, le 14 octobre, voici ce qu'écrivait J. Janin :

« Cependant *Hernani* le ressuscité, *Hernani* tout rempli de la passion inépuisable, *Hernani* renouvelé, grandit chaque jour dans son renouveau, et le public européen ne se lasse pas de l'entendre. Il lui vient des auditeurs de Londres et de Berlin, de Florence et de Saint-Pétersbourg, des deux Amériques et parfois de la douloureuse Pologne, attirés par la grandeur du nom propre et par la majesté du génie. *Hernani* seul, avec des interprètes médiocres, suffit depuis tantôt six mois à notre joie, à notre orgueil; s'il eut jamais pu s'inquiéter de *Barbe-Bleue* ou d'*Orphée aux enfers*, il eut fait taire *Orphée* ou *Barbe-Bleue*. Il n'a jamais entendu prononcer le titre et les noms de *la Duchesse de Gérolstein*. Pour *Hernani*, tous ces vains plaisirs ne sont

1 Car n'est-ce pas lui qui a dit, à propos de ceux qui se condamnent à l'exil :

« S'il en demeure dix, je serai le dixième;
Et s'il n'en reste qu'un, je serai celui-là ! »

guère qu'un feu follet des marais Pontins. Paisible, il s'endort sans souci du lendemain, tant il est sûr du lendemain.

« Tel dans les plaines de Valmy, ce général de cavalerie achevait la victoire en lançant sur l'armée ennemie ses dragons et ses hussards ; la tempête à cheval ! Tel dans les champs glacés qui conduisent à Moscou la sainte, Murat seul, la cravache à la main, faisait reculer les Cosaques et les Pandours. »

Ce drame d'*Hernani* du reste a péri, comme on sait, de mort violente et inexpliquée, en décembre 1867. Après la 71me représentation, qui avait fait encore 3,160 francs de recettes, tandis que la veille, la quatrième représentation de *Madame Desroche*, de M. Laya, n'avait produit que 2,500 francs, *Hernani* disparut subitement de l'affiche du Théâtre-Français. Mais si on n'avait plus *Hernani*, on avait du moins *Gulliver* au Châtelet. Cela fait compensation.

Je ferme ici cette longue parenthèse, et reviens à Mme Dorval.

Si l'*Angelo* de V. Hugo avait réuni, en 1835, ces deux illustres comédiennes, Mars et Dorval, dans une lutte mémorable, il était réservé à un autre drame du même poète, à *Marie-Tudor*, de mettre aussi en présence Marie Dorval avec une autre grande tragédienne, avec Mlle Georges ; « Mlle « Georges inférieure à Mme Dorval, qui la dominait « de par la passion et surtout la vérité de la « passion, » a dit Jules Claretie, (*Figaro* du 13

janvier 1867). *Marie-Tudor*, jouée d'origine en 1833, à la Porte-Saint-Martin, eut alors pour interprètes Mlle Georges dans le rôle de Marie, et Mlle Juliette (et peu après Mlle Ida, depuis Mme Alex. Dumas) dans celui de Jane. — Ce ne fut que plus tard, vers 1843 ou 1844, à une reprise de ce drame à l'Odéon, que Dorval prit ce rôle de Jane et se trouva, pour la première fois, en présence de Mlle Georges dans une même pièce. — Je n'ai point à m'occuper ici du grand talent dramatique de Mlle Georges ; tous ceux qui me lisent savent que cette illustre actrice, aujourd'hui plus qu'octogénaire, après avoir joué les grands rôles tragiques, sous le premier Empire, ne craignit pas d'aborder le répertoire moderne, et qu'elle créa avec un succès incomparable : *Lucrèce-Borgia* et *Marie-Tudor* dans les pièces de ce nom ; Marguerite, dans la *Tour de Nesle ;* la marquise de Brinvilliers, dans la *Chambre Ardente ;* etc., etc.

Mme Dorval et Mlle Georges se trouvèrent donc en présence, sur la scène, dans ce drame de *Marie-Tudor*, un des vivants souvenirs de notre jeunesse. Laissons encore la parole à un des maîtres de la critique, à J. Janin :

« Dans *Marie-Tudor*, Mme Dorval était une élégante et belle jeune fille appelée Jane, une enfant amoureuse et chaste qui, tout d'un coup, se trouve exposée aux délires, aux vengeances d'une tigresse appelée Marie Tudor. Nous avons vu jadis, et plusieurs fois ces deux perfections, Talma et Mlle Mars, attachées à la même œuvre, et jouant

chacun son rôle au milieu de la même comédie. Eh bien! je n'oserais pas affirmer que cette réunion de Talma et de M^lle Mars ait produit un ensemble plus parfait que la réunion de M^lle Georges et de M^me Dorval dans *Marie-Tudor.*

« M^me Dorval dans le rôle de Jane, s'abandonnait, charmante, à toutes les inspirations de son cœur; M^lle Georges, dans son rôle de Marie Tudor, était remplie à l'excès de violences, de colères, de tendresses, d'emportements. C'était même un des rôles que M^lle Georges avait compris à merveille. L'insolence et l'ironie, la passion brutale et le dédain de la femme n'ont jamais parlé un plus beau langage.... Nous écoutions ces choses-là, tout haletants, et nous applaudissions, dans leur double effort, M^lle Georges et M^me Dorval! On les rappelait, et triomphantes, elles revenaient au milieu des applaudissements et des fleurs; des fleurs dans les loges, des fleurs sur le théâtre; odorante moisson qu'elles foulaient d'un pied superbe. A l'instant des derniers applaudissements, M^me Dorval, dans un de ses beaux moments d'inspiration reconnaissante qui ne sont qu'à elle, a baisé la main de M^lle Georges, — et de nouveau, tout le jeune parterre d'applaudir. »

Note ajoutée pendant l'impression. — Je ne prévoyais guère en écrivant ces lignes, qu'elles ne précédaient que de quelques jours à peine la mort de M^lle Georges, qui s'est éteinte à Passy, le 11 janvier 1867, à 83 ans.

Cette mort a rappelé tout naturellement le souvenir de M^me Dorval, aux feuilletonistes des théâtres. — Je me contenterai d'en citer trois, Janin, Gautier et Louis Ulbach.

Voici d'abord J. Janin : Après avoir rappelé que sous le premier empire, à ses débuts au Théâtre-Français dans la tragédie, M^lle Georges rencontra en M^lle Duchesnois une rivale redoutable; puis qu'après 1830 M^lle Georges sut trouver dans le drame romantique une nouvelle jeunesse et une gloire nouvelle, il continue de la sorte : « Mais dans cette carrière du drame inconnu, régénéré, M^lle Georges devait rencontrer, comme à son début dans la tragédie, une rivale.... Oui, mais cette fois la rivale était toute puissante par le génie et par l'inspiration. Elle avait la généreuse ardeur des tragédiennes qui ne connaissent pas d'obstacles; elle était irrésistible, elle était touchante, et nous la voyons encore haletante, à genoux, les mains jointes, implorant la sanglante Marie. O visions de nos belles années, fantômes des jours heureux, poètes généreux qui marchiez sur les nues et nous entrainiez à votre suite, ô belles heures d'autrefois, quand tout nous était sourire, enchantements, rêves d'été, symphonies, pastorales, chansons que le jeune Harold entendait chanter dans les Abruzzes. Le saule de la Malibran ! Les ailes de la Taglioni! Mais il faut dire aussi que M^me Dorval était une admirable rivale, et quand nous écoutions, troublés jusqu'aux moëlles, dans leur double effort, M^lle

Georges et M^me Dorval, pas un de nous qui n'eût voulu posséder deux couronnes pour que chaque tête eût la sienne. » *(Débats* du 21 janvier 1867.)

Et maintenant Gautier : Après avoir parlé de *Marie Tudor* et de *Lucrèce Borgia,* il continue : « C'était là de la vraie terreur, de la vraie passion, du vrai drame. En ce temps-là, pour jouer ces œuvres hardies, il y avait un quatuor sublime : Frédérick Lemaître, Bocage, M^lle Georges, M^me Dorval. Il n'en reste plus qu'un seul de ces fiers artistes, le plus grand peut-être, Frédérick. Le siècle en avançant, se dépeuple de tous ces grands morts, nous ne voyons pas qui les remplacera dans l'avenir encore obscur; car Rachel, cette flamme ardente dans ce corps frêle, est partie avant Georges. » *(Moniteur* du 14 janvier 1867.)

Enfin Louis Ulbach : « Il me souvient d'avoir vu jouer *Marie Tudor* à l'Odéon, avec M^lle Georges, lourde et se traînant à grand'peine, avec M^me Dorval déjà bien lassée de la vie. La fameuse scène des deux femmes, si poignante et si applaudie ce soir là, navrait ceux des spectateurs qui cherchaient autre chose encore que la satisfaction de leur curiosité dans ce spectacle. Il leur semblait que l'agonie de la muse était pleurée par ces deux prêtresses, qui se tordaient les bras, qui s'embrassaient de désespoir, qui s'injuriaient et invoquaient l'exil. Pauvre Marie Dorval! Pauvre M^lle Georges! Elles ne sont pas remplacées, et il est bien inutile qu'elles le soient, puisque les

contemporains ne connaissent plus cet art violent, superbe, fou de jeunesse, d'illusion, de passion, qui remuait les cœurs, qui ressuscitait l'histoire, qui donnait le vertige de l'action et un secret désir d'héroïsme!... » *(Temps* du 21 janvier 1867.)

Revenons actuellement un peu en arrière; car je n'ai parlé maintenant du rôle de Jane, dans *Marie-Tudor*, que pour épuiser tout ce qui se rapporte aux drames de V. Hugo. J'ai dû pour cela franchir quelques années dont je vais m'occuper dans le chapitre suivant, en le conduisant jusqu'à la fin de la carrière dramatique de Marie Dorval.

CHAPITRE IV

DERNIÈRES ANNÉES.

Malgré les succès éclatants de *Chatterton*, d'*Angelo*, de *Marion-Delorme*, le talent primesautier de Marie Dorval ne put s'acclimater sur la scène du Théâtre-Français, le théâtre des traditions classiques par excellence, ou plutôt, les sociétaires ne voulurent pas la garder, comme ils voulurent aussi plus tard proscrire Rachel; voici, à l'appui de cette opinion, une anecdote authentique. Le soir de la dernière représentation de Dorval aux Français, elle venait de jouer *Marion-Delorme*, sa fille, Mme Luguet, était dans une loge de balcon; devant elle étaient deux sociétaires qui, lorsqu'on eut rappelé Mme Dorval et baissé le rideau, dirent, ne se croyant pas entendus : « Enfin! nous voilà donc débarrassés de « l'auteur et de l'actrice!.. » Paroles bien étranges, quand on songe qu'il s'agit de V. Hugo et de Mme Dorval; mais passons. — Quoi qu'il en soit, en 1838, Kitty-Bell, exilée de la Comédie-Française, alla se réfugier, qui le croirait! au théâtre du Gymnase.

Ecoutons là-dessus les doléances de J. Janin à Frédéric Soulié, en reprenant la direction de son feuilleton, qu'il lui avait confiée temporairement durant une absence :

« Mais malheureux, comment as-tu souffert que M^me Dorval quittât le Théâtre-Français, et comment n'as-tu pas crié bien haut : — Qu'elle vous était utile, indispensable à vous autres qui aimez la passion échevelée, la douleur sans frein, le sanglot qui s'échappe de la poitrine fatiguée, le cri parti du cœur, les larmes venues de l'âme, les transports, les extases, toute cette poésie matérielle de la vie vulgaire et triviale ? Comment as-tu pu laisser partir ainsi M^me Dorval, ton héroïne à la voix brisée, au corps comme la voix, regard perçant, geste hardi, démarche commune, poitrine haletante, passion qui souffre sans jamais s'épuiser. Je sais bien qu'elle était égarée, au milieu des passions correctes du Théâtre-Français; mais cependant, comme elle les dominait souvent, et comme, plus d'une fois, elle a eu une influence irrésistible même sur l'impassibilité un peu dédaigneuse de M^lle Mars ! Que de fois l'avons-nous vue ralliant violemment à elle les comédiens épouvantés de leur propre audace, et qui entr'eux s'en confessaient comme d'un crime.

« Et tu l'as laissée partir, et tu l'as livrée sans résistance, à qui? à quoi? Au Gymnase-Dramatique, au petit drame coquet, à l'élégie voilée, aux petits chagrins domestiques dans les foyers de la Chaussée-

d'Antin. Quoi! tu as permis que cette admirable femme portât des dentelles sans les déchirer, qu'elle eût les mains blanches sans les meurtrir, des cheveux bien peignés sans les arracher à poignées. De ces larmes abondantes, inépuisables, tu as souffert qu'on fît une perle humide, habilement placée au coin de l'œil, sous une bouche qui sourit, comme fait Greuse pour ses femmes qui pleurent! Et que veux-tu qu'elle devienne dans cet élégant petit drame? Ne vois-tu pas qu'elle manque d'air, de mouvement, d'espace, de liberté? Enfermer une pareille lionne dans une pareille cage? Comment donc l'as-tu souffert? »

Et il faut convenir que Janin a parfaitement raison. Quoi qu'il en soit, Dorval débuta donc au Gymnase, le 3 juillet 1838, dans la *Belle-Sœur*, drame en deux actes assez médiocre, de MM. Paul Duport (1) et Laurencin. Voici comment Théophile Gautier, rend compte de ce début (*Presse* du 9 juillet) :

« Nous allons procéder sur un feuillet moiré et damassé de belles fleurs (car on ne saurait y mettre trop de solennité) à l'analyse de la pièce où a débuté Mme Dorval, — qui, pour premier miracle, avait peuplé le Saharah du Gymnase, malgré une chaleur plus que Sénégambienne....

« Le théâtre semblait étonné et ravi. — Après un si long jeûne, un carême si rigoureux de spectateurs, voir du monde aller et venir, descendre et

1 Mort le 26 décembre 1866, à 68 ans.

monter les escaliers, n'en être plus réduit au pompier de garde, à l'ouvreuse centenaire, à la marchande d'oranges ; — sentir circuler dans les artères des corridors comme un sang jeune et vivace, un flot de femmes belles et spirituelles, de littérateurs, de poëtes, d'artistes et de gens du monde ; — tout ce beau public intelligent et passionné que M^me Dorval traîne toujours après elle, et qui la suivrait jusqu'à Bobino ou au Petit-Lazari, si la fantaisie d'y aller la prenait : — il y avait longtemps que le Gymnase n'avait été à pareille fête.

« Le sujet de la pièce n'a rien de bien neuf ; — est-il quelque chose de neuf sous le soleil ? Salomon trouvait déjà de son temps que l'on ne faisait que des redites ; — mais en revanche, il est mis en œuvre d'une manière ennuyeuse et commune ; M. Laurencin, le Molière de la Porte-Saint-Martin, s'est bien vite endormi sur les lauriers de *Matéo*.

« Une jeune femme est jalouse de sa sœur à propos d'un certain M. Gustave ; la pauvre enfant se dévoue pour détourner les soupçons de sa sœur ; elle se marie, et lui rend ainsi la tranquillité, le bonheur et la vie.

« M^me Dorval a fait de cela un drame plein de passion, d'angoisses et de larmes. Elle a donné un sens aux mots qui n'en avaient pas, et changé en cris de l'âme, les phrases les plus insignifiantes. Des choses nulles dans toute autre bouche, dites par elle donnent la chair de poule à toute la salle ; merveilleuse puissance ! Avec les plus simples mots :

Que me voulez-vous? Mon Dieu! que je suis malheureuse! elle fait pleurer et frissonner; elle entre : à voir sa contenance inquiète, brisée, fiévreuse et comme ployée sous une violente émotion intérieure, on se sent déjà troublé et sous le charme; elle parle, et son âme tremble et vibre dans chaque mot et soulève de l'aile la lourde prose dont on la charge. Son succès a été complet, comme il le sera toujours, en dépit de tous les rôles et de tous les Gymnases possibles. Dans la scène de la lettre, scène assez bien filée d'ailleurs, elle a été d'un pathétique et d'un naturel admirables.

« Ce Gymnase est vraiment un bien malheureux théâtre : avoir Bouffé, avoir Bocage et M^me Dorval, les trois meilleurs acteurs de ce temps-ci, le plus fin sourire, la plus haute mélancolie, les plus belles larmes, et ne pas crouler sous les bravos, et ne pas voir ruisseler des fleuves d'or et des Pactoles d'écus tomber dans la caisse! — Le Gymnase ajouterait encore Frédérick à cette troupe merveilleuse, qu'il trouverait le moyen de n'avoir personne et de ne pas faire d'argent; c'est un *guignon* sans pareil. Qui rompra le sort? M^me Dorval, peut-être; elle est magicienne et connaît les paroles qui lèvent les enchantements. Applaudie avec fureur, la grande actrice a été redemandée à la fin de la pièce. Mais ce brillant accueil était pour elle seule, rien que pour elle; les auteurs n'auraient pu revendiquer pour leur compte un seul de ces bravos. Ce n'est pas que leur pièce soit plus mauvaise qu'une autre;

mais une si haute perfection de jeu appelle invinciblement une œuvre littéraire et poétique : les grands talents scéniques ont cela de particulier qu'ils sont plus beaux dans les pièces de style, et les talents inférieurs, dans les canevas, les imbroglios et les scènes à tiroir.

« Nous sommes étonné qu'en faisant venir Mme Dorval au Gymnase, on n'ait point songé à exploiter une face peu connue de son talent. — La Marion-Delorme, l'Adèle d'Hervey, la Catarina que vous savez, joue la comédie d'une manière toute charmante et toute spirituelle ; le Marivaux lui irait aussi bien que le Shakespeare ou le Victor Hugo ; dans *Jeanne de Vaubernier,* dans *Quitte pour la peur,* la petite pièce de M. de Vigny, représentée à l'Opéra le jour de son bénéfice, elle s'est montrée aussi franche, aussi gaie, aussi fine que Mlle Mars elle-même : comme le masque antique, elle a deux faces, l'une qui pleure, l'autre qui rit : elle imitera également bien les mouvements convulsifs de l'agonie tragique et l'allure sautillante de la comédie ; d'une main elle tient le poignard, de l'autre le coin du tablier de dentelles. Elle a cela de commun avec Frédérick, qui est à la fois bouffon et terrible. — Frédérick est du reste son jumeau, son frère siamois dramatique, et c'est une souveraine maladresse que de les désunir. Jamais talents ne furent plus sympathiques et ne s'emboîtèrent mieux.

« Cette façon de prendre Mme Dorval eut peut-être mieux convenu à l'exiguité du théâtre. En trois

pas cette brûlante passion, accoutumée à de plus larges scènes, a fait le tour de cette bonbonnière, suffisante tout au plus aux évènements microscocopiques et aux duels à pointe d'aiguille des vaudevilles de M. Scribe; d'un coup de coude, elle renverse une coulisse, ou troue la toile de *fond*. Une de ces entrées tumultueuses et désordonnées, d'un effet si puissant dans un grand théâtre, la ferait passer par dessus la rampe, et la mènerait droit dans l'orchestre; ce n'est pas tout que d'avoir des ailes pour voler, il faut encore de l'air et de l'espace; il faudrait bien aussi une pièce écrite en français, chose que nous n'avons pas encore vue depuis que nous sommes au feuilleton.

« Nous nous sommes abandonné au galop de notre plume, qui ne nous a pas mené au bout de nos éloges pour Mme Dorval, car nous ne taririons pas, mais qui nous a déjà fait dépasser deux des colonnes milliaires qui servent à jalonner notre route; nous avons si peu l'occasion de louer, que nous la saisissons aux cheveux, quand elle se présente; de tous les signes de ponctuation, celui dont nous faisons le moins usage est le point d'admiration, surtout depuis que Duprez est en voyage; et vraiment le panégyrique nous plairait mieux que la satire. »

Voici maintenant le charmant petit billet que Roger de Beauvoir (1) écrivait à Mme Dorval, le jour même de ce début au Gymnase, dirigé alors par M. Poirson.

1 Mort à 57 ans, le 27 août 1866.

« Bonne et chère princesse, qui allez ce soir déroger et frapper d'un pied royal les planches de Poirson, soyez avertie du fait suivant :

« J'ai fait six lieues, ce matin, et suis revenu de la campagne pour voir votre début; je mourrais si je n'y assistais pas. Je conduis pour vous applaudir tout ce que le faubourg Saint-Germain possède de plus raffiné. Quant aux journaux, ne sont-ils pas à vous? et quel public vous aurez! quelles couronnes! j'en frissonne pour vous, vous ploierez sous le poids.

« A ce soir, chère grande artiste.

« Roger de Beauvoir. »

Pendant qu'Adèle d'Hervey se mourait, ainsi étouffée dans cette petite serre chaude du Gymnase, cet ex-théâtre de *Madame*, son Antony, chose étrange, y étouffait également, par sympathie sans doute. Bocage et M^{me} Dorval jouèrent ensemble en effet, au Gymnase, en 1838 et 1839, quelques petits drames à l'eau de rose, *Henri Hamelin* d'Emile Souvestre, *le Mexicain*, de Laurencin et Maillan, etc., bien et dûment oubliés aujourd'hui.

« Dans le rôle de Béatrix du *Mexicain*, M^{me} Dorval, dit Gautier, était costumée avec une grâce chastement anglaise, qui faisait souvenir de la Kitty-Bell, sa plus ravissante création. Seulement, il est dommage qu'au lieu de la prose perlée et ciselée d'Alfred de Vigny, elle n'ait eu à débiter que du français de Gymnase.

« O Bocage! ô Madame Dorval! que n'êtes-vous à la Porte-Saint-Martin avec un bon grand drame, où vous ayez vos coudées franches! »

En attendant, elle créa encore au Gymnase le rôle de Caroline, dans *la Maîtresse et la Fiancée*, où, dit ce même Gautier, « elle a jeté de fréquents et lumineux éclairs dont elle a seule le secret; elle a été tumultueuse, naturelle, pathétique, touchante, moëlleuse comme une chatte, rauque et fauve comme une lionne, la plus adorable femme du monde pour tout autre qu'un amant. On craint à chaque minute que la frêle cage du Gymnase ne se brise sous les bonds désordonnés de ce violent amour. »

Le cadre du Gymnase était en effet trop étroit pour le puissant génie dramatique de Dorval. Il semble que la vaste salle de la Porte-Saint-Martin pût seule convenir à ce souffle ardent, à cette comédienne pleine de fougueuse passion ; c'est ce qui fait dire avec raison à Léon Gozlan :

« La Porte-Saint-Martin s'est unie à vous d'une manière si étroite, et vous avez accepté cette communauté d'existence avec tant d'entraînement, vous l'avez ratifiée par de si longs règnes, que chaque fois que vous avez quitté ce théâtre il s'est fait un douloureux déchirement des deux parts. On a langui, j'ose dire, d'un côté et de l'autre sans vouloir l'avouer, et le théâtre et vous, Madame, avez toujours, dans ces temps de rupture, aspiré à vous rejoindre... A l'exemple

de ceux dont l'amour est profond et doit durer la vie entière, vous et ce théâtre avez échangé vos noms : la Porte-Saint-Martin c'est Dorval ; Dorval c'est la Porte-Saint-Martin. Sans doute, vous avez eu de beaux triomphes au Théâtre-Français, au Gymnase, à la Renaissance, à l'Ambigu (où n'en avez-vous pas eu ?), mais dans aucun de ces théâtres vous n'avez pu vous établir par la durée et jouir de ce calme qu'on ne retrouve que sous le doux ciel du chez soi. On sentait que vous n'y étiez pas chez vous ; on y louait à l'heure votre gloire et votre talent ; et vous de votre côté vous sembliez y pleurer au cachet et à la soirée. »

Et Gozlan ajoute d'une façon charmante :

« A qui apprendrai-je, Madame, que lorsque vous étiez à la Porte-Saint-Martin, vous avez créé, et créé comme Dieu crée, c'est-à-dire avec votre souffle : Elisabeth dans le *Château de Kenilworth ;* plus tard, Thérèse dans les *Deux Forçats ;* Louise dans la *Fille du Musicien ;* Lucie dans la *Fiancée de Lammermoor ;* Marguerite dans *Faust ;* Amélie dans *Trente ans ou la Vie d'un joueur ;* Louise dans l'*Incendiaire ;* etc. Et qui se souvient d'un seul des rôles que vous avez pu jouer au Gymnase lorsque vous y étiez renfermée..... Mais absents de leur église, les saints ne font plus de miracles. Vous, Madame, vous en faisiez toujours, mais on n'y croyait pas. »

J'ai déjà beaucoup emprunté à Léon Gozlan, à sa piquante notice, publiée en 1843, dans les *Actrices*

célèbres, sous forme de lettre adressée à M^me Dorval elle-même. Pourquoi faut-il que ce brillant et spirituel écrivain soit encore un de ceux que je doive inscrire sur ma liste funèbre. — Personne n'ignore en effet que Gozlan est mort subitement, dans la nuit du 13 au 14 septembre 1866, à 60 ans moins quelques jours.

M^me Dorval lui a du, à l'Odéon, en 1842 (24 décembre), un de ses plus beaux triomphes, par le rôle de Rodolphine dans la *Main Droite et la Main Gauche*, et, chose digne de remarque, c'est encore un rôle où elle avait à peindre l'amour maternel, cet amour qu'elle ne simulait pas, la noble femme, mais qu'elle ressentait jusqu'au plus profond de son cœur. Voici comment Gozlan, dans cette même notice, parle de cette pièce, qui était son début à lui au théâtre; il s'adresse, comme je l'ai dit, à M^me Dorval : « ... N'est-ce pas sous votre aile hardie et puissante que j'ai affronté le soleil et la tempête du théâtre? Ce soleil qui fond les plus dures réputations et cette tempête qui les balaye en deux heures. Quelles deux heures! Ce sont deux heures terribles qui font et défont tout... Vous aviez ce soir là votre célébrité à imposer dans un rôle nouveau, dans un genre de rôle nouveau, et tout cela avec l'embarras d'un homme nouveau au théâtre. Je vous vois encore rentrer précipitamment dans votre loge après le succès foudroyant que vous veniez d'avoir au quatrième acte de la *Main Droite et la Main Gauche*, succès dont on n'avait

pas d'exemple et qui probablement ne se renouvellera plus pour aucune actrice (mauvaise prophétie ; il s'est renouvelé pour elle encore dans *Marie-Jeanne*), trois domestiques du théâtre vous suivaient, les bras chargés de bouquets ; vous souriiez, vous frémissiez, vous pleuriez encore....

« Le rôle de Rodolphine dans la *Main Droite et la Main Gauche*, restera comme une de vos plus belles créations, et c'est tout ce qui restera de la pièce entière, j'en ai peur. Les heureux qui vous ont vue *(j'ai été de ceux-là!)* pendant les premières représentations de ce drame, n'oublieront jamais vos craintes, vos coquetteries, vos impatiences, vos douleurs, vos frémissements, vos cris de mère. Pourquoi ne l'ai-je pas écrit comme vous l'avez joué ; mais qui peut écrire ainsi ? On comprend pourquoi aux représentations qui suivent les premières, vous êtes plus calme, plus maîtresse de vous même, toujours bonne actrice, mais moins esclave de votre organisation. Vous vous identifiez si bien alors avec votre rôle pour la simplicité et le naturel qu'il vous arrive parfois d'oublier les exigences importunes d'un public qui ne vous oublie jamais, lui, s'il a eu le tort de ne pas accourir aux premières représentations. »

Ce drame de la *Main Droite et de la Main Gauche*, était joué par M^{me} Dorval, avec son vieux camarade de triomphes, Bocage, qui, lui aussi, fut excellent dans son rôle du major Palmer.

« Les acteurs, dit Th. Gautier, ont eu une large

part dans le triomphe de M. Gozlan. Bocage et M^me Dorval se retrouvaient là sur leur véritable terrain. Quelque talent que Bocage ait pu déployer au Gymnase, quelque intelligence que M^me Dorval ait pu montrer dans ses excursions tragiques, ni le vaudeville, ni la tragédie ne sont leur fait; ce sont tous les deux des acteurs essentiellement modernes, des talents fougueux, excentriques, inégaux, tantôt le pied dans la réalité la plus triviale, tantôt le front dans le nuage de la plus haute rêverie, pleins de cris et d'éclairs soudains, mêlant le sarcasme à la passion, faisant frémir avec un accent de comédie et lançant les mots les plus terribles, absolument comme vous et moi nous les dirions dans une situation pareille. Aussi il fallait voir quelle aisance parfaite, quel aplomb consommé, quelle puissance dominatrice avait Bocage dans ce rôle fait pour lui ; comme il commandait..... Jamais peut-être M^me Dorval ne s'est élevée si haut, jamais une pluie de bouquets si épaisse n'est tombée sur une actrice ; il semblait que le public dans sa cruauté d'admiration voulût l'ensevelir sous les fleurs, comme Néron faisait de ses convives. C'étaient des cris et des trépignements à n'en plus finir. L'amour maternel ne saurait trouver d'accents plus pathétiques, plus touchants et plus vrais : c'est le cœur tout entier qui jaillit dans un mot; c'est tout un monde d'angoisses et de douleurs révélé par une simple infléxion de voix. La charmante phrase : « Que vous êtes belle ! » dite par Rodolphine à la comtesse de

Lovemberg a fait courir dans toute la salle un frisson électrique. Les critiques eux-mêmes, si secs d'habitude, ont trempé de larmes les verres de leurs lorgnettes, et le rôle est plein de mots comme cela ! » *(Art dramatique,* t. II, p. 320.)

Nous avons tenu à mettre cette appréciation d'un critique désintéressé, en regard de celle de Léon Gozlan, qu'on aurait pu croire aveuglé par l'amour paternel, l'amour d'un auteur pour son premier ouvrage dramatique.

Gozlan a publié, on le sait, deux charmants volumes intimes sur Balzac : *Balzac en pantoufles* et *Balzac chez lui.* J'emprunte à ce dernier un court épisode contenant, il me semble, un petit croquis tout vif et tout pimpant :

Il s'agit de la lecture de *Quinola,* par Balzac lui-même, au comité de l'Odéon, en janvier 1842 ; la lecture se faisait au foyer ; Mme Dorval y assistait par curiosité, ne présumant pas qu'elle ait un rôle dans l'ouvrage. — Gozlan était assis près d'elle, à l'angle de la haute cheminée du foyer. Balzac lut admirablement bien les quatre premiers actes de sa pièce, mais le cinquième acte n'était pas fait encore, rien n'était écrit. « Je vais vous raconter mon cinquième acte » reprit Balzac sans sourciller. — Les acteurs se regardèrent avec une surprise facile à concevoir :

« Mme Dorval, ajoute Gozlan, quoique assez excentrique elle-même, ne parut pas la moins étonnée ; tandis que Balzac se mettait en disposition

de raconter son cinquième acte, elle se pencha sur moi, et clignant ses beaux yeux si fins, si bleus et si expressifs, adoucissant sa voix au ton de la confidence, elle me dit :

« Ah çà ! se moque-t-il de nous ? raconter un cinquième acte ! décidément il se rit de nous. »....

« Quand Balzac eut achevé, Mᵐᵉ Dorval déclara qu'elle ne voyait décidément pas de rôle pour elle dans la pièce... Ceci dit, elle noua les brides de son chapeau avec sa pétulance habituelle, donna deux petits coups secs aux flancs de sa robe, toute chiffonnée par la longue séance dont nous sortions, fourra ensuite ses deux mains toujours fébriles dans son manchon de renard gris, nous salua et sortit. »

(*Balzac chez lui*, p. 107.)

Nous avons laissé plus haut Mᵐᵉ Dorval s'étioler et mourir dans cette cage étroite du Gymnase ; heureusement pour elle, qu'elle n'y reste que peu de temps, et en novembre 1839, elle débute à la Renaissance (salle Ventadour), nouvellement ouverte sous la direction d'Anténor Joly. Un beau triomphe l'y attendait dans le *Proscrit*, drame de Frédéric Soulié. Je laisse la parole à Th. Gautier (*Presse* du 11 novembre 1839, ou *Art dramatique*, t. Iᵉʳ, p. 320), et à J. Janin.

« Mᵐᵉ Dorval est sortie radieuse de son tombeau du Gymnase ; elle-même semblait douter qu'elle fût vivante encore et n'osait plus espérer de soulever l'avalanche de vaudevilles qui pesait sur elle en manière de pierre funèbre ; elle s'est retrouvée tout

entière, et sans coup férir elle est rentrée en possession d'elle-même ; c'est la Dorval de *Peblo*, de *Sept heures*, du *Joueur*, de l'*Incendiaire*, d'*Antony*, de *Marion-Delorme* et d'*Angelo ;* la vraie Dorval, enfin, la plus grande passion tragique de l'époque, la digne émule de Frédérick avec qui elle forme un couple dramatique assorti que l'on ne devrait jamais désunir ! Voilà ce que nous avons revu l'autre soir au théâtre de la Renaissance. Nous qui pleurions notre sublime actrice à jamais perdue, quelle n'a pas été notre joie en assistant à cette résurrection inespérée !

« On jouait probablement une pièce de Frédéric Soulié, nous tâcherons tout à l'heure de vous en faire l'analyse pour peu que vous y teniez, quoique ce soit là un soin bien inutile puisque vous irez tous la voir ; mais nous convenons en toute humilité que nous n'y avons guère pris garde ; nous avons vu seulement que c'était une cage dramatique assez spacieuse pour que Mme Dorval pût y remuer à l'aise avec ses allures rapides et ses bonds de lionne. — Quelques situations fortes, quelques soupirs d'angoisse, quelques exclamations insignifiantes qui deviennent de magnifiques révélations de l'âme ! il ne lui en faut pas plus pour se composer un rôle admirable.

« Quoi ! disait à côté de nous une personne qui ne l'avait jamais vue, c'est là cette grande actrice dont vous parlez tant ; mais elle est petite, chétive, elle se tient mal, elle a l'air d'être brisée et ployée en deux, ses yeux d'un bleu presque effacé et surmon-

tés de sourcils pâles, n'ont ni expression ni regard ; ces petites mains veinées et fluettes n'auront jamais la force de soulever le poignard du dénouement, et puis quelle voix incertaine et troublée ! Comment peut-on supporter un pareil organe, après avoir entendu le timbre d'argent de M^{lle} Mars, cette Damoreau qui ne chante pas.

« Nous laissions notre voisin s'exclamer, tellement persuadé de sa conversion prochaine, que nous ne prenions pas le soin de le contredire. Nous étions sûr de ce qui allait arriver ; M^{me} Dorval avait déjà captivé et dompté la salle : des journalistes excédés, des dandies haut montés sur cravate, des actrices envieuses, des grandes dames qui ne regardent qu'elles-mêmes, le public le plus dédaigneux et le plus difficile que l'on puisse imaginer. — Un regard inquiet, une main portée au front, un ou deux soupirs comprimés avaient suffi pour cela.

« Notre ami, qui ne dort jamais mieux qu'au théâtre, était singulièrement attentif.

« — Eh bien, qu'en dites-vous ? le bout de votre fil sympathique est déjà accroché ; la bobine sera dévidée complètement, vous verrez.

« — Laissez-moi donc écouter, nous répondit d'un ton fort peu aimable notre ami furieux. Vos interruptions sont insupportables, je vous livre au garde municipal si vous ne vous tenez en repos.

« Une ou deux scènes plus loin nous regardâmes notre ami ; une larme en train de germer lustrait et moirait ses yeux.

« — Vous pleurez, très cher; il n'y a pourtant là rien de bien attendrissant; la scène est même assez ridicule. — *Mon Dieu, que je suis à plaindre! est-ce que je sais ce qu'il faut faire, moi?* sont les phrases les plus simples et les plus triviales du monde; vous avez entendu avec une sécheresse de pierre-ponce les tirades les plus lamentables, car vous manquez principalement d'humidité sentimentale; êtes-vous malade aujourd'hui et qu'avez-vous bu à votre dîner?

« — Je ne comprends pas, en vérité, comment cela se fait, car vous savez combien j'aime peu cet intérêt vulgaire et brutal, ces scènes violentes et forcées écrites à coups de hache, cette habileté mécanique que l'on appelle la science des planches, et à laquelle on sacrifie la pensée, la poésie, l'observation, le style, tout ce qui donne de la valeur à une œuvre intellectuelle; si jamais homme fut rebelle à l'émotion dramatique, assurément c'est moi; je n'ai jamais pris grand plaisir à voir entrer et sortir avec plus ou moins de régularité des poupées vivantes par les ouvertures symétriques d'une charpente bien ajustée : en fait de marionnettes, j'aime mieux Polichinelle et son chat; les évolutions des comédiens célèbres m'ont presque toujours laissé froid; mais ici, c'est de la passion vraie, c'est le cri de l'âme qui désespère et de la chair qui souffre; cette voix tremblante et coupable vibre dans les pleurs comme une harpe mouillée, et va du râle guttural de la terreur, aux moelleux

roucoulements de colombe de l'amour séraphique ; quels gestes naturels et tragiques à la fois, avec quel mouvement sublime elle vient d'arracher de son front les diamants qu'elle cherchait dans son écrin, ne se souvenant plus, dans le délire de son effroi, qu'elle les avait sur la tête ; et ces regards pleins d'épouvante, et cette bouche douloureuse, et cet affaissement de victime découragée qui ne lutte plus et se laisse aller au courant de son malheur, comme Ophélie entraînée par le fleuve ; que c'est beau ! que c'est touchant ! Voilà la première émotion que j'aie éprouvée depuis longtemps, — car, sachez le bien, tout ce qui est grand, vrai, simple et beau, m'arrive aisément au cœur ; la petite passion factice, la fausse sensiblerie de vaudeville, les grimaces larmoyantes glissent sur moi comme sur un marbre.

« — Mais elle a des yeux d'un bleu presque effacé, elle se tient mal, sa voix est rauque ! Vous l'avez dit vous-même tout-à-l'heure.

« — Allons donc, ses yeux sont plus noirs et plus brillants que ceux de Médée, elle est souple, onduleuse, agile comme une couleuvre qui marche en spirale sur sa queue ; elle remplit la scène mieux que les plus énormes colosses tragiques, et n'a besoin que d'un mot pour soulever la salle ; elle est belle comme la pythonisse antique.

« C'est l'inspiration qui opère cette métamorphose. — Regardez cette pauvre fille morne, pâle, souffreteuse, accroupie dans un pan de manteau,

au fond du temple; ses bras désœuvrés pendent à côté d'elle, les mains ouvertes; sa tête penche et flotte dans un demi-sommeil; cependant elle se lève et d'un pas chancelant se dirige vers le trépied; la vapeur divine l'enveloppe et la pénètre; ses nerfs tressaillent, son corps se dresse et frémit; Apollon approche. — Une clarté magique illumine ses yeux, ses narines se dilatent et aspirent avec force, ses lèvres se desserrent et laissent échapper des chants et des cris sublimes! — Tout à l'heure ce n'était qu'un enfant malade, maintenant c'est une déesse.

« — Vous avez raison, l'inspiration transfigure et l'âme fait la beauté.

« Cette conversation enthousiaste et d'un lyrisme transcendental nous dispense de dire que Mme Dorval a été étourdie d'applaudissements, criblée de bravos, écrasée de bouquets: chœur de cannes, pluie de fleurs, rien n'a manqué à son triomphe; on aurait dit une de ces belles soirées des premiers temps du romantisme, époque heureuse où la littérature était la grande affaire, où l'on se passionnait pour un vers ou un acteur! où il y avait dans l'air une abondance de vie furieuse qui suffisait à tous les enthousiasmes!

« Voilà une salle éveillée, attentive, suspendue aux lèvres d'une actrice, de la passion écoutée avec passion! En vérité nous n'aurions pas cru le public, blasé comme il est, capable d'une si énergique admiration. Quand Mme Dorval jouera, M. Anténor Joly peut congédier la moitié de ses claqueurs, —

les spectateurs les remplaceront avantageusement. »

Quant à J. Janin, après avoir analysé ce drame du *Proscrit*, il ajoute :

« Il fallait bien du talent, bien de la verve et du courage, pour suffire à cette double passion, à ce double délire, à cette double misère. Mais c'est là le talent de M^me Dorval. Elle se plait dans les périls ; elle aime les difficultés les plus étranges ; elle se joue avec le danger ; l'obstacle, elle le brise ; l'abime, elle le franchit ; l'impossible, elle le rend vraisemblable ; l'absurde, elle y fait croire ; et tous ces miracles, à force de passions, de cris, de plaintes, de touchants délires, à force de rage et de douleur...

« Mais je ne veux pas chicaner avec le succès ; je ne veux pas passer ces larmes à l'alambic..... Je dis surtout que la passion de M^me Dorval est inépuisable. Allez la voir, cette femme délivrée de ses liens, cette lionne lâchée dans son domaine, cette affranchie de la petite comédie du Gymnase ; et vous comprendrez la puissance de cette femme !..

« On dit que le Théâtre-Français qui l'a laissée partir, cette femme sans laquelle le drame n'est pas possible, la retrouvant ainsi faite, l'a voulu ravoir sur le champ, à l'instant même. Il a, dit-on, pour elle en réserve un drame *(Cosima)*, qui, sans elle, est impossible ; un de ces rêves dont on ne peut rien dire tant qu'ils n'ont pas été réalisés par un grand artiste. A la bonne heure, prenez vos précautions, Messieurs les gens de génie, appelez à votre aide la

seule qui vous peut protéger. (Janin, *Débats* du 11 Novembre 1839.) »

Cette création de Louise Dubourg dans le *Proscrit* fut la seule du reste, de M^me Dorval à la Renaissance; l'année suivante, ce théâtre ferma ses portes (1). On sait que ce fut sur cette scène que fut représenté pour la première fois (8 novembre 1838) le célèbre drame de *Ruy-Blas* de Victor Hugo, Ruy-Blas, cette admirable et magnifique création du grand comédien Frédérick Lemaître, duquel Hugo disait à ce propos : « Pour M. Frédérick, la soirée du 8 novembre 1838 n'a pas été une représentation mais une transfiguration. » Mais je ne puis ici m'empêcher de songer douloureusement que celle qui avait créé Catarina, avec ce charme exquis, si suave et si ingénu que l'on sait, et qui aurait pu créer dans *Ruy-Blas*, avec une incomparable perfection, cette douce et chaste figure de la reine d'Espagne, languissait et se mourait alors dans son étroite prison du Gymnase, entre une petite comédie sentimentale et une berquinade. — Vous figurez-vous ce qu'aurait pu être *Ruy-Blas* joué par Frédérick et Dorval, et de quel lustre éblouissant ce joyau du poète eut pu en être encore rehaussé!... (2)

1 Il ne devait plus les ouvrir, sous ce même nom, que près de 30 ans plus tard (16 mars 1868), sous la direction Carvalho.

2 Après la reprise si éclatante d'*Hernani* (20 juin 1867), au Théâtre-Français, les amis de l'art dramatique avaient espéré un moment voir reprendre *Ruy-Blas* à l'Odéon ; un

Quoiqu'il en soit, après la clôture de la Renaissance, M^me Dorval fut réengagée au Théâtre-Français en Mars 1840, pour y créer *Cosima*, dans la pièce de ce nom de G. Sand. Ce début, au théâtre, du grand écrivain ne fut pas heureux, on le sait. A la même époque (14 mars 1840), Balzac dans son drame de *Vautrin*, qui n'eût qu'une seule et unique représentation, à la Porte-Saint-Martin, et qui était aussi son premier ouvrage dramatique, ne réussit pas davantage. G. Sand prit depuis largement sa revanche au théâtre de cet insuccès ; il suffit de rappeler : *François le Champi* (1849), *Claudie* (1851) et surtout le *Marquis de Villemer* (1864), l'un des succès les plus vifs de ces dernières années, et que l'Odéon a repris si heureusement, ainsi que les *Beaux Messieurs de Bois-Doré* du même écrivain ; M^me Dorval donc, créa Cosima (29 avril 1840) avec son talent habituel : « Elle a joué Cosima, dit Gautier, avec une grâce parfaite, un grand naturel et une délicatesse de nuances qui aurait mérité un public moins turbulent. » Il y avait encore là, comme naguères dans l'*Incendiaire*, une scène de confession qu'elle jouait à ravir.

Voici une spirituelle lettre de Méry, adressée de Marseille à M^me Dorval, et expliquant fort bien l'insuccès de *Cosima* au théâtre :

inexplicable véto s'y est opposé. On peut lire à ce sujet un article très vif et très mordant d'Albert Wolff, *Petit-Figaro* du 20 décembre 1867. *Ruy-Blas* a du reste été repris avec succès, comme l'on sait, à Bruxelles, le 2 janvier 1868.

« Je vous remercie, chère amie, de votre lettre sur *Cosima*. Le sort de cet ouvrage ne m'a pas étonné ; ce destin est réservé à tous les ouvrages qui sortiront de l'ornière tracée en 1817, par M. Scribe et Compagnie, négociants en bois de charpente, à Paris. Toutes les fois que la noble idéalité poétique sera traduite en coulisse par un grand talent, elle ne dépassera pas la rampe. Scribe a inventé un genre et un public. En 1816, tous les publics de France et de Navarre avaient été moissonnés à Austerlitz, à Iéna, à Wagram, à Waterloo ; partout il n'y avait d'autre public que les vieillards, cultivateurs des muses, les borgnes, les boiteux, et quelques fils uniques de veuve. Scribe parut et dit : qu'un public se fasse ; et un public fut fait. Tous les jeunes gens de 18 ans, échappés à la conscription, grâce à Louis XVIII, se ruèrent au théâtre et inaugurèrent le public âgé aujourd'hui de 40 à 45 ans.

« Scribe fit l'éducation théâtrale de ces messieurs ; alors commencèrent les formules dramatiques adorées du parterre : Les *Ciel!* les *Quittons ces lieux!* les *Suivons ses pas!* les *Quel est donc ce mystère!* les *Je fuis ce séjour!* les *Ma surprise est extrême!* les *Grands Dieux!* avec un x au pluriel, les *Je lui donne ma foi et ma main!* et mille actes d'etc., d'etc....

« Un imbécile, je ne sais lequel dans le nombre, est venu qui a dit :

> Nous voulons du nouveau
> N'en fut-il plus au monde.

on a voulu faire du nouveau, on a pris ce proverbe au sérieux. Pauvres novateurs ! on les a livrés aux jeux du cirque.

Nous voulons de l'ancien !....

voilà ce qu'il fallait dire; de l'ancien, toujours de l'ancien. Le peuple français s'est imaginé qu'il était vif, mobile, changeant, il s'est dit cela si souvent qu'il a fini par se croire. Oui, nous voulons du nouveau pour la coupe des habits, la forme des chapeaux, les manches à gigot et la taille des robes ; mais pour tout le reste, le peuple français ne demande pas mieux que de rester comme le grand sphinx de Gyseh, cramponné au roc du *Statu-quo* sur ses pattes, avec de la poussière séculaire jusqu'aux yeux.

Nous avons ici une compagnie italienne qui doit alterner tout l'été avec la troupe du drame. L'opéra ne commence qu'en septembre.

« J'ai lu dans un journal que vous n'arriveriez qu'en *septembre*. Nous vous espérions à présent ou bientôt.

« Je crois, chère amie, que vous avez mal choisi l'époque. Si les représentations de *Cosima* ne sont pas abondantes, comme il est fâcheux de le craindre, vous auriez pu vous donner un printemps marseillais de fleurs et d'or; les choses ne pouvant être ainsi, il faut nous consoler. Il faut se laisser faire par la vie, puisque nous ne pouvons la faire. Quant à moi, plus je vois les étrangetés de ce monde, plus

je me regarde comme le plus grand philosophe de l'antiquité. J'habite gratis un palais rempli de rayons de livres et de rayons de soleil; c'est là que je vous attends, avec 500 *in-folio*, pleins de grandes images, pour les grands enfants comme nous; j'ai toute la Chine sous la main, j'ai un musée chinois, j'ai un herculanum de chinoiseries à côté de mon lit. Avec la Chine on tue l'ennui et l'on se console de tous les maux, de même qu'on se guérit de tout avec du thé. A côté de mon lit, j'ai deux momies qui me causent de Pharaon; dans mon cabinet, j'ai la défroque de Robinson Crusoé avec un assortiment d'armures sauvages, depuis Vendredi jusqu'au dernier des Mohicans.

« Vous voyez qu'avec les mille hochets qui amusent l'éternelle enfance du monde, je puis me consoler de la pluie et du froid, ces fléaux qui nous tuent pendant toute notre vie avant de nous enterrer.

« Adieu, écrivez moi, mille amitiés à nos amis.

« A vous de tout mon cœur,

« Méry. »

Marseille, mai 1840.

Cosima du reste, fut la seule création de M^{me} Dorval lors de cette apparition, d'ailleurs assez courte, et la dernière qu'elle fit au Théâtre-Français. Elle se borna à reprendre Kitty-Bell, comme nous l'avons dit déjà, Dona Sol, etc. C'est dans ce rôle de Dona Sol, qu'il nous fut donné de voir pour la première fois l'admirable actrice, le dimanche 7 juin 1840, nous ne l'avons point oublié.

Puisque le nom de G. Sand vient de se présenter sous notre plume, nous en profiterons pour reproduire, et intégralement, un remarquable article de l'éminent écrivain, inséré en 1833 dans l'*Artiste*, (t. v) C'est un parallèle, très curieux et très étudié, entre M^lle Mars et M^me Dorval. Il a été, il y a peu de temps réimprimé, dans la *Revue du XIX^e siècle*, (n° 2, mai 1866), qui l'a fait précéder des lignes suivantes :

Les nouvelles œuvres posthumes d'Alfred de Vigny viennent de remettre en lumière la figure si dramatique et si touchante de M^me Dorval.

Voici une étude sur cette femme célèbre, qui est restée l'héroïne et le type de l'art romantique. Cette belle page de G. Sand, c'est l'impression critique d'un grand écrivain qui s'essaye sur deux grandes actrices, s'essayant un soir à jouer ensemble, à la Comédie-Française, le *Mariage de Figaro*. C'était en 1833, le lendemain du premier roman de G. Sand (*Indiana*). Il appartenait à une femme comme M^me G. Sand, de parler avec le plus de sentiment et le plus d'autorité de M^lle Mars et de M^me Dorval, l'honneur de la scène moderne, la gloire du Théâtre-Français. Deux grands siècles, le dix-septième et le dix-huitième, ont donné trois grandes comédiennes : Champmeslé, Lecouvreur, Clairon. Notre dix-neuvième, à peine à la moitié de sa course, a donné à lui seul Mars, Dorval, Rachel. Le dix-septième et le dix-huitième siècles n'ont pas donné de George Sand.

Voici cet article :

MARS ET DORVAL.

« Le 9 février 1833, M^me Dorval et M^lle Mars ont joué au Théâtre-Français, un acte du *Mariage de Figaro*. Ces deux femmes si célèbres, avec M^lle Déjazet, pleine de gentillesse sous le costume de Chérubin, ont formé, dans la scène de la romance, un tableau qui rappelait le dessin spirituel, l'expression enjouée et le riche coloris des meilleures compositions de l'école française. Le rôle de Suzanne a toujours valu tant d'éloges à M^lle Mars, qu'elle doit y avoir épuisé les émotions du triomphe. Quant à M^me Dorval, c'était la première fois qu'elle paraissait sous la toque emplumée de la comtesse Almaviva. La partie superaristocratique de l'auditoire témoignait d'avance quelque doute sur l'aptitude de l'actrice à bien conserver la dignité de la grande dame, à côté de l'enflammable sensibilité de la femme. On pensait que M^lle Mars, plus habituée aux charmantes minauderies de l'éventail, serait une comtesse plus convenable, et que M^me Dorval, douée d'un talent plus incisif et d'une imagination plus jeune, serait une Suzanne plus piquante. Mais à l'intelligence de M^me Dorval, l'étude et la règle sont des lisières trop courtes. L'inspiration lui révèle tout ce que l'enseignement donne aux autres. Il a semblé qu'en revêtant les nobles et frais atours de la châtelaine, en traînant la *robe à queue*, solennel caractère de certains rôles, dans les tra-

ditions du théâtre, elle se soit sentie investir d
l'orgueil du rang, sans dépouiller cependant le
entraînements du cœur. Les personnes d'un jugement délicat et d'une observation éclairée ont
remarqué tout ce qu'elle a su établir de nuances
dans ce peu de scènes, ingrat et incomplet moyen
de développement pour la puissance de son âme.
Ces personnes ont néanmoins eu le temps de s'intéresser, de s'attacher à cette femme mélancolique et
fine, encore brisée par les chagrins d'un amour
mal payé, déjà ranimée par les vives impressions
d'un amour nouveau, nonchalante au dehors,
passionnée au dedans; à cette femme incertaine,
effrayée, entraînée, que l'avenir et le passé se
disputent, qui lutte contre sa raison et contre son
cœur, à cette femme enfin qui a tant de répugnance
et tant d'adresse à mentir, parce qu'elle se sent
comtesse, et parce qu'elle se souvient d'avoir été
Rosine. On a compris tout cela dans ce peu de
temps, parce que, en lisant Beaumarchais, Mme
Dorval en a tout à coup saisi la pensée intime.

Ces mêmes personnes ont songé à établir un
parallèle entre Mme Dorval et Mlle Mars, et nous
avons entendu raisonner, avec l'impartialité que
donne un vrai sentiment de l'art, sur le mérite de
ces deux grandes artistes. Nous avons recueilli
quelques-unes de ces causeries d'entr'acte, triomphe
moins immédiat et moins enivrant pour les acteurs
que les applaudissements de la représentation;
succès plus flatteur et plus solide, parce qu'il est

établi sur des impressions plus profondément recueillies, plus religieusement conservées.

« Naturellement l'esprit des juges s'est reporté sur les divers succès qu'ont obtenu, Mlle Mars dans le cours d'une longue et brillante carrière; Mme Dorval, dans la période de quelques années de triomphes, récompense tardive d'un talent trop longtemps ignoré ou méconnu. Parmi ces juges, soit délicatesse d'affection, soit sentiment exquis de la politesse, aucun ingrat n'a reproché à Mlle Mars d'avoir usé trop longtemps du privilége de sa gloire. Tous étaient pénétrés d'une sorte de respect naïf pour cette grande renommée, que tous n'ont pas vu briller dans son plus vif éclat, mais dont tous ont senti le reflet encore chaleureux et beau. Nul n'a donc songé à faire à Mme Dorval un mérite de sa jeunesse au détriment de Mlle Mars : on aime trop Mme Dorval aujourd'hui pour ne pas sentir qu'on l'aimera encore dans vingt ans, et qu'on la perdra le plus tard possible. Ne désirons-nous pas tous qu'elle suive l'exemple de Mlle Mars, et qu'elle hésite longtemps à recevoir de son public la couronne des adieux ?

« Abstraction faite d'une différence d'âge qui ne constitue de préséance à l'une qu'au jugement des yeux, mais où l'esprit et le cœur n'entrent pour rien dans l'arrêt du spectateur, d'assez chaudes discussions se sont élevées sur cette question de supériorité, considérée non pas seulement comme *attrait*, mais comme *mérite*. Les deux illustres

rivales ont eu chacune une nombreuse phalange de champions courtois et honorables, admirateurs zélés, mais sincères et généreux comme le sentiment qui doit exister dans le cœur de ces deux femmes. Car ces deux femmes ont compris l'art sous deux aspects différents, et toutes deux ont marché à leur but avec la persévérance que donnent l'intelligence et la réflexion ; mais toutes deux se sentent trop haut placées dans leur gloire pour ne pas s'admirer l'une et l'autre, et pour ne pas se donner loyalement la main dans la coulisse comme sur la scène.

« Les rôles qu'elles venaient de remplir dans la pièce de Beaumarchais impliquaient des qualités tellement distinctes qu'il a été nécessaire de se reporter à des rôles analogues entre eux, pour asseoir le système de comparaison. Ainsi l'on a mis en présence Suzanne avec Jeanne Vaubernier, Clotilde avec Adèle d'Hervey.

« L'aréopage, vous le voyez, a tout à fait mis de côté le doute précédemment émis sur la compétence de l'une ou de l'autre actrice dans l'une ou l'autre littérature, drame ancien ou drame nouveau. Mme Dorval, en paraissant sur le Théâtre-Français, pour la seconde fois, venait de prouver qu'elle sait se reporter à la pensée des *maîtres de l'art*, (c'est ainsi qu'on dit encore au foyer des acteurs de la rue de Richelieu). Mlle Mars a été un interprète admirable des poëtes vivants. La première elle nous a révélé le drame de Dumas et le drame de Victor

Hugo ; elle a marché avec son siècle, elle a ouvert le chemin à une littérature nouvelle, et M^me Dorval appelée à en suivre le progrès et à en assurer le triomphe, a recueilli là où l'autre avait semé. Elle a eu tout les bénéfices de l'époque qui l'a produite ; ce n'est pas à dire qu'il faille reprocher à M^lle Mars d'être venue trop tôt.

« Mais M^lle Mars a-t-elle toujours compris le *vrai?* qui est de tous les temps, mieux ou moins bien que M^me Dorval? *That's the question.* Et la question n'a pas été jugée irrévocablement. L'on n'a pas été aux voix, l'on n'a pas lu la sentence écrite à la foule assemblée. La foule émue s'est retirée, emportant des impressions différentes, suivant l'âge, les opinions et le cœur de chacun.

« Car, ne vous y trompez pas, ceci est une pierre de touche à laquelle vous connaîtriez, si vous vouliez bien observer, des nuances de caractères habilement ou pudiquement cachées. Il fut un temps où pour juger un homme on lui adressait la question qui remuait alors toutes les existences morales : *Voltaire ou Rousseau?* Aujourd'hui que ces questions fondamentales ont reçu d'en haut beaucoup de jour, et qu'on s'amuse, en attendant mieux, à des questions d'art et de sentiment, on peut deviner quels cerveaux s'allument, quels cœurs palpitent sous le satin de ces turbans, sous le velours de ces corsages que vous voyez briller au premier et même au second rang des loges. Il ne s'agit pour cela que d'entendre la réponse à une

question en apparence désintéressée. Mais vous, mesdames, méfiez-vous de votre premier mouvement lorsqu'un mari, ou un autre homme encore, vous demandera d'un ton dégagé : *Pasta ou Malibran ? Mars ou Dorval ?*

« Oh ! c'est que c'est bien différent ! Il y a tant de manières d'être belle et passionnée ! Il y a de la passion si chaste, si comprimée, si noble ! Il y a de la passion si envahissante, si soudaine, si profonde ! Voyez-vous, mesdames, il ne faut pas laisser voir toutes vos larmes quand vous êtes au théâtre avec votre mari ou avec un autre homme encore. Mais vous me direz que je me mêle de ce qui ne me regarde pas.

« Je répondrai en vous disant que je retarde le plus possible à vous dire tout ce que j'ai entendu depuis l'orchestre jusqu'au balcon, les loges inclusivement. C'est que je n'aime pas à faire l'autopsie de mon cerveau, pour savoir la raison de mes plaisirs. Je suis heureux quand je puis dire devant Mlle Mars : C'est beau ! heureux encore quand, oppressé par le jeu plus vigoureux et plus hardi de Mme Dorval, je ne me sens la force de rien dire. Mais pourquoi tout cela est si beau, je ne saurais le dire ni pendant ni après, si l'opinion du public ne me formulait mes sensations.

« Voici ce que disaient les uns : Mlle Mars est plus correcte ; elle a un genre de grâce plus étudiée, plus coquette. Comme elle se donne plus de peine pour plaire, il faut bien qu'on lui en tienne compte.

« Mais, disaient les autres : Jeanne Vaubernier, insouciante, évaporée, enfant sans soucis, prête à toutes les folies, pourvu qu'elles ne lui coûtent pas de peine et ne lui apportent pas un pli au front, cette fille si folle et si jeune, ne l'avez-vous pas vue ? C'est le seul rôle où M^{me} Dorval puisse déployer cette faculté qu'elle possède d'imposer le rire aussi bien que les larmes, et qu'on ne lui connaissait pas avant qu'elle eût rendu à la scène le personnage tant défiguré de M^{me} Dubarry. Pensez-vous que M^{lle} Mars ait aussi bien compris l'esprit de Beaumarchais dans Suzanne, que M^{me} Dorval a compris l'esprit du règne des cotillons dans la pièce de M. de Rougemont ? Ne vous est-il pas venu quelquefois à l'esprit, en voyant cette Suzanne, si aimable, si suave, si exquise dans tous ses mouvements, qu'elle était bien plus française qu'espagnole ? que son œil noir avait trop de tendresse et pas assez d'ardeur ? que son maintien comme sa toilette n'était pas tout à fait aussi pétulant, aussi fripon, aussi malicieux que vous l'aviez rêvé en vous introduisant dans cette famille d'amoureuses intrigues et de mignonnes scélératesses domestiques ? Quelquefois ne semble-t-il pas que M^{lle} Mars ait peine à se débarrasser de cet air d'urbanité bienveillante et convenable qu'elle a pris dans ses rôles *habillés ?* Cette jolie et gracieuse camériste de M^{me} Almaviva n'est-elle pas un peu trop son égale et sa compagne ? est-ce bien là la soubrette Suzon qui inspire des désirs à tous les hommes ? Il faut que ce

comte Almaviva soit bien fat et bien sot pour s'être flatté de séduire, à la veille de son mariage, cette personne si bien élevée, si élégante de manières, si pudiquement modeste au milieu des plus grands éclats de sa gaieté! nous avons bien peur que Mlle Mars ne sacrifie parfois la vérité forte et saisissante d'un rôle à des habitudes de bon ton qui plaisent à une classe de spectateurs exclusifs, mais qui diminuent la puissance de ses effets sur les masses ?

« A cela les admirateurs de Mlle Mars répondaient: c'est possible, mais voyez quelle justesse inimitable de gestes! quelle exquise gentillesse d'intention! que de fraîcheur dans cette voix, que de finesse dans ce sourire, que de charme et que de soin dans les moindres détails de la pantomime!

« Et personne n'apportait de contradiction. Le moyen, s'il vous plaît?

« Alors ceux qui se sentent plus immédiatement dominés par la puissance théâtrale de Mme Dorval disaient que Jeanne Vaubernier, introduite dans les jardins de Louis XV sous le riche habit d'une comtesse, elle, la petite grisette à la fois si gauche et si décidée, était peut-être plus dans l'esprit de son personnage que la belle Suzanne mal déguisée en Suzon. Les enfantillages de Mme Dorval ont moins de séduction peut-être que ceux de Mlle Mars, mais ils font rire d'un rire plus franc et plus joyeux. On songe moins à l'admirer. Elle y songe si peu elle-même! elle si pénétrée de la situation qu'elle retrace! elle oublie tellement l'amour-propre de la

femme pour s'abandonner, ardente et généreuse qu'elle est, à la tâche enthousiaste de l'artiste !

« Alors de belles femmes aux yeux bleus, au front droit et ferme, laissèrent échapper de leurs lèvres calmes et discrètes ces éloges épurés que M^lle Mars aime sans doute à mériter. Elles déclarèrent que le personnage de Clotilde était le plus fermement tracé qui eût encore paru sur la scène moderne ; elles rappelèrent tous ces mots si solennellement vrais, toutes ces notes de l'âme si nettement attaquées et cette expression calme, profonde, ce recueillement presque religieux de la passion qui fermente, ces larmes du cœur qui ne vont pas jusqu'aux yeux, ces colères de femme outragée, toujours réprimées dans leur élan par le sentiment intérieur d'une dignité méconnue, et toutes ces nuances délicates d'une douleur immense que l'infortunée Clotilde semble impuissante à comprendre, tant elle est effrayée de la sentir. Les femmes aiment particulièrement à s'indigner des torts d'un homme envers une femme. Il semble que tout cri de détresse et d'abandon trouve un écho dans leur âme, que la plainte arrachée à tout cœur blessé rouvre une blessure du leur. Si beaucoup de femmes haïssent Clotilde à la fin du quatrième acte, beaucoup aussi, davantage peut-être, tressaillent d'une joie sympathique au spectacle de sa vengeance.

« Mais de jeunes femmes aux cheveux noirs, aux lèvres vermeilles et mobiles, dont les grands yeux brillaient au travers d'une humidité mélancolique,

dont la parole était plus brève et l'expression plus pittoresque, répondirent à leurs pâles compagnes en refaisant à leur guise et à leur taille peut-être le personnage de Clotilde. Elles détestèrent sa délation, et cependant elles la concevaient ; elles comprenaient fort bien cette invasion soudaine et terrible du désespoir qui jette le caractère en dehors de toute pitié, de toute tendresse féminine. Mais elles ne se l'expliquaient que comme l'effet du délire, et si elles trouvaient le délire de Clotilde assez prouvé dans la pensée de l'écrivain, elles le trouvaient incomplet dans celle de l'actrice ; elles aimaient à rendre justice à cet éclair d'emportement où Mlle Mars *pose* si bien ; mais elles insinuaient que cet état de prostration morale où tombe Clotilde, un instant après son horrible effort, ressemble à une extase de sublime méditation, plutôt qu'à l'accablement d'une femme tout à l'heure en démence.

« Quelques hommes essayèrent de trancher la question en disant que Mlle Mars avait eu dans sa vie le véritable malheur d'être trop correctement belle, et de ne pouvoir jamais abjurer le caractère angélique de sa physionomie. Peut-être le masque musculaire manque-t-il chez elle de souplesse et de mobilité ; peut-être y a-t-il dans sa noble intelligence des formes trop arrêtées, un type de passion tracé sur des proportions trop systématiques, pas assez d'éclectisme et d'élasticité morale, s'il est permis de parler ainsi.

« Mme Dorval, sans avoir étudié plus consciencieu-

sement son art, a peut-être reçu du ciel des lumières plus vives ; son esprit est peut-être plus souple en même temps que sa taille et ses traits. Il y a en elle un plus sincère abandon de la théorie, une plus grande confiance dans l'inspiration, et cette confiance est justifiée par une soudaineté presque magique dans toutes les situations de ses rôles. Le principal caractère de son jeu, ce qui la place si en dehors de toute imitation et doit la maintenir désormais au premier rang sur la nouvelle scène française, c'est le jet inattendu et toujours brûlant de ses impressions. Jamais on ne devine le mot qu'elle va dire. Il n'y a pas dans l'action de ses muscles, dans le soulèvement de sa poitrine, dans la contraction de ses traits, un effort préparatoire qui révèle au spectateur la péripétie prochaine de son drame intérieur ; car M^{me} Dorval compose son drame elle-même, elle s'en pénètre, et, obéissante à l'impulsion de son génie, elle se trouve tout à coup jetée hors d'elle-même, au-delà de ce qu'elle avait prévu d'heureux, au-delà de ce que nous osions espérer de pathétique et d'entraînant. On se rappellera toujours ce cri d'enthousiasme et de déchirement qui s'échappa de toutes les poitrines, à la première représentation d'*Antony*, lorsque M^{me} Dorval, résumant dans un mot fort et vrai toute la destinée d'Adèle, se retourna brusquement et froissa sans pitié sa robe de bal sur le bras de son fauteuil en s'écriant :

> Mais je suis perdue, moi !

« Un mot plus simple n'atteignit jamais à une telle puissance et ne produisit une sensation plus imprévue.

« Entre ces deux grands talents, personne n'osa se décider. Mlle Mars a-t-elle eu peur de la royauté de sa rivale? Mlle Mars est arrivée à une telle légitimité de puissance que, si l'on voyait chanceler son diadème, nul ne serait assez impie pour y porter la main. On se retira en disant que chacune de ces deux illustrations régnait par des moyens différents : l'une par des qualités exquises, par des grâces attractives et des séductions dont la nature fut peut-être plus prodigue envers elle qu'envers aucune organisation physique de son temps; l'autre, par une plus vaste répartition d'instinct dramatique et de sensibilité expansive, par une vigueur plus saisissante et une plus impérieuse révélation de sa spécialité.

« George Sand. »

G. Sand vient de parler de Mme Dorval dans le rôle de la Comtesse du *Mariage de Figaro*. Cette actrice aborda aussi une fois le rôle de cette même comtesse Almaviva, mais dans la *Mère coupable*, la pièce la plus faible de la célèbre trilogie de Beaumarchais. Ce fut dans le temps de son engagement au Gymnase et pour une représentation extraordinaire donnée au Théâtre-Français, le samedi 22 septembre 1838, dans des conditions assez piquantes pour être rappelées ici.

Il s'agissait d'une représentation au bénéfice d'une

ancienne artiste, fille naturelle de M^{lle} Contat. Dans cette représentation, M^{me} Dorval joua donc, pour la première fois et pour cette fois seulement, le rôle de la Comtesse dans la *Mère coupable;* M^{me} Cinti Damoreau, ce gosier de rossignol, remplit le rôle de la cantatrice dans le *Bourgeois-Gentilhomme;* Duprez, alors dans tout son éclat, chanta la célèbre romance de *Guido et Ginevra;* Habeneck, de l'Opéra, conduisit l'orchestre; les deux sœurs Essler (Fanny et Thérèse), deux almées, dansèrent un pas nouveau, et enfin les premiers artistes de la Comédie-Française reprirent *les Fâcheux* de Molière, pièce qui n'avait pas été jouée depuis 60 ans. Quelle pléiade d'artistes hors ligne, dans tous les genres, et bien propres à stimuler la curiosité du public! —

« M^{me} Dorval, dans le rôle de la Comtesse, dit à ce sujet le critique P. (Sauvage) du *Moniteur*, a eu de belles parties de talent, surtout au quatrième acte. »

Voici encore sur cette représentation un article d'un journal du temps qui prouve combien le public littéraire regrettait de voir M^{me} Dorval renfermée au Gymnase.

Théâtre-Français. — *Représentation extraordinaire du samedi* 22 *septembre* 1838.

« On a commencé par le drame de la *Mère coupable.* Sans M^{me} Dorval, il faut l'avouer, ce détestable ouvrage de Beaumarchais n'aurait pas excité

la moindre émotion dans la salle. Beaumarchais, pour qui le hasard a toujours été un Dieu, a eu encore le bonheur, ce soir-là, de retrouver M^me Dorval, l'incomparable tragédienne, pour faire valoir une situation insignifiante, et pour surprendre un succès de larmes. Mais le théâtre est plus injuste que ne le serait Beaumarchais : le théâtre a laissé s'en retourner aux vaudevilles du Gymnase cette femme, qui est seule capable de porter le poids de tous ces drames à la Diderot, à la Sedaine et à la Beaumarchais, qui tombent aujourd'hui, avec M^lle Plessy et M. Empis, mais qui réussiraient demain avec *Adèle d'Hervey* et l'auteur d'*Antony*. A M^me Dorval seule il appartient, je ne dis pas d'être la perfection des progrès modernes, mais du moins d'avoir l'inspiration la plus complète ou la plus volontaire, si l'on veut, des nouveaux besoins de l'art. »

Après sa sortie des Français et une tournée en province, nous retrouvons M^me Dorval au théâtre de l'Odéon, en 1842-1843. C'est là qu'elle obtint, comme nous l'avons dit plus haut dans le rôle de Rodolphine, du drame de Gozlan (1), un triomphe

1 Au moment où j'écris ces lignes, Léon Gozlan obtient encore un légitime et populaire succès par son drame posthume de la *Duchesse de Montemayor* qui se joue à l'Ambigu.

« M^lle Periga, dit Gautier (*Moniteur* du 7 janvier 1867),
« a fait du rôle de la duchesse une de ses plus belles créa-
« tions. Elle y a des angoisses, des désespoirs, des folies
« d'épouvante à rappeler M^me Dorval. »

éclatant, et c'est là aussi que, semblant déserter ses autels d'autrefois, elle abordait décidément le répertoire tragique. — Le génie a quelquefois de ces caprices. Il brûle d'abandonner le terrain où il règne en maître, pour faire une excursion sur celui du voisin. — Victor Hugo, dit-on, a fait des dessins qu'il préfère à ses immortelles poésies ; Gavarni oubliait, lui, ses dessins qui sont toute sa gloire, pour des problèmes ardus de mécanique ; Ingres, l'illustre peintre que la France a perdu récemment, chargé d'ans et de gloire (13 janvier 1867), délaissait souvent le pinceau pour le violon et se croyait un Paganini. Marie Dorval n'échappa pas à cette loi. Depuis longtemps déjà, elle la reine du drame, sans conteste et sans partage, se sentait attirée vers la tragédie, et les lauriers de Rachel ne firent que l'y pousser plus encore. Déjà en octobre 1842, à une représentation donnée à son bénéfice dans la salle de l'Opéra-Comique, elle abordait le rôle de la *Phèdre* de Racine, et voici ce qu'en disait Théophile Gautier (*Art dramatique*, t. II, p. 283) :

« Cette représentation, au bénéfice de Mme Dorval, avait vivement excité la curiosité. — Exciter la curiosité de Paris, voilà qui est difficile, — surtout lorsqu'il s'agit de ce monde blasé des premières représentations, qui a tout vu, tout entendu, pour qui nulle surprise n'est possible, et dont les mains gantées de blanc se rapprochent si rarement ! Mais Mme Dorval devait jouer le rôle de Phèdre dans la pièce de Racine ; Mme Dorval, l'actrice de *Trente ans*

ou la Vie d'un Joueur, de *Péblo*, d'*Antony*, d'*Angelo*, et de tous ces drames violents et terribles, pleins de sanglots, de larmes et de convulsions ; Phèdre, cette élégante et chaste pâleur, cette passion contenue qui ne s'échappe que par un cri, cette physionomie grecque, un peu trop arrangée à la mode de Louis XIV, mais toujours reconnaissable cependant, et qu'Euripide ne désavouerait pas pour sa fille! pour beaucoup c'était une grande audace ; pour quelques-uns, rigides conservateurs de l'étiquette dramatique, une profanation, un sacrilège. Après avoir joué le mélodrame, venir jouer la tragédie, et une tragédie de Racine encore, et la plus belle! — Eh! mon Dieu oui ; *Phèdre* n'en restera pas moins un chef-d'œuvre et Mme Dorval un grand talent.

« Cette idée de jouer Phèdre a longtemps poursuivi Mme Dorval. Déjà en 1833, dans une représentation aussi à son bénéfice, qui eut lieu à l'Opéra, elle avait abordé ce rôle ; mais elle n'avait pas osé, pauvre grande actrice de mélodrame qu'elle était, s'en prendre tout à fait à la *Phèdre* de Racine ; elle avait modestement laissé à Mlle Duchesnois le beau rôle, la vraie tragédie, et gardé pour elle la *Phèdre* de Pradon, de ce pauvre Pradon, tant décrié, tant bafoué, et qui avait pourtant pour lui la coterie de Mme de Sévigné, composée de gens de goût et d'illustres personnages, et qui, après tout, ne vaut ni plus ni moins que tant d'autres faiseurs de tragédies, pour lesquels il a payé. Mme Dorval, avec cet esprit qui la caractérise, ne s'était pas costumée à la

grecque; elle avait une belle jupe de damas vert-pomme, ramagée d'argent, un corsage à pointe, une coiffure haute, un superbe habit qui eût fait bonne figure sur l'escalier de l'orangerie de Versailles; et en effet c'est là le costume qui convient pour jouer la tragédie de cette époque, thème antique brodé d'ornements tout modernes, et qu'on ne doit pas habiller de draperies trop exactes. Le rigide pli étrusque, le péplum éginétique tombent mal sur un vers Louis XIV. Mme Dorval joua son rôle avec une passion demi-moqueuse d'un charme extrême, et fut très applaudie, — bien plus que Mlle Duchesnois, qui représentait la véritable Phèdre avec les cris, les hoquets et les grands bras, d'après toutes les traditions classiques.... »

« A cette dernière représentation où elle essayait la véritable Phèdre, la Phèdre consacrée, Mme Dorval nous a paru préoccupée d'une chose, c'est-à-dire de jouer d'une façon toute classique, comme si elle était une tragédienne de la rue Richelieu. Ce n'était pas là ce qu'on attendait d'elle. Elle a accentué les vers, fait sonner les rimes et marqué les hémistiches, de façon qu'on ne pût l'accuser de se souvenir de la prose du drame. On croyait qu'elle apporterait dans tout ce calme épique la turbulence et la passion du théâtre moderne; au contraire elle a été timide, presque froide, et comme embarassée. Il est vrai que, pendant la représentation, il s'était déclaré un effroyable orage, pluie, grêle et vent....

« Ce n'est pas dans les rôles antiques que le

talent de M^me Dorval peut se développer à son aise ; sa qualité est d'être moderne, actuelle, de n'avoir pas de tradition, de trouver de ces cris soudains dont l'accent fait toute la valeur, d'être *nature* enfin, comme on dit en style d'artistes. Comme elle est intelligente, elle peut sans doute, par hasard ou caprice, jouer un rôle de tragédie, et le jouer bien, mais ce n'est pas là sa vocation véritable. »

Ecoutons maintenant J. Janin sur le même sujet : *(Littérature dramatique*, t. VI, p. 215, etc.)

Il vient de parler de *Chatterton*, et continue ainsi :
« Voilà dans quels courants poétiques M^me Dorval était lancée! Elle allait, elle venait, infatigable, et du drame au roman, de la plus vile prose aux plus beaux vers, de la tragédie au mélodrame, et de M. Victor Ducange à M. Victor Hugo. Et, pâle, étiolée, affaissée, épuisée, elle allait toujours. Tantôt elle demandait, à grands cris, un nouveau rôle ; impatiente elle dévorait l'espace et ne rêvait que l'impossible ! Un autre jour, elle était si découragée et si malheureuse, qu'elle voulait mourir. Tenez, la voici qui revient de quelque frontière où elle a joué convulsivement tous ses rôles. Hélas! la malheureuse! Elle n'en peut plus! Eh! grâce! eh! pitié!

« Elle avait laissé, disait-elle, en ces mauvais sentiers, sa coupe et son sceptre, son chapelet et son éventail, son âme et son cœur. Hélas!... l'excès même de cette âme en peine, et l'abus de ces spasmes intimes ont anéanti cette infortunée. Elle criait grâce! et merci! Pitié! Pitié! Vaine espé-

rance, efforts inutiles! Toujours la même coupe à vider, toujours les mêmes abîmes à franchir! Kitty-Bell, Lénore, lady Seymour, la comtesse d'Altemberg.... Un jour enfin, comme elle ne savait pas s'arrêter, et qu'elle n'acceptait pas de limites à ses propres domaines, elle voulut passer dans les domaines de M^lle Rachel et jouer *Phèdre*. Et, le croiriez-vous? entre Racine et Pradon, Kitty-Bell n'hésita pas; elle joua d'abord la *Phèdre* de Pradon, et la vraie *Phèdre* ne vint que plus tard...

« Cet effort de Pradon ressuscité par M^me Dorval fut un effort malheureux.... La tentative de la *Phèdre* de Racine fut une tentative avortée. On voulut voir cependant, si le drame moderne avait rendu les armes à la tragédie antique? Hélas! c'était triste à voir, cette désespérée, abandonnant le toit qui l'abritait, les dieux qui la protégeaient, les autels où elle brûlait son encens.... Son toit est effondré, les dieux sont muets sur leurs autels renversés. M^me Dorval convenait, en jouant Hermione ou Phèdre, que cette fois enfin elle était vaincue....

« Donc nous l'avons vue cette éloquente Dorval, la souveraine du drame, tenant par la pointe son poignard émoussé, offrir humblement cette lame inerte à la tragédie, et la tragédie à peine a daigné toucher, d'une main dédaigneuse, cette arme émoussée. Eh quoi! lorsque de toutes parts, cette femme est traquée; à l'heure où son théâtre est renversé, où son drame est en lambeaux.... elle s'en vient demander asile à la tragédie !....

« Le public, se sera-t-elle dit, veut de la tragédie ; il ne veut plus entendre, il ne veut plus voir que des tragédiennes : donc soyons une tragédienne ! Dieu merci ! nous avons en nous-même la passion, la douleur, la pitié, tout ce qui fait les grands artistes. Allons çà, plus de haillons, plus de cheveux qui tombent, plus de gestes pathétiques, plus de cris, plus de drame échevelé ! Veillons sur nous-même ; ressemblons, autant qu'il est en nous, à quelque belle statue antique : les traits immobiles, un visage de marbre, les lignes froides et sévères, le profil de la Niobé.

« Soyons sérieusement une tragédienne ; prenons le manteau de pourpre et d'or ; ceignons le bandeau royal ; attachons, s'il se peut, à nos épaules rebelles la tunique flottante ; chaussons le brodequin solennel, nous, la grisette de l'art dramatique, qui cheminions à pied et par tous les orages, et par tous les amours!... Un pareil raisonnement, dans l'âme et dans l'esprit de Mme Dorval, tout le monde l'eût compris, si, véritablement, la tragédie eût existé... Mais la tragédie, en ce temps-là, vous ne la trouviez plus nulle part, sinon dans un pli du manteau de Mlle Rachel.

« Que vous dirai-je aussi de cette représentation de la *Phèdre* de Racine ? Mme Dorval a dépensé, ce soir-là, en pure perte, la plus vive intelligence qui se soit produite au théâtre. Elle s'est livrée à des efforts incroyables. Elle a tourné, tant qu'elle a pu tourner, autour de cette éloquence rhythmée, au-

tour de cette passion contenue en ses bornes étroites, autour de cette énigme inexplicable; elle était comme un lion qui cherche sa proie à dévorer, *Quærens quem devoret,* et elle ne trouvait rien qui pût apaiser sa faim dévorante! Qu'elle était à plaindre! et que son étonnement était immense!..

« Vous savez tout ce premier acte de *Phèdre*.... Il ressemble à un récit poétique? Eh bien! elle a dit ce beau vers :

Ah! que ne suis-je assise à l'ombre des forêts!

avec toute l'inspiration qui était en elle; mais dans ces vers qu'elle disait avec tant de véhémence, son inspiration personnelle n'est pas entrée, et l'inspiration est retombée de tout son poids sur ce cœur désolé...

« Aussi bien, M^me Dorval est-elle sortie de sa première scène abattue et découragée, et s'avouant déjà vaincue!... En tout ceci le grand malheur de M^me Dorval, c'est d'avoir voulu mettre dans une tragédie de Racine tout ce qui était en elle, et tout ce qu'elle avait d'irrésistible : sa passion, sa fureur, sa douleur, ses amours, ses rêves, son idéal. La tragédie de Racine n'a pas été écrite et composée pour être livrée à cette interprétation furibonde.

« Au moins, on attendait M^me Dorval à la scène du second acte, à la déclaration d'amour. — Ceux qui attendaient ainsi, ne savaient guère ce que valait le talent de l'illustre comédienne. Le talent de M^me Dorval, c'était la vérité. Elle disait

vrai. Point de détours, aucune emphase! Indiquez-lui un sentiment, elle l'exprimera en toute simplicité. C'est ainsi qu'elle n'a reculé devant aucun des excès de Marion Delorme ou de la maîtresse d'Antony. Dans ces rôles difficiles, elle n'hésitait pas, elle ne se troublait pas, elle ne cachait rien, elle suivait le drame, ou bien elle l'emportait avec elle, quand il n'allait ni assez loin, ni assez vite. — Au contraire, quand Phèdre s'écrie :

> Oui, Prince, je languis, je brûle....

Phèdre dissimule encore, elle ne dit pas toute sa pensée. Elle se cache à elle-même l'aveu qui lui échappe; elle agit comme la tragédie correcte doit agir; mœurs, sentiments, passions, amours tragiques, tout cela c'est un monde nouveau, pour un cœur élevé dans le drame. Hélas! notre pauvre et chère Dorval, comme elle arrivait haletante, de ses domaines turbulents et sans gêne, elle a été glacée en se trouvant tout d'un coup, dans un monde où c'est un crime de frôler le manteau de la personne aimée.... où il faut conserver une retenue merveilleuse, même dans les plus brûlants instants du délire amoureux. — Et vous appelez cette Phèdre une incestueuse, s'écriait M^{me} Dorval! Mais cet inceste et ce feu ne valent pas, pour moi, le plus simple de mes plus honnêtes amours.

« O, disait-elle encore, ma scène de Kitty-Bell! O ma terrible imprécation d'*Angelo!* O ma folie, en présence du sir de Ravenswood (rôle de Lucie)!

O toutes mes créations touchantes et bien-aimées, quand j'étais la maîtresse de mon corps et de mon âme! O mes beaux rôles de prose et de passions sans frein! O mon beau Frédérick, mon compagnon noir, où êtes-vous? où êtes-vous?

« C'est ainsi que cette malheureuse et énergique créature, une fois qu'elle s'engrena dans les rouages de l'ancienne tragédie, a marché d'étonnements en étonnements. Comme elle cherchait la tragédie, avec tous les instincts du drame, comme elle avait conservé précieusement sa voix brisée et son œil fauve, son corps souple et plié en deux, son regard touchant, son geste impétueux, toute son émotion intérieure, la tragédie eut peur de cette extraordinaire tragédienne, et s'enfuit épouvantée par ces transports inconnus. C'est qu'en effet, la tragédie de Racine habite des régions calmes et sereines; pendant que le drame se débat et s'agite sur la terre, la tragédie se pose, calme et majestueuse, sur les hauteurs de l'histoire et de la poésie!

« Ne cherchez donc pas M^me Dorval, dans la poésie et dans les amours de Racine; la tragédie était pour cette emportée, une langue morte; elle la comprenait à merveille, elle ne pouvait pas la parler. Mais avec soin, avec zèle, avec amour, cherchez M^me Dorval dans le drame, en son domaine véritable : elle y vit, elle y règne, elle y est la souveraine à qui rien ne résiste. Aussi bien, loin d'ici les tuniques, loin d'ici les manteaux, la cou-

ronne, le sceptre, les bandelettes flottantes. Plus que jamais, M^me Dorval peut se dire à elle-même :

> Que ces vains ornements, que ces voiles me pèsent !
> Quelle importune main, en formant tous ces nœuds,
> A pris soin, sur mon front, d'assembler mes cheveux ?

« Donc, à son dam et préjudice, M^me Dorval comprit enfin qu'elle s'attaquait à une œuvre de granit et qu'elle ne l'entamerait pas. C'était l'histoire de cet éléphant de pierre que le voyageur doit transporter au sommet d'une haute montagne.... M^me Dorval avait gravi la montagne, mais en laissant l'éléphant de pierre, et sans rien emporter, rien, que son âme et son cœur, ses larmes et son désespoir !

« Une fois donc qu'elle eut compris que ni du côté de Pradon, ni du côté de Racine, elle ne viendrait à bout du rôle de Phèdre, elle prit à partie un rôle possible ; elle s'adressa tout simplement à la création la plus brillante et la plus complète de M^lle Rachel, à l'*Hermione* de Racine ! Avouez que si c'était de l'audace, était-ce au moins une noble audace !... Il fallait que M^me Dorval fût une femme hardie et d'un grand courage, de s'être ainsi précipitée au milieu de pareils hasards !

« D'un grand courage, ajoutez : et d'un grand talent. Rien n'a pu l'arrêter dans sa tentative nouvelle.... « Il faut que j'arrive ou que je meure à la « peine, s'était dit M^me Dorval.... »

« Elle fut Hermione, à peu près comme elle avait été Phèdre ; elle dépensa dans ce rôle une

incroyable activité, un zèle énorme, et tant de douleurs et tant de larmes... »

On voit assez, par cette longue citation, que Janin, comme Gautier, n'approuve pas l'excursion de M^me Dorval dans le domaine de la tragédie. — Nous sommes entièrement de leur avis. Nous le disions déjà il y a plus de vingt ans; nous ne pouvons que le répéter encore aujourd'hui, en regrettant que l'inimitable Kitty-Bell ne se soit pas souvenue de ce bon conseil du fabuliste :

« Ne forçons point notre talent. »

Par un étrange caprice du hasard, M^me Dorval et Bocage qui avaient été naguères les héros du drame romantique, eux qui avaient créé *Antony* et *Marion-Delorme*, devaient être aussi, en 1843, les héros de la nouvelle école dite du *bon sens,* qui était une protestation et une réaction contre le romantisme de 1830. Sans contester le talent de M. Ponsard, il n'est personne aujourd'hui qui ne reconnaisse que le souffle poétique de V. Hugo lui manque et lui a toujours manqué. En avril 1843 (le 22), quand parut *Lucrèce*, on aurait pu croire qu'un nouveau Corneille se révélait à la France étonnée, si on ne savait que les réactions sont toujours aveugles, et que pour renverser, il faut frapper plus fort que juste. Comme le disait spirituellement et avec justesse Th. Gautier, à cette époque (2 mai 1843) : « Les éloges donnés à M. Ponsard amènent naturellement d'amères critiques contre M. Victor Hugo et

les articles faits sur ou pour *Lucrèce* sont consacrés en grande partie à de violentes diatribes contre l'auteur de *Ruy-Blas*, de *Marion-Delorme*, des *Orientales* et de tant de chefs-d'œuvre qui resteront dans la langue comme des monuments. On est toujours bien aise de saper un homme de génie avec un homme de talent; c'est une tactique qui, pour n'être pas neuve, n'en est pas moins habile et qui temporairement produit toujours un certain effet. Il s'est trouvé des critiques qui ont loué M. Ponsard de manquer de lyrisme, d'imagination, d'idées et de couleur, et l'ont félicité d'avoir surtout des qualités négatives. Nous croyons que le jeune poète sera peu flatté de ces compliments étranges, dictés par une haine aveugle contre un auteur illustre qui possède ces *défauts* au plus haut degré. Il est fâcheux vraiment pour M. Ponsard, honnête et consciencieuse nature, studieux et loyal jeune homme, qu'on fasse de lui un instrument, un bélier à battre en brèche une gloire que quinze ans d'assaut n'ont pu entamer. Les mêmes gens qui ont fait un si grand bruit de la camaraderie et du cénacle tombent aujourd'hui en des excès et des violences admiratives qui dépassent les furies romantiques les plus échevelées. A les entendre, il ne s'agit pas moins que d'un Corneille ou d'un Racine nouveau... » *(Art dramatique*, t. III, p. 47 - 48.)

Cette bataille de *Lucrèce*, est ce que Janin, l'ami de Ponsard, appelle une « bataille éclatante et stérile, une bataille d'Actium ! »

Quoi qu'il en soit donc, par une ironie du destin, Antony et Adèle d'Hervey, Didier et Marion, créèrent, dans la pseudo-tragédie Cornélienne, les rôles de Brute et de Lucrèce. — Personne ne s'étonnera d'ailleurs que l'actrice qui avait créé Eléna, Kitty, Catarina, ait pu créer avec talent le rôle de la chaste Lucrèce. — Aussi, quelques jours après la première représentation, l'auteur reconnaissant lui adressa-t-il les vers suivants :

> Soit que paisible au sein du foyer domestique,
> Vous nous rajeunissiez le gynécée antique,
> Et qu'ouvrant votre cœur à la douce pitié,
> Vous charmiez le malheur par des mots d'amitié ;
> Soit que vous commandiez, majestueuse et sainte,
> Au crime audacieux le respect et la crainte,
> « Et qu'un courroux auguste éclatant dans votre œil,
> « Des regards de Sextus fasse baisser l'orgueil ; »
> Soit qu'en appelant chez vous un tribunal intime,
> Vous y comparaissiez pâle, mais plus sublime,
> Pour l'exemple à donner, résolue au poignard ;
> Tour à tour gracieuse, ou sévère, ou funeste,
> Aux mouvements du cœur empruntant votre geste,
> Trois fois vous nous montrez la nature dans l'art.
> (16 Mai 1843.)

C'est après cette création de *Lucrèce* que M^me Dorval reçut la lettre suivante de M^me Louise Colet :

« Madame,

« En vous voyant jouer *Lucrèce,* dont vous avez si admirablement compris la grande et auguste

nature, je me disais qu'il était deux femmes de la *Révolution française* qui seraient dignes aussi de vous avoir pour interprète, ces deux femmes sont *Charlotte Corday* et M^me *Roland*.

« J'ai fait sur elles des poèmes dramatiques que j'ai l'honneur de vous adresser. Je n'ose espérer qu'ils vous séduiront au point que vous ayez jamais la pensée de les traduire au théâtre, mais peut-être les lirez-vous avec intérêt.

« Veuillez agréer, Madame, l'expression de mon admiration et de mes sentiments distingués.

« Louise Colet. »

Avril 1843.

C'est encore à Bocage et à M^me Dorval que M. Ponsard s'adressa quelques années plus tard pour sa seconde tragédie de *Agnès de Méranie*, jouée à l'Odéon en décembre 1846. Mais tout le bruit de *Lucrèce* était déjà éteint, et *Agnès* n'obtint qu'un succès d'estime. On sait ce que cela signifie. « Nous
« n'avons jamais partagé, dit Gautier, l'engouement
« excité par *Lucrèce;* il fallait tout le besoin de
« réaction qu'éprouve l'esprit humain à de certaines
« époques pour qu'on fît autant de bruit autour de
« cette pièce, acceptée pour tragédie à cause du
« sujet et des noms romains, mais, en réalité,
« drame relevant de l'école de Victor Hugo et
« d'Alexandre Dumas. (1) » Et quant au rôle

1 A ce sujet Alfred de Vigny écrivait avec justesse sur son journal :

« Toute la presse vient de louer *Lucrèce* pour ses qualités

d'Agnès, il ajoute : « On connaît toute notre admi-
« ration pour la grande actrice qui a joué si mer-
« veilleusement Adèle d'Hervey, Marion-Delorme,
« Kitty-Bell, Marie-Jeanne ; mais elle n'a heureu-
« sement rien de ce qu'il faut pour la tragédie, et
« elle a été punie, ainsi que Bocage, de son ingra-
« titude pour le drame. »

Disons pour en finir, et à l'honneur de M. Ponsard, que celui-ci est toujours resté depuis *Lucrèce* l'admirateur de Mme Dorval, et l'ami dévoué de la famille ; aussi, en envoyant en 1853, à Mme Caroline Luguet, un exemplaire de sa comédie *l'Honneur et l'Argent*, l'une de ses meilleures pièces, écrivit-il sur la garde : *A Mme C. Luguet : Hommage affectueux pour elle et souvenir pour sa bonne et glorieuse mère.*

<div style="text-align: right;">F. PONSARD.</div>

A la bonne heure et voilà qui me réconcilie avec ses tragédies. — Il ne faudrait pas croire cependant par ce qui précède, que Mme Dorval se soit montrée sans talent dans le rôle d'*Agnès de Méranie*, car voici ce qu'en disait un critique très autorisé, Jacques Chaudes-Aigues, mort à 32 ans, il y a une vingtaine d'années.

« Mme Dorval avait fort à faire dans le rôle d'Agnès, rôle un peu faux, dont l'idée et l'expres-

« classiques, tandis que son succès vient précisément de
« ses qualités romantiques. Détails de la vie intime, et
« simplicité de langage. — Venant de Shakspeare par
« Coriolan et Jules César. » (*Journal d'un poëte*, p. 163.)

sion se contredisent ; rôle de mère de famille parlant un langage de jeune fille à sa première aventure d'amour. Pourtant après une courte hésitation, M^me Dorval a victorieusement surmonté les difficultés de ce rôle ingrat et épineux. A mesure qu'elle saisissait un lambeau d'action, elle ne le lâchait plus qu'elle n'en eût fait jaillir des étincelles. Dans ses scènes avec Philippe-Auguste, avec le légat, avec Guillaume, avec sa suivante, elle a parcouru habilement la gamme des sentiments les plus tendres et les plus exaltés ; et quand elle est arrivée à sa scène d'imprécations, au quatrième acte, elle a déployé une telle puissance d'énergie et de colère, que la salle entière a failli crouler au bruit des applaudissements. » (*Courrier français* du 28 décembre 1846.)

Puisque je viens de citer un fragment de ce pauvre Chaudes-Aigues, moissonné dans toute la force de l'âge, qu'on me permette une anecdote qui se rattache à lui et à M^me Dorval, et qui peint bien la tendresse et la délicatesse de cœur de cette actrice.

Elle était fort liée avec ce critique ; et même, détail peu connu, c'est elle qui, à ses frais, fit entretenir la tombe de ce malheureux écrivain qui, mort dans la misère, ne laissait personne après lui pour s'acquitter de ce soin pieux.

Or M^me Dorval, allant un jour en représentation en province, dans la ville même où était enterré le père de Chaudes-Aigues, avait été chargée par ce

dernier de visiter la tombe paternelle. Mais il n'en restait plus aucun vestige, et on ne put même pas en indiquer la place à M^me Dorval. Alors celle-ci, par une douce superstition du cœur, allant chercher une brassée de fleurs, et les jetant au vent du cimetière : — « Pour le père de Chaudes-Aigues, « s'écrie-t-elle, de la part de son fils. »

C'est enfin à ce même théâtre de l'Odéon que M^me Dorval devait clore la liste de ses créations dramatiques, par le rôle d'Augusta, dans le *Syrien*, pièce hybride, participant à la fois du drame et de la tragédie, et due à M. Latour (de Saint-Ybars), auteur de quelques tragédies oubliées. Quelque médiocre que fût cette pièce, M^me Dorval sut s'y faire chaleureusement applaudir le soir de la première représentation (13 avril 1847), « elle était sublime dans ce rôle d'Augusta, » disait récemment encore un critique dans *Paris-Magazine* du 27 janvier 1867. Qu'on en juge par ce compte-rendu de M. P. Hédouin, inséré dans l'*Industriel Calaisien*, lors de l'apparition de ce drame.

« Avant hier, 13 avril, j'ai assisté à la première représentation du *Syrien* de M. Latour de Saint-Ybars. — Ce n'est ni un drame, ni un mélodrame, ni une tragédie, mais c'est de tout cela un peu, de sorte que l'unité de genre manque totalement à cet ouvrage. — Les deux premiers actes se traînent, sans chaleur et sans intérêt ; les trois autres marchent, s'animent, éclatent dans certains moments, et contiennent de beaux vers et deux situa-

tions d'un remarquable effet. M°ᵐᵉ Dorval a été sublime dans le rôle d'Augusta, noble matrone romaine, dont les derniers jours se passent entre un fils, véritable monstre de lâcheté, de débauche, d'impiété, et un autre fils, modèle de toutes les vertus, et d'un grand et héroïque caractère. — Il est impossible, mon ami, de vous peindre l'impression qu'a produite M^me Dorval dans la scène où elle maudit son mauvais fils, digne complaisant de Néron et délateur de son frère ? La salle tout entière s'est levée, comme la tradition nous rapporte que tout l'auditoire s'est levé à certain passage du sermon de Massillon sur le *petit nombre des élus*. Un moment j'ai cru que les voûtes de l'Odéon allaient s'écrouler sous les applaudissements, les cris d'enthousiasme qui se sont fait entendre. M^lle Rachel était une des plus ardentes à saluer le triomphe de M^me Dorval ; cela est beau, digne, honnête, et en même temps cela est tout simple ; un talent comme celui de M^lle Rachel ne doit pas craindre la rivalité, ne doit pas connaître l'envie.... »

Mais sans parler ici ni de la *Comtesse d'Altemberg* (1844), ni de Marie-Thérèse dans les *Deux Impératrices* de M^me Ancelot, dont Gautier disait : « ce rôle a fourni à M^me Dorval un type chaste et noblement contenu qui rappelait par certains côtés sa création de Kitty-Bell, ni même de *Lénore*, drame inspiré par la célèbre ballade allemande de Bürger, et joué en juillet 1843, à la Porte-Saint-Martin (1),

1 « M^me Dorval, qui représentait Lénore, a eu trois ou

sans parler de toutes ces pièces et de quelques autres encore, disons que le véritable couronnement de la carrière de M^me Dorval au théâtre, le couronnement suprême celui-là, est son admirable création de *Marie-Jeanne* à la Porte-Saint-Martin, (11 novembre 1845); c'est elle qui clôt dignement et réellement cette illustre carrière, qui s'ouvre de fait par la *Cabane de Montainard* (en 1818), mais en réalité par les *Deux Forçats*, (3 octobre 1822). Il n'est personne parmi ceux qui me lisent, qui ne sache quel triomphe, inouï dans les fastes du théâtre, M^me Dorval remporta dans ce drame de *Marie-Jeanne ;* succès funeste cependant car il lui coûta la santé, et la pauvre et chère grande artiste est morte, pour ainsi parler, à la façon du gladiateur antique, ensevelie dans ce triomphe qui lui fut mortel. A partir de là, son ciel s'obscurcit et s'efface, aucune étoile n'y vient plus briller, et celle qui fut reine, et reine adorée au théâtre, par le droit du génie, reine qui avait vu à sa cour les maîtres de l'esprit

quatre de ces mouvements superbes qui n'appartiennent qu'à elle. Dans la scène du blasphème, avec quelle convulsion désespérée, avec quel anéantissement douloureux, elle se jette par terre, se roulant à travers ses cheveux dans la poussière et les larmes ! et quand Wilhem vient la prendre, comme elle est bien prête à partir et à le suivre à travers la Silésie et la Bohème, jusqu'à la tombe s'il le faut, et comme elle saisit de sa main brûlante cette froide main qui l'entraîne vers le tombeau ! » (Th. Gautier, *Art dramatique*, t. III, p. 75, 76)

français, Vigny, Hugo, Dumas, viendra aboutir à
cette mort lamentable dont nous parlerons plus
loin.

Nous pourrions nous dispenser de toute citation
sur *Marie-Jeanne*, après tout ce qui en a été déjà dit
dans ce livre; nous ne pouvons cependant résister
au plaisir de détacher deux pages, l'une de Janin,
l'autre de Gautier, qui résument tout ce qu'on peut
dire sur cette splendide et incomparable création du
génie dramatique et surtout du cœur maternel de
Marie Dorval :

Ecoutons d'abord J. Janin, *Littérature dramatique*
t. VI, p. 343 et 347).

Après avoir parlé du silence et de l'abandon qui
commençaient alors à se faire autour de M^me Dorval ;

« Elle était morte, on le disait du moins, dit-il,
mais tout d'un coup elle se ranime, ressuscitée par
le souffle irrésistible ; le souffle qui dit aux morts
dans le linceul : — Levez-vous et marchez !

« Car, voilà la résurrection merveilleuse à laquelle nous avons assisté le jour suprême, le jour
terrible et charmant de *Marie-Jeanne!* le dernier
rôle. On écoutait, on admirait, on pleurait, on se
regardait dans cet étonnement merveilleux, qui est
placé justement au-delà de l'admiration vulgaire,
Madame Dorval ! Madame Dorval ! C'est beau à voir
un artiste épuisé, anéanti, qui rebondit soudain de
la terre au ciel, et qui crie, et qui pleure, et qui se
démène ainsi fatalement dans le cercle invincible de
toutes les douleurs....

« Cette *Marie-Jeanne*, un des plus rares chefs-d'œuvre de M^me Dorval et son dernier *rôle*, est un vrai mélodrame ; l'art et le goût, le style et l'habileté des écrivains n'avaient rien à voir en tout ceci. Heureusement que M^me Dorval qui était inspirée comme elle ne l'a jamais été, a sauvé la pièce entière. A chaque mot, à chaque geste, elle trouvait une inspiration. Elle s'emportait, que c'était une rage ; elle pleurait, que c'était un délire ; elle a fait ce jour-là, son chef-d'œuvre. — Que c'est beau pourtant ces talents que rien ne peut user !

« Hélas ! l'infortunée ! elle jouait son dernier rôle ! Elle était chaque jour mourante. Elle pleurait, elle se lamentait, elle se désolait. C'étaient des plaintes si touchantes, c'étaient des plaintes si tendres ! ô misère ! ô désespoir ! Un écrivain célèbre, en parlant de la douleur des femmes, a très bien expliqué les misères de ces cœurs féminins ;

« Les femmes, quoiqu'elles en disent, ne souffrent pas comme nous. Leurs chagrins, comme leurs joies, comme leurs affections, sont en raison de leur organisme. Elles ont peut-être plus de délicatesses, des perceptions de sensibilité plus exquises, mais moins de vigueur et d'énergie, moins de persévérance surtout. Leur âme, plus moelleuse et plus souple, s'imbibe aisément de toutes les consolations, comme leur peau de tous les parfums. Elles n'ont pas comme nous la douleur échevelée, elles auraient trop peur d'effaroucher une distraction dont elles ont besoin. Leurs faibles nerfs se briseraient,

s'il leur fallait vibrer à l'unisson des nôtres... »

« Ne dirait-on pas que ces pages sont écrites à propos de M^me Dorval? Et quoi de plus touchant, que cette parole appliquée à la maîtresse d'Antony : « Elle n'avait pas la douleur échevelée ! » Eh oui ; sa propre douleur était calme, résignée et correcte ! elle aurait honte de s'affliger pour son propre compte, à la façon de ses douleurs de théâtre. Elle avait mis en réserve au fond de son âme, ce deuil et cette douleur, comme une mère attendrie a déjà choisi, dans son drap nuptial, le lambeau qui lui doit servir de linceul. »

Voici maintenant l'article de Th. Gautier, (*Art dramatique* t. IV, p. 148):

« Le succès de ce drame a été complet, il a été magnifique; mais nous n'hésitons pas à l'attribuer au jeu puissant de M^me Dorval.

« Tout ce que nous pourrions dire pour exprimer l'effet qu'elle a produit, sera au-dessous de la réalité ; jamais actrice ne s'est élevée à cette hauteur: l'art n'existait plus, c'était la nature même, c'était la maternité résumée en une seule femme. Des torrents de larmes coulaient de tous les yeux; les jeunes, les vieux, les hommes, les femmes, les enfants, tout, jusqu'aux claqueurs et aux journalistes, était attendri. — Un vrai déluge!

« Jamais nous n'avons eu le cœur serré d'une façon plus poignante; nos sanglots nous brisaient la poitrine, nous étions aveuglé et nos pleurs obscurcissaient les vers de notre lorgnette.

« Où M^me Dorval peut-elle prendre des accents si déchirants, des soupirs si pathétiques, des poses si désespérées ?

« On lui demandait, quelques jours avant la représentation : « Qu'est-ce que c'est que votre rôle, et comment le trouvez-vous ? — Je ne sais pas, j'ai un enfant, je le perds ; voilà tout. »

« En effet, c'est tout : mais, avec cela, vous avez fait, ô merveilleuse actrice, le plus grand drame qu'on ait jamais vu. Vous avez réuni — dans une pauvre femme du peuple — Rachel, qui ne pouvait se consoler, Niobé, dont les yeux de marbre sont toujours humides, Hécube qui, selon l'expression grecque, *aboyait* de douleur.

« Frédérick Lemaître, dans un entr'acte, est allé voir M^me Dorval dans sa loge pour la complimenter ; les deux grands acteurs n'ont pas trouvé un mot à se dire ; ils se sont embrassés et se sont mis à pleurer. »

Voici ce que le spirituel chroniqueur du *Temps*, écrivait à M^me Dorval, le lendemain de *Marie-Jeanne* :

« Chère Madame,

« Permettez à l'un de vos plus humbles amis de vous renouveler ses félicitations. Vous êtes aujourd'hui la préoccupation de Paris. On se dit qu'on ne vous connaissait pas encore et qu'hier seulement vous vous êtes révélée ; rendez-moi cette justice que je n'ai pas un seul instant douté de cet immense succès et que je vous l'ai prédit au milieu de ces

découragements qui abattent tous les artistes de génie, à la veille de leur œuvre.

« A ce soir.

« A. Villemot. »

12 Novembre 1845.

Qui s'étonnera maintenant que l'auteur de *Marie-Jeanne*, M. d'Ennery, en envoyant à M^me Dorval un exemplaire de son drame, richement relié en velours violet, et portant brodé sur les plats le chiffre de l'illustre actrice, ait eu le bon goût de l'accompagner de la lettre d'envoi suivante :

« Je ne vous dédie pas Marie-Jeanne, Madame, parce que Marie-Jeanne ne vit que par vous, qui lui avez donné toute votre âme, qui l'avez animée par la puissance de votre génie; je ne vous dédie pas Marie-Jeanne, enfin, parce que Marie-Jeanne est votre ouvrage.

« Je n'ai donc que des remercîments à vous adresser, des actions de grâces à vous rendre.

« Ad. d'Ennery. »

Une anecdote, pour finir sur Marie-Jeanne, que je détache d'un livre de M. Félix Savard, *les Actrices de Paris,* en y faisant une petite rectification :

M^me Périer, depuis M^me Lacressonnière, au moment de créer naguères en Belgique *Marie-Jeanne*, écrivit à M^me Dorval, pour la prier de lui indiquer quelques effets de son rôle. M^me Dorval, toujours si bonne et si obligeante, lui répondit par ce simple et laconique billet :

« Ma chère enfant,

« Le rôle a six cents lignes et six cents *effets*.

« Venez me voir, je vous le jouerai. »

M^me Périer n'en fait ni une ni deux : elle accourt à Paris, elle arrive le soir, va sur le champ trouver Marie Dorval, cause avec elle jusqu'à quatre heures du matin, reprend le chemin de fer, revient à Bruxelles, saute du débarcadère à sa loge, s'habille et joue, encore tout inspirée des conseils de la grande artiste.

La carrière dramatique de M^me Dorval est donc ici close et terminée. Que de créations lumineuses dans cette période de plus de vingt années ! — Nous avons essayé de les retracer ici, et nous n'avons été que narrateur fidèle.

Après le succès de *Marie-Jeanne*, M^me Dorval rentra pendant quelque temps à l'Odéon en 1846 et 1847, et nous la retrouvons en 1848, après la mort de son petit-fils, au *Théâtre-Historique*, que venait de fonder Alexandre Dumas. Ici nous empruntons à la brochure de cet écrivain *Dernière année de Marie Dorval* (p. 32 - 35), le récit d'un épisode navrant ; et cela d'autant mieux, que si la véracité n'est pas, on le sait, la qualité dominante d'A. Dumas, nous pouvons cependant ici, sous l'autorité de M^me Luguet, attester l'exactitude complète du récit qu'on va lire.

M^me Dorval, venait de donner quelques représentations de *Marie-Jeanne*, au commencement de 1849, au Théâtre-Historique ; Dumas continue ainsi :

9..

« Les représentations de *Marie-Jeanne* eurent leur terme. M^me Dorval disait qu'elle avait toujours espéré, tant que ces représentations avaient duré, mourir un jour sur le théâtre, au moment où elle se sépare de son enfant, et ce vœu eut été certainement accompli, si la pièce eût eu quelques représentations de plus. M^me Dorval se trouva sans engagement. C'est à cette époque que se rattache le terrible épisode du Théâtre-Français.

« M^me Dorval fit une demande au comité du Théâtre-Français ; elle demandait à être reçue comme pensionnaire à 500 francs par mois ; elle jouerait tout : duègnes, utilités, accessoires ; et de vive voix elle s'engageait à ne pas grever longtemps le budget de la rue Richelieu. Elle se sentait mourir. Le comité se rassembla pour statuer sur la demande, et refusa à l'unanimité. A l'unanimité, entendez-vous bien ; pas une voix ne répondit à cette grande voix d'artiste se lamentant dans le désert de la douleur. Pas une main ne s'étendit pour relever cette mère aux genoux brisés. Pas une ! *Séveste était directeur!* Il avait été nommé au Théâtre-Français parce qu'il n'y avait aucun droit et était complètement incapable de remplir la place. Un matin, il se présenta chez M^me Dorval. Il rapportait la réponse du comité. « Ma chère M^me Dorval, commença-t-il, je dois vous dire, à mon grand regret, que le comité du Théâtre-Français, à *l'unanimité*, refuse votre demande. Il va se faire un remaniement sur le luminaire. J'espère économiser

2 ou 300 francs d'huile par mois; eh bien! ces 2 ou 300 francs, je prends sur moi de vous les offrir. » L'intention était bonne, oui certes, mais on en conviendra, la forme était cruelle. On offrait à l'une des plus grandes artistes qui ait jamais existé, l'économie que l'on faisait sur l'éclairage d'un théâtre. Et de quel théâtre ? du Théâtre-Français ; du théâtre qui se prétend le premier théâtre de Paris, c'est-à-dire du monde, d'un théâtre qui a plus de 200,000 francs de subvention. M^me Dorval fit un signe à Luguet, il était temps, la proposition allait être mal prise par lui. Il se contenta de rendre grâce à Séveste et de refuser. »

Pour terminer ce chapitre et résumer le talent de M^me Dorval, nous allons laisser la parole à quelques voix autorisées.

Ecoutons d'abord Henry Monnier, ce père de l'immortel Joseph Prudhomme, ce photographe vivant des *Scènes populaires,* qu'il sait reproduire par la plume, par le crayon et sur le théâtre, et voyons quelle justice ce double et triple artiste, sait rendre à notre héroïne :

« A partir de 1818, je devins l'ami de M^me Dorval ; j'ai assisté à toutes ses créations, et on sait qu'elle ne s'est point ménagée. Tout entière à son art et aux auteurs, acceptant tous les rôles, heureuse avant tout de jouer et de venir au secours du talent, ni capricieuse, ni dédaigneuse, ne se renfermant point dans cette fausse dignité qui n'est au fond que de l'impuissance, prodiguant son génie à qui l'invoquait, insou-

cieuse de réclame, sans charlatanisme, sans haine, sans vanité, M^me Dorval a été pendant 25 ans le modèle des artistes et la providence des poètes. Elle n'avait point de millions, point d'hôtel somptueux, point d'équipage, mais son nom vivra dans l'histoire littéraire de notre époque. Je la vois encore, je vois l'étonnement de la salle entière du Théâtre-Français, lorsque, s'avançant sur la scène dans son modeste habit de quakeresse, tenant ses deux enfants par la main, elle parut aussi jeune, pour ainsi dire, aussi pure, aussi chaste qu'eux. Qui aurait reconnu dans cette touchante Kitty-Bell l'ardente et fiévreuse Adèle d'*Antony* ? La femme qui a pu créer ces deux rôles reste et restera toujours comme la plus forte et la plus complète comédienne de son temps.

« Et quelle douceur, quelle modestie dans les rapports les plus ordinaires de la vie ! Elle avait de l'intelligence et, ce qui vaut mieux encore, du cœur... » (*Mémoires de Joseph Prudhomme*, 1857, t. II, p. 19.)

Voici maintenant H. Rolle, le biographe de M^me Dorval, dans la *Galerie des Artistes dramatiques*, (Paris, Marchant, 1841), Rolle qui a tenu longtemps avec autorité, au *National* et au *Constitutionnel*, le feuilleton des théâtres, qui s'exprime ainsi, lui, si remarquable par la sévérité de son goût, et dont A. de Vigny disait : « M. Rolle, « homme d'un esprit rare et des plus étendus : »

Après avoir parlé des premiers rôles de Dorval, Thérèse, Lucie, Charlotte Corday, et enfin de cette

touchante Mme de Germiny, la femme du *Joueur*, qui causa plus de pleurs, dit-il, à *Paris assemblé que l'antique Iphigénie en Aulide immolée*, il continue :

« Une intelligence si vive, une sensibilité si vraie, tant de cœur et d'imagination éveillèrent l'attention des poëtes : les poëtes vinrent disputer Mme Dorval au mélodrame qui dévorait les premiers élans de son âme et la primeur de sa passion. Casimir Delavigne, Alexandre Dumas, Victor Hugo, Alfred de Vigny, réclamèrent cette intelligence, cet esprit, cette imagination, comme leur bien légitime. Mme Dorval commença son entrée dans ce monde de la poésie, par *Marino-Faliero*, *Antony*, *Marion-Delorme* et *Hernani*, pour arriver jusqu'à Kitty-Bell, la plus chaste et la plus lumineuse étoile de son auréole dramatique.

« Mais comment suivre dans les détours de ces drames fameux, toutes ces créations poétiques que Mme Dorval a si heureusement animées de son souffle ardent? Comment les faire entrer une à une dans les limites étroites de ces pages avares qui nous servent de prison? Des *Deux Forçats* au *Proscrit*, de 1822 à 1840, tant d'héroïnes passionnées ont souffert et pleuré par l'âme et par les yeux de Mme Dorval! Laquelle préférer? Laquelle choisir? Adèle d'Hervey et Jeanne Vaubernier, Kitty-Bell et Marion-Delorme caractérisent particulièrement et réclament le talent de Mme Dorval dans ses nuances principales, dans ses contrastes les plus éclatants.

« On croit avoir tout dit de M^me Dorval quand on a loué sa sensibilité expansive, sa passion envahissante et profonde. Le souvenir de ses ardeurs dramatiques est naturellement le plus vivace et le plus puissant; sous l'impression ineffaçable de ces douleurs poignantes, le public ne voit dans M^me Dorval qu'une Clotilde ou qu'une Tisbé, et semble oublier le reste : les quatre noms que nous avons choisis, Marion-Delorme, Kitty-Bell, Adèle d'Hervey et Jeanne Vaubernier, restituent à M^me Dorval sa part de gloire tout entière, en attestant la fécondité de ses inspirations et leur diversité. L'emportement du cœur et des sens, la mélancolie du repentir et l'élan d'une âme déchue qui se purifie et se relève par le dévouement, le sourire de l'insouciance et du plaisir, la pudeur craintive et recueillie dans le devoir, la chasteté de la conscience, voilà ce que représentent, dans leurs caractères opposés, Adèle d'Hervey, Marion Delorme, Jeanne Vaubernier, Kitty-Bell ; et voilà Madame Dorval !

« Oui, Adèle, je te reconnais : tu as pris dans le regard fatal d'Antony ce feu qui te brûle, cette passion qui te tue ; je vois ta blessure saignante et profonde ; j'entends le cri de ton cœur aveuglément entraîné aux ardeurs de l'adultère, ou haletant et brisé sous l'étreinte du remords.

« Maintenant cette jeune fille, si folle, si riante et si épanouie, c'est Jeanne Vaubernier ; quelle douceur attrayante dans ce regard ! Dans ce corps si onduleux, quelle mollesse lascive ! Jeanne Vau-

bernier n'est encore qu'une enfant rieuse et charmante ; mais comme on devine M^me Dubarry derrière ces grâces folâtres ! Comme il est aisé de voir que le Roi et la France seront menés par ce regard et ce sourire !

« Jeanne Vaubernier est devenue Marion Delorme : la folle gaieté a fait place à la pâle mélancolie, le caprice volage à l'amour dévoué, l'enivrante erreur au repentir et à l'expiation. »

« Entre ces deux personnages se montre Kitty-Bell dans toute sa pureté chaste et idéale. »

Et ici comme Rolle ne pourrait mieux dire qu'Alfred de Vigny, il a le bon esprit de le citer textuellement, et il termine ainsi :

« M^me Dorval a donc créé des personnages qui vivent de la vie qu'elle leur a donnée : hors du théâtre on les voit encore, on les entend, on les reconnaît ; ils vous suivent, ils vous inquiètent, ils vous possèdent. Ce don de création et de vie, M^me Dorval le doit à deux qualités précieuses et qui font les grands artistes : le naturel et l'inspiration.

« Si maintenant nous quittons Kitty et Marion pour ne parler que de M^me Dorval, l'artiste pour ne voir que la femme, il nous faudra louer en elle la vivacité de l'esprit ; l'ardeur de l'imagination, une manière de sentir et d'exprimer les idées, franche, originale, pleine de verve ; mille traits singuliers et charmants jetés au courant de la parole ; mille aperçus ingénieux et hardis sur le théâtre et sur l'art ; et ce qui est le propre des talents élevés et

profonds, une ardente admiration pour toute beauté, pour toute grandeur dans le domaine de l'esprit ; M^me Dorval parle de Phèdre avec le même enthousiasme que si Phèdre était Marion-Delorme ; et même, à en croire les indiscrétions intimes, Marion Delorme s'entend secrètement avec Phèdre dans le silence de l'étude ; de cette fréquentation assidue doit naître bientôt, dit-on, une Phèdre toute nouvelle, et pour M^me Dorval une veine ignorée dans son talent, un fleuron de plus à sa couronne. »

Avouons de bonne grâce que sur ce dernier point seulement, le classique X du *National* (pseudonyme de Rolle à ce journal), s'est trompé, mais que sur le reste il a mille fois raison, et qu'il est impossible de mieux dire.

Dans une biographie, publiée vers cette même époque de 1841 à Bruxelles, on lisait ce qui suit sous la signature d'une femme, M^me Edw. Duprez ; c'est une femme qui en juge une autre :

« ... Oserons-nous ici émettre un jugement sur l'actrice célèbre dont presque tous les écrivains de notre époque ont analysé le génie avec tant de soins et de talent ? Une pareille tâche serait au-dessus de nos forces. Pour apprécier Kitty-Bell, Adèle ou Clotilde, nous n'avons que notre cœur, c'est lui que nous laisserons parler.

« M^me Dorval est peut-être l'actrice dont la puissance dramatique remue le plus aisément les masses ; la nature de son talent la rend sympathique à ceux qui l'écoutent, et chacune de ses larmes en fait

répandre d'autres Si éloigné qu'on puisse être des passions qu'elle peint, on les comprend, on les devine; elle a des mots, des gestes qui vous font frissonner par la vérité qu'elle y attache; c'est votre voix qu'elle semble emprunter; c'est une situation de votre vie qu'elle reproduit; tout cela est si vrai, si frappant, que vous pensez qu'elle ne pourrait dire autrement et que vous l'imiteriez sans peine. Ce jeu si naturel, si dénué d'afféterie a identifié aux yeux du public l'artiste avec ses personnages, et l'a entourée d'une atmosphère d'amour idéalisé. Tout ce qui est jeune, exalté, s'attache et s'impressionne aux différentes créations de la grande comédienne. Interrogez ses nombreux admirateurs, vous entendrez deux classes bien distinctes : l'une enthousiaste et romantique, n'a compris qu'*Antony* et *Clotilde*, *Angelo* ou *Hernani*; l'autre pensive et grave a senti tout ce qu'il y a d'intelligence et d'études profondes dans la jeune fille de l'*Incendiaire* ou l'amante de *Chatterton*, cette suave et noble Kitty, formée d'amour et de chasteté, que le poète chrétien a dessiné si saintement et à laquelle M^{me} Dorval a su conserver sa pureté, tout en l'animant du feu de son âme. Au dessous de cette gracieuse figure apparaissent Marion-Delorme, Jeanne Vaubernier et la fougueuse Tisbé.

« La province et l'étranger ont admiré et applaudi souvent celle qui de chacune de ses créations s'est fait un titre de gloire. Il y a quelques années, après avoir moissonné toutes les fleurs écloses sur son

passage, après avoir soulevé des torrents d'enthousiasme, celle qui pouvait dire : l'école romantique, c'est moi ! rentra en souveraine et traînant à sa suite des faisceaux de couronnes dans ce Paris où elle arrivait naguères, en 1818, pauvre et délaissée ; elle y revenait pour reprendre une place conquise par son talent autant que par ses succès.

« Après sa dernière et brillante création du *Proscrit*, à la Renaissance, elle quitta Paris, et c'est alors que nous l'avons revue (à Bruxelles) avec bonheur et applaudie de nouveau, entourée, comme d'une véritable famille, de son cortège de poétiques héroïnes.

« En la retrouvant aussi belle, aussi vraie, aussi profondément dramatique qu'au temps de ses plus éclatants triomphes, le public a compris tout ce que l'art pouvait attendre encore de celle qui a tant fait pour lui. Le Théâtre-Français n'oubliera pas non plus qu'il vient de perdre une de ses gloires (Mlle Mars venait de se retirer du théâtre) et qu'il doit compte à la France de celles qui peuvent l'illustrer. »

Voici, antérieurement à ce qui précède, ce que A. Fontaney, critique de talent, mort jeune en 1837, écrivait dans l'*Artiste*, (première série, t. III, 1832, p. 177, 178) :

« Il serait inutile de détailler ici les rôles d'*Adèle*, de *Marion-Delorme* et de *Jeanne Vaubernier*, récemment joués par Mme Dorval, ceux qu'elle nous semble avoir créés avec le plus de distinction. Cha-

cun sait combien ses inspirations y étaient heureuses ; ce qu'elle y déployait de puissance, et en même temps de souplesse et de variété. Au surplus, ce qui caractérise surtout le talent de Mme Dorval, ce qui la fait si pathétique et si entrainante au théâtre, c'est cette complète et constante vérité de passion qu'elle y apporte, c'est cet exquis et merveilleux naturel dont elle est douée. On sent bien que, se souciant peu des traditions du Conservatoire, dans ses consciencieuses études, elle ne s'arrête et n'est satisfaite elle-même que lorsqu'elle a trouvé l'accent vrai, le cri de l'âme. Et certes, on peut le dire, elle ne s'y trompe pas. Et voilà bien aussi ce qui la rend si essentielle pour le drame nouveau.... Elle lui sera longtemps un éloquent et fidèle interprète ; car sa jeunesse et son talent sont encore dans toute leur force. La carrière ne fait que s'ouvrir devant elle, longue et glorieuse à parcourir.

A cet article était joint un portrait de Mme Dorval par Léon Noël, que nous avons eu la bonne fortune de retrouver récemment. « Ce dessin si gracieux, si délicat et si fin de détails, dit Fontaney, nous semble heureusement traduire le sentiment triste et reposé, caractère dominant de la physionomie profondément expressive de Mme Dorval. » C'est parfaitement vrai, comme nous avons pu en juger nous-même.

Vers la même époque (1833), une petite biographie anonyme, mais non sans talent, des artistes

de Paris s'exprimait ainsi.... « C'est le drame moderne qu'il faut à Bocage, le drame moderne avec sa fougue, ses passions désordonnées, sa bizarrerie, toutes choses que ce grand comédien fait admirablement ressortir.. A Bocage les inspirations du génie, et ce *naturel* que l'étude du cœur humain apprend à connaître, et dont le secret ne se révèle pas sur les bancs du Conservatoire. »

« M%me% Dorval et Bocage sont, avec Frédérick Lemaître, les acteurs par excellence du drame moderne. Les réflexions qui précèdent peuvent donc s'appliquer également à ces trois artistes. Les *Deux Forçats* ont commencé la réputation de M%me% Dorval au boulevard; mais c'est depuis, dans *Trente ans*, dans *Faust*, dans *Antony*, dans *Marion-Delorme*, etc., que son admirable talent est arrivé à son apogée. M%me% Dorval n'a point de rivale aujourd'hui dans le drame : elle est entraînante, passionnée, pathétique, pleine d'âme, de chaleur, selon que la situation l'exige. Dans la comédie, elle a tous les genres de perfection que nous admirons chez nos meilleures actrices. Il faut l'avoir vue dans un petit proverbe d'Alfred de Vigny, *Quitte pour la peur*, qu'elle a joué récemment à l'Opéra pour se faire une idée de la souplesse de son admirable talent. »

Citons enfin pour finir, car il faut se borner et nous ne pouvons tout reproduire, citons ce que dit de M%me% Dorval, dans son livre de la *Vie des Comédiens*, M. Emile Deschanel, l'ancien professeur de

rhétorique de Louis-le-Grand, l'habile *Conférencier* (le mot est admis aujourd'hui), si connu maintenant du public lettré, principalement à Paris et à Bruxelles :

« Ce fut à Strasbourg que se révéla le talent dramatique et émouvant de Marie Dorval. Elle sentit dès lors qu'elle avait trouvé sa voie et vint à Paris.

« Elle y débuta le 12 mai 1818 à la Porte-Saint-Martin... Elle produisit un grand effet dans le rôle de Thérèse, des *Deux Forçats*, mélodrame qui eut une vogue extraordinaire.

« Enfin Adèle d'Hervey, dans *Antony*, fut le rôle qui éleva la réputation de Mme Dorval, et qui fit d'elle désormais la personnification de la passion réelle, intime et familière, la femme du drame contemporain, de la vie sociale moderne.

« D'autres créations (M. Deschanel cite les principales) montrèrent la prodigieuse variété de ce talent, de ce génie alternativement le plus échevelé et le plus contenu, le plus débraillé et le plus chaste, le plus familier et le plus poétique, le plus trivial et le plus suave que l'on pût entendre et voir.

« Quelle nature ardente et généreuse! Quelle richesse de passion! Comme elle se prodiguait dans chaque rôle! Comme elle n'économisait rien! Comme elle brûlait tout de sa flamme! Comme d'une pièce quelconque elle faisait jaillir la vie! Tout lui était bon : les premiers canevas venus, elle

en faisait des chefs-d'œuvre ; les mots les plus simples, parfois les plus plats, les formules les plus banales, les répliques les plus usées, devenaient des éclairs en passant par sa bouche : *O mon Dieu !* ou bien : *Que je suis malheureuse !* ou bien : *Mais je suis une femme perdue !...* Avec ces paroles-là, elle faisait frissonner, pleurer ou crier. Et en même temps que ses physionomies ou ses attitudes en dehors de toutes traditions classiques, étonnaient par leur réalité simple, elle avait de ces cris d'entrailles qui vous déchiraient, de ces sanglots qui vous suffoquaient.

« Son triomphe, — triomphe funeste — fut le rôle de *Marie-Jeanne ou la Femme du peuple*. Elle y mit toute sa grandeur, toute sa bonté, toute sa tendresse, tout son cœur de femme et de mère, — car elle adorait ses enfants ; — ce n'était plus *Marie-Jeanne* qu'elle jouait, c'était *Marie Dorval*.

« Grand génie et grand cœur, c'était dit George Sand, dans le beau chapitre que son amitié lui a consacré et que nous reproduisons plus loin, une des plus grandes artistes et une des meilleures femmes de ce siècle. » Qu'ajouter à cette appréciation faite par l'illustre écrivain ?

CHAPITRE V

M^me DORVAL EN PROVINCE.

Ce livre ne serait pas complet si nous ne disions au moins quelques mots des tournées vraiment triomphales que M^me Dorval fit en province à diverses époques, principalement de 1835 à 1840. Nous ne pouvons mieux faire pour ouvrir ce chapitre que de reproduire intégralement l'article suivant de M. Gustave Bénédit, inséré dans le *Sémaphore de Marseille* du 20 septembre 1836; il y a plus de trente ans! c'est jeune, ardent, plein de foi, d'enthousiasme, et écrit avec la verve et la fougue méridionales. Qu'on en juge; nous avons seulement omis ici les passages déjà cités dans les pages qui précèdent:

SOUVENIRS DRAMATIQUES.
MADAME DORVAL.

> Si je savais qu'il existât dans le monde un homme dont l'admiration pour vous fut égale à la mienne, je serais jaloux de cet homme et je demanderais compte au ciel de l'avoir créé.
>
> *Album d'une grande actrice.*

« C'est vers la fin du mois de juin 1826, que je vis Mme Dorval pour la première fois à la Porte-Saint-Martin, dans une pièce intitulée *le Monstre*. Cette pièce qui tenait en même temps du drame et du mimodrame, avait été faite pour mettre en lumière le jeu mimique d'un artiste anglais appelé Cook, lequel attirait tout Paris par la manière imprévue dont il s'abîmait sous terre, traversait les murs, et disparaissait soudainement aux yeux des spectateurs émerveillés.

« L'éclat de la mise en scène était magnifique, rien n'avait été oublié, costumes, décors, tempête sur mer et surtout l'intérieur d'un cabinet d'alchimiste qui à lui seul, aurait suffi pour assurer deux cents représentations.

« Parmi les acteurs qui figuraient dans l'ouvrage et dont je ne me rappelle aucun nom, il y avait Mme Dorval ; elle jouait un rôle presque insignifiant de jeune fille appelée *Amélia* et portait un costume que je pourrais encore aujourd'hui analyser dans

tous ses détails et dans ses moindres nuances. (Dix ans se sont écoulés depuis.) Les âmes d'élite comprendront tout ce qu'il y a d'intime dans un pareil souvenir.

« M^me Dorval parut donc dans le rôle que je viens de dire; elle arriva sur la scène avec ce naturel exquis, cet abandon, cette nonchalante rêverie que vous savez; l'expression de sa physionomie avait quelque chose d'indéfinissable qui me frappa tout à coup; je regardais, j'attendais avec anxiété, j'étais déjà sous le charme d'une fascination irrésistible. Mais quand M^me Dorval eut parlé, quand la première note de son clavier magique eut frappé mon oreille, oh! la révélation fut complète pour moi; la figure si poétique de M^me Dorval m'apparut dans une auréole, l'intelligence rayonnait sur ce beau front que le génie avait touché de son aile; la parole si profondément accentuée de M^me Dorval s'empara de moi par degrés, me saisit et me serra dans une étreinte si forte que je ne pus me défendre en ce moment d'une vive émotion. *Zametti! Zametti!* C'était le nom de celui qu'*Amélia* appelait avec amour. Chaque fois que ce nom sortait de la bouche de M^me Dorval on y devinait son âme. *Zametti!* Il y avait là tout un monde de passion, ce mot résumait à lui seul tout le drame moderne.

« De ce jour, data pour moi une ère nouvelle; je compris pour la première fois que la vérité pouvait exister au théâtre, là où d'ordinaire il n'y a pas de vérité; je regrettais bien sincèrement alors les

éloges prodigués avec si peu de réserve à des talents équivoques, et j'en demandai pardon tout bas à M^me Dorval, à qui j'aurais voulu offrir en ce moment une admiration vierge encore, et les émotions primitives de mon jeune âge. Je retournai bien des fois à la Porte-Saint-Martin, tous les soirs il y avait foule; le public enchanté n'avait pas assez d'éloges pour vanter les décors, la tempête finale et le magnifique vaisseau qui venait échouer sur la grève à quelque distance du souffleur. Que cela est beau, se disait-on, quel artiste habile que ce machiniste! Quel décorateur que Ciceri! Et quel homme que ce M. Cook; moi seul, peut-être, je me disais: « Quelle femme que M^me Dorval! »

« Un an s'était à peu près écoulé et le souvenir d'Amélia m'occupait encore, lorsque parut, toujours à la Porte-Saint-Martin, le drame de M. Ducange : *Trente Ans ou la Vie d'un Joueur.*

« Je ne dirai qu'un mot du dernier acte; il est impossible d'oublier ce tableau déchirant, quand on l'a vu une seule fois par M^me Dorval; elle vient lentement, avec effort et à demi brisée, elle ne dit rien, ou presque rien, quelques mots; mais l'éloquence de sa parole est tout entière dans ses traits et dans son regard; quelle douleur, quelle résignation dans le regard de cette malheureuse mère ranimant de son souffle l'enfant qui lui demande du pain et qui a froid! quel sombre désespoir dans cette voix creuse et glacée comme la tombe, quand cette voix répond : « Ma fille, il n'y a rien, » avec

M^me Dorval cette scène est immense de terreur, de fatalité et de désolation. Il semble qu'un long crêpe de deuil enveloppe le théâtre; on croit voir le lustre pâlir; on éprouve un malaise indicible, on est suffoqué, on voudrait changer de place..... On a froid..... Puis quand tout est fini et que l'on pense aux moyens simples et naturels qui font naître tant d'émotions sublimes, on reste confondu et l'on devient impuissant à trouver des paroles qui puissent exprimer une juste admiration.

« Bien loin de toutes les femmes que j'ai vues dans le dernier tableau de *Trente Ans*, M^me Dorval ne vise point à faire de la coquetterie dans le drame; avec elle la recherche et la prétention ne se révèlent pas sous les haillons de la misère; ses mains et sa coiffure n'exhalent pas les parfums du boudoir; pour conquérir son auditoire, M^me Dorval n'a recours à rien de tout cela; fort insoucieuse d'elle-même, elle se présente au public dans toute l'effrayante réalité de son personnage, et pourtant M^me Dorval est belle aussi, mais belle d'intelligence, belle d'inspiration, belle comme le génie!

« A dater du succès de *Trente Ans*, il fut aisé de prévoir les hautes destinées de la femme admirable qui venait de remuer si profondément la scène dramatique et réformer un théâtre où jusqu'alors avait régné l'exagération et le mauvais goût. Le drame de Ducange et de Pixérécourt ne convenait nullement à M^me Dorval; ce talent si pur, si éthéré, ne pouvait vivre désormais dans cette lourde

atmosphère; il fallait à M^me Dorval des créations plus hardies, plus élevées, des succès plus littéraires; un de ces ouvrages fortement pensés et purement écrits, où elle pût donner un libre essor à ses facultés puissantes; Alexandre Dumas, le premier, donna l'exemple en confiant à M^me Dorval le rôle d'*Adèle d'Hervey*. Le *Sémaphore* a déjà parlé longuement du rôle et de l'actrice; les récents feuilletons de mon spirituel confrère Berteaut ne me laissent rien à dire sur un sujet traité par lui d'une manière si complète. J'ajouterai seulement que le rôle d'*Adèle* fut un de ceux qui placèrent M^me Dorval au premier rang parmi les célébrités de notre époque; dans ce rôle, M^me Dorval produisit un si grand effet sur les femmes, qu'on les vit, pour la première fois, ailleurs qu'aux Italiens, jeter de leurs loges leurs bouquets à l'actrice sur le théâtre.

« Il faut le dire aussi, *Adèle d'Hervey*, telle que nous l'avons vue hier, est une belle création. Frédérick Lemaître l'affectionnait avec amour et nous en parlait souvent avec enthousiasme lors de son séjour à Marseille. « Le quatrième acte d'*Antony* par M^me Dorval, nous disait-il, est une des plus belles choses qui soient au théâtre. » Et il avait raison. Si vous avez assisté à ce quatrième acte, recueillez-vous un instant, rassemblez vos souvenirs, et écoutez M^me Dorval.

« Il me reste donc Dieu et toi, que m'importe le monde..... Dieu et toi savez qu'une femme ne pouvait résister à tant d'amour..... Ces femmes si

vaines, si fières, eussent succombé comme moi.....
si mon Antony les eut aimées; mais il ne les eut
pas aimées, n'est-ce pas?.... Car quelle femme
pourrait résister à mon Antony. Ah!.... Tout ce que
j'ai dit est folie..... Je veux être heureuse encore,
j'oublierai tout pour ne me souvenir que de toi.....
Que m'importe ce que le monde dira, je ne verrai
plus personne, je m'isolerai avec notre amour, tu
resteras près de moi; tu me répéteras à chaque
instant que tu m'aimes, que tu es heureux, que nous
le sommes, je te croirai, car je crois en ta voix, en
tout ce que tu me dis; quand tu parles, tout en moi
se tait pour écouter; mon cœur n'est plus serré,
mon front n'est plus brûlant, mes larmes s'arrêtent,
mes remords s'endorment. ... J'oublie.....

« Dans ces vingt lignes de prose, nous disait
Frédérick Lemaître, M^{me} Dorval réunit tout le
charme de M^{lle} Mars à la grâce de Taglioni; à ce
magnifique éloge qu'il me soit permis d'en ajouter
un autre : celui d'Alexandre Dumas....... (Voir
p. 54.)

« Quelques mois après l'apparition d'*Antony*, la
comédie française fit de brillantes propositions à
M^{me} Dorval; M. Taylor vint, au nom du comité, *lui
offrir une part de sociétaire et cinq ans à compte sur le
temps pour la pension;* mais le désir qu'avait M^{me}
Dorval de créer *Marion Delorme*, que Victor Hugo
venait de faire recevoir à la Porte-Saint-Martin, la
décida à refuser les offres fort avantageuses et fort
honorables de la Comédie-Française. Le succès de

Marion Delorme la dédommagea en partie de ce sacrifice, et quel succès !

« Il n'est personne qui ne connaisse aujourd'hui, du moins par la lecture, ce magnifique ouvrage; ceux qui l'ont lu avec attention, ont dû se demander s'il ne fallait pas un talent au-dessus des forces humaines pour rendre fidèlement l'admirable courtisane du siècle de Louis XIII, femme toute de charme et de poésie, si belle, si gracieuse dans les premiers actes et si terrible au dénouement.

« Les représentations de ce beau drame furent longtemps suivies; tout ce que Paris renferme de plus illustre dans les arts était là chaque soir, battait des mains, et confondait dans une seule admiration l'actrice et le poëte. A partir de ce triomphe, le boulevard Saint-Martin prit le nom de rue de Richelieu.

« En effet, c'était là que M^{me} Dorval devait bientôt recevoir le baptême des grands artistes et se montrer digne des grandes renommées auxquelles elle succédait.

« Ce fut au mois d'avril 1834, que M^{me} Dorval fit son entrée au Théâtre-Français; le théâtre de Talma reçut la reine du drame, mais le grand tragédien n'était plus là pour l'applaudir et lui donner la main. Talma mourut en 1826; à cette époque, M^{me} Dorval était encore ignorée de la foule; quelques âmes privilégiées seulement avaient prophétisé son avenir. Oh! si Talma, lui si simple, si naturel, pouvait voir aujourd'hui M^{me} Dorval, quelle admiration, quelle sympathie n'aurait-il pas, je le

demande, pour un talent qui rappelle si bien les plus belles qualités de cet artiste célèbre ! Mais en mourant, Talma emporta dans la tombe et sa gloire et son cœur. Cette bonté, cette indulgence, vertus inséparables de son noble caractère et qui de son vivant lui valurent l'estime de tous, ne trouvèrent après lui que peu d'imitateurs; l'entrée de Mme Dorval aux Français, cette entrée qui aurait dû faire la joie et l'orgueil de toute âme d'artiste, fut un sujet de scandale pour certaine coterie dont heureusement le ridicule fait justice chaque jour. Quelle irrévérence en effet, d'admettre sur la scène française l'actrice de Victor Hugo et d'Alexandre Dumas ! sur cette même scène française qui, depuis vingt ans, nous avait donné des chefs-d'œuvre dramatiques et littéraires de la force de Clovis, Sigismond, Artaxercès, Pertinax, Spartacus, Régulus, Cincinnatus, etc., de MM. Viennet, Arnault, Fulchiron et consorts.

« Aussi, grande fut la rumeur parmi cette haute littérature de l'empire, quand Mme Dorval demanda pour début Adèle d'*Antony;* à ce mot d'*Antony* l'indignation n'eut plus de bornes et devint générale; on s'assembla, on délibéra, on intrigua surtout, on donna à cet évènement un caractère politique; M. Thiers se saisit de l'affaire, et le *Constitutionnel* foudroya de son éloquence fulchironienne *l'ouvrage monstrueux qui faisait la honte de notre époque! alarmait la pudeur publique, et portait une atteinte mortelle à la société.*

« Mme Dorval, forte de cœur et de talent, ne s'intimida point d'une si grande colère; elle prit une plume, la spirituelle femme, et sur une feuille de son papier le plus fin et le plus ambré, elle écrivit à M. Etienne, alors rédacteur et moraliste du *Constitutionnel*, la lettre suivante :

« Monsieur Etienne,

« Voici une couronne jetée à mes pieds dans
« *Antony*, permettez-moi de la déposer sur votre
« tête, je vous devais cet hommage,

> « Personne ne sait davantage,
> « Combien vous l'avez mérité. »
> *(Joconde.)*

« Marie DORVAL. »

« Joint au billet une petite boîte bien ficelée, où Mme Dorval avait placé la plus blanche, la plus virginale des couronnes jetées à Mme d'Hervey.

« M. Etienne reçut le message des mains d'un huissier de la chambre des députés, au moment où il présidait la séance. Mais *Antony* ne fut pas joué, et Mme Dorval, dont la dignité ne pouvait fléchir devant un semblable caprice, refusa dès lors toute participation au répertoire qu'on prétendait lui imposer.

« Heureusement Alfred de Vigny venait de terminer *Chatterton*; jamais drame plus moral et plus chaste n'avait paru à la Comédie-Française, aussi la critique ne trouva-t-elle rien à opposer sur ce point. Le rôle angélique de *Kitty-Bell*, joué par Mme Dorval, mit le sceau à sa gloire; il était incompréhen-

sible, en effet, qu'un talent si fort, si énergique pût rendre avec autant de charme et de douceur, des situations qui jusqu'alors lui avaient été si peu familières ; le problème fut résolu victorieusement par M^me Dorval ; dire comment elle a compris ce personnage de *Kitty-Bell* est une chose impossible. Rien d'intime et de délicieux comme ses doux entretiens avec le quaker et John-Bell dans les deux premiers actes ; rien de comparable à sa dernière entrevue avec Chatterton, là on ne peut se défendre d'un saisissement involontaire ; le cœur se serre, l'âme se brise à ce dialogue funèbre, à cette lutte déchirante entre la vie et la mort ; oh ! ma mémoire gardera longtemps le souvenir de ce troisième acte, je crois y assister encore en écrivant ceci. Un morne silence régnait dans l'assemblée ; pâles, attentifs, en proie à la plus vive émotion, les hommes n'avaient plus la force d'applaudir ; les femmes haletantes, l'œil fixe, le cou tendu, respiraient à peine ; la plupart debout et presque en dehors de leurs loges fondaient en larmes et ne contenaient plus l'élan de leur admiration. Des sanglots étouffés, de sourdes exclamations, se mêlaient par intervalles aux lugubres paroles du drame. — Laissez-moi. — Je veux partir. — Songez à votre âme, une heure pour prier. — Je ne peux plus prier. — Qui vous amène ? — Une épouvante inexplicable. — Vous serez plus épouvantée si vous restez. — Adieu Kitty, adieu.

« Enfin le rideau tomba sur une scène inouïe que

je ne puis décrire; mille voix émues demandèrent M^me Dorval, et la foule triste et silencieuse s'écoula peu à peu dans un sombre recueillement, comme à un drame de Shakspeare.

« Voici comment Alfred de Vigny parlait de M^me Dorval, le lendemain de Chatterton :

« Je me plais à reproduire ces lignes parce que, indépendamment de leur mérite littéraire, elles renferment l'éloge le plus vrai, le mieux senti, et e plus noblement exprimé de l'admirable actrice; je copie sur la brochure même, cette brochure est celle de M^me Dorval, donnée par Alfred de Vigny à M^me Dorval, et encore toute imprégnée de ses suaves émanations; c'est de la poésie ajoutée à la poésie.... (voir p. 90.)

« Dans cette juste appréciation d'un talent admirable, pas un mot n'est donné au hasard; tout y est profondément médité; on sent que la réflexion et la pensée ont présidé à l'inspiration du poète. Comme cela est beau! Ces lignes sont empreintes d'une douce mélancolie qui fait rêver; elles respirent un calme, une quiétude, un bonheur, une sérénité qui reposent l'âme et la consolent; non, jamais le pinceau des grands maîtres ne rendit, avec des couleurs plus idéales et plus pures, une plus céleste création. M^me Dorval est là toute entière traduite en beau style; donnez un cadre à cette page et vous aurez un magnifique portrait de M^me Dorval. Quant à moi, dont l'admiration pour cette femme est un culte; moi qui ai le bonheur de

croire à cette femme comme l'on croit à Dieu, j'ai relu bien souvent ce portrait admirable qui réveille en moi les émotions les plus intimes et les plus belles qu'il soit donné à l'homme d'éprouver.

« Après Chatterton, vint *Angélo* avec *Catarina*, ouvrage qui valut à M^me Dorval un triomphe d'enthousiasme.

« Ce fut une grande et solennelle représentation que celle d'*Angélo*; dès quatre heures de l'après-midi les alentours du théâtre offraient un aspect d'animation difficile à rendre; malgré la pluie qui tombait par torrents, nul n'avait fait défaut et ne manquait au rendez-vous. Le péristyle du Théâtre-Français et les galeries circulaires n'étaient point assez vastes pour contenir les élus qui venaient prendre part à ce grand banquet intellectuel, et admirer les deux femmes extraordinaires que le poète avait mis en présence.

« On venait d'ouvrir les portes du théâtre lorsqu'une foule immense arriva dans la rue de Richelieu. Victor Hugo ! cria-t-on de toutes parts; c'était lui, le noble jeune homme ! il venait accompagné par la jeunesse la plus intelligente de Paris; cette jeunesse ardente et passionnée, qui, à l'exemple des disciples du Christ, avait tout quitté pour suivre le poète, se pressait sur ses pas et l'entourait avec amour; oh! je ne puis dire ce qui se passa en moi dans ce moment, je compris alors pour la première fois la royauté du génie, la plus belle, la plus légitime de toutes les royautés. A ce nom de

Victor Hugo! je me précipitai dans la foule; je me découvris avec respect et il me fut permis de contempler quelques instants cette grande et poétique figure resplendissante comme un météore; électrisé par une scène aussi touchante qu'inattendue j'entrai dans la salle avec les larmes aux yeux; le public frémissait d'impatience, et quel public, grands dieux! Tout Paris artiste était là : Meyerbeer, Rossini, Dumas, Méry, Scribe, Casimir Delavigne, Janin, Balzac et les femmes les plus célèbres, occupaient indistinctement les loges et les galeries.

« A huit heures, le rideau se leva devant cette imposante et majestueuse réunion; Mlle Mars fut admirable dans son premier acte; Mme Dorval parut ensuite et fut accueillie par vingt salves de frénétiques applaudissements; elle entra, dénoua sa ceinture, prit une de ces poses mélancoliques dont elle seule connaît le secret, et parla divinement un monologue dans une langue qui venait du ciel. L'entrevue avec *Rodolphe*, la scène avec *Tisbé*, celle avec *Angelo* obtinrent un succès de fanatisme; au troisième acte Mme Dorval avait peu à dire; mais dans une courte et dernière apparition, elle fut si poétique avec ses longs vêtements blancs et diaphanes qu'elle nous rappela à tous l'ombre de Françoise de Rimini, beau tableau d'Ary Scheffer, qui avait eu les honneurs de la dernière exposition.

« Plus tard cependant, et par des motifs que l'on devinera sans doute, Mlle Mars abandonna le rôle de Tisbé. On craignit un instant que l'ouvrage

de Hugo, ainsi délaissé par Mlle Mars, ne disparût du répertoire. Mais le poète qui savait par cœur sa grande actrice, ne désespéra point; il confia tout simplement le rôle de Tisbé à Catarina; ainsi Mme Dorval, malgré les souvenirs encore récents du grand succès de sa rivale, joua le rôle si bien créé par Mlle Mars, et fit oublier Mlle Mars. — Ceci n'est pas un triomphe, c'est un miracle.

« Dans tous les rôles que je viens d'analyser rapidement et que Mme Dorval a créés d'une manière si éclatante, le naturel et la vérité n'atteignirent jamais une plus haute perfection, rien de communicatif et d'entraînant comme la douleur, les larmes et le désespoir de Mme Dorval; et pourtant au milieu de ce torrent de passions exprimées parfois avec tant de véhémence et dans le plus grand désordre, aucun écart, aucune absence, ne viennent jamais rompre l'harmonie de ces belles compositions. Il y a dans cette remarque une question qui touche à un curieux problème, à un mystère de l'art. Diderot, l'a expliqué et résolu à sa guise et à la légère, comme c'est sa coutume; il s'agit de savoir si l'acteur ressent la passion qu'il communique, ou s'il la propage sans la ressentir. Le souvenir d'une première impression suffit-il à l'artiste dramatique? vit-il sur sa manière? blasé par la répétition fréquente des mêmes gestes et des mêmes intonations, finit-il par être insensible aux douleurs dont il revêt le costume extérieur, ou bien son talent consiste-t-il dans cette souplesse de sensibilité qui

se prête à toutes les émotions, et les jette au dehors par une puissance contagieuse.

« Avec M^me Dorval on peut répondre affirmativement et repousser l'hypothèse qui voudrait faire du grand acteur un automate, façonné à certains gestes, fabriqué pour l'imitation de certaines habitudes physiques.

« Pour l'acteur vulgaire ceci peut être bien, mais les effets que produisent les grands artistes ne tiennent à rien de mécanique. L'opération intérieure qui produit ces effets se compose en eux de deux actions distinctes : la sensibilité et la réflexion ; ils sont émus et ils émeuvent ; ils souffrent réellement et se voient souffrir ; on peut dire d'eux qu'ils sont froids et passionnés au même instant ; ce phénomène, qui touche à la métaphysique, paraît étrange sans doute, mais il existe, il est réel, seulement on ne l'explique pas. Toutefois on comprend que l'art est dans l'observation, que ce sentiment se compose d'une double faculté, celle d'être ému et celle de contempler son émotion, et que réunir ces deux qualités, c'est être un artiste rare.

« Telle est M^me Dorval ; on a pu s'en convaincre dans les rôles qu'elle a joués déjà et surtout dans *Clotilde* ; mais il est un ouvrage où M^me Dorval s'élève aux plus hautes régions de son talent. Cet ouvrage ne figure point parmi les autres et nous le réclamons tous instamment, je veux parler de *l'Incendiaire* ; pour donner une idée de M^me Dorval,

dans ce drame, je raconterai ce qui se passa le jour de la première représentation (1).

« M^me Dorval venait de jouer l'*Incendiaire*, drame à peu près absurde, où un archevêque joue à l'écarté et fait des compliments à des dames ; M^me Dorval avait fait sangloter tout l'auditoire dans la scène de la confession ; on l'avait vue anéantie de terreur, prosternée aux pieds du prêtre et se lamenter dans des récits qui faisaient frissonner ; les spectateurs avaient oublié la déclamation effrontément niaise de la pièce ; *Louise* l'avait sauvée ; le méchant drame s'était illuminé ; jamais il n'y eut dans la voix, dans la pose, dans le geste, dans le regard de M^me Dorval, autant de passion, d'imploration et d'anéantissement douloureux. Quand la toile fut tombée, M^me Dorval rentra dans sa loge où elle se vit entourée de l'élite des hommes littéraires de Paris ; le mauvais drame avait pris pour eux des aspects inattendus ; M^me Dorval venait d'y ouvrir des horizons inconnus, des cieux mélancoliques et sombres, aussi recevait-elle en ce moment des félicitations sur *sa* pièce ; car l'actrice l'avait créée, aucune part d'éloges ne revenait à l'auteur ; tout-à-coup un bruit se fait entendre au dehors : la porte de la loge s'ouvre.... une jeune femme, pâle d'émotion, se précipite aux pieds de M^me Dorval, lui prend les mains, les serre et les baise avec transport ; placée encore sous le charme frissonnant de

1 Il y a dans le récit qui suit, quelques inexactitudes qu'on redressera plus loin.

la représentation, cette femme, qui avait tant pleuré, que l'actrice avait tant brisée, avait été poussée dans la loge de M^me Dorval par je ne sais quel instinct irrésistible. Le drame durait encore pour elle quand il eut disparu de la scène. Quand le lustre fut éteint; quand la toile fut lourdement tombée; cette femme qui pleurait toujours, se mit à chercher son drame; cette douleur de jeune fille, la douleur de Louise, s'était sans doute abritée quelque part; il la lui fallait pour pleurer avec elle, pour se désoler avec elle; au fond d'une loge, *Louise* lui apparut... et voilà pourquoi cette femme s'était prosternée devant la pauvre fille. Relevez-vous M^me Malibran, dit d'une voix émue M^me Dorval, relevez-vous. Cette femme ainsi impressionnée, ainsi foudroyée, était la cantatrice sublime qui a dans son âme toutes les notes de l'orchestre des Séraphins.

« Que pouvait répondre M^me Dorval à cette admiration exprimée d'une manière si ravissante? par un hasard qui n'était que de la reconnaissance et de l'enthousiasme, le portrait de M^me Malibran parait seul la loge de M^me Dorval; celle-ci le montra à la divine cantatrice, elle avait ainsi répondu à une grande admiration par une admiration égale.

« Eh! qu'on vienne après cela reprocher à nos éloges trop de chaleur et d'exagération; tout ce que nous pourrions écrire pâlirait ici devant cet hommage rendu à M^me Dorval par une artiste célèbre; oui, à l'exemple de M^me Malibran, offrons à M^me

Dorval tout ce qu'il y a dans notre cœur d'admiration et de poésie; entourons-la d'hommages, de respect et d'adoration; quand elle entre, cette femme, écoutons-la dans le silence et le recueillement; puis, quand elle aura parlé, quand elle nous aura initiés à tous les secrets de sa divine parole; quand elle nous aura fait comprendre le bonheur du ciel; oh! alors donnons-lui par reconnaissance tous nos bravos et nos applaudissements; jetons-lui toutes nos couronnes; faisons-lui de beaux triomphes et de belles ovations; car tout cela voyez-vous est nécessaire à la vie des grands artistes; qui ne sait tout ce que leur âme renferme toujours de douleurs et d'angoisses, d'amertume et de découragement, aussi n'ai-je pu entendre sans émotion, vendredi dernier, cette belle phrase d'*Angelo*, que Mme Dorval m'a si souvent répétée, dans l'intimité, et que Mlle Mars supprimait toujours à la Comédie-Française:

« Oh! oui, nous sommes bien heureuses nous autres! etc.... (voir p. 117).

« Il avait bien compris cela, lui aussi, notre poète, quand il écrivait cette belle strophe, dans son ode à M. Victor Hugo.

« Et nous, pour adoucir cette longue agonie
« Qui dévore le cœur des hommes de génie,
« Pour passer devant eux, sans crainte et sans remords;
« Quand ils vivent, brûlons sur le seuil de leur porte
« Un peu de cet encens que la foule leur porte,
« A pleines mains quand ils sont morts. »

C'est à ce même voyage à Marseille, en 1836, que Mme Dorval, par une fantaisie d'artiste, joua le rôle muet de Fénella dans l'opéra d'Auber, la *Muette de Portici*, ce qui inspira à Méry l'article suivant, inséré au *Sémaphore* du 21 octobre 1836 :

MADAME DORVAL DANS FÉNELLA.

« A cette annonce, une sorte d'inquiétude s'est manifestée parmi quelques-uns des admirateurs de Mme Dorval : ils ont vu la renommée de la grande tragédienne compromise sérieusement dans cette équipée de pantomime. Tisbé, Catarina, Kitty-Bell, Marion, Adèle d'Hervey, dansant sur les brisées de Mlle Noblet ! Oh ! c'était un inconcevable écart, un caprice délirant, une velléité sans nom et sans excuse. Chaque matin, le facteur urbain apportait à l'hôtel Beauvau des lettres anonymes, quoique signées, toutes pleines de respectueuses suppliques et de points d'admiration et de désolation. Eh quoi! Mme Dorval, vous allez danser la *Muette*, disaient les lettres ; vous qui parlez si bien, vous allez mimer ! vous, la reine du drame, vous débutez dans l'opéra ! *Quel est donc ce mystère qui nous glace d'effroi ?*

« Voici donc ce mystère, il est bien simple : Mme Dorval est beaucoup plus qu'une actrice, Mme Dorval est un artiste ; un artiste dans sa plus complète organisation. Elle a toutes les passions, toutes les fantaisies de l'art. A la Comédie-Française, à Paris, elle reste sévèrement dans le cercle de ses attributions. Quand elle ne joue pas, elle va, comme toute autre femme, à l'Opéra, aux Bouffes,

au Gymnase, à Feydeau, elle s'impressionne partout; elle reçoit de Malibran, de Taglioni, de Falcon, ce qu'elle leur a tant de fois donné; elle déplace, en imagination, son existence, pour vivre de la vie des autres grandes artistes, ses sœurs. Mme Dorval n'est pas un de ces talents tirés au cordeau et symétriquement posés; elle vit, elle pense comme elle joue, elle ne mesure pas sa journée à la toise et à l'heure; elle reçoit une mobile excitation de tous les accidents du jour. A Marseille, elle semble avoir oublié les triomphes de la Porte-Saint-Martin et de la rue Richelieu, elle ne songe plus à sa maison de la rue Blanche, retraite calme et délicieuse, coquette et odorante, douce oasis, où l'on entend à peine le tonnerre éternel qui gronde sur Paris; à Marseille, Mme Dorval s'est faite notre compatriote, elle s'est éprise de tout ce que nous aimons, nous; elle a compris notre soleil, notre mer, nos collines, nos chansons; elle s'est assise aux gais festins de nos bastides, elle s'est attendrie à nos poétiques processions qui traversent, le dimanche, nos vieux quartiers, avec l'encens, les bannières et les fleurs: elle s'est abandonnée aux séductions de cette vie méridionale, toute faite de caprices et de contrastes, si indolente aujourd'hui, si active demain. Laissez-lui donc la liberté d'action, à cette femme; laissez-lui faire sa toilette de théâtre à sa fantaisie; soyez tranquilles, elle ne gâtera rien; ayez foi dans son merveilleux instinct. Vous l'avez vue dans Jeanne Vaubernier.

Qu'il y avait loin de la noble vénitienne d'Angelo à la modiste évaporée, et de la maîtresse d'un Podestat à la maîtresse de Louis xv ! Eh bien ! la transformation a-t-elle été heureuse ? La distance est moindre de Tisbé à Fénella, le succès n'était pas douteux.

« Après tout, qu'est-ce que la *Muette* d'Auber, sinon un grand et magnifique drame, où l'esprit et la chaleur de la musique remplacent quelques qualités absentes du poème, ainsi que cela arrive toujours, et doit arriver? C'est une danseuse qui a créé Fénella, mais Fénella ne danse pas; elle parle : elle parle la première des langues, la langue de ces drames qui se jouent sur les pelouses de l'Orénoque, entre deux coulisses de magnolias. M^me Dorval demeure dans son domaine; elle n'émigre pas. Seulement, nous n'entendrons pas cette voix incomparable, cet organe, savoureusement timbré par la passion, ces accents si bien notés pour la volupté ou la jalousie délirantes; nous n'entendrons plus retentir ce clavier étonnant qui a le bonheur de n'être ni pur, ni sonore, car il a brisé la gamme de l'amour de comédie et de l'amour enfantin : au lieu de cela, nous aurons la sublime tragédienne muette, qui parle de tout son corps; l'ardente napolitaine, l'amante jalouse, la sœur tendre et dévouée, la jeune fille livrée aux convulsions du désespoir, et qui, pour traduire le bouleversement de son âme, n'a que la langue de ses gestes, et la déchirante expression de ses regards. Si cela n'est pas du drame, le drame n'existe pas. Autour de cette passion

napolitaine, faites éclater la musique de Baïa, et vous aurez la tragédie grecque, telle qu'on la jouait encore, sous Titus, dans les théâtres de Pompéï et d'Herculanum. Toutefois, je suis porté à croire que Marie Dorval joue mieux la pantomime que Marie Aglaë, d'Anxur, et je pense que la mélopée de Sophocle, la flûte du virtuose Princeps et les trois cordes du citharède ne valent pas l'orchestre de Marseille et la musique d'Auber.

« Mme Dorval a justifié toutes les espérances des uns, et calmé les inquiétudes des autres. Elle a joué admirablement sa fantaisie napolitaine; elle a réalisé un rêve fait au bord de notre mer, l'autre soir, en voyant arriver de Naples le paquebot à vapeur. Elle avait dit, je veux me faire napolitaine, quelques heures, avec accompagnement de musique; elle avait dit, je veux me faire muette, et à son insu, elle a parlé. On s'attendait à lui voir piétiner son rôle, on croyait qu'elle s'agiterait traditionnellement sous la tyrannie de la mesure, comme dans une contredanse; elle n'a copié personne, elle s'est lancée d'inspiration, dans la mêlée; elle avait l'oreille à l'orchestre, par habitude, et marchait avec la note, sans y prendre peine, tout d'instinct. Nous l'en remercions. Quel est le grand artiste qui n'ait pas eu, quelquefois dans sa vie, de ces fantaisies de profession? Un soir, Mme Malibran barbouilla de noir sa charmante figure, se fit ténor et joua *Othello;* ennuyée de se voir poignardée, elle voulut un peu poignarder à son tour. La *Fashion* tremblait

pour la gloire de M^me Malibran, avant l'essai ; après, elle applaudit. Que de transformations de ce genre n'avons-nous pas vues à Paris, aux représentations à bénéfice surtout ! Après son triomphe dans *Othello*, M^me Malibran est rentrée dans toutes ses grâces de femme ; en déposant la veste du more, elle s'est hâtée de reprendre son divin corset de brocart ou de velours. Nous ne craignons pas que le grand succès de Fénella n'enlève M^me Dorval au drame parlant : mais à coup sûr, voici ce qui adviendra ; il ne faut pas être prophète pour le deviner : le monde artistique et littéraire de Paris apprendra bientôt la délicieuse équipée de Catarina ; c'est un monde enthousiaste et jaloux qui veut tout voir, et qui veut connaître ses idoles, dans toutes leurs poses et avec tous leurs atours, tous leurs joyaux. Cet hiver donc, à la première représentation à bénéfice, donnée sur les planches de l'Opéra, nous verrons M^me Dorval dans la *Muette ;* M^lle Noblet applaudira sa rivale d'un jour et la divine Taglioni qui parle si bien, et qui est toujours muette, lui dira : vous êtes charmante, ma sœur. » « MÉRY. »

C'est aussi dans ce temps-là que le poète, ou plutôt l'improvisateur marseillais, adressait à M^me Dorval, les trois pièces suivantes, publiées ici pour la première fois.

A MADAME MARIE DORVAL.
LES TROIS MARIE.

Trois femmes, en ce siècle où l'art donne des trônes,
Dans nos scéniques jeux ont conquis des couronnes.

Le monde en les voyant s'est fait silencieux ;
Triangle étincelant et trinité divine,
Parés d'un même nom que tout homme devine,
 Car il luit au plus haut des cieux.

Tout sublime talent de nos jours se marie
Au nom par excellence, au doux nom de Marie ;
Malibran le reçut d'un céleste parrain,
Taglioni le porte, et vous, aussi, Madame,
Vous la fille d'Hugo, vous qui tenez le drame
 Sous votre sceptre souverain.

De tant de dons en vous, admirant le mélange,
Chacun à vos côtés peut dire comme l'ange,
Ce verset immortel et d'un parfum si doux !
« Salut, salut à vous qui régnez sur nos âmes !
« Femme, soyez bénie entre toutes les femmes,
 « Car le génie est avec vous ! »
 MÉRY.

Marseille, 26 septembre 1836.

ENDOUME !

(Bastide de M. Largier, ami de Méry).

Il me vient une idée, ami : Si Dieu nous laisse
Conduire notre vie à la blanche vieillesse,
Nous nous rappellerons, quelque jour, en causant,
Les touchants souvenirs de notre âge présent :
Si quelquefois l'été nous passons au village,
Que le soleil d'Endoume échauffe sur la plage,
Il nous sera bien doux, à la fraîcheur du soir,
De regarder au loin la mer ; de nous asseoir
Sur le rare gazon de la roche voisine,
Que parfume l'aspic, le thym et la résine,

Tout près de la maison où le sage Largier
Planta pour ses neveux le pin et le figuier.
Alors nous parlerons, les yeux brillants de larmes,
Des beaux jours d'autrefois, dorés de tant de charmes.
De ces beaux jours d'automne où Marie avec nous
Faisait à ses amis le dimanche si doux ;
Et parmi nos festins, aux joyeuses délices,
Se délassait un peu du fracas des coulisses.
La vie est ainsi faite ; on ne peut pas choisir
L'endroit où le soleil vous fait un doux loisir :
Il faut toujours marcher, toujours laisser en route
Le bonheur, à l'instant où la lèvre le goûte :
On ne peut jeter l'ancre aux îles de gazon
Où l'avenir limpide éclate à l'horizon.
Il faut le répéter chaque jour, à toute heure,
Ce mot qui met un crêpe au seuil d'une demeure,
Ce mot *Adieu*, ce mot qui brise en un instant
Les plaisirs qu'on embrasse et qu'on regrette tant.
Demain nous reverrons la treille hospitalière,
Le long mur tapissé de jasmin et de lierre,
La terrasse dorée où serpente le thym,
Le salon du repos, le salon du festin,
Mais nous ne verrons plus, dans ces riants asiles,
L'artiste qui pleurait en regardant nos îles,
Notre mer radieuse et nos calmes vaisseaux
Qui voguaient lentement sur les tranquilles eaux.
Ce sera bien cruel ; mais nous parlerons d'elle,
Notre mémoire, au moins, lui restera fidèle.
Elle sera toujours notre amie, et souvent
Nous jetterons son nom à l'orchestre du vent.

<div style="text-align:right">Méry.</div>

Marseille 1836.

LA GUILLERMY.

Ah! crois-moi, borne à Marseille,
Ton aventureux souci ;
Je n'ai pas vu sa pareille
De Golconde à Portici.
Célèbre à ta fantaisie,
Dans ta folle poésie,
Toute l'Europe et l'Asie,
L'univers..... mais reste ici!

MÉRY.

En janvier et février 1837, M^me Dorval va en représentation à Toulouse. — Là, l'enthousiasme n'a plus de bornes. — Je lis à ce sujet dans le *Monde Dramatique* (t. IV, p. 93) : « L'actrice a été dignement jugée, dignement reçue, dignement applaudie. M^me Dorval a joué à Toulouse son répertoire ordinaire, et y a joint les rôles de *Clotilde* et de *Marguerite de Bourgogne*. Dans Clotilde, c'est l'actrice du cœur, c'est le cri de la nature ; et dans Marguerite de Bourgogne, c'est le chef-d'œuvre de l'art, c'est la torture au naturel.

« Enfin elle a joué pour ses adieux *Chatterton*. Il est difficile de peindre l'enthousiasme du public. Un journal a ouvert une souscription pour frapper une médaille d'or avec ces mots pour exergue : *A Marie Dorval, le public de Toulouse.* »

Citons d'ailleurs quelques journaux du temps publiés à Toulouse. — Voici d'abord un article où l'auteur, après avoir assez malmené la pièce de

Jeanne de Vaubernier, où jouait Dorval, continue ainsi en parlant de l'actrice :

« M^me Dorval a relevé toutes ces inventions prétendues comiques, toutes ces pauvretés par la finesse, le naturel et tous les agréments que nous lui connaissons. C'est assurément une noble audace de sa part de ne pas craindre une rivalité dangereuse, du moins dans le genre, avec celle qui est en possession, nous sommes trop bien appris pour dire, depuis si longtemps, qui est en possession, disons-nous, de charmer toute la France dans le domaine de Thalie, de ressusciter Molière et de rajeunir, pour ainsi dire, avec lui.

« Ces deux sirènes du théâtre, et je vous prie de ne pas chercher une épigramme dans cette expression contre l'injure du temps, qui a peut-être frappé l'une d'elles presqu'à l'insu du public, ces deux sirènes du théâtre viennent s'offrir à moi, soit dans mes souvenirs, soit dans la réalité, pour me tenter par l'espérance de les peindre tour à tour dans un ingénieux parallèle : ah ! je ne puis plus être la dupe d'une pareille illusion ! Quand il serait vrai que ces lignes éphémères pussent captiver leurs regards, au milieu de toutes les adulations de la gent feuilletoniste, je ne suis pas assez téméraire pour me flatter de ne point blesser l'une ou l'autre par mes arrêts, fussent-ils même délicatement exprimés, et pour accorder deux femmes, chose difficile, lors même qu'elles sont toutes deux également supérieures dans leur genre. Le mieux ne

serait-il pas de s'en tirer en gascon ? M^lle Mars excelle dans la comédie et M^me Dorval dans le drame ; tout le monde est d'accord là-dessus. Il y a plus de mérite à primer dans le vrai, dira l'un ; je crois, dira l'autre, qu'il en faut encore davantage pour faire réussir le faux ; eh bien ! voilà deux opinions qui peuvent parfaitement se balancer. Oui, j'en conviens, ajoutera un érudit ; mais M^lle Mars se fait encore admirer dans le drame, après avoir enlevé tous les suffrages dans la comédie ; on lui répondra, avec non moins d'avantage : mais M^me Dorval nous fait rire dans la Dubarry, après nous avoir fait pleurer dans *Clotilde*. On insistera, je le sais ; les docteurs du théâtre reviendront à la charge ; parlez, me diront-ils, qui a plus de naturel ? Je n'en sais rien. Qui a plus de sentiment ? Je ne suis pas assez habile pour décider la question. Qui montre plus d'art ? Allez-y voir. Qui a obtenu le plus de couronnes ? J'aurais trop à faire de les compter. Qui a reçu le plus d'hommages, et pour qui a-t-on brûlé le plus d'encens dans le feuilleton ? Je n'ai pas tout lu, ni ces drames non plus, Dieu nous en préserve. Tout bien pesé, vive M^lle Mars ! vive M^me Dorval ! Je ne sortirai pas de là.

« Je pardonne bien volontiers aux jeunes têtes que M^me Dorval a si bien exaltées, et qu'elle a fait, si souvent et assurément contre son gré, battre la campagne en vers ainsi qu'en prose : Cette manière de louer ne déplaît pas aux femmes, et certes M^me Dorval a bien lieu d'être contente ; je leur pardonne

donc de tout mon cœur. Dans de semblables occasions, il faudrait être bien froid pour ne pas déraisonner un peu. — M^me George Sand, cette autre célébrité contemporaine que je trouve si naturellement sous ma plume, nous a dit à ce propos, par l'organe du *Journal de Toulouse*, que durant les représentations de M^me Dorval, on s'anime de son brillant délire, on s'exalte de son enthousiasme, on vit, pour ainsi dire, de la vie de son âme, pour retomber ensuite dans le néant, d'où elle fait sortir quiconque a le bonheur de l'entendre. Brûlons nos feuilletons, mes amis, M^me George Sand ne nous laisse rien à dire sur M^me Dorval, deux noms chers à la gloire, qui voleront à la postérité, où nous n'irons, mes amis, s'il vous plaît, ni vous, ni moi.

« Et malgré cela nous avons tous la manie ridicule de vouloir dire notre avis sur M^me Dorval ; nous croyons pouvoir ajouter une fleur à toutes celles qui pleuvent sur son front, et qu'elle daigne quelquefois recueillir à ses pieds avec une grâce touchante, une bienveillance de femme, qui, elle aussi, veut plaire au public : et qui donc n'a point le désir de lui plaire ? La voyez-vous dans *Clotilde*, dans cette pièce qui est son triomphe, comme nous disons nous autres provinciaux, et qui fait honneur à l'un de nos écrivains méridionaux les plus distingués, M. Frédéric Soulié ? La voyez-vous faible et tremblante, ramper autour de la prison de Christian, de son cher Christian, à qui elle apporte du poison, cette tendre amante, pour mourir du moins avec lui, ne

pouvant plus l'arracher au bourreau que sa fureur jalouse vient naguère d'armer contre lui? La voyez-vous dans *Henri III*, lutter contre les souvenirs de Mlle Mars et lui disputer sa gloire? Savez-vous la suivre dans tout le détail de ses rôles? Pouvez-vous apprécier son jeu muet, ce jeu muet qui charme tant les vrais amis de l'art? Vous est-il donné d'apercevoir tous ces riens charmants, tout le petit détail de ces rôles, qui n'échappent pas à des yeux attentifs! Ce portrait d'Antony, qu'elle a trouvé dans le portefeuille de cet amant aimé, au moment où il vient de s'exposer pour elle à la mort; ce portrait que sa main guidée par l'amour vient d'attacher tout près de son cœur; ces fleurs détachées de sa robe, ces fleurs déchirées et lancées loin d'elle, dans le dépit ou plutôt dans le délire de la jalousie? Votre oreille, votre cœur comprennent-ils enfin toutes les nuances du sentiment qui se retracent dans les inflexions de sa voix? Mais l'enchanteresse (et ce mot n'est pas de l'emphase, Dieu merci), qui laissait tomber sur nous quelques étincelles de ce beau feu qui l'anime, va bientôt s'éloigner de ces lieux; et, comme dit Mme George Sand, ne laissera plus après elle que l'uniformité de l'habitude et les stériles saillies de l'esprit. Puisse-t-elle revenir un jour nous inspirer encore! » « Théodore ABADIE. »

Voici enfin un dernier feuilleton, et pour bouquet le récit du couronnement de Dorval, à sa représentation d'adieu:

MADAME DORVAL.

« Vous l'avez vue avec son grand front si pâle, ses yeux noyés, ses lèvres palpitantes, sa poitrine convulsive; c'est elle, c'est Marie Dorval! On demande pourquoi sa taille est brisée et sa voix si douloureuse : c'est que toutes les grandes passions du drame moderne ont soufflé sur elle, et qu'il y a toujours dans les choses qu'elle dit autant de sanglots que de paroles. Les larmes nous reviennent avec le souvenir de ce que nous avons vu et entendu hier dans *Clotilde*. Oh! c'était sublime d'amour, de délire et de désespoir. Clotilde, vous savez, un beau rôle, un caractère dessiné en traits de feu, une femme trahie, une femme jalouse, une femme qui se venge, et qui n'est pas longtemps à maudire dans les remords le fruit amer de sa vengeance. Mme Dorval nous a fait parcourir tous les degrés de ce drame dans une oppression de terreur qui nous a tenus muets jusqu'au dernier acte : on regardait, on était suspendu, on n'applaudissait pas. Mais lorsque, au dénouement, nous avons vu son visage se détacher sur le fond noir d'un cachot; à ce moment suprême où Clotilde *voudrait bien voir* Christian, qu'elle a livré à l'échafaud; lorsque, abîmée aux pieds de son amant, elle implore son pardon, toute échevelée, éperdue, ployée en deux, se tordant les bras, et que, lasse de ne rien obtenir, pénétrant la pensée du condamné, elle s'écrie : *Je t'apporte du poison!* oh! alors la salle a éclaté; ce grand bruit d'applaudissements, dont Mme Dorval a l'habitude, s'est fait

de toutes parts autour d'elle; et pour la sublime actrice la représentation a fini par un triomphe, comme toujours.

« Mᵐᵉ Dorval traite les Toulousains en artistes : elle a promis de ne nous point laisser regretter ses créations les plus belles. Ainsi, il nous sera donné de la voir dans *Henri III, la Tour de Nesle, Angélo, Trente ans ou la Vie d'un joueur, Antony, Chatterton.* C'est surtout dans le drame de M. Alfred de Vigny que nous avons impatience de la voir. *Chatterton,* cette élégie désespérée, frémissante de colère, et gémissante de douleur, où s'indigne une intelligence d'homme méconnue, où pleure un cœur de femme opprimé; cette plaidoirie brûlante contre l'égoïsme insolent de la société, et contre le despotisme de la famille, Mᵐᵉ Dorval l'apporte sur notre scène. Voici son rôle tel qu'il a été indiqué par M. Alfred de Vigny : « KITTY-BELL, jeune femme, mélancolique, gracieuse, élégante par nature plus que par éducation, réservée, religieuse, timide dans ses manières, tremblante devant son mari, expansive et abandonnée seulement dans son amour maternel. Sa pitié pour Chatterton va devenir de l'amour, elle le sent, elle en frémit; la réserve qu'elle s'impose en devient plus grande; tout doit indiquer, dès qu'on la voit, qu'une douleur imprévue et une subite terreur peuvent la faire mourir tout à coup. »

« Quand elle prit ce rôle à la Comédie-Française, Mᵐᵉ Dorval sortait à peine du théâtre de la Porte-Saint-Martin, et l'on craignait que l'habitude d'é-

motions violentes, de sentiments terribles qu'elle avait dû prendre dans cette métropole du mélodrame, ne lui permit pas de saisir dans toute la pureté idéale de sa forme le personnage de Kitty-Bell. Or, M. Alfred de Vigny écrivit ceci, le lendemain de la représentation de son drame :

« On savait, etc... (V. p. 90.)

« Nous tenons surtout à ce rôle de Kitty-Bell, parce que nul autre ne peut mieux convenir à l'âme exquise et profonde de M^me Dorval. Il ne faut pas s'imaginer que le jeu de la grande actrice soit seulement une question d'art ; non certes, c'est encore la plus haute expression, l'expression divinisée de la nature passionnée de la femme. Jugez de ce qu'elle doit être dans la vie réelle : George Sand dit quelque part dans ses *Lettres d'un Voyageur :* Je viens de lire M^me de Staël, elle m'a ennuyé ; j'aime mieux une conversation de M^me Dorval. » « Eug. B. »

COURONNEMENT DE MADAME DORVAL.

« Au fait cela ne pouvait guère finir autrement ; après tant d'enthousiasme et de bravos, après tant de larmes, de terreurs et de pitié, après tant d'angoisses et de frémissements, il fallait bien que notre admiration éclatât d'une façon souveraine ; les guirlandes de fleurs et les bouquets si vite flétris ne pouvaient suffire ; les royautés veulent des diadèmes, le génie, des monuments durables ; ce n'était pas trop pour Marie Dorval d'une couronne d'or ;

« Nous l'avons couronnée.

« C'était sa dernière représentation ; elle avait offert de consacrer à la charité les plus belles inspirations de son talent.

« Elle jouait pour les pauvres, et dans quels rôles ? dans ses deux meilleurs ; Kitty-Bell de *Chatterton* et Catarina d'*Angélo*.

« Le théâtre était en fête, tout éclatant de lumière, plein de femmes éblouissantes de parure ; et nous y étions tous, le cœur triomphant, la tête exaltée, suspendus et muets, et contemplant notre actrice à travers nos larmes.

« Nous l'avions vue dans Kitty-Bell, et nous savions tout ce que ce rôle faisait rayonner en elle de beauté idéale, de céleste pureté, de poésie et d'amour.

« Mais dans Catarina, eussions-nous imaginé toutes les choses naïves, folles et charmantes qui lui sont venues dans sa première scène avec Rodolfo ? Et quand elle est en présence de Tisbé, quel pathétique ! quelles larmes ! quels cris ! quelles supplications ! c'était beau, c'était vrai ; c'était à noyer les yeux les plus secs, à jeter les âmes les plus insensibles dans un délire de douleur. Puis dans sa colère contre Angelo et dans son mépris pour Tisbé, on eût dit qu'elle jouait du Corneille, tant elle était grande ; cette prose efflorescente de Victor Hugo, ce style radieux, cette poésie étoilée ne nous étaient jamais apparus dans plus de majesté et d'éclat. Le troisième acte d'An-

gélo est quelque chose de superbe; M^me Dorval y déploie, comme des arabesques sur un tissu d'or, tout ce qu'elle a dans l'âme de poétique, de brillant et de passionné. Souvenons-nous surtout de ce moment où Catarina montrant tour à tour le Podestat et la Tisbé, elle s'écrie : « tout Venise est ici en vos deux personnes ;. Venise despote, la voici; Venise courtisane, la voilà ! » Nous avons cru que la salle se levait tout entière, électrisée et palpitante. Qu'eût-ce été si nous avions vu dans ce drame réunies, comme au Théâtre-Français, M^lle Mars et M^me Dorval, ces deux actrices que l'opinion fait rivales et que la chronique fait ennemies, comme si les grandes jalousies pouvaient germer à côté des grands talents. Le fait est, disons-nous avec un critique de nos amis, que si, par malheur, cela était vrai, ce que nous ne croyons pas, elles auraient l'une et l'autre un sujet de jalousie constante et bien amère, car elles sont admirables toutes deux.

« Après le troisième acte d'*Angélo*, quand la toile a été baissée, une grande rumeur s'est faite; mille voix ont rappelé M^me Dorval; nous voulions lui faire nos adieux, et elle a reparu. Alors un des beaux enfants qu'elle avait à ses côtés dans *Chatterton* est monté sur la scène et lui a présenté la couronne d'or qu'elle a acceptée, couvrant l'offrande de ses larmes, et de ses baisers l'enfant; nous tous, nous applaudissions, et quand Victor Genin a posé la couronne sur la tête de la grande actrice, elle

s'est évanouie comme accablée sous son triomphe.

« Maintenant elle part ; elle va poursuivre sa carrière d'applaudissements ; et, notre scène, illuminée un instant par sa présence, va laisser retomber le drame dans la médiocrité et dans l'ombre.

« L'idée nous vient, en terminant, de délivrer à Mᵐᵉ Dorval son passeport ; le voici :

« Nous Public de Toulouse,

« Invitons tous les théâtres de France à ne laisser passer et librement circuler dans les villes du royaume, qu'après de nombreuses représentations,

« Mᵐᵉ Marie Dorval, dont le signalement suit :

« Taille brisée,

« Cheveux épars,

« Front de génie,

« Yeux noyés,

« Bouche frémissante,

« Visage poétique,

« Teint pâle,

« Demeurant à Paris, au Théâtre-Français,

« Et à lui donner des applaudissements et des couronnes à chaque représentation.

« Fait à Toulouse le 18 février 1837,

« Pour le public de Toulouse,

« Un membre du parterre. »

Cette représentation d'adieu à Toulouse avait eu lieu, comme on vient de le lire, au profit des pauvres — et ce n'était point là un vain leurre. La grande artiste était bien trop généreuse pour cela. — Aussi je trouve dans les papiers de famille, qui me sont

communiqués par Mᵐᵉ Luguet, les trois documents suivants se rapportant à ce voyage de Toulouse de 1837.

Le premier est un reçu de mille francs, versés par Mᵐᵉ Dorval et employés à acquérir deux actions de cinq cents francs chacune, dans la Société du Prêt charitable et gratuit de Toulouse, ces deux actions devant demeurer la propriété de ladite société, conformément aux intentions de l'artiste.

A ce reçu est joint la lettre suivante :

« Madame,

« En vous envoyant la quittance ci-jointe, je viens au nom des administrateurs de la Société du Prêt charitable et gratuit, vous remercier de la générosité qui vous a fait consacrer au soulagement des pauvres de Toulouse le fruit de vos travaux, et vous féliciter d'un si noble usage des talents distingués qui vous ont acquis une si grande et si juste réputation.

« La classe laborieuse et indigente, qui vous sera redevable d'une augmentation de secours, bénira votre nom. Sa reconnaissance croîtra et se perpétuera aussi longtemps que vos dons, transmis de main en main et de famille en famille, contribueront à sécher les larmes du malheur, à diminuer la misère et à encourager l'industrie. Partout où vous irez, le souvenir de vos bienfaits vous suivra ; des vœux ardents seront formés pour votre bonheur, et votre cœur emportera la douce satisfaction d'avoir puissamment aidé une des œuvres les plus utiles à

l'humanité, et d'avoir bien mérité des habitants d'une cité digne de tout votre intérêt, qui, après avoir applaudi à vos succès, ne cesseront de rendre hommage à votre libéralité.

« Je profite avec empressement de cette occasion, pour vous offrir l'assurance, etc.

Le Président de la Société du Prêt charitable et gratuit,

« Marquis BRUNO DU BOURG. »

« Toulouse, 10 avril 1837. »

Suit un état des individus dont les gages, déposés à la société du Prêt charitable, ont été dégagés par la bienfaisance de M^{me} Dorval. La somme s'élève à 525 fr.

Etonnez-vous donc qu'avec ces sentiments de généreuse libéralité, M^{me} Dorval soit morte pauvre. — Ah! ce ne sont pas de tels artistes qui meurent millionnaires !....

Quelques années auparavant, en 1833, se trouvant en représentation à Arras, M^{me} Dorval provoqua au théâtre une véritable émeute, dont je lis le récit raconté ainsi dans un journal de l'époque :

LA REINE D'ARRAS.

« Il y a eu émeute en Artois, mais émeute complète, sérieuse, émeute à propos d'art et de poésie, émeute à l'occasion de M^{me} Dorval et de ses couronnes.

« On donnait *Beaumarchais à Madrid*, de Léon Halévy; le public dans l'enthousiasme avait jeté

sur la scène, avec des fleurs, quelques rimes en l'honneur de la grande actrice. Ces vers les spectateurs voulaient les connaître; mais le règlement municipal s'opposait à ce qu'ils fussent lus; le parterre les a demandés à grands cris, M. le maire les a refusés; de là, bruits, sifflets, trépignements; et le parterre a eu tort, car le spectacle n'a pas été achevé, et les vers n'ont pas été débités.

« Plus heureux que le parterre, nous pouvons les communiquer à nos lecteurs, ces vers séditieux où l'on donne la royauté à M^{me} Dorval, mais un seul instant, heureusement pour elle.

Si c'est bien être roi que d'avoir sur les cœurs
Un suprême pouvoir, un souverain empire;
Si c'est bien être roi que de pouvoir leur dire :
Vous rirez à mon rire, et toujours à mes pleurs
 Vous pleurerez;
Vous maudirez celui que ma voix irritée
 Aura maudit; vous aimerez
Celui-là que ma voix bienheureuse, enchantée
Aura béni. Je vous laisserai bien votre âme;
Mais il faudra qu'alors elle appende à ma voix
Et qu'à ma voix elle meure et s'enflamme,
 Et sans résistance et sans choix.
Et soit que je me fasse aimante ou furieuse,
Jeune ou vieille, ou charmante, ou riche ou malheureuse,
Ou bien si je me fais maîtresse d'Antoni,
Ou Marion la folle, ou femme d'Hernani,
Ou si je me fais Jeanne et maligne et timide,
Ou bien encor jalouse ainsi que fut Clotilde;
De toutes passions que je ferai parler,

Il ne vous restera que celle de m'aimer.
Si c'est bien être roi que d'avoir en soi-même
Cette grande puissance et ce pouvoir suprême,
Vous avez tout cela, votre rang est donné,
O reine! votre front fut-il pas couronné?
Bravo! bravo! bravo! dans ce siècle où nous sommes,
Il n'est plus de sujets, nous n'avons que des hommes.
Les rois divins s'en vont... Les vieilles royautés,
Sans soutiens, sans amis, s'en vont de tous côtés.
Il n'en reste plus qu'une, et vous l'avez, madame :
C'est celle que pour vous chaque soir on proclame,
Vous l'avez! vous l'avez! et cette royauté
On la tient du génie et de la liberté.

« On conviendra qu'il n'y avait pas là de quoi effaroucher la susceptibilité de l'autorité ; que le génie et la liberté sont deux choses bonnes à fêter hautement et partout ; et qu'il n'y avait pas grand crime de la part du public à proclamer, par une fiction poétique, Mme Dorval, la reine d'Arras. »

En 1835 (et plus tard en 1838), à Nantes, ville toute de commerce pourtant, Dorval reçut aussi un accueil enthousiaste : un sculpteur de talent, M. Suc, d'origine italienne, mais né à Lorient comme elle, fit son buste, qu'une circonstance fortuite nous a procuré récemment ; et on vit les jeunes gens de la ville suivre à cheval la chaise de poste qui l'emportait toute frissonnante encore du bruit des applaudissements, comme naguères à Toulouse, après lui avoir offert la couronne d'or dont nous avons parlé, on avait vu les jeunes Toulousains,

dans leur ardeur méridionale, traîner sa voiture au milieu d'un délire sans frein.

Les villes de province lui votaient des couronnes, comme on vote aux guerriers des épées d'honneur.

Nous venons de parler des représentations de Mme Dorval à Nantes. — Un hasard heureux nous a mis à même d'avoir à ce sujet quelques renseignements précis. — Voici comment :

Le regrettable M. Freslon (1), que nous avions l'honneur de connaître, et à qui nous parlions un jour de Mme Dorval, et du projet de ce livre, nous engagea à écrire de sa part, à Nantes, au docteur Guépin, son ami, si connu et si distingué à divers titres, — nous promettant par lui des détails inédits. Nous reçûmes en effet de M. Guépin la lettre suivante :

« Vous me demandez, Monsieur, des souvenirs qui me sont bien présents. — Je vais vous les écrire. — Je les ai promis à la sœur du grand poète américain Lowell, une amie intime de Mme Guépin, quand vous y aurez pris *tout*, tout ce que vous voudrez, je vous prierai de me les retourner.

« Votre tout dévoué,

« A. GUÉPIN. »

Nantes, 13 mai 1867.

A ce billet était joint une relation très détaillée, de la tournée de Mme Dorval en 1835, à Nantes et

1 Avocat, ancien ministre de l'instruction publique, etc., mort à 56 ans, le 26 janvier 1867.

dans l'Ouest. Elle avait été recommandée au docteur Guépin par son camarade et ami Bocage.

« Quand elle se présenta chez moi, dit M. Guépin,
« jamais aussi grande dame n'avait mis le pied dans
« mon salon ; ce n'était pas une simple mortelle,
« c'était en vérité l'une des divinités de l'art, à la
« fois pleine de dignité, de grâce et d'abandon.

« Elle me consulta sur la réception qui pou-
« vait l'attendre. Ma réponse fut nette : — Je vou-
« drais pour vous quelque chose de plus que des
« applaudissements. Laissez-moi présenter à la
« Bretagne la Marie Dorval de nos rêves d'étudiants
« et de jeunes hommes.... Vous avez la mission de
« glorifier l'art et l'idéal dans cette province où
« vous êtes née, ce qui vous fera tant d'admirateurs
« passionnés et des amis dignes de ce nom. Quelle
« plus grande mission pour l'artiste que de faire
« aimer ce qu'il y a de plus grand, de plus noble, de
« plus élevé : le dévouement, le sacrifice, la vertu !..

Cette tournée en Bretagne, à Lorient, à Quimper, à Brest, ne fut du reste qu'une longue ovation.

« M^{me} Dorval, continue M. Guépin, annoncée
« comme il convenait, fut reçue à bras ouverts et
« acclamée. On acclama la grande comédienne,
« mais on salua aussi en elle la Bretonne émi-
« nente... Les familles les plus distinguées lui firent
« des réceptions exceptionnelles et partout des cou-
« ronnes lui furent offertes, ainsi que mille gra-
« cieux souvenirs, des dessins, des vers, des albums,
« des livres ; elle en rapporta une malle pleine. »

C'est pendant ce voyage que fut exécuté à Nantes le buste dont je parlais tout à l'heure. Il a été prêté par M^me Caroline Luguet à M. Marc Fournier, directeur de la Porte-Saint-Martin, qui en a orné le foyer des artistes. Il fait pendant à celui de Potier, qui fut naguères, comme je l'ai dit, le protecteur de Dorval à ses débuts. Mais hélas ! que les temps sont changés ! — Ce théâtre, jadis si littéraire, est aujourd'hui tout aux féeries ; il n'a plus un seul comédien, et je ne serais pas surpris que les artistes de ce théâtre confondissent ces deux bustes de Potier et de Dorval avec ceux du dompteur Batty et de l'écuyère Adda-Minken. Ce n'est pas du reste d'aujourd'hui, il faut bien le dire, que la bouffonnerie fait concurrence à l'art, car voici ce que je lisais l'autre jour dans un journal :

« Profitons de ce que nous voilà sur les planches pour glisser ici cette anecdote dramatique, récoltée dans le dernier courrier d'Auguste Villemot au journal *le Temps* ; il s'agit d'une des plus illustres interprètes du drame moderne, M^me Dorval, qui eut l'honneur de balancer, sur le théâtre même de sa gloire, le succès de M^lle Mars :

« Elle revenait d'une tournée en province ;

« — Avez-vous fait de l'argent ? lui demandai-je.

« — Oui, pendant trois jours ; mais le quatrième il est venu un homme qui imitait le canard, le dindon et la grenouille.

« Alors le directeur m'a fait entendre sévèrement que mon répertoire n'était plus de mode. »

Voici maintenant les cinq feuilletons, publiés par moi à Orléans, en juin 1846, et dont j'ai parlé p. 14 de l'*Introduction*.

THÉATRE D'ORLÉANS.

I.

MADAME DORVAL. — *Marie-Jeanne*.

« Il y a six mois à peine, qu'à notre demande, le feuilletoniste ordinaire de ce journal nous cédait obligeamment sa place et que nous vous esquissions la biographie de Mme Dorval, artiste, dont nous avions vu à Paris presque toutes les créations remarquables. Nous avons été du reste amplement récompensé de cette tâche, que nous avions sollicitée et que nous avions remplie avec tant de plaisir, car nous avons reçu de l'artiste une lettre des plus flatteuses, que nous conservons précieusement. Qu'il nous soit permis tout d'abord de lui en témoigner ici publiquement tous nos remerciements.

« Mme Dorval, en noble artiste qu'elle est, n'a pas tenu rancune aux Orléanais de leur peu d'empressement de cet hiver, et elle est venue lundi dernier, sous les traits de Marie-Jeanne, nous révéler tous les trésors de sa haute et puissante intelligence dramatique. Hâtons-nous de dire que la salle ne présentait plus cette solitude qui nous avait tant attristé au mois de décembre, et cependant que d'ennemis Mme Dorval n'avait-elle pas : la chaleur, le cirque, la foire et l'incommodité de notre salle, qui en éloigne tant de personnes !

« Et puis, faut-il le dire, il ne manque pas de gens encore pour qui Hugo est sans talent, et de Vigny un inconnu ; à ces gens-là ne parlez pas de drame ; vous leur direz en vain : c'est Dorval, c'est Frédérick ; ils ne les ont jamais vus, mais qu'importe, c'est du drame !.... Bonnes gens que vous êtes, allez donc voir M^me Dorval dans Marie-Jeanne, et dites-nous ensuite si Rachel, avec toute sa majesté tragique (et le reproche s'adresse au genre et non à l'actrice) a jamais pu trouver de ces accents pathétiques, de ces cris déchirants partis de l'âme, qui remuent tous les cœurs, qui arrachent des larmes de tous les yeux.

« Nous n'avons point à vous parler ici de la pièce de Marie-Jeanne. Le critique habituel de ce journal vous en a rendu compte cet hiver. Mais, qu'on nous permette de le dire, ce drame par lui-même est très faible et très vulgaire. Il renferme toutefois deux belles scènes, celle du parvis des enfants trouvés et celle de la folie, empruntée du reste à l'épisode si connu de M^lle de Cardoville, dans le *Juif-Errant* d'Eugène Sue.

« Retranchez de ce drame le jeu de l'actrice, et il ne restera rien ; tout l'intérêt est là, dans ces angoisses maternelles si bien rendues, et qui ont fait palpiter le cœur de toutes les mères ; et combien de mots, communs même, qui n'ont, comme dit V. Hugo, dans sa préface de *Marion-Delorme*, d'autre valeur que celle que M^me Dorval leur donne. Supposez une actrice médiocre dans ce

rôle, et la pièce sera détestable et ne supportera pas la représentation. C'est le plus beau privilége du génie de relever et d'ennoblir ainsi tout ce qu'il touche :

« Tout ce qu'il a touché se convertit en or. »

« Tous ceux qui ont vu lundi M^me Dorval ne s'étonneront plus du triomphe éclatant qu'elle a obtenu dans ce drame à la Porte-Saint-Martin. Le soir de la première représentation (11 novembre 1845), spectateurs, acteurs, journalistes, tous battaient des mains, trépignaient d'admiration, tous, le cœur ému, les yeux pleins de larmes, ne voyaient plus la faiblesse de la pièce, ses invraisemblances, ses locutions basses et triviales, mais transportés par l'admirable interprète, tous applaudissaient avec frénésie. C'est qu'en effet, M^me Dorval, dans ce drame, est belle, simple, digne, pleine de cœur et d'âme, en un mot elle est sublime.

« Il est superflu d'ajouter que lundi, M^me Dorval a été rappelée au milieu des bravos et des applaudissements universels.

« Citons, en terminant cet article, le couplet qui se chantait cet hiver au Vaudeville, dans la revue critique de 1845, intitulée : *V'là ce qui vient de paraître*. Un gamin de Paris arrive sur la scène, sortant tout trempé de la représentation de Marie-Jeanne, le malheureux a été inondé des larmes de l'assemblée ; il chante alors ce couplet, qui a été bissé en l'honneur de M^me Dorval :

« Non, ce n'est point un désespoir factice
 « Qu'on imite avec du talent ;
« Certes Dorval a cessé d'être actrice
« Quand Marie-Jeanne a perdu son enfant !
« En l'écoutant, la salle toute entière
« Croit partager sa joie et sa douleur ;
 « Car elle joue avec son cœur
 « Et les entrailles d'une mère.....

« Après le drame populaire, nous aurons le drame littéraire. Jeudi, M^{me} Dorval, dans le *Proscrit*, nous montrera une nouvelle face de son admirable talent ; puis ensuite viendra *Clotilde*. Nous espérons que tous les spectateurs de lundi tiendront à honneur d'y assister, et que ceux qu'ont effarouchés un drame de boulevart viendront sans crainte voir ces deux drames, dont l'un fut joué à la Renaissance et l'autre sur notre première scène ; car Clotilde, on le sait, appartient au répertoire du Théâtre-Français. » *(Journal du Loiret* du 10 juin 1846.)

II.

MADAME DORVAL. — *Le Proscrit.*

« M. Harmant a trouvé le moyen de triompher de cette saison si terrible pour la caisse d'un directeur. Jeudi, malgré un temps magnifique, qui conviait à la promenade sur le champ de foire, une foule élégante se pressait dans les loges, formant une guirlande de fraîches toilettes, s'étalant gracieusement aux regards d'un parterre nombreux et animé. Certes, pour quiconque connaît le dilettantisme effréné de notre ville, l'aspect de cette salle eût

annoncé *la Favorite* ou *Lucie* chanté par un ténor en renom, ou une prima-dona parisienne. Il n'en était rien cependant, et ces témoignages de noble et ardente sympathie s'adressaient jeudi à l'éminente actrice qui a acquis une si grande réputation.

« M^me Dorval, dans le *Proscrit*, nous a montré toute la souplesse de son talent. Vous l'aviez vue lundi sous les traits de Marie-Jeanne, la femme du peuple; elle s'est montrée jeudi sous les traits de Louise Dubourg, la grande dame, la vicomtesse d'Avarenne. Mais sous l'indienne, comme sous la gaze, c'est toujours la même artiste, l'artiste qui joue avec le cœur comme d'autres jouent avec l'esprit; l'artiste violente et passionnée, sans frein, sans règle, ou plutôt qui n'a d'autres règles que celles qu'elle tire instinctivement de son cœur, et celles-là sont les meilleures et les plus sûres.

« Ce n'est pas un médiocre succès pour M^me Dorval que d'avoir su réveiller la torpeur orléanaise à l'endroit du théâtre, et su triompher de l'aversion que le plus grand nombre professe ici pour le drame. C'est le propre du génie de rallier à lui tout ce qui l'approche et le connaît, surtout quand il porte le nom célèbre de Dorval, exalté depuis si longtemps par tous les échos de la presse parisienne.

« Jeudi soir, M^me Dorval, rappelée par les cris unanimes de la salle, a vu, chose rare à Orléans, tomber des bouquets à ses pieds. C'était du reste un hommage qui ne pouvait mieux s'adresser. Pour

peu que cet enthousiasme aille encore *crescendo*, et nous serions le premier à nous en réjouir, Mᵐᵉ Dorval verrait peut-être à la représentation de *Clotilde*, qu'elle va jouer incessamment, se renouveler pour elle, les ovations et les triomphes qui lui ont été si souvent décernés à la Porte-Saint-Martin, à l'Odéon et au Théâtre-Français; comme aussi en province : à Toulouse, à Marseille, à Nantes, etc. *(Journal du Loiret* du 13 juin 1846.)

III.

MADAME DORVAL. — *Clotilde*.

« Les ovations et les triomphes continuent pour Mᵐᵉ Dorval. Lundi, elle jouait *Clotilde*, et une société d'élite était venue l'entendre dans ce rôle, créé autrefois en 1832 par Mˡˡᵉ Mars, mais qu'elle a su s'approprier. Rappelée après la chute du rideau, elle a été littéralement couverte de bouquets, et c'était justice, car il est impossible de montrer plus de sensibilité, plus de passion ardente, plus de douleur vraie, qu'elle en a montré dans le rôle de Clotilde.

« Le drame de *Clotilde*, dû à la plume de MM. Frédéric Soulié et Bossange, non pas du Frédéric Soulié d'aujourd'hui, faisant des mélodrames pour l'Ambigu, mais du Soulié d'autrefois, l'auteur de *Christine* et de *Roméo ;* ce drame, disons-nous, n'a rien à démêler avec ceux du boulevard. Point de grands coups de théâtre, point de fantasmagorie, de costumes et de décorations, rien de tout cela ; mais

un admirable caractère, celui de Clotilde, développé avec talent, et un style digne de la scène où il fut représenté. Jouée au Théâtre-Français, il y a une douzaine d'années, *Clotilde* eut l'avantage d'avoir pour interprète Mlle Mars, qui y déploya, elle aussi, les éminentes qualités qu'on lui connaît. Mais ce rôle, par sa nature violente et passionnée, revenait de droit à Mme Dorval, et elle a bien fait de le reprendre. Elle le jouait, il y a quelques années, à l'Odéon, avec Bocage dans le rôle de Christian, créé par Ligier aux Français. Ce Christian est bien un peu parent d'Antony. Entendez-le comme lui lancer le sarcasme et l'anathème à la face de cette société qui ne l'a pas compris ; mais Antony du moins n'était que bâtard et malheureux, tandis que Christian est un voleur et un assassin. Voilà, selon nous, le défaut capital de cette pièce ; quoi qu'on fasse, il est impossible de s'intéresser à un pareil homme, et au lieu d'intérêt, il n'inspire que le mépris et l'indignation.

« C'était un sujet d'études intéressant pour quiconque a vu Mlle Mars dans le rôle de Clotilde, de voir ce même rôle rempli par Mme Dorval. Que de contrastes en effet entre ces deux artistes !

« L'une, Mlle Mars, la grande dame par excellence, qui a si bien compris Molière et Marivaux, qui nous a représenté avec tant d'esprit toute la vieille société française du XVIIe et du XVIIIe siècle ; l'autre, Mme Dorval, la femme du peuple, violente et emportée, comédienne par instinct et par le

cœur, comme M^{lle} Mars est comédienne par l'étude et par l'esprit, le soutien délirant du drame moderne, comme M^{lle} Mars est l'élégant interprète de la vieille comédie.

« Et maintenant écoutez-les parler : la première vous récitera d'une voix douce et mélodieuse les beaux vers de Molière ou la prose spirituelle de Marivaux, et vous vous sentirez à l'aise avec cette femme qui parle si bien. L'autre, d'une voix qui est d'abord un soupir voilé, puis un sanglot terrible, vous récitera une prose souvent grossière et barbare et vous fera frémir malgré vous. Quelle est donc cette voix rude, fatiguée, pénible et si puissante pourtant, c'est la passion bourgeoise, c'est le désespoir de toutes les femmes, c'est M^{me} Dorval.

« Et si vous les regardez ces deux femmes, voyez M^{lle} Mars, quel grand air, quelle noble démarche, quel décent maintien ! M^{me} Dorval, au contraire, elle arrive ou plutôt elle entre à pas précipités ; elle est venue seule, à pied dans la rue, sans chaise à porteurs et sans carrosse. Elle entre, elle va, elle vient, elle crie, elle pleure, elle sourit, selon le caprice de la minute présente, obéissant librement à toutes les passions, et toutes les passions lui conviennent. Elle fuit l'esprit, elle a horreur du sourire, la conversation la perd, donnez-lui l'exclamation, les frénésies, les colères, les désespoirs, les larmes, très-bien ! Comme aussi ne lui donnez pas de riches atours ; car elle arrachera les fleurs, et les rubans de ses cheveux, elle déchirera ses

dentelles ; malgré sa robe de satin, elle se traînera à genoux par terre, dans la poussière s'il le faut....

« Voyez maintenant si vous pouvez comparer ces deux femmes que tout sépare, leurs habitudes, leurs passions, leur pensée, leur théâtre. Celle-ci qui se sent forte et invincible, abritée qu'elle est par le royal manteau de Molière; celle-là, noble et courageuse femme, qui abrite le drame moderne sous les lambeaux de ses haillons.

« Tel est le résumé succinct d'un parallèle tracé naguères par Jules Janin, et qui nous a semblé frappant de vérité. On ne peut pas plus comparer Rachel que Mlle Mars à Mme Dorval. Ces trois éminentes artistes, Mars, Dorval et Rachel, forment la trilogie féminine de l'art dramatique, car elles personnifient, dans leur perfection idéale, la comédie, le drame et la tragédie. Chacune d'elles a pu, par une fantaisie d'artiste, faire une excursion heureuse sur le domaine de ses rivales; c'est ainsi que Mlle Mars a joué dans des drames, Mme Dorval dans des tragédies et même des comédies, et que Rachel a joué, il y a deux ans, le rôle de Marinette du *Dépit amoureux;* ce peuvent être là des essais curieux à suivre pour les amis de l'art, mais qui n'ôtent rien au caractère exclusif et dominant du génie de chaque artiste. On dira peut-être, à l'avantage de Mlle Mars, qu'elle a obtenu de grands succès dans plusieurs drames, et notamment dans *Hernani.* Mais les drames qu'a joués Mlle Mars sont tous des drames littéraires; *Hernani*, par exemple, est le

plus beau fleuron dramatique de Victor Hugo, et l'harmonie du vers relève encore le charme du jeu de l'actrice. Mlle Mars a-t-elle jamais joué de ces drames populaires, comme *Marie-Jeanne*, où tout reste à faire à l'actrice, où rien ne la soutient que son talent et son courage ? Oublie-t-on d'ailleurs le succès de Mme Dorval dans la tragédie de M. Ponsard ? et dans un genre bien différent, dans le rôle difficile de Suzanne, du *Mariage de Figaro*, n'a-t-elle pas obtenu les éloges d'un de nos aristarques les plus exigeants, de Gustave Planche ?

« Il est d'ailleurs une pièce où on a pu juger du mérite de ces deux artistes pour le drame, c'est *Angélo*. Comme si elles eussent voulu ne rien laisser à désirer aux juges de ce tournoi littéraire, elles ont joué successivement, l'une après l'autre, le rôle de la Tisbé. Nous pourrions citer des critiques qui ont donné la palme à Mme Dorval.

« Qu'on laisse donc à Mlle Mars, Molière et Marivaux ; à Mlle Rachel, Racine et Corneille ; mais à Mme Dorval, Hugo, Dumas, de Vigny, toute l'école moderne en un mot, c'est là qu'elle règne en souveraine, sans conteste et sans partage.

« Quant au mérite relatif de ces trois grandes illustrations dramatiques, c'est là, nous le pensons, une question sur laquelle on ne s'accordera jamais, car elle revient à fixer les rangs entre la tragédie, le drame et la comédie. Pour ceux, et nous sommes du nombre, qui préfèrent le drame à la tragédie, Shakspeare à Racine, il est tout naturel que Dorval

passe avant Rachel; pour tel autre, au contraire, ce que nous disons serait un affreux blasphème.

« Ce sont là, du reste, des questions insolubles; car bien que toutes les parties de l'art soient égales, cependant la disposition d'esprit de chaque individu le porte de préférence vers telle ou telle partie, qui lui offre plus d'attraits et qui, par cela même, et par une illusion involontaire de l'esprit, lui semble l'emporter sur toutes les autres.

« Toutes ces considérations nous ont entraîné bien loin de *Clotilde;* disons pour terminer que jeudi, M^me Dorval jouera le rôle d'Amélie dans *Trente Ans*, qu'elle a créé à Paris. C'est encore là une de ses créations les plus remarquables. La foule ne lui fera pas défaut.

« Avec toute la générosité d'une véritable artiste, M^me Dorval a consenti à prêter son concours à la représentation au bénéfice des pauvres. Périer, de la Comédie-Française, qui s'est retiré dans une petite villa sur les bords du Loiret, et dont le bon cœur égale le talent, a bien voulu coopérer aussi à cette œuvre de bienfaisance. Ces deux artistes joueront ensemble *Misanthropie et Repentir*, une des pièces du répertoire du Théâtre-Français. (*Journal du Loiret* du 17 juin 1846.) »

IV.

MADAME DORVAL. — *Trente ans ou la Vie d'un Joueur.*

« Jeudi, on jouait *Trente ans ou la Vie d'un Joueur;* par une singulière coïncidence, c'était à un

jour près, le dix-neuvième anniversaire de la première représentation de ce drame, joué pour la première fois à la Porte-Saint-Martin, le 19 juin 1827. En ce temps-là, MM. Guilbert de Pixerécourt et Victor Ducange, régnaient en maîtres sur les théâtres du boulevard. On était à la veille de ce beau mouvement littéraire, qui devait éclore en 1830; après la liberté politique, la liberté de l'art, c'était justice; mais aussi, ni Frédérick, ni Mme Dorval, ou comme on disait alors, Mme Allan-Dorval, n'avaient acquis encore cette haute renommée que devaient leur valoir leurs admirables créations dans l'école moderne. Cependant ils surent déployer tous les deux dans ce drame, tant de passion, tant d'entraînante et vigoureuse énergie, que la pièce eut quelque chose comme 150 ou 200 représentations, et que les rôles de Georges et d'Amélie marquèrent, comme deux brillants météores, dans la carrière dramatique de ces deux artistes qui est encore aujourd'hui si belle et si éclatante.

« Dix-neuf ans se sont écoulés depuis cette époque; mais le talent de Mme Dorval et de Frédérick a conservé encore, dieu merci, toute sa verdeur et tout son éclat. On a pu s'en convaincre jeudi pour Mme Dorval; aussi les applaudissements unanimes de la salle l'ont-ils saluée comme aux précédentes représentations.

« Il est fâcheux qu'une chaleur caniculaire de 30 degrés éloigne tant de personnes du théâtre; et à

vrai dire, il faut tout le prestige d'un grand talent pour pouvoir attirer maintenant quelqu'un dans une salle de spectacle. Mais lundi, il s'agit en outre d'une œuvre de charité et de bienfaisance, et, dussent-ils souffrir un peu, les Orléanais voudront, par leur empressement et leurs bravos, reconnaître la noble générosité des artistes éminents qui ont bien voulu concourir à cette représentation, dont le programme du reste, par sa variété, est de nature à satisfaire tous les goûts, même les plus difficiles et les plus exigeants. » *(Journal du Loiret* du 20 juin 1846.)

V.

MADAME DORVAL. — *Dernière Représentation.*

« Dimanche, M^{me} Dorval nous a fait ses adieux par une seconde représentation du *Proscrit*; mais, moins heureuse qu'à la première, elle n'a pu cette fois, malgré tout l'éclat de son nom, tout le prestige de son talent, triompher de la chaleur tropicale qui nous accable depuis tantôt un mois. Ainsi, par une bizarrerie du hasard, la première et la dernière représentation de M^{me} Dorval à Orléans, celle de cet hiver et celle de dimanche, ont toutes les deux été marquées par une triste solitude; mais l'une avait pour cause le froid et la pluie, l'autre, au contraire, la chaleur et le beau temps.

« Heureusement, cette solitude de dimanche n'a pu blesser M^{me} Dorval, ni l'atteindre dans sa juste susceptibilité d'artiste; elle n'ignore pas, en effet,

que ce n'a été là qu'une question de thermomètre et non une question d'art, et que son admirable talent est tout-à-fait hors de cause. L'empressement du public aux autres représentations lui a prouvé du reste toute la sympathie qu'elle a su inspirer à notre ville, d'ordinaire si calme et si apathique pour tout ce qui regarde le théâtre, surtout quand il ne s'agit ni d'opéra, ni d'opéra-comique ; M^{me} Dorval, nous en sommes certain, ne nous tiendra donc pas rigueur ; aussi, tout en remerciant M. Harmant de la bonne fortune qu'il nous a procurée, prions-le de nous la ménager encore l'année prochaine. Peut-être M^{me} Dorval nous fera-t-elle connaître alors cette Agnès de Méranie de M. Ponsard, qu'elle va créer cet hiver à l'Odéon et qui sera, nous n'en doutons pas, le digne pendant de cette noble et chaste figure de Lucrèce, qui a si bien montré l'étonnante flexibilité de son talent.

« Nous avons vivement regretté qu'une circonstance fortuite ait empêché la brillante représentation au bénéfice des pauvres. Nous savions quelle sensibilité touchante M^{me} Dorval déploie dans le rôle d'Eulalie de *Misanthropie et Repentir,* ce drame de Kotzebue, auquel certains critiques ont reproché d'être trop sentimental et trop larmoyant, et nous nous réjouissions de la voir dans cette pièce en société d'un artiste aussi éminent que Périer. Périer, en effet, est un de ces comédiens de la vieille roche qui, comme Firmin, excelle dans la comédie de genre.

« Et maintenant, nous remettons au feuilletoniste habituel de ce journal la plume que nous lui avions empruntée pour adresser quelques éloges à une actrice qui a toujours été notre artiste de prédilection, parce qu'elle nous semble la personnification parfaite du drame moderne, et que le drame est pour nous la forme théâtrale que nous préférons à toute autre ; non pas le mélodrame du boulevard, mais le drame tel que l'ont fait Shakspeare et Victor Hugo ; le drame qui est incontestablement la cause de l'avenir, la cause du progrès. » *(Journal du Loiret* du 24 juin 1846.)

J'adressai ce dernier feuilleton à Paris à Mme Dorval, en l'accompagnant de la lettre suivante :

Orléans, 24 juin 1846.

Madame,

« Permettez-moi de vous adresser le dernier article que je vous ai consacré dans le *Journal du Loiret*. Je pense que l'on vous aura remis exactement tous les précédents numéros que j'avais fait porter à votre hôtel pendant votre séjour ici.

« Daignez, Madame, être indulgente pour ces quelques articles en songeant combien ils s'éloignent de mes travaux ordinaires ; ainsi que je vous l'ai dit, en sollicitant les honneurs du feuilleton théâtral j'ai moins consulté mes forces que le plaisir que j'aurais à m'occuper d'une artiste telle que vous. Il n'a fallu en effet rien moins que ce plaisir pour me faire prendre, malgré mon inexpérience, la plume du journaliste.

« Je me faisais une grande fête de vous applaudir, avec Périer, dans *Misanthropie et Repentir*, aussi ai-je vu avec un vif regret cette représentation manquer, pour une cause bien légère, qu'on ne comprendrait guères à Paris, pour un mariage, m'a-t-on dit, dans la haute société orléanaise, et fixé pour le même jour que votre représentation. C'est tant pis pour les pauvres, puisque c'était à leur bénéfice.

« J'espère, Madame, et beaucoup avec moi espèrent, que vous n'avez pas dit un éternel adieu à notre ville d'Orléans qui, malgré son fétichisme musical, vous a prouvé qu'elle sait reconnaître et applaudir toutes les gloires ; vous nous reviendrez, n'est-ce pas, et je fais des vœux pour que la température vous soit moins hostile ; vous nous reviendrez jouer cette *Agnès de Méranie*, dont vous me parliez l'autre jour et qui, si j'en juge par votre prédilection d'artiste, sera pour vous encore l'occasion d'un éclatant triomphe.

« Je ne terminerai pas sans vous remercier de l'aimable accueil que vous m'avez fait. Malgré tout mon désir, je n'ai pas voulu renouveler ici une visite qui aurait pu être indiscrète au milieu du tracas inséparable du séjour dans un hôtel ; mais soyez sûre que je n'oublierai pas votre gracieuse invitation, et que, lorsque j'irai à Paris, une de mes plus agréables visites sera, sans nul doute, celle que j'aurai l'avantage de vous faire.

« En attendant ce plaisir, veuillez agréer, Madame, etc. »

Terminons enfin ce chapitre par le fragment suivant des *Profils et Grimaces* d'A. Vacquerie (p. 199-202, édition Michel Lévy, 1856).

« M^me Dorval ! Celle-là ne s'économisait pas ! Elle se prodiguait, elle était toujours prête pour les drames nouveaux, elle n'en avait jamais assez, et, quand les poètes ne lui en faisaient pas, elle s'en faisait ! Elle prenait une pièce quelconque, pauvre, misérable, n'importe ; elle dedans, le drame y était ! Oui, elle aimait le drame jusque dans ses productions les plus chétives ; elle n'en dédaignait rien ; elle tâchait de faire circuler la vie d'un bout à l'autre du théâtre ; elle usait son haleine, ses mains et ses lèvres à réchauffer les extrémités de l'art.

« Et, pour que personne ne pût ignorer le drame, elle l'emmenait avec elle de départements en départements, et le faisait voir à toute la France. C'est ainsi que nous l'avons connu.

« Nous avions en ce temps (1833) une quinzaine d'années, et au fond du lycée de province (Rouen) où nous faisions nos classes, il ne nous arrivait qu'un écho bien affaibli de l'immense tumulte littéraire qui se faisait à Paris.

« Un soir l'affiche du théâtre s'étoila du nom de M^me Dorval. Si éloigné que nous fussions du centre de l'agitation intellectuelle, nous n'étions pas sans avoir entendu parler de la fameuse actrice. C'était un jeudi, jour de congé ; nous fîmes queue deux heures, et nous entrâmes.

« Quand elle parut, les bravos éclatèrent, puis un profond silence se fit. Au premier geste de ce corps brisé et souple tout ensemble, au premier mot de cette voix humide de larmes et déchirée de sanglots, nous nous sentîmes pris aux entrailles.

« Une émotion inexprimable s'empara de nous. Cette voix harmonieusement fêlée d'où le cœur ruisselait à flots, cette tête irrésistiblement sympathique dont elle-même disait avec tant de grâce et de profondeur : — Je ne suis pas belle, mais je suis pire ! — Cette effusion à pleins bords, cette sincérité, cette spontanéité, cette manière idéale de faire les choses de la réalité le plus vulgaire, de pleurer, de se tordre les mains, de dire bonjour, de demander l'heure, de chercher dans un tiroir un collier qu'on ne trouve pas, cette poésie dans cette prose, tout cela nous fut une révélation. Nous comprîmes alors qu'au-dessus du matérialisme du vaudeville et du spiritualisme de la tragédie, il y avait une troisième forme qui résumait les deux autres et qui complétait la matière par l'esprit. Nous vîmes distinctement la mission du drame, qui est d'accoupler la chair à l'âme pour produire la vie. Le style s'incarna ; l'idéal et le réel se confondirent. Le ciel se réconcilia avec la terre.

« Ayant vu M^{me} Dorval, nous ne manquâmes plus une occasion de la revoir.... Nous assistâmes à toutes les représentations de l'ardente comédienne. Le drame nous apparut. Et dans quelles circonstances !... Il s'étalait hardiment sur le théâtre,

maître et tyran du public et aspirant le vent des applaudissements. Une foule immense et une immense actrice le baptisaient de leur génie et de leur enthousiasme. C'était comme un Sinaï dont l'actrice était l'éclair et la foule le tonnerre.

« Le service qu'elle nous a rendu, elle l'a rendu à toute notre génération. Elle a parcouru la province dans tous les sens, semant de ville en ville le verbe nouveau. Et comment l'en a-t-on récompensée? Personne plus qu'elle n'a souffert de cet ostracisme infligé de tout temps aux talents supérieurs.

« Ecartée par la jalousie des uns et par l'imbécillité des autres, elle a vu les scènes la repousser une à une... plus elle était applaudie, plus elle était délaissée. A défaut de rivales, le hasard s'en mêlait. Voyez. Elle joue le *Proscrit*, vous savez comment; aussitôt le théâtre de la Renaissance fait faillite, et la voilà sur le pavé... Elle passe la Seine et va jusqu'à l'Odéon. Elle y joue la *Main droite et la Main gauche*, et d'une telle façon que la salle entière fond en larmes, et que la pièce a 60 représentations, ce qui est, à l'Odéon, comme 300 ailleurs ; alors on la déclare impossible, et il lui faut deux ans pour effacer à son front cette lumineuse soirée et pour reconquérir la rive droite. Enfin elle entre à la Porte-Saint-Martin, et elle joue *Marie-Jeanne*; non, elle joue *Marie Dorval*; elle verse dans cette prose grossière tout son cœur, toute sa tendresse pour ses enfants, toute cette ma-

ternité dont elle a donné de telles preuves depuis, elle fait de cette méchante pièce le poème de toutes les mères, et le succès est énorme, et tout Paris accourt au cri qu'elle pousse devant le tour des Enfants-Trouvés. — De ce jour, ç'à été fini, il n'y a plus à en revenir, elle a été condamnée. Elle ne s'est jamais relevée de ce triomphe.

« A partir de ce moment, la vie de Mme Dorval n'a plus été qu'un long martyre. Elle est apparue quelques soirs (en 1848) au Théâtre-Historique, mais pour en sortir presque aussitôt, chassée par des persécutions inqualifiables. Devant une telle persistance du sort, elle a cédé, elle s'est retirée dans sa famille et elle s'est enfermée avec ses petits-enfants. Mais ici une autre douleur l'attendait. »

Et c'est ce qu'on va lire au chapitre suivant.

CHAPITRE VI

LA FEMME ET LA MÈRE.

Il suffira amplement pour faire connaître M^me Dorval sous ce nouvel aspect, de reproduire tout simplement ici : d'abord une grande partie du beau chapitre, cité plus haut, que G. Sand a consacré à Marie Dorval, dans son *Histoire de ma vie* (1855, t. IX, p. 120-164), ouvrage dont elle adressa un exemplaire à la fille de M^me Dorval, avec cette dédicace significative :

« *A ma Fille, Caroline Dorval.* »

« G. Sand. »

puis une page, éloquente et émue, intitulée : *La dernière année de Madame Dorval*, et due à une femme qui porte dignement et honorablement le nom littéraire le plus glorieux de notre époque, à M^me Victor Hugo. C'est une femme de cœur et de

talent qui parle d'une autre femme de cœur et de génie.

Voici d'abord le chapitre de G. Sand :

MADAME DORVAL.

« J'étais liée depuis un an avec M^{me} Dorval, non pas sans lutte avec plusieurs de mes amis, qui avaient d'injustes préventions contre elle. J'aurais beaucoup sacrifié à l'opinion de mes amis les plus sérieux, et j'y sacrifiais souvent, lors même que je n'étais pas bien convaincue ; mais pour cette femme, dont le cœur était au niveau de l'intelligence, je tins bon, et je fis bien.

« Née sur les tréteaux de province, élevée dans le travail et la misère, Marie Dorval avait grandi à la fois souffreteuse et forte, jolie et fanée, gaie comme un enfant, triste et bonne comme un ange condamné à marcher sur les plus durs chemins de la vie. Sa mère était de ces natures exaltées qui excitent de trop bonne heure la sensibilité de leurs enfants. A la moindre faute de Marie, elle lui disait : « *Vous me tuez, vous me faites mourir de chagrin!* » Et la pauvre petite, prenant au sérieux ces reproches exagérés, passait des nuits entières dans les larmes, priant avec ardeur, et demandant à Dieu, avec des remords et des repentirs navrants, de lui rendre sa mère, qu'elle s'accusait d'avoir assassinée ; et le tout pour une robe déchirée ou un mouchoir perdu.

« Ebranlée ainsi dès l'enfance, la vie d'émotions se développa en elle, intense, inépuisable, et en

quelque sorte nécessaire. Comme ces plantes délicates et charmantes que l'on voit pousser, fleurir, mourir et renaître sans cesse, fortement attachées au roc, sous la foudre des cataractes, cette âme exquise, toujours pliée sous le poids des violentes douleurs, s'épanouissait au moindre rayon de soleil, et cherchait avec avidité le souffle de la vie autour d'elle, quelque fugitif, quelque empoisonné parfois qu'il pût être. Ennemie de toute prévoyance, elle trouvait dans la force de son imagination et dans l'ardeur de son âme les joies d'un jour, les illusions d'une heure, que devaient suivre les étonnements naïfs ou les regrets amers. Généreuse, elle oubliait ou pardonnait ; et, se heurtant sans cesse à des chagrins renaissants, à des déceptions nouvelles, elle vivait, elle aimait, elle souffrait toujours.

« Tout était passion chez elle, la maternité, l'art, l'amitié, le dévoûment, l'indignation, l'aspiration religieuse ; et comme elle ne savait et ne voulait rien modérer, rien refouler, son existence était d'une plénitude effrayante, d'une agitation au-dessus des forces humaines.

« Il est étrange que je me sois attachée longtemps et toujours à cette nature poignante qui agissait sur moi, non pas d'une manière funeste (Marie Dorval aimait trop le beau et le grand pour ne pas vous y rattacher, même dans ses heures de désespoir), mais qui me communiquait ses abattements, sans pouvoir me communiquer ses renouvellements sou-

dains et vraiment merveilleux. J'ai toujours cherché les âmes sereines ayant besoin de leur patience et désirant l'appui de leur sagesse. Avec Marie Dorval, j'avais un rôle tout opposé, celui de la calmer et de la persuader; et ce rôle m'était bien difficile, surtout à l'époque où, troublée et effrayée de la vie jusqu'à la désespérance, je ne trouvais rien de consolant à lui dire qui ne fût démenti en moi par une souffrance moins expansive, mais aussi profonde que les siennes.

« Et pourtant ce n'était pas par devoir seulement que j'écoutais sans me lasser sa plainte passionnée et incessante contre Dieu et les hommes. Ce n'était pas seulement le dévouement de l'amitié qui m'enchaînait au spectacle de ses tortures; j'y trouvais un charme étrange, et, dans ma pitié, il y avait un respect profond pour ces trésors de douleur qui ne s'épuisaient que pour se renouveler............

« J'ai connu et je connais plusieurs femmes qui, vraiment femmes par la sensibilité et la grâce, m'ont mis le cœur et le cerveau complètement à l'aise, par une candeur véritable et une placidité de caractère non pas virile, mais pour ainsi dire angélique.

« Telle n'était pourtant pas Mme Dorval. C'était le résumé de l'inquiétude féminine arrivée à sa plus haute puissance. Mais c'en était aussi l'expression la plus intéressante et la plus sincère. Ne dissimulant rien d'elle-même, elle n'arrangeait et n'affectait rien. Elle avait un abandon d'une rare éloquence;

éloquence parfois sauvage, jamais triviale, toujours chaste dans sa crudité et trahissant partout la recherche de l'idéal insaisissable, le rêve du bonheur pur, le ciel sur la terre. Cette intelligence supérieure, inouïe de science psychologique et riche d'observations fines et profondes, passait du sévère au plaisant avec une mobilité stupéfiante. Quand elle racontait sa vie, c'est-à-dire son déboire de la veille et sa croyance au lendemain, c'était au milieu de larmes amères et de rires entraînants qui dramatisaient ou éclairaient son visage, sa pantomime, tout son être, de lueurs tour à tour terribles et brillantes. Tout le monde a connu à demi cette femme impétueuse, car quiconque l'a vue aux prises avec les fictions de l'art, peut, jusqu'à un certain point, se la représenter telle qu'elle était dans la réalité : mais ce n'était là qu'un côté d'elle-même. On ne lui a jamais fait, on n'aurait, je crois, jamais pu lui faire le rôle où elle se fût manifestée et révélée tout entière, avec sa verve sans fiel, sa tendresse immense, ses colères enfantines, son audace splendide, sa poésie sans art, ses rugissements, ses sanglots et ses rires naïfs et sympathiques, soulagement momentané qu'elle semblait vouloir donner à l'émotion de son auditeur accablé.

« Parfois, cependant, c'était une gaîté désespérée, mais bientôt le rire vrai s'emparait d'elle et lui donnait de nouvelles puissances. C'était la balle élastique qui touchait la terre pour rebondir sans cesse. Ceux qui l'écoutaient une heure en étaient

éblouis. Ceux qui l'écoutaient des jours entiers la quittaient brisés, mais attachés à cette destinée fatale par un invincible attrait, celui qui attire la souffrance vers la souffrance et la tendresse du cœur vers l'abîme des cœurs navrés.

« Lorsque je la connus, elle était dans tout l'éclat de son talent et de sa gloire. Elle jouait *Antony* et *Marion Delorme*. »

Suivent quelques détails reproduits par nous (p. 23), puis George Sand continue ainsi :

« Mère de trois enfants et chargée de sa vieille mère infirme, elle travailla avec un courage infatigable pour les entourer de soins. Elle vint à Paris tenter la fortune, c'était l'ambition d'échapper à la misère. Mais, ayant en horreur toute autre ressource que celle du travail, elle végéta plusieurs années dans la fatigue et les privations. Ce ne fut que par le rôle de la *Meunière*, dans le mélodrame en vogue des *Deux Forçats*, qu'elle commença à faire remarquer ses éminentes qualités dramatiques.

« Dès lors ses succès furent brillants et rapides. Elle créa la femme du drame nouveau, l'héroïne romantique au théâtre, et si elle dut sa gloire aux maîtres dans cet art, ils lui durent, eux aussi, la conquête d'un public qui voulait en voir et qui en vit la personnification dans trois grands artistes : Frédérick Lemaître, Mme Dorval et Bocage........

« Il faut l'avoir vue dans *Marion Delorme*, dans *Angélo*, dans *Chatterton*, dans *Antony*, et plus tard dans le drame de *Marie-Jeanne*, pour savoir quelle

passion jalouse, quelle chasteté suave, quelles entrailles de maternité étaient en elle à une égale puissance.

« Et pourtant elle avait à lutter contre des défauts naturels. Sa voix était éraillée, sa prononciation grasseyante, et son premier abord sans noblesse et même sans grâce. Elle avait le débit de convention maladroit et gêné, et, trop intelligente pour beaucoup de rôles qu'elle eut à jouer, elle disait souvent : « Je ne sais aucun moyen de dire juste des choses fausses. Il y a au théâtre des locutions convenues qui ne pourront jamais sortir de ma bouche que de travers, parce qu'elles n'en sont jamais sorties dans la réalité. Je n'ai jamais dit dans un moment de surprise : *Que vois-je!* et dans un mouvement d'hésitation : *Où m'égaré-je?* Eh bien! j'ai souvent des tirades entières dont je ne trouve pas un seul mot possible et que je voudrais improviser d'un bout à l'autre, si on me laissait faire. »

« Mais il y avait toute une entrée en matière dans les premières scènes de ses rôles, où, quelque vrais et bien écrits qu'ils fussent, ses défauts ressortaient plus que ses qualités. Ceux qui la connaissaient ne s'en inquiétaient pas, sachant que le premier éclair qui jaillirait d'elle amènerait l'embrasement du public. Ses ennemis (tous les grands artistes en ont beaucoup et de très acharnés) se frottaient les mains au début, et les gens sans prévention qui la voyaient pour la première fois, s'étonnaient qu'on la leur eût tant vantée; mais,

dès que le mouvement se faisait dans le rôle, la grâce souple et abandonnée se faisait dans la personne; dès que le trouble arrivait dans la situation, l'émotion de l'actrice creusait cette situation jusqu'à l'épouvante, et quand la passion, la terreur ou le désespoir éclataient, les plus froids étaient entraînés, les plus hostiles étaient réduits au silence.

« J'avais publié seulement *Indiana*, je crois, quand, poussée vers Mᵐᵉ Dorval par une sympathie profonde, je lui écrivis pour lui demander de me recevoir. Je n'étais nullement célèbre, et je ne sais même pas si elle avait entendu parler de mon livre. Mais ma lettre la frappa par sa sincérité. Le jour même où elle l'avait reçue, comme je parlais de cette lettre à Jules Sandeau, la porte de ma mansarde s'ouvre brusquement, et une femme vient me sauter au cou avec effusion, en criant tout essoufflée : *Me voilà, moi !*

« Je ne l'avais jamais vue que sur les planches; mais sa voix était si bien dans mes oreilles, que je n'hésitai pas à la reconnaître. Elle était mieux que jolie, elle était charmante; et, cependant, elle était jolie, mais si charmante que cela était inutile. Ce n'était pas une figure, c'était une physionomie, une âme. Elle était encore mince, et sa taille était un souple roseau qui semblait toujours balancé par quelque souffle mystérieux, sensible pour lui seul. Jules Sandeau la compara, ce jour-là, à la plume brisée qui ornait son chapeau. « Je suis sûr, disait-il, qu'on chercherait dans l'univers entier une plume

aussi légère et aussi molle que celle qu'elle a trouvée. Cette plume unique et merveilleuse a volé vers elle par la loi des affinités, ou elle est tombée sur elle, de l'aile de quelque fée en voyage. »

« Je demandai à M^me Dorval comment ma lettre l'avait convaincue et amenée si vite. Elle me dit que cette déclaration d'amitié et de sympathie lui avait rappelé celle qu'elle avait écrite à M^lle Mars après l'avoir vue jouer pour la première fois : « J'étais si naïve et si sincère! ajouta-t-elle. J'étais persuadée qu'on ne vaut et qu'on ne devient quelque chose soi-même que par l'enthousiasme que le talent des autres nous inspire. Je me suis souvenue, en lisant votre lettre, qu'en écrivant la mienne je m'étais sentie véritablement artiste pour la première fois, et que mon enthousiasme était une révélation. Je me suis dit que vous étiez ou seriez artiste aussi ; et puis, je me suis rappelé encore que M^lle Mars, au lieu de me comprendre et de m'appeler, avait été froide et hautaine avec moi ; je n'ai pas voulu faire comme M^lle Mars. »

« Elle nous invita à dîner pour le dimanche suivant ; car elle jouait tous les soirs de la semaine, et passait le jour du repos au milieu de sa famille. Elle était mariée avec M. Merle, écrivain distingué, qui avait fait des vaudevilles charmants, le *Ci-devant jeune Homme* entr'autres, et qui, presque jusqu'à ses derniers jours, a fait le feuilleton de théâtre de la *Quotidienne* avec esprit, avec goût, et presque toujours avec impartialité. M. Merle avait

un fils; les trois filles de M^me Dorval et quelques vieux amis composaient la réunion intime, où les jeux et les rires des enfants avaient naturellement le dessus.

« On ne sait pas assez combien est touchante la vie des artistes de théâtre quand ils ont une vraie famille et qu'ils la prennent au sérieux. Je crois qu'aujourd'hui le plus grand nombre est dans les conditions du devoir ou du bonheur domestique, et qu'il serait bien temps d'en finir absolument avec les préjugés du passé. Les hommes ont plus de moralité dans cette classe que les femmes, et la cause en est dans les séductions qui environnent la jeunesse et la beauté, séductions dont les conséquences, agréables seulement pour l'homme, sont presque toujours funestes pour la femme. Mais quand même les actrices ne sont pas dans une position régulière selon les lois civiles, quand même, je dirai plus, elles sont livrées à leurs plus mauvaises passions, elles sont presque toutes des mères d'une tendresse ineffable et d'un courage héroïque. Les enfants de celles-ci sont même généralement plus heureux que ceux de certaines femmes du monde; ces dernières, ne pouvant et ne voulant pas avouer leurs fautes, cachent et éloignent les fruits de leur amour, et quand, à la faveur du mariage, elles les glissent dans la famille, le moindre doute fait peser la rigueur et l'aversion sur la tête de ces malheureux enfants.

« Chez les actrices, faute avouée est réparée.

L'opinion de ce monde-là ne flétrit que celles qui abandonnent ou méconnaissent leur progéniture. Que le monde officiel condamne si bon lui semble, les pauvres petits ne se plaindront pas d'être accueillis chez eux par une opinion plus tolérante. Là, vieux et jeunes parents, et même époux légitimes venus après coup, les adoptent sans discussion vaine et les entourent de soins et de caresses. Bâtards ou non, ils sont tous fils de famille, et quand leur mère a du talent, les voilà de suite ennoblis et traités dans leur petit monde comme de petits princes.

« Nulle part les liens du sang ne sont plus étroitement serrés que chez les artistes de théâtre. Quand la mère est forcée de travailler aux répétitions cinq heures par jour, et à la représentation cinq heures par soirée ; quand elle a à peine le temps de manger et de s'habiller, les courts moments où elle peut caresser et adorer ses enfants sont des moments d'ivresse passionnée, et les jours de repos sont de vrais jours de fête. Comme elle les emporte alors à la campagne avec transport ! comme elle se fait enfant avec eux, et comme en dépit des égarements qu'elle peut avoir subis ailleurs, elle redevient pure dans ses pensées, et un moment sanctifiée par le contact de ces âmes innocentes !

« Aussi, celles qui vivent dans les habitudes de vertu (et il y en a plus qu'on ne pense), sont-elles dignes d'une vénération particulière ; car, en géné-

ral, elles ont une rude charge à porter, quelquefois, père, mère, vieilles tantes, sœurs trop jeunes, ou mères aussi, sans courage et sans talent. Cet entourage est nécessaire souvent pour surveiller et soigner les enfants de l'artiste qu'elle ne peut élever elle-même d'une manière suivie, et qui lui sont un éternel sujet d'inquiétude; mais souvent aussi cet entourage use et abuse, ou il se querelle, et, au sortir des enivrements de la fiction, il faut venir mettre la paix dans cette réalité troublée.

« Pourtant l'artiste, loin de répudier sa famille, l'appelle et la resserre autour de lui. Il tolère, il pardonne, il soutient, il nourrit les uns et élève les autres, Quelque sage qu'il soit, ses appointements ne suffisent qu'à la condition d'un travail terrible, car l'artiste ne peut vivre avec la parcimonie que le petit commerçant et l'humble bourgeois savent mettre dans leur existence. L'artiste a des besoins d'élégance et de salubrité dont le citadin sordide ne recule pas à priver ses enfants et lui-même. Il a le sentiment du beau, par conséquent la soif d'une vraie vie. Il lui faut un rayon de soleil, un souffle d'air pur, qui, si mesuré qu'il soit, devient chaque jour d'un prix plus exorbitant dans les villes populeuses.

« Et puis, l'artiste sent vivement les besoins de l'intelligence. Il ne vit, il ne grandit que par là. Son but n'est pas d'amasser une petite rente pour doter ses enfants; il faut que ses enfants soient élevés en artistes pour le devenir à leur tour. On veut pour

les siens ce que l'on possède soi-même, et parfois on le veut d'autant plus qu'on en a été privé et qu'on s'est miraculeusement formé à la vie intellectuelle par des prodiges de volonté. On sait ce qu'on a souffert, et, comme on a risqué d'échouer, on veut épargner à ses enfants ces dangers et ces épreuves. Ils seront donc élevés et instruits comme les enfants du riche; et cependant on est pauvre : la moyenne des appointements des artistes un peu distingués de Paris est de cinq mille francs par an. Pour arriver à huit ou dix mille, il faut déjà avoir un talent très sérieux, ou, ce qui est plus rare et plus difficile à atteindre (car il y a des centaines de talents ignorés ou méconnus), il faut avoir un succès notable.

« L'artiste n'arrive donc à résoudre le dur problème qu'à travers des peines infinies, et toutes ces questions d'amour propre excessif et de jalousie puérile, qu'on lui reproche de prendre trop au sérieux, cachent souvent des abîmes d'effroi ou de douleur, des questions de vie et de mort.

« Ce dernier point était bien réel chez Mme Dorval. Elle gagnait tout au plus quinze mille francs et ne se reposant jamais, et vivant de la manière la plus simple, sachant faire sa demeure et ses habitudes élégantes sans luxe, à force de goût et d'adresse; mais grande, généreuse, payant souvent des dettes qui n'étaient pas les siennes, ne sachant pas repousser des parasites qui n'avaient de droit chez elle que la persistance de l'habitude, elle

était sans cesse aux expédients, et je lui ai vu vendre, pour habiller ses filles ou pour sauver de lâches amis, jusqu'aux petits bijoux qu'elle aimait comme des souvenirs et qu'elle baisait comme des reliques.

« Récompensée souvent par la plus noire ingratitude, par des reproches qui étaient de véritables blasphèmes dans certaines bouches, elle se consolait dans l'espoir du bonheur de ses filles....

« ... Abreuvée de douleurs, la pauvre femme se releva de ce nouveau coup par le travail, l'affection des siens et de tendres soins pour sa plus jeune fille, Caroline, un bel enfant blond et calme, dont la santé, longtemps ébranlée, lui avait causé de mortelles angoisses. Au lieu de la seconder et d'adopter l'enfant malade, comme celui qui avait le besoin et le droit d'être l'enfant gâté, les deux sœurs aînées s'étaient amusées à en être jalouses.

« Mais Caroline était bonne ; elle chérissait sa mère ; elle méritait d'être heureuse, et elle le fut. Après que sa sœur Louise fut mariée, elle se maria, à son tour, avec René Luguet, un jeune acteur en qui Mme Dorval pressentit un talent vrai, une âme généreuse, un caractère sûr.

« Je vis cependant Mme Dorval triste et abattue pendant les premiers mois de cette nouvelle vie qui se faisait autour d'elle. Elle était souvent malade. Un jour je la trouvai au fond de son appartement de la rue du Bac, courbée et comme brisée sur un métier à tapisserie. « Je suis cependant heureuse,

me dit-elle en pleurant de grosses larmes. Eh bien, je souffre, et je ne sais pas pourquoi. Les affections ardentes m'ont usée avant l'âge. Je me sens vieille, fatiguée, j'ai besoin de repos, je cherche le repos, et voilà ce qui m'arrive : je ne sais pas me reposer. » Puis elle entra dans le détail de sa vie intime. « J'ai rompu violemment, me dit-elle, avec les souffrances violentes. Je veux vivre du bonheur des autres, faire ce que tu m'as dit, m'oublier moi-même. J'aurais voulu aussi me rattacher à mon art, l'aimer; mais cela m'est impossible. C'est un excitant qui me ramène au besoin de l'excitation, et, ainsi excitée à demi, je n'ai plus que le sentiment de la douleur, les affreux souvenirs, et, pour toute diversion au passé, les mille coups d'épingle de la réalité présente, trop faibles pour emporter le mal, assez forts pour y ajouter l'impatience et le malaise. Ah ! si j'avais des rentes, ou si mes enfants n'avaient plus besoin de moi, je me reposerais tout à fait ! »

« Et comme je lui observais qu'elle se plaignait justement de ne pas savoir devenir calme : « C'est vrai, me dit-elle, l'ennui me dévore, depuis que je n'ai plus à m'inquiéter. Louise est mariée selon son choix ; Caroline a un mari charmant qu'elle adore; M. Merle, toujours gai et satisfait, pourvu que rien ne fasse un pli dans son bien-être, est, aujourd'hui comme toujours, le calme personnifié; aimable, facile à vivre, charmant dans son égoïsme. Tout ne va pas mal, sauf cet appartement que vous

trouvez si joli, mais qui est sombre et me fait l'effet d'un tombeau.

« Et elle se remit à pleurer. « Tu me caches quelque chose? lui dis-je. — Non, vrai! s'écria-t-elle. Tu sais bien que j'ai au contraire le défaut de t'accabler de mes peines, et que c'est à toi que je demande toujours du courage. Mais est-ce que tu ne comprends pas l'ennui? Un ennui sans cause, car si on la savait, cette cause, on trouverait le remède. Quand je me dis que c'est peut-être l'absence de passions, je sens un tel effroi à l'idée de recommencer ma vie, que j'aime encore mille fois mieux la langueur où je suis tombée. Mais dans cette espèce de sommeil où me voilà, je rêve trop et je rêve mal. Je voudrais voir le ciel ou l'enfer, croire au Dieu et au diable de mon enfance, me sentir victorieuse d'un combat quelconque, et découvrir un paradis, une récompense. Eh bien, je ne vois rien qu'un nuage, un doute. Je m'efforce par moments de me sentir dévote. J'ai besoin de Dieu; mais je ne le comprends pas sous la forme que la religion lui donne. Il me semble que l'Eglise est aussi un théâtre, et qu'il y a là des hommes qui jouent un rôle. Tiens, ajouta-t-elle en me montrant une jolie réduction en marbre blanc de la *Madeleine* de Canova, je passe des heures à regarder cette femme qui pleure, et je me demande pourquoi elle pleure, si c'est du repentir d'avoir vécu ou du regret de ne plus vivre. Longtemps je ne l'ai étudiée que comme un modèle de pose, à présent je l'interroge

comme une idée. Tantôt elle m'impatiente, et je voudrais la pousser pour la forcer à se relever; tantôt elle m'épouvante, et j'ai peur d'être brisée aussi sans retour.

« — Je voudrais être toi, reprit-elle, en réponse aux réflexions que les siennes me suggéraient.

« — Moi, je t'aime trop pour te souhaiter cela, lui dis-je. Je ne m'ennuie pas, dans le sens que tu dis, depuis aujourd'hui ni depuis hier, mais depuis l'heure où je suis venue au monde.

« — Oui, oui, je sais cela, s'écria-t-elle : mais c'est un fort ennui, ou un ennui fort, comme tu voudras. Le mien est plus mou que douloureux, il est écœurant. Tu creuses la raison de tes tristesses, et quand tu la tiens, voilà que ton parti est pris. Tu te tires de tout en disant : « C'est comme cela et ne peut être autrement. » Voilà, moi, comme je voudrais pouvoir dire. Et puis, tu crois qu'il y a une vérité, une justice, un bonheur quelque part; tu ne sais pas où, cela ne te fait rien. Tu crois qu'il n'y a qu'à mourir pour entrer dans quelque chose de mieux que la vie. Tout cela, je le sens d'une manière vague; mais je le désire plus que je ne l'espère.

« Puis s'interrompant tout à coup : « Qu'est-ce que c'est qu'une abstraction? me dit-elle. Je lis ce mot-là dans toutes sortes de livres, et plus on me l'explique, moins je comprends.

« Je ne lui eus pas répondu deux mots que je vis qu'elle comprenait mieux que moi, car elle s'ima-

ginait que j'avais du génie, et c'est elle qui en avait.

« Eh bien! reprit-elle avec feu, une idée abstraite n'est rien pour moi. Je ne peux pas mettre mon cœur et mes entrailles dans mon cerveau. Si Dieu a le sens commun, il veut qu'en nous, comme en dehors de nous, chaque chose soit à sa place, et y remplisse sa fonction. Je peux comprendre l'abstraction Dieu et contempler un instant l'idée de la perfection à travers une espèce de voile, mais cela ne dure pas assez pour me charmer. Je sens le besoin d'aimer, et que le diable m'emporte si je peux aimer une abstraction!

« Et puis quoi? Ce Dieu là, que vos philosophes et vos prêtres nous montrent les uns comme une idée, les autres sous la forme d'un Christ, qui me répondra qu'il soit ailleurs que dans vos imaginations? Qu'on me le montre, je veux le voir! S'il m'aime un peu, qu'il me le dise et qu'il me console! Je l'aimerai tant, moi! Cette Madeleine, elle l'a vu, elle l'a touché, son beau rêve! Elle a pleuré à ses pieds, elle les a essuyés de ses cheveux! Où peut-on rencontrer encore une fois le divin Jésus? Si quelqu'un le sait, qu'il me le dise, j'y courrai. Le beau mérite d'adorer un être parfait qui existe réellement! Croit-on que si je l'avais connu, j'aurais été une pécheresse? Est-ce que ce sont les sens qui entraînent? Non, c'est la soif de toute autre chose; c'est la rage de trouver l'amour vrai qui appelle et fuit toujours. Que l'on nous

envoie des saints et nous serons bien vite des saintes. Qu'on me donne un souvenir comme celui que cette pleureuse emporta au désert, je vivrai au désert comme elle, je pleurerai mon bien-aimé, et je ne m'ennuierai pas, je t'en réponds ! »

« Telle était cette âme troublée et toujours ardente, dont je gâte probablement les effusions en tâchant de les résumer et de les traduire. Car qui rendra le feu de sa parole et l'animation de ses pensées ? Ceux qui ont entendu et compris cette parole ne l'oublieront jamais !

« Cet abattement ne fut que passager. Bientôt Caroline eut un fils, à qui sa mère donna le nom de Georges ; et cet enfant devint la joie, l'amour suprême de Marie. Il fallait à ce cœur dévoué un être à qui elle pût se donner tout entière, le jour et la nuit, sans repos et sans restriction. « Mes enfants, disait-elle, prétendent que je les ai moins aimés à mesure qu'ils grandissaient. Cela n'est pas vrai ; mais il est bien certain que je les ai aimés autrement. A mesure qu'ils avaient moins besoin de moi, j'étais moins inquiète d'eux, et c'est cette inquiétude qui fait la passion. Ma fille est heureuse ; je troublerais son bonheur si j'avais l'air d'en douter. C'est son mari maintenant qui est sa mère, c'est lui qui la regarde dormir et qui s'inquiète si elle dort mal. Moi, j'ai besoin d'oublier mon sommeil, mon repos, ma vie pour quelqu'un. Il n'y a que les petits enfants qui soient digne d'être choyés, et couvés ainsi à toute heure. Quand on aime, on

devient la mère d'un homme qui se laisse faire sans vous en savoir gré, ou qui ne se laisse pas faire, dans la crainte d'être ridicule. Ces chers innocents que nous berçons et que nous réchauffons sur notre cœur ne sont ni fiers, ni ingrats, eux! Ils ont besoin de nous, ils usent de leur droit qui est de nous rendre esclaves. Nous sommes à eux comme ils sont à nous, tout entiers. Nous souffrons tout d'eux et pour eux, et comme nous ne leur demandons rien que de vivre et d'être heureux, nous trouvons qu'ils font bien assez pour nous quand ils daignent nous sourire.

« Tiens! me disait-elle en me montrant ce bel enfant; je demandais un saint, un ange, un Dieu visible pour moi, Dieu me l'a envoyé. Voilà l'innocence, voilà la perfection, voilà la beauté de l'âme dans celle du corps. Voilà celui que j'aime, que je sers et que je prie. L'amour divin est dans une de ses caresses, et je vois le ciel dans ses yeux bleus. »

« Cette tendresse immense qui se réveillait en elle plus vive que jamais donna un essor nouveau à son génie. Elle créa le rôle de *Marie-Jeanne*, et y trouva ces cris qui déchiraient l'âme, ces accents de douleur et de passion qu'on n'entendra plus au théâtre, parce qu'ils ne pouvaient partir que de ce cœur-là et de cette organisation-là, parce que ces cris et ces accents seraient sauvages et grotesques venant de toute autre qu'elle, et qu'il fallait une individualité comme la sienne pour les rendre terrifiants et sublimes.

« Mais ce fatal rôle et ce profond amour donnaient le coup de la mort à Mᵐᵉ Dorval. Elle fit une affreuse maladie à la suite de ce grand succès et réchappa, comme par miracle, d'une perforation au poumon. Elle s'était effrayée de l'idée de mourir. Georges vivait, elle voulait vivre.

« Mᵐᵉ Dorval joua *Agnès de Méranie* et fit ensuite un essai fort curieux, qui fut de jouer la tragédie classique à l'Odéon. Cela n'était ni dans son air, ni dans sa voix. Pourtant, elle avait dit les vers de Ponsard avec une si grande intelligence, elle avait été si chaste et si sobre dans *Lucrèce,* que le public fut curieux de lui entendre dire les vers de Racine. Elle étudia *Phèdre* avec un soin infini, cherchant consciencieusement une interprétation nouvelle.

« Au milieu de ces études, elle me parla d'elle-même avec la modestie naïve qui n'appartient qu'au génie. « Je n'ai pas, disait-elle, la prétention de trouver mieux que n'a fait Rachel ; mais je peux trouver autre chose. Le public ne s'attend pas à me la voir imiter, je ne serais que sa parodie ; mais il doit s'intéresser à moi dans ce rôle, non pas à cause de l'actrice, mais à cause de Racine. Il ne s'agit pas de retrouver l'intention première du poète : il n'y a rien de puéril comme les recherches de la vraie tradition. Il s'agit de faire valoir la beauté de la pensée et le charme de la forme, en montrant qu'elles se prêtent à toutes les natures et peuvent être exprimées par les types les plus opposés. »

« Elle fit, en effet, des prodiges d'intelligence et

de passion dans ce rôle. Pour quiconque n'eût pas vu Rachel, elle eût marqué dans les annales du théâtre, par cette création que, du reste, Rachel ne possédait pas, à cette époque, avec autant de perfection qu'aujourd'hui. Elle était trop jeune, et la première jeunesse ne peut secouer les apparences de la retenue et de la crainte, autant que la situation de Phèdre le comporte. Le rôle est brûlant, M^me Dorval y fut brûlante. Rachel y est brûlante maintenant, et Rachel est complète, parce qu'elle a encore la jeunesse, la beauté, la grâce idéale qui manquaient dès lors à M^me Dorval. Rachel inspire l'amour, elle l'inspirait déjà, bien qu'elle ne fut pas à l'apogée de son talent. M^me Dorval ne l'inspirait plus, et il y a plus d'amoureux que d'artistes dans un public quelconque. Mais tout ce qu'il y eut d'artistes pour la voir dans ce rôle, l'apprécia profondément et sentit des détails dont personne, pas même les grandes célébrités de l'empire, n'avaient peut-être révélé la portée.

« En 1848, je vis M^me Dorval très effrayée et très consternée de la révolution qui venait de s'accomplir. M. Merle, bien que modéré par caractère et tolérant dans ses opinions, appartenait au parti légitimiste, et M^me Dorval s'imaginait qu'elle serait persécutée. Elle rêvait même d'échafauds et de proscriptions, son imagination active ne sachant pas faire les choses à demi.

« Il n'y avait qu'un motif fondé à ses alarmes. Cette perturbation devait frapper et frappait déjà

tous ceux qui vivent d'un travail approprié aux conditions de la forme politique que l'on remet en question. Les artisans et les artistes, tous ceux qui vivent au jour le jour, se trouvent momentanément paralysés dans de telles crises, et Mme Dorval, ayant à lutter contre l'âge, la fatigue, et son propre effroi, pouvait difficilement résister au passage de l'avalanche. J'étais dans une situation non moins précaire ; la crise me surprenait endettée par suite du mariage de ma fille. D'un côté, on me menaçait d'une saisie sur mon mobilier; de l'autre, les prix du travail se trouvaient réduits de trois quarts, et encore le placement fut-il suspendu pendant quelques mois.

« Mais j'étais à peu près insensible aux dangers de cette situation. Les privations du moment ne sont rien, je n'en parle pas. La seule souffrance réelle de ces moments-là, c'est de ne pouvoir s'acquitter immédiatement envers ceux qui réclament leurs créances, et de ne pouvoir assister ceux qui souffrent autour de soi. Mais quand on est soutenu par une croyance sociale, par un espoir impersonnel, les anxiétés personnelles, quelque sérieuses qu'elles soient, s'en trouvent amoindries.

« Mme Dorval, qui eût très bien compris et senti les idées générales, mais qui en repoussait vivement l'examen et la préoccupation, ayant assez à souffrir, disait-elle, pour son propre compte, ne voyait que désastres et ne rêvait que catastrophes sanglantes dans la révolution de février. Pauvre

femme! c'était le pressentiment de l'affreuse douleur qui allait frapper sa famille.

« Au mois de juin 1848, après ces exécrables *journées* qui venaient de tuer la république en armant ses enfants les uns contre les autres, et en creusant entre les deux forces de la révolution, peuple et bourgeoisie, un abîme que vingt années ne suffiront peut-être pas à combler, j'étais à Nohant, très menacée par les haines lâches et les imbéciles terreurs de la province. Je ne m'en souciais pas plus que de tout ce qui m'avait été personnel dans les évènements. Mon âme était morte, mon espoir écrasé sous les barricades.

« Au milieu de cet abattement, je reçus de Marie Dorval la lettre que voici :

« Ma pauvre bonne et chère amie, je n'ai pas osé
« t'écrire : je te croyais trop occupée ; et d'ailleurs
« je ne le pouvais pas ; dans mon désespoir, je t'au-
« rais écrite une lettre trop folle. Mais, aujour-
« d'hui, je sais que tu es à Nohant, loin de notre
« affreux Paris, seule avec ton cœur si bon et qui
« m'a tant aimée ! J'ai lu, à travers mes larmes, ta
« lettre à ***. Je t'y retrouve toujours tout entière,
« comme dans le roman du *Champi*. — Pauvre
« Champi ! — Alors j'ai eu absolument besoin de
« t'écrire pour obtenir de toi quelques paroles de
« consolation pour ma pauvre âme désolée. — J'ai
« perdu mon fils, mon Georges ! — le savais-tu ? —
« Mais tu ne sais pas la douleur profonde, irrépa-
« rable que je ressens. — Je ne sais que faire, que

« croire! Je ne comprends pas que Dieu nous
« enlève d'aussi chères créatures. Je veux prier
« Dieu, et je ne sens que de la colère et de la
« révolte dans mon cœur. Je passe ma vie sur son
« petit tombeau. Me voit-il? Le crois-tu? Je ne sais
« plus que faire de ma vie, je ne connais plus mon
« devoir. Je voudrais et je ne peux plus aimer mes
« autres enfants. — J'ai cherché des consolations
« dans les livres de prières. Je n'y ai rien trouvé
« qui me parle de ma situation et des enfants que
« nous perdons. Il faudrait remercier Dieu d'un
« aussi affreux malheur ! — Non, je ne le peux pas !
« Jésus lui-même n'a-t-il pas crié : « Mon Dieu,
« pourquoi m'avez-vous abandonné ? » Si cette
« grande âme a douté, que devenir, nous autres
« pauvres créatures? Ah! ma chère, que je suis
« malheureuse! c'était tout mon bonheur. — Je
« croyais que c'était ma récompense pour avoir été
« bonne fille, et bien dévouée toujours à toute une
« famille dont la charge était bien chère! — mais
« aussi bien lourde à mes pauvres épaules... j'étais
« si heureuse! Je n'enviais rien à personne. Je
« luttais avec courage dans une profession *haïssable*,
« que je remplissais de mon mieux, et quand la
« maladie ne m'arrêtait pas, dans l'idée de rendre
« tout mon monde plus heureux autour de moi. Les
« révolutions... l'art perdu... nous étions encore
« heureux. — Nos pauvres petits faisaient des bar-
« ricades, chantaient la *Marseillaise*, les bruits de
« la rue redoublaient leur gaîté! Eh bien! quel-

« ques jours après, ces mêmes bruits redou-
« blaient les convulsions de mon pauvre Georges.
« Il a eu quatorze jours d'agonie. Quatorze jours
« nous avons été sur la croix! Il est tombé à nos
« pieds le 3 mai. Il a rendu sa petite âme le 16
« mai à trois heures et demie du soir.

« Pardonne-moi de t'attrister, ma chère bonne,
« mais je viens à toi que j'aime tant! qui as tou-
« jours été si bonne pour moi! Toi qui es cause
« (car sans toi, cela ne se pouvait pas) de ce beau
« voyage dans le Midi, avec mon fils! ce voyage
« qui a rétabli ma santé (hélas! trop!), qui a
« rendu cet enfant si joyeux, qui a rempli de
« plaisirs, de promenade, de soleil, sa pauvre
« petite existence sitôt finie!

« Je viens encore à toi pour que tu m'écrives une
« lettre qui donne un peu de forces à mon âme. Je
« te demande du secours encore une fois. Les
« belles paroles qui sortent de ton noble cœur, de
« ta haute raison, je sais bien où les prendre, mais
« j'y trouverai un plus grand soulagement si elles
« viennent de ton cœur au mien.

« Adieu, ma chère George, mon amie et mon
« nom chéri!

« Marie Dorval. »

« 12 juin 1848, rue de Varennes, 2. »

« Je n'ai pas voulu changer un mot, ni supprimer une ligne de cette lettre. Bien que je n'aie pas coutume de publier les éloges qu'on m'adresse, celui-ci est sacré pour moi. C'était la dernière bénédiction

de cette âme aimante et croyante en dépit de tout, et cette tendre vénération pour les objets de son amitié montre les trésors de piété morale qui étaient encore en elle.

« Les consolations qu'on lui adressait n'étaient jamais perdues. Elle fit un nouvel effort pour s'étourdir dans le travail et pour reprendre sa tâche de dévouement. Mais, hélas! ses forces étaient épuisées, je ne devais plus la revoir.

« Je passai l'hiver à Nohant, et la dernière lettre qui soit sortie de sa main tremblante, elle l'écrivait en 1849 à sa chère Caroline, à l'occasion du 16 mai, ce jour fatal qui lui avait enlevé son Georges. Caroline m'envoya cette lettre froissée, brûlante de fièvre, et dont l'écriture torturée a quelque chose de tragique.

« Caen, le 15 mai 1849.

« Chère Caroline, ta pauvre mère a souffert toutes
« les tortures de l'enfer. Chère fille, nous voici dans
« l'anniversaire douloureux. Je te prie que la
« chambre de mon Georges soit fermée et interdite
« à tout le monde. Que Marie n'aille pas jouer dans
« cette chambre. Tu tireras le lit au milieu de la
« chambre. Tu mettras son portrait ouvert sur son
« lit (1) et tu le couvriras de fleurs, ainsi que dans
« tous les vases. Tu enverras chercher ces fleurs à
« la halle. Mets-lui tout le printemps qu'il ne peut

1 Ce portrait est renfermé dans un écrin de maroquin noir.

« plus voir. Puis, tu prieras toute la journée en ton
« nom et au nom de sa pauvre grand'mère.

« Je vous embrasse bien tendrement.

« TA MÈRE. »

« A cette lettre déchirante était jointe celle-ci, de Caroline à moi :

« Ma mère est morte le 20 mai, un an et quatre
« jours après mon pauvre Georges. Elle est tombée
« malade dans la diligence, en allant à Caen donner
« des représentations. Elle s'est mise au lit en arri-
« vant, et elle ne s'est plus relevée que pour
« revenir à Paris, où, deux jours après, elle est
« morte dans nos bras. Elle a bien souffert, mais
« ses derniers moments ont été doux. Elle pensait
« à ce pauvre petit ange qu'elle allait rejoindre :
« vous savez comme elle l'aimait. Cet amour l'a
« tuée. Il y avait un an qu'elle souffrait. Elle a
« souffert de toutes les façons. On a été si injuste, si
« cruel pour elle! Ah! madame, dites-moi que main-
« tenant elle est heureuse! Je vous embrasse, comme
« elle l'eût fait elle-même, de toute mon âme.

« Caroline LUGUET. »

« Le dernier livre qu'elle ait lu, c'est votre *Pe-
« tite Fadette.* »

« 23 mai 1849. »

« Chère Madame Sand,

« Elle est morte, cette admirable et pauvre
« femme! Elle nous laisse inconsolables. Plaignez-
« nous!

« René LUGUET. »

« Maintenant voici les détails de cette cruelle mort après une si cruelle vie. C'est René Luguet qui me les donna dans une admirable lettre dont je suis forcée de supprimer la moitié. On verra pourquoi.

« Chère Madame Sand,

« Oh! vous avez raison, c'est pour nous un grand
« malheur, si grand, voyez-vous, que c'en est fait
« pour nous de toute joie sur la terre. Pour mon
« compte, j'ai tout perdu, une amie, un compagnon
« d'infortune, une mère! ma mère intellectuelle,
« la mère de mon âme, celle qui donna l'essor à
« mon cœur, celle qui me fit artiste, qui me fit
« homme et qui m'en apprit les devoirs, celle qui
« me fit loyal et courageux, qui me donna le
« sentiment du beau, du vrai, du grand. — De
« plus, elle chérissait ma chère Caroline, elle ado-
« rait nos enfants. Elle en est morte! jugez, jugez
« si je la pleure.

« Chère madame, vous qu'elle a tant aimée, vous
« qu'elle vénérait, laissez-moi vous raconter une
« partie de ses souffrances, vous aurez la mesure
« des miennes.

« Elle est donc morte de chagrin, de découra-
« gement. Le dédain, oui! le dédain l'a tuée!....

.

« Quand la pauvre femme allait de porte en
« porte demander l'emploi de son talent, de son
« génie, on ouvrait de grands yeux au nom de
« Dorval. Le génie! Il est bien question de cela! Il

« lui manquait une ou deux dents, sa robe était
« noire, son regard triste. Les évènements ont
« amené dans les théâtres des désastres qui ont
« amené à leur tour

« Cest donc au plus fort de cette
« décomposition que notre premier grand malheur
« arriva, mon Georges mourut. Marie, frappée au
« cœur, resta d'abord debout, sans nous laisser
« voir la profondeur de sa blessure; puis elle
« étendit la main pour se rattacher à quelque
« chose; vite, nous cherchâmes quelque grande
« diversion à ce grand chagrin, une grande créa-
« tion!... Balzac vint avec un beau rôle, la *Marâtre*,
« Elle le lut, l'apprit, elle y était sublime. C'était
« l'ancre du salut. Il fallait quoi qu'elle fît, que
« quelques heures par jour fussent dérobées à sa
« douleur

« Sans motif, sans excuse, sans un mot d'expli-
« cation, on lui retirait le rôle!

« C'en était fait. Elle reçut le coup en plein
« cœur. On dit à présent qu'on le regrette. Il est
« bien temps!

« La vie de cette pauvre mère s'échappait donc
« par trois blessures profondes, la mort d'un être
« adoré, — l'oubli et l'injustice partout, — à la
« maison, l'effroi de la misère!

« C'est ainsi que nous arrivâmes au 10 avril der-
« nier. J'allais à Caen, elle devait venir m'y re-
« joindre, mais avant elle voulut tenter un dernier
« effort, une dernière démarche pour avoir *aux*

« *Français* un coin et 500 fr. par mois. On lui répon-
« dit que bientôt, grâce à des *calculs intelligents,*
« on allait faire une économie de 300 fr. sur le
« *luminaire,* et que, si on pouvait vaincre la *répu-*
« *gnance* du comité, on aviserait à lui donner *du*
« *pain.*

« Ce fut son dernier coup, car je vis dans ce
« moment-là son regard angélique se porter vers
« moi, et la mort était dans ce regard.

« Elle partit pour Caen, et là, tout de suite, en
« deux heures, je vis le mal si grand, que je dus
« appeler une consultation. L'état fut jugé très-
« grave, il y avait fièvre pernicieuse et ulcère au
« foie. Je crus entendre prononcer ma propre con-
« damnation à mort. Je ne pouvais en croire mes
« yeux, quand je regardais cet ange de douleur
« et de résignation, qui ne se plaignait pas, et qui,
« en me souriant tristement, semblait me dire :
« Vous êtes là, vous ne me laisserez pas mourir.

« A dater de ce moment-là, j'ai passé *quarante*
« nuits à son chevet, *debout!* Elle n'a pas eu
« d'autre garde, d'autre infirmier, d'autre ami que
« moi. Je voulais seul accomplir cette tâche ; pen-
« dant quarante jours, j'ai été là, la disputant à la
« mort, comme un chien fidèle défend son maître
« en péril.

« Puis j'ai vu venir la faiblesse, la profonde mé-
« lancolie. Elle s'est mise à parler sans cesse de
« son enfance, de ses beaux jours ; elle résumait
« toute son existence : je me sentais terrassé par

« le désespoir, par la fatigue. Plusieurs fois, je
« m'étais évanoui. Il fallait prendre un parti, et,
« bien que les médecins eussent prédit la mort en
« cas de voyage, comme je voyais la mort arriver
« rapidement et qu'elle appelait Paris, sa fille et sa
« petite Marie avec un accent qui me fait encore
« frissonner.... je demandai à Dieu un miracle, je
« retins le coupé de la diligence, je levai et je me
« mis à habiller moi-même cette créature adorée,
« qui se laissait faire, comme si j'avais été sa
« mère. Je la descendis dans mes bras, et une
« heure après, nous partions pour Paris, tous deux
« mourants, elle de son mal, moi de mon dé-
« sespoir.

« Deux heures plus tard, par une tempête af-
« freuse, nous versions, mais c'est à peine si nous
« nous en sommes aperçus. Tout nous était si égal !

« Enfin, le lendemain, elle était dans sa chambre,
« au milieu de nous tous. Dieu merci, elle était
« vivante; mais le mal, que le voyage avait en-
« engourdi, reprit son empire, et le 20 mai, à une
« heure, elle nous dit : *Je meurs, mais je suis rési-*
« *gnée, ma fille, ma bonne fille, adieu..... Luguet.....*
« *sublime.....* Ce furent ses dernières paroles. Puis
« son dernier soupir s'est exhalé à travers un sou-
« rire. Oh ! ce sourire, il flamboie toujours devant
« mes yeux, et j'ai besoin de regarder bien vite
« mes enfants et ma chère Caroline pour accepter
« la vie !

« Chère madame Sand, j'ai le cœur meurtri.

« Votre lettre a ravivé toutes mes tortures. Cette
« adorable Marie ! vous avez été son dernier poète.
« J'ai lu la *Petite Fadette* à son chevet. Puis nous
« avons parlé longtemps de tous ces beaux livres
« dont elle racontait les scènes touchantes en
« pleurant. Puis elle m'a parlé de vous, de votre
« cœur. Ah ! chère madame Sand, comme vous
« aimiez Marie ! comme vous aviez su comprendre
« son âme ! comme elle vous aimait, et comme je
« vous aime ! — Et comme je suis malheureux ! Il
« me semble que ma vie est sans but et que je ne
« l'accepte plus que par devoir.

« J'attends le jour où je pourrai vous parler d'elle,
« vous raconter toutes les choses inouïes de gran-
« deur et de beauté que cet ange m'a dites dans ses
« jours de mélancolie et dans ses jours de douleur.

« Votre affectionné et désolé,

« LUGUET. »

« Je citerai encore une lettre de ce bon et grand
cœur qui avait été digne d'une telle mère. Je lui en
demande pardon d'avance. Ces épanchements ne
s'attendaient guère à la publicité ; mais il s'agit ici,
non de ménager la modestie de ceux qui vivent,
il s'agit d'élever le monument de celle qui est
morte. C'était une des plus grandes artistes et une
des meilleures femmes de ce siècle. Elle a été mé-
connue, calomniée, raillée, diffamée, abandonnée
par plusieurs qui eussent dû la défendre, par
quelques-uns qui eussent dû la bénir. Il faut qu'au
moins quelques voix s'élèvent sur sa tombe, et ces

voix-là seront le meilleur poids dans la balance où l'opinion pèse d'une main distraite le bien et le mal. Ces voix-là, ce sont les voix d'amis qui l'ont connue longtemps et qui ont recueilli et apprécié tous les secrets de son intimité : ce sont les voix de la famille. Elles prévaudront contre celles des gens qui voient de loin et jugent au hasard. »

« Paris, décembre 49.

« Chère madame Sand, j'ai vu hier votre pièce du
« *Champi*. Jamais, depuis que je suis au théâtre,
« je n'ai éprouvé une telle émotion ! Ah ! ce garçon
« dévoué, gardien fidèle de l'existence de la pauvre
« persécutée ! Heureux fils qui sauve sa Madeleine !
« Tous n'ont pas ce bonheur-là ! Comme j'ai
« pleuré ! Blotti au fond de ma loge, le mouchoir
« aux dents, j'ai cru étouffer !

« Ah! c'est que, pour moi, ce n'était plus Fran-
« çois et Madeleine; c'était elle et moi! ce n'était
« pas un homme et une femme qui peuvent ou
« doivent finir par un mariage ; ce n'était même
« pas un fils et une mère; c'était deux âmes qui
« avaient besoin l'une de l'autre. Ah! j'ai vu passer
« là les dix belles années de ma vie, mon dévoue-
« ment, mon espérance, mon but, mon soutien,
« tout? Oh! j'ai été trop heureux pendant dix ans,
« il fallait payer cela !

« Chère madame Sand, pardonnez-moi toutes ces
« larmes au sujet d'un succès qui réjouit tous ceux
« qui vous connaissent; mais à qui dirai-je ce que
« je souffre, si ce n'est à vous?

« Ne viendrez-vous donc pas à Paris voir votre
« pièce ? Et nous ! — ne nous cherchez plus rue de
« Varennes. Oh non ! nous avons fui cette maison
« maudite. Nous y serions tous morts. Les portes,
« les corridors, les bruits de l'escalier, tout cela
« nous faisait frissonner à toute heure. Les cris de
« la rue venaient tous les matins, à heure fixe,
« nous rappeler qu'à *telle heure elle disait cela.* Enfin,
« de ces riens qui tuent ! Nous avons traîné ailleurs
« notre profonde tristesse.... Caroline vous em-
« brasse tendrement ; la pauvre enfant est désolée
« aussi. Ma tendresse pour elle augmente chaque
« jour. Elle mérite tant d'être heureuse, celle-
« là !

« René Luguet. »

« C'est ainsi que fut aimée, c'est ainsi que fut
pleurée Marie Dorval. Son mari, M. Merle, était
déjà tombé dans un état de langueur suivi de paralysie. Aimable et bon, mais profondément personnel,
il trouva tout simple de rester, lui, ses infirmités
affreuses et ses dettes intarissables, à la charge de
Luguet et de Caroline, auxquels il n'était rien,
sinon un devoir légué par M^{me} Dorval, devoir qu'ils
accomplirent jusqu'au bout, en dépit des vicissitudes de la vie d'artiste et des mauvais jours qu'ils
eurent à traverser ; tant leur fut chère et sacrée la
pensée de continuer la tâche de dévouement qui
leur était léguée par elle.

« Oui, si elle a été trahie et souillée, cette victime
de l'art et de la destinée, elle a été aussi bien chérie

et bien regrettée. Et je n'ai pas parlé de moi, de moi qui ne me suis pas encore habituée à l'idée qu'elle n'est plus, et que je ne pourrai plus la secourir et la consoler; de moi, qui n'ai pu raconter cette histoire et transcrire ces détails sans me sentir étouffée par les larmes; de moi, qui ai la conviction de la retrouver dans un meilleur monde, pure et sainte comme le jour où son âme quitta le sein de Dieu pour venir errer dans notre monde insensé, et tomber de lassitude sur nos chemins maudits!

« George Sand. »

Ecoutons maintenant Mme Victor Hugo. — J'emprunte ce récit à la *Littérature dramatique* de J. Janin (t. vi, p. 348-356), qui le fait précéder des lignes suivantes : « Nous ne raconterons pas la mort de Mme Dorval, une autre plume que la nôtre a raconté ces angoisses suprêmes, et ce récit, où se retrouve en toute sa grâce une âme attentive à ces intimes douleurs, nous l'avons précieusement conservé comme un précieux et rare ornement de ce livre, où se sont ouverts déjà tant d'abimes, tant d'exils et de tombeaux. »

Et après cette reproduction, J. Janin termine ainsi: « Que dites-vous, lecteurs, de cette élégie, et pensez-vous qu'il soit possible de rencontrer un accent plus sympathique? Eh bien! cette élégie.... elle est de bon lieu, elle sort d'un noble cœur. La personne éloquente et charmante qui l'écrivit, porte honorablement et glorieusement le plus grand nom de notre âge; elle s'appelle Mme Victor Hugo! »

Voici donc ce récit ou plutôt cette élégie, pour employer l'expression très vraie de J. Janin.

LA DERNIÈRE ANNÉE DE MADAME DORVAL.

« Le 16 mai 1848, M^me Dorval perdit un de ses petits-fils âgé de quatre ans, le premier né de sa fille ; un an après, presque jour pour jour, le 20 mai 1849, elle allait le rejoindre.

« L'étonnant, pour ceux qui ont vu de près M^me Dorval et sa tendresse pour cet enfant, n'est pas qu'elle l'ait suivi si vite, c'est qu'elle ait pu vivre un an sans lui. Avant qu'il fût au monde, elle l'aimait déjà ; elle posait la main sur le ventre de sa fille, et disait : — Laisse-moi bénir mon Georges ! — A peine né, il fallut absolument le coucher près d'elle. Elle ne le quittait que pour aller au théâtre. Dix-huit mois se passèrent ainsi ; mais, un jour, elle revint toute triste : on lui proposait beaucoup d'argent pour aller donner des représentations en province.

« Elle ne pouvait pas refuser, à cause de sa famille ; mais se séparer de Georges ! Elle sentait qu'il ne lui appartenait pas, et elle n'osait pas le demander ; seulement, le lendemain, elle le trouva bien pâle ; c'était au père et à la mère à voir s'il n'avait pas besoin de changer d'air ? Quant à elle, elle avait rencontré un médecin qui lui avait dit que cela serait bon. Elle obtint ainsi de le mener jusqu'à Versailles.

« Le soir, elle ramena le petit Georges, les joues roses. Alors elle fut plus hardie. Le voyage avait

trop bien réussi pour ne pas le pousser plus loin. Le père et la mère sourirent en répondant : — Nous vous le donnons ! — A partir de ce moment, il fut à elle ; elle ne fit plus un pas sans lui, et, en quelque ville qu'elle allât, elle l'emmenait....

« La dernière fois c'est lui qui l'a emmenée.

« Une telle tendresse, d'une telle âme, n'avait pas manqué d'échauffer et de développer plus tôt que d'ordinaire, le cœur et l'intelligence de l'enfant. Lorsque sa grand'mère avait, le soir, quelque représentation importante, il s'en inquiétait. En rentrant, à quelque heure que ce fût, Mme Dorval était toujours sûre de le trouver réveillé ; il lui demandait si elle avait été bien applaudie, si on l'avait rappelée, si on lui avait jeté beaucoup de fleurs ? Mme Dorval avait toujours à répondre : oui ! Et l'enfant, tout joyeux, se rendormait, tenant les gros bouquets dans ses petites mains.

« La préférence que Mme Dorval avait pour Georges ne l'empêchait pas d'adorer les autres enfants de sa fille. Elle exprimait cela d'une façon charmante. Elle disait : — J'aime les autres comme on aime, et celui-ci comme on n'aime pas.

« La mort de Georges fut un coup d'autant plus cruel au cœur de Mme Dorval, qu'elle en fût frappée dans un moment où le bonheur intérieur lui aurait été plus nécessaire pour lui adoucir les tristesses du dehors. Par une incroyable injustice qui sera le remords de tous les théâtres de drame, et particulièrement du Théâtre-Français, institué

et subventionné pour être l'asile des talents principaux et glorieux, Mme Dorval, lorsqu'elle perdit son petit-fils, était pour ainsi dire au ban de toutes les scènes.

« L'inintelligence des directeurs et les rivalités de coulisses s'entendaient pour s'interposer entre elle et le public, et de toutes ces ovations qui avaient fêté chacun de ses rôles, de tout cet enthousiasme qui avait enorgueilli sa vie, de ces acclamations, de ces transports, de ces tendresses, de cette foule, qu'elle avait si longtemps remplie de son âme, il ne lui restait plus que le sourire d'un enfant !

« Après le premier désespoir, elle regarda autour d'elle, et, comptant les êtres auxquels elle était nécessaire, elle se résigna à vivre. Il faut le dire à la honte du XIXe siècle et de la civilisation, la gêne était chez cette grande actrice. Mme Dorval comprit qu'elle n'avait pas le droit de ne pas agir. Quelque répugnance qu'elle éprouvât à faire antichambre, et à passer pour une solliciteuse, elle lutta entre ce qu'elle devait à sa fierté, et ce qu'elle devait à sa famille.

« Elle fit plusieurs démarches pour rentrer au théâtre. Elle avait d'ailleurs, plus que jamais, besoin de la foule, des applaudissements, du bruit, pour étourdir la voix intérieure qui ne se taisait pas. Elle avait un motif de plus pour ne pas rester chez elle. — Cette chambre, où Georges s'était éteint, l'étouffait; la mort était là, visible, pal-

pable, perpétuelle, vivante. Deux motifs, après chaque démarche avortée, l'empêchaient de renoncer et de s'enfermer à jamais dans sa maison : ceux qu'elle y retrouvait..... et celui qu'elle n'y retrouvait pas.

« Cette situation si déplorable d'une si immense comédienne ne pouvait manquer de finir par frapper ceux que préoccupent les choses du théâtre. Un jour, un poëte dont le cœur répond à tous les appels de l'art, Auguste Vacquerie, révolté de voir qu'on ne faisait rien pour celle qui avait tant fait pour notre gloire dramatique, prit tout simplement un morceau de papier, écrivit en quatre lignes énergiques une pétition au ministre de l'intérieur, laquelle demandait l'engagement immédiat de Mme Dorval à la Comédie-Française, et fit signer cette pétition par tous les auteurs dramatiques, et par tous les critiques qui ont un nom.

« Pendant qu'on signait, et que toute la littérature, Victor Hugo, Alexandre Dumas, Scribe, Jules Janin et Théophile Gautier en tête, s'associait avec empressement à l'impérieuse requête d'Auguste Vacquerie, Mme Dorval partit pour Caen, où elle avait un engagement de quelques semaines. Elle tomba malade en route, et elle arriva à Caen, pour se mettre au lit. Elle avait compté sur les recettes de ses représentations; elle se trouva sans ressources, sans crédit, n'ayant pas de quoi payer le médecin, les médicaments, l'auberge. On parla de cette détresse au ministre de l'intérieur (L. Faucher)

qui, en se cotisant avec le directeur des Beaux-Arts, envoya trois cents francs !

« Dès le commencement, la maladie fut jugée grave. M^me Dorval ne s'y méprit pas. Elle fit seulement promettre à son gendre, M. Luguet, qui l'accompagnait, et qui, pendant dix-huit jours et dix-huit nuits, l'a soignée et veillée avec un dévouement filial, de ne pas la laisser mourir sans prêtre, et loin de sa famille. Mais elle était trop faible pour risquer un si long trajet. — Elle se faisait chanter, par son gendre, des airs de Richard Cœur-de-Lion, des opéras de sa jeunesse et de son enfance, comme si ces airs lui rapportaient un peu de force et de vie.

« Une crise nécessita une consultation. Le médecin l'ayant abandonnée, M. Luguet pensa qu'elle serait peut-être mieux traitée à Paris, ou que la vue de sa fille et de ses petits-enfants pourrait lui faire un peu de bien; et le voilà qui la ramène à Paris ! Tous les malheurs s'en mêlèrent : la voiture versa, et brisée par ce dernier choc, l'illustre comédienne arriva dans un état désespéré. Les médecins de Paris dirent comme ceux de Caen; il n'y avait plus d'espoir. Cependant la joie de revoir les siens la soutint encore deux jours. Trois heures avant sa mort, elle dit à son mari : — Je vais te quitter, embrasse-moi ; je meurs confiante ! — Elle rappela à son gendre, qu'il lui avait promis un prêtre. Le prêtre vint, et s'enferma avec elle. En sortant, il disait : — C'est une chrétienne ! — Quelques minutes

après, elle entrait dans le calme et dans l'éternel silence.

« Le bruit de la mort de M^me Dorval éclata dans la littérature comme un coup de foudre. Tous ses amis accoururent. — En entrant dans la chambre où reposait la morte, après les larmes et les prières qui vous échappaient d'abord, il y avait une impression saisissante qui vous prenait, en apercevant un portrait au pastel de M^me Dorval enfant. Dans ce portrait, M^me Dorval avait neuf ans, et jouait un petit rôle d'un opéra de Grétry, intitulé : *Sylvain.* C'était un contraste navrant de comparer les deux visages, et de voir enfant, celle qu'on voyait morte. Ici, curieuse, heureuse et souriante, les yeux questionneurs, les narines gonflées, altérée d'air et de vie.... Hélas! tournez la tête, et voyez... Tout est mort! Les yeux sont fermés; la bouche est close, glacée, assouvie! Et plus d'âme! Et plus de volonté!... Plus rien !

« Au pied du lit, se voyait un linge plié, auquel était attaché par une épingle un papier portant ces mots, de l'écriture de M^me Dorval : mon linceul.... C'était le drap dans lequel Georges était mort. On l'avait trouvé en défaisant la malle de M^me Dorval, à son retour de Caen. Elle l'emportait dans tous ses voyages, en prévision du dernier départ.

« Pour ceux qui ne voulaient pas quitter la chère et grande morte, sans emporter, dans un dernier regard, la mémoire de sa figure tout entière, il y avait une autre chambre à visiter, la chambre où

M^{me} Dorval se tenait le plus souvent ; elle y couchait. Le petit Georges vivait encore dans cette chambre, son berceau était toujours auprès du lit de sa grand'mère, et, chaque soir, elle continuait à chanter au pauvre absent, qui n'était plus là pour l'entendre, une romance en patois languedocien, avec laquelle elle avait eu coutume de l'endormir.

« Un méchant petit portrait du pauvre enfant était accroché à la muraille, en pendant avec une vue d'Alby, d'où il avait rapporté le germe du mal dont il était mort.

« Une armoire de chêne contenait les objets auxquels M^{me} Dorval attachait un plus précieux souvenir ; entre autres, deux boîtes, dont l'une gardait une tresse noire et un médaillon de sa mère, et l'autre, une boucle blonde et une esquisse de Georges expiré (1). Au dos de cette esquisse, on lisait ce passage de la Passion :

« Mon Père, tout vous est possible ; transportez
« ce calice loin de moi ; mais que votre volonté soit
« faite, et non la mienne. »

« Et cet extrait des psaumes :

« Si je viens à t'oublier, ô mon fils, que ma main
« droite devienne sans mouvement ; que ma langue
« demeure attachée à mon palais, si je ne me sou-

1 Cette esquisse fut faite par un ami de M^{me} Dorval, M. Edmond Hédouin, le même artiste qui jadis lui avait dessiné son costume de Kitty-Bell, comme je l'ai dit p. 91, et le frère de M. Alfred Hédouin, dont j'ai parlé à la fin de l'*Introduction*.

« viens pas toujours de toi, si je ne mets ma plus
« grande joie à m'entretenir de toi. »

« M^me Dorval avait renfermé, parmi ses reliques, une croix qu'elle portait à son bras depuis sa première communion. Elle attachait à ce bijou une idée de bonheur. Elle cessa de le porter à la mort de Georges, ne voulant plus du bonheur.

« Dans la même armoire gisaient un accordéon usé et un éventail en lambeaux. M^me Dorval avait épuisé l'accordéon à amuser Georges, elle avait rompu l'éventail à lui faire de l'air lorsqu'il étouffait dans son agonie. L'accordéon et l'éventail étaient également brisés, l'un par la douleur, l'autre par ces jeux enfantins.

« Un coffre était plein des habits qu'avait mis l'enfant. Ainsi, habits, portrait, lit, jouets, linceul, tout Georges était là, Le tombeau n'avait que son corps ; mais cette chambre était le tombeau de sa vie.

« Rien ne rompait l'harmonie, tout ce qui n'était pas Georges le touchait, par la tristesse ou par la piété. Chaque objet le pleurait ou priait pour lui. Aucun n'était indifférent à sa perte.

« Une gravure reproduisant la tombe de Chateaubriand, un Christ, une Madeleine, une étagère sur laquelle étaient rangées les tasses où buvait l'enfant, c'était là à peu près tout ce qui « ornait » la chambre avec un beau et morne dessin de Louis Boulanger, d'après une fille morte, de M^me Dorval! Sur cette morte, aux cheveux blonds, les amours

d'un poëte appelé Fontaney (mort aussi), Victor Hugo écrivit jadis cette strophe amère :

> Nous songerons tous deux à cette belle fille
> Qui dort là-bas, sous l'herbe où le bouton d'or brille,
> Où l'oiseau cherche un grain de mil ;
> Et qui voulait avoir, et qui, triste chimère !
> S'était fait, cet hiver, promettre par sa mère
> Une robe verte en avril !

« La chambre avait trois croisées, auxquelles pendaient cinq petits rideaux tricotés par Mme Dorval ; le sixième manquait. Mme Dorval avait entrepris cet ouvrage, pour se distraire en travaillant de sa préoccupation unique ; la maladie était venue avant qu'elle l'eût terminé. Ces rideaux faisaient mal à voir. La mort les avait commandés à cette laborieuse, la mort avait empêché de les finir.

« Sur une table, qui occupait le milieu de la pièce, un sachet de soie, mêlé à des livres, était ouvert. Un fait étrange et lugubre se rattache à ce sachet. Mme Dorval ne permettait pas qu'on y touchât. Elle, dont le grand plaisir était de voir les petites mains des enfants fouiller à même ses tiroirs, et tout mettre sans dessus dessous, elle se fâchait sérieusement, lorsqu'on voulait approcher du sachet, et elle le renfermait aussitôt. Pourquoi ? C'est ce qu'elle n'a jamais voulu dire. A la première question qu'on lui en avait faite, elle avait prié qu'on ne lui en reparlât jamais.

« Le jour de sa mort, on pensa que ce sachet contenait quelque volonté dernière, quelque recom-

mandation dont elle n'avait pas voulu attrister les siens d'avance, on l'ouvrit. On trouva dedans un écran en bois de citronnier, sur lequel était peint ceci : un nid renversé, un œuf brisé ; la mère revient, regarde et meurt.

« Cette peinture, c'était M^me Dorval elle-même, qui l'avait faite en 1832. La mode d'alors était que les femmes, au lieu de broder des mouchoirs, peignissent des écrans. C'est le seul dessin qu'ait jamais fait M^me Dorval. A peine achevée, frappée sans doute d'une superstition que le temps n'a que trop réalisée, elle avait eu peur de cette peinture, et ne pouvant ni la voir, ni s'en séparer, elle l'avait cousue dans le sachet, avec des herbes cueillies sur la tombe de M^me Malibran.

« Quant aux livres qui traînaient sur la table, c'étaient la Bible, les Evangiles, l'Imitation et Paul et Virginie. La Bible et l'Imitation étaient couvertes de lignes, écrites par M^me Dorval, versets extraits des psaumes, fragments de lettres qu'elle avait reçues à l'occasion de la mort de Georges, cri de douleur ou d'espérance, échos du lugubre anniversaire. A la première page de l'Imitation, il y avait :

« Mon pauvre enfant, prie Dieu d'envoyer à ta
« grand'mère un peu de ce calme dont tu jouis près
« de lui. »

A la dernière page :

« Cher ange, prie Dieu pour moi, afin que j'aie
« le courage de supporter ta perte, jusqu'au mo-
« ment où il plaira à Dieu de me réunir à toi. »

Dans la Bible, on lisait en divers endroits :
« Songez à Dieu et regardez le ciel. — J'ai là un
« ange que j'y revois ; vous y verrez le vôtre. »

« Victor Hugo. »

« 22 mai 1848. »

« On entendit les cris lamentables de Rachel pleurant ses enfants, et ne pouvant se consoler.

« Sa pauvre mère, hélas ! de son sort ignorante,
« Avait mis tant d'espoir sur ce frêle roseau,
« Et si longtemps veillé son enfance souffrante,
« Et passé tant de nuits à l'endormir, pleurante,
« Toute petite en son berceau ! »

Pour notre Georges !

16 janvier 1849, Orléans, entendu la messe à la cathédrale.

16 février, Valenciennes, à Saint-Géry.

16 mars, Saint-Omer, à Saint-Denis.

« Tant qu'elle a eu l'enfant, elle n'a pas laissé passer un seul mois, le jour de sa naissance, sans aller dans quelque église, remercier Dieu de le lui avoir donné. Lui mort, elle n'a jamais laissé passer la date de son enterrement, sans aller le redemander dans quelque cimetière. En voyage même, elle n'oublia jamais le 18 du mois :

18 janvier 1849, cimetière de Tours.

18 février — — Valenciennes.

18 mars — — Dunkerque.

« Ce bel enfant tenait une telle place dans l'existence de M^me Dorval, il vivait si profondément dans

tous ses actes et dans toutes ses paroles, qu'il n'était mort chez elle pour personne, pas même pour les enfants, si oublieux. Georges était absent, voilà tout, et sa petite sœur Marie le plaignait de rester si longtemps dans ce souterrain, où il devait s'ennuyer beaucoup tout seul. Un jour qu'on l'avait menée au cimetière, on la surprit fourrant des jouets sous l'herbe.

« Ceux qui ont visité les crèches du huitième arrondissement (crèche Saint-Ambroise, rue Popincourt), ont pu voir, inscrits en tête d'un des berceaux, ces mots : *Fondé par Georges Luguet.* Piété touchante de M^me Dorval, qui avait voulu que, du fond de sa fosse, Georges vînt en aide aux enfants pauvres. Chose attendrissante : cette vie qui sort de cette mort ; ce tombeau qui protége ce berceau !

« J'ai voulu écrire ces détails de l'existence de cette grande comédienne qui laissera dans l'art dramatique une trace ineffaçable, afin de montrer combien M^me Dorval était différente de l'idée que s'en faisait cette partie du public qu'on appelle le monde. Le monde, toujours prompt à se venger de toute supériorité et à calomnier toutes les gloires, voyait dans M^me Dorval une actrice et une femme débraillées, un talent sans règle et une vie désordonnée, une bohême perpétuelle. C'était méconnaître l'actrice aussi bien que la femme.

« Parce que M^me Dorval n'avait pas la raideur tragique, parce qu'elle avait la souplesse de la réalité, et qu'elle ne se préoccupait guère de ne

pas faire un mauvais pli à sa robe, elle était, pour les jugeurs superficiels, le type du mélodrame violent et grossier, la brutalité échappée, la tragédie à quatre pattes, une sorte de tourbillon aveugle avec des éclairs de génie. Seuls, les artistes comprenaient qu'elle était, au contraire, la délicatesse même, la poésie, la grâce, la nuance choisie, l'effusion lyrique, la vérité de l'idéal.

« Le monde ne se trompait pas moins sur la femme que sur la comédienne. Par les faits que j'ai rapportés, on peut juger si M^{me} Dorval ressemblait à la créature lâchée, vagabonde et échevelée qui passait pour elle. Tout au rebours, elle était faite pour la famille, humble, discrète, domestique, mère et grand'mère. Elle poussait la religion jusqu'à la dévotion, la croyance jusqu'à la superstition.

« Cette piété, qui l'entraînait aux églises et aux cimetières, elle ne l'avait pas seulement dans ses dernières années, elle l'avait possédée en ses jours les plus jeunes et les plus bruyants.

« L'année que j'ai racontée est semblable, ou peu s'en faut, à toutes les années de M^{me} Dorval. Les passions de la jeunesse, les agitations momentanées, les triomphes, les luttes, les tumultes, ont pu remuer en certains instants cette nature sympathique et frissonnante, mais, sous ces troubles accidentels, la foi sérieuse persistait.

« En se retirant, tout ce flot des sentiments orageux a laissé mieux voir le fond de son cœur. Mais cela n'était pas nécessaire pour les amis de cette

noble femme; aucun d'eux n'a été surpris de voir cette vie si pleine de lumière, de rumeurs et de fanfares, se terminer entre un berceau et un prie-dieu. »

Complétons ce récit, en reproduisant deux lettres de M^{me} V. Hugo : l'une à M^{me} Dorval, en lui annonçant la fondation du berceau à la crèche Saint-Ambroise; l'autre à M^{me} C. Luguet, en lui renvoyant la bible dont il vient d'être question :

I.

« Madame,

« J'ai fait votre commission touchant la fondation d'un berceau; le maire du huitième a été très touché que vous ayez choisi son arrondissement, il fera inscrire le nom de votre cher ange en tête d'un berceau.

« Je lui ai dit que vous iriez quelquefois visiter les pauvres petits enfants, ce sera une gloire pour eux. Aussitôt que le nom aura été écrit, on me le fera savoir et je vous le manderai; laissez-moi vous dire, Madame, combien mon âme est satisfaite que vous ayez bien voulu penser à moi dans une circonstance où nos cœurs de mère se sont confondus.

« Agréez l'expression de mon admiration toujours plus grande.

« Adèle Victor Hugo. »

II.

« Je vous renvoie, Madame, le précieux livre. Je

vous remercie de la confiance que vous m'avez témoignée en me le prêtant.

« Mon mari a été touché profondément de rencontrer son nom écrit par Mᵐᵉ Dorval. Nous admirions l'artiste, la femme n'aura rien à lui envier.

« Merci encore, Madame; croyez à notre affection et à notre dévouement pour vous et votre famille.

« Vicomtesse Victor Hugo. »

Citons encore ces deux lettres, adressées à Mᵐᵉ Dorval, deux jours après la mort de Georges : l'une, tout émue, du grand poète qui avait, lui aussi, perdu sa fille adorée, en 1843, de la façon tragique que l'on sait; l'autre, de Mᵐᵉ Desbordes-Valmore, amie de Mᵐᵉ Dorval, et dont on connaît les touchantes poésies.

« 22 Mai 1848.

« Je sais, Madame, l'affreuse douleur qui vous frappe, je l'ai dit à ma femme qui a pleuré. Tous les jours, je veux vous aller voir, mais je suis dans un tourbillon. Ce serait une douceur pour moi de vous serrer la main. Je comprends à quel point la souffrance est poignante pour une femme de votre cœur et de votre génie; toute consolation est inutile, hélas! pourtant songez à Dieu et regardez dans le ciel. J'ai là un ange que j'y revois, vous y reverrez le vôtre.

« Je mets ma douloureuse sympathie à vos pieds.

« Victor Hugo. »

« Le coup qui vous frappe m'a fait bien du mal! parce que je sais toute la profondeur de votre âme;

— rien ne vous consolera, plus rien ! — c'est pourquoi je vous cherche, bonne Madame et chère Marie! pourquoi j'apporte ma croix près de la vôtre.

« Je vous serre les mains et je vous regarde tristement, avec l'affection d'autrefois, — la pitié d'aujourd'hui, — nous avons de quoi nous comprendre !

« Marceline VALMORE. »

« 22 Mai 1848. »

Nous terminerons ce chapitre par quelques détails touchants et peu connus sur les petits enfants de Marie Dorval.

M^me Dorval était une artiste trop généreuse, nous en avons cité un exemple (p. 248), pour laisser en mourant une fortune à ses enfants. Les femmes de sa trempe ne meurent pas millionnaires comme Rachel. Elle avait, comme on l'a vu dans l'article de George Sand (p. 283), elle avait épousé en secondes noces, vers 1831, Merle, (mort le 27 février 1852), homme d'esprit, conteur aimable, vaudevilliste et critique distingué, mais fort insouciant et assez égoïste, dont elle eut souvent à payer les dettes. Ce second mariage de M^me Dorval ne fut donc pas heureux, financièrement parlant ; elle avait d'ailleurs des charges de famille beaucoup trop lourdes pour pouvoir arriver, non pas à la fortune, mais même à un bien être véritable. Mais enfin si M^me Dorval ne laissait pas la richesse à ses enfants, elle ne les laissait pas non plus dans la misère, quoi qu'on en ait dit ; et sur ce point,

Alexandre Dumas, emporté par l'ardeur de son zèle, a certainement outrepassé la vérité. D'ailleurs la fortune que Mme Dorval laissait à ses enfants, c'était son nom, aimé et chéri de tous ceux qui l'avaient connue; c'était son souvenir vivant encore dans le cœur de bien des amis puissants et haut placés qui protégèrent ses petits-enfants et se chargèrent pour ainsi dire, d'assurer leur avenir, comme elle l'eût fait elle-même. C'est toute une histoire, et une histoire bien touchante, que celle des faveurs qu'ont obtenues ces enfants, grâce au nom de Mme Dorval.

Quand on songea à donner à l'aînée de la famille, Mlle Marie Luguet, qui a hérité de toutes les grâces de son aïeule, une éducation digne de son intelligence et de ce qu'on avait le droit d'espérer pour elle, on trouva un protecteur et un ami dans le maréchal Magnan. L'enfant, nommée boursière de l'Archevêque de Paris, entra au couvent des *Dames de Saint-Joseph,* et y acheva une éducation qui lui permit de passer les examens, pour obtenir le diplôme d'institutrice. Ce ne fut pas tout. Lorsque Mlle Luguet fut sortie du couvent, on songea à assurer son avenir en sollicitant pour elle une pension du gouvernement; mais là encore, on trouva des amis bien dévoués, car le temps les eût presque excusés d'avoir oublié la chère morte et laissé refroidir leur dévouement, — et qu'il n'en fut rien. M. Camille Doucet prévint les désirs de la famille; il demanda et obtint la pension du minis-

tère d'Etat. On a pu lire au *Mousquetaire* du 1er février 1867, la lettre que M. René Luguet écrivit à ce sujet à Alexandre Dumas, lettre qui est le meilleur remerciement qu'on puisse adresser à M. Camille Doucet : nous la reproduisons ici.

« Nous recevons de René Luguet cette lettre, qu'il nous prie de ne pas publier, sous prétexte qu'il nous l'envoie sans avoir eu le temps de lui faire sa toilette.

« C'est justement parce qu'elle est l'expression spontanée d'un cœur encore tout ému, que nous ne voulons priver ni M. le ministre d'Etat, ni M. Camille Doucet, du parfum de cette fleur si rare que l'on appelle la reconnaissance :

« Cher Dumas,

« Vous êtes resté fidèle, vous, au souvenir de notre grande et regrettée Dorval, et vous avez souvent consacré, par votre éloquence, la gloire de cette admirable artiste.

« Sachez donc, le premier de tous, le bonheur que cette âme envolée vient de laisser tomber d'en haut, et sachez aussi le nom de l'ami sincère qui s'est chargé de réaliser un de nos rêves d'or.

« Le ministre d'Etat, sur la proposition de M. Camille Doucet, vient d'accorder à Mlle Luguet, petite-fille de Mme Dorval, une pension de *six cents francs*.

« Nous avons été d'autant plus bouleversés de cette faveur, que jamais nous ne l'avons sollicitée.

« Il m'était donné d'éprouver cette grande joie de

voir une jeune fille studieuse et sage, recevoir, en même temps qu'un hommage rendu à la mémoire de son aïeule, une marque d'estime et la récompense d'une vie sans reproches.

« Et cette fille, mon cher Dumas, comprenez-vous mon orgueil ? c'est la mienne.

« Je me hâte de vous apporter cette grande et heureuse nouvelle, à vous qui nous aimez.

« *Ne publiez pas ma lettre toute troublée, toute confuse*, mais publiez comme il le mérite le nom de celui qui vient de donner à la grande artiste et à la jeune fille cette preuve d'estime et d'admiration ; par le temps et la génération oublieuse qui courent, il faut que l'on sache le nom de l'homme de cœur qui se souvient.

« Tout à vous, cher grand homme.

« René LUGUET. »

On voit que M. Camille Doucet est resté toujours l'ami sincère et dévoué de la famille de M^{me} Dorval. Il était même le parrain de ce pauvre petit Georges Luguet dont la perte fatale devait causer la mort de sa grand'mère, et en 1846, en adressant à M^{me} Luguet un exemplaire de sa comédie, la *Chasse aux Fripons*, il avait, par plaisanterie, écrit sur la garde, cette dédicace à son filleul, alors âgé de *deux* ans :

« A Monsieur Georges Luguet, hommage respectueux.

« Camille DOUCET. »

Le lendemain même de la mort de M^me Dorval, le 21 mai 1849, il s'empressait d'écrire le billet suivant à M. et à M^me Luguet :

« Mes pauvres et chers amis,

« J'arrive de la campagne à l'instant même et déjà dans la rue, j'apprenais par Monrose, l'affreux malheur qui vient de nous frapper tous.

« Je serais déjà près de vous, si une triste affaire, qui m'a ramené à Paris bien à propos, ne me retenait très malgré moi.

« J'irai vous voir dès que je serai libre, et d'ici là, je ne veux pas tarder à vous dire toutes mes sympathies, tous mes regrets, et pour elle, et pour vous.

« Camille Doucet.

« Lundi matin. »

Revenons aux petits-enfants de M^me Dorval. Peu de temps après l'entrée de M^lle Luguet au couvent, il fallut mettre au collége le second des enfants de M^me Luguet. Le jeune Jacques était alors au château de Nohant, chez M^me Sand, où M^me Luguet passait d'ordinaire les vacances avec ses enfants. M. le comte d'Aure, qui était un des invités, se chargea de remettre à l'Impératrice une lettre de M^me Sand, où elle demandait une bourse pour cet enfant. — Voici la réponse que M^me Sand reçut peu de temps après de la part de l'Impératrice.

« Madame,

« L'Impératrice a pris connaissance de la requête

que vous lui avez adressée pour appeler sa protection sur le petit-fils de Mme Dorval.

« Sa Majesté ne pouvait manquer, Madame, d'être sensible à une prière qui lui était faite avec tant d'éloquence et de grâce, et elle a bien voulu me charger d'avoir l'honneur de vous assurer qu'elle recommandera elle-même, à M. le Ministre de l'Instruction publique, le petit-fils de l'éminente artiste qui fut votre amie.

« Daignez, Madame, agréer l'hommage de mon respect.

« *Le Secrétaire des Commandements,*
« Damas-Hinart. »

Mme George Sand garda près d'elle l'enfant qu'elle voulut mettre en état de passer l'examen à subir pour obtenir une bourse dans un lycée. Voici du reste la lettre qu'elle écrivit, en le renvoyant à sa mère. On verra en la lisant de quels soins, de quelle affection maternelle, fut entouré, chez l'illustre écrivain, le petit-fils de Mme Dorval. Qui s'en étonnerait d'ailleurs, après avoir lu les pages, que nous avons citées plus haut, de l'*Histoire de ma vie*?

« Je ne veux pas que notre mignon s'en aille sans te porter toutes nos tendresses et embrassades. S'il y manquait, tu les prendrais sur ses joues : je te le renvoie bien portant ; il n'a pas eu ici le moindre bobo, sauf un peu de mal à la tête à la dernière pièce qu'il a jouée, seulement pendant un entr'acte, ce qui fait, que je n'ai pas voulu le faire jouer da-

vantage, et qu'il a été spectateur l'autre jour, au grand regret de son public. C'était avant-hier. Je l'ai mis dans mon lit et au bout de deux heures de sommeil, il n'y pensait plus ; d'où je conclus qu'il a une santé excellente, et qu'il ne faut pas le faire veiller, voilà tout. Il est raisonnable et bon comme un petit ange. J'espère bien que nous nous retrouverons tous avec Marie sous les ombrages de Nohant, l'année prochaine. Dis à ce cher enfant de m'écrire tout de suite deux mots pour que je le sache arrivé à bon port, et tenez-moi au courant de ce qui se passera pour le collége.

« A toi de cœur, chère fille. »

Le jeune Jacques fut nommé quelque temps après boursier au lycée d'Orléans, et ayant écrit de là à sa protectrice, celle-ci lui répondit le petit billet suivant, que nous prenons plaisir à reproduire. On aime à voir une femme célèbre comme Mme Sand, condescendre à répondre ainsi au collége à un enfant, et même, comme on va le voir, lui donner une petite leçon d'orthographe.

« Mon Jacquot,

« Je te remercie de m'avoir souhaité ma fête : je garde ton compliment et ton baiser pour le cinq juillet, car c'est seulement ce jour-là qu'on me fête en famille. Il y a eu erreur dans le renseignement qu'on t'a donné, mais je ne t'en sais pas moins de gré d'avoir pensé à moi. Tu me promets une lettre en latin aux vacances ; tu seras donc plus savant que moi, car je ne pourrai que te com-

prendre et non te répondre. Mais je te demande de ne pas trop oublier ce que tu savais de français, et de ne pas écrire *vacenses* vu que *c* et *g* précédant *e* et *i* se prononcent comme *s* et *j*. C'est une règle qu'on doit savoir pour apprendre à lire. Donc tu es un fier étourdi et je te tire les oreilles en t'embrassant de tout mon cœur.

« George SAND.

« Nohant, 25 avril 1858. »

Plus tard, Mme Sand, dont l'affectueux dévouement pour la famille Luguet ne s'est jamais démenti, voulut rapprocher l'enfant de sa famille. M. Taillefert, ancien proviseur du lycée d'Orléans, se joignit à elle pour le faire entrer à Sainte-Barbe, où lui-même a fait de brillantes études. M. Labrouste et M. Guérard, l'un directeur et l'autre préfet des études alors, accueillirent avec bonté la demande qui leur était ainsi faite, et reçurent dans leur célèbre institution le boursier de l'Impératrice; le jeune Jacques Luguet y a terminé ses études avec succès, l'année dernière (1867), par le diplôme de bachelier ès-lettres.

Il y a encore deux autres petits-enfants de Mme Dorval, un fils et une fille; mais l'un a abandonné les études littéraires pour se tourner vers l'industrie, et l'autre, encore fort jeune, Mlle Marguerite, fait son éducation sous la direction de sa sœur aînée, Mlle Marie-Antoinette Luguet, dont nous avons parlé tout d'abord.

Et se trouve ainsi réalisé le vœu manifesté cons-

tamment par M^me Dorval : aucun de ses enfants (elle a eu trois filles), aucun de ses petits-enfants n'a embrassé la carrière du théâtre.

« M^me Dorval ne voulait pas entendre parler de
« théâtre pour ses filles. *Je sais trop ce que c'est!..*
« disait-elle; et dans ce cri, il y avait toutes les
« terreurs et toutes les tendresses de la mère.

<p style="text-align:right">(G. Sand.)</p>

On voit, par ce qui précède, que le nom de M^me Dorval a été plus qu'une fortune pour ses enfants et ses petits-enfants, puisqu'il leur a procuré la protection et l'amitié de tant de gens célèbres et puissants. Par conséquent donc pour l'affaire du tombeau de M^me Dorval il pouvait convenir à M^me Luguet d'accepter de la ville de Paris, une concession de terrain qui eût été un hommage public à une femme illustre qui, par les recettes qu'elle avait fait faire aux théâtres, avait procuré par le droit des pauvres plus de cent mille francs aux hospices ; mais il ne pouvait lui convenir d'accepter, comme le proposait Alexandre Dumas, l'obole individuelle de chacun.

Aussi M^me Luguet refusa-t-elle la souscription. — Elle aurait bien encore tôt ou tard quelques centaines de francs, qui lui permissent d'exaucer le vœu suprême de M^me Dorval mourante, c'est-à-dire de réunir dans une tombe commune la grand'mère à ce petit-fils, à ce Georges adoré, qu'elle avait tant aimé dans la vie, qu'elle l'avait suivi dans la mort. C'est ce qui a été fait religieusement.

Quant à la demande de concession de terrain par

la ville de Paris, M. Berger, alors préfet de la Seine, répondit :

« Que les terrains ne s'accordaient qu'aux personnes qui avaient *rendu des services* au pays. »

Comme si une grande artiste, dont la gloire illustrait toute une époque et rejaillissait sur la France entière, ne rendait pas de services au pays. Et à ce propos une idée surgit naturellement. L'édilité parisienne, dans le but louable de perpétuer le souvenir des grands hommes qui honorent un siècle, donne leurs noms aux voies nouvelles qui s'ouvrent sans cesse de toutes parts. Nous avons les rues Scribe, Auber, Rossini, Meyerbeer, etc., c'est bien. Mais pourquoi exclure leurs glorieux interprètes? et pourquoi ni rue, ni square, ni boulevard ne portent-ils les noms de Talma, Mars, Dorval, Rachel ou Malibran? Ponsard a déjà une rue qui porte son nom, et aura bientôt sa statue à Vienne, son pays natal. Lorient, la ville qui a vu naître notre héroïne, a-t-elle sa rue Dorval, et ne devrait-elle pas l'avoir depuis longtemps?

Puisque nous venons de parler du tombeau de Mme Dorval, nous allons finir par un fragment relatif à ce sujet, tiré de la brochure d'Alexandre Dumas, *Dernière Année de Marie Dorval*, (p. 51-55), que nous avons déjà citée, brochure inspirée sans nul doute par une profonde amitié, mais qui ne doit être néanmoins acceptée qu'avec réserve, en certaines parties, ainsi que nous l'avons dit.

Mme Dorval, en mourant, avait donc manifesté l'ardent désir d'être réunie dans la tombe avec son cher petit-fils. C'était une affaire de cinq ou six cents francs, Alexandre Dumas les avait promis à cet effet ; nous lui laissons la parole :

« A partir de ce moment (Mme Dorval venait d'expirer), je n'avais plus à m'occuper que d'une chose, c'était de tenir la promesse que j'avais faite à la morte. Je courus chez moi ; j'ouvris tous mes tiroirs ; je réunis deux cents francs ; je retournai rue de Varennes, je les mis sur une table en disant : — En attendant. Puis je remontai dans mon cabriolet. — Où diable irai-je chercher les trois ou quatre cents francs restant ?

« Jusqu'au moment où Millaud a fait fortune, je n'ai jamais eu pour amis que des gueux. Pardieu, si Millaud avait été riche à cette époque, j'aurais été chez Millaud. Mais il ne l'était pas. Je ne connaissais aucun ministre ; je n'en passai pas moins leurs noms en revue, et je m'arrêtai à celui de M. de Falloux.

« Pourquoi plutôt M. de Falloux qu'un autre ? Je n'en sais ma foi rien.

« Je crois cependant me rappeler qu'il avait fait un assez beau discours la veille, et il me semblait qu'un homme éloquent devait être bon.

« Je me fis annoncer chez M. de Falloux, qui me reçut à l'instant même.

« Il s'avança vers moi évidemment fort étonné de ma visite : nous étions loin d'être de même opinion,

et en 1849 l'opinion était encore pour quelque chose dans les relations sociales.

« — Monsieur, lui dis-je, vous m'excuserez de vous avoir choisi, par une sympathie instinctive, entre tous vos collègues, pour venir vous demander un service.

« M. de Falloux s'inclina en homme qui dit : J'attends.

« — Madame Dorval vient de mourir, continuai-je, et dans un tel état de dénûment que c'est à ses amis et à ses admirateurs de se charger de ses funérailles. Je suis de ses amis, j'ai fait ce que j'ai pu ; vous devez être de ses admirateurs, faites ce que vous pouvez.

« — Monsieur, me répondit M. de Falloux, comme ministre, je ne puis rien ; mon département n'a pas de fonds pour les artistes dramatiques ; mais, comme simple particulier, permettez-moi de vous offrir ma contribution à l'œuvre pieuse.

« Et tirant sa bourse de sa poche, il me remit cent francs.

« Il n'y avait pas loin de la rue Bellechasse à la rue de Varennes : je remontai en cabriolet, et j'allai porter mes cent francs.

« Hugo venait d'en apporter deux cents qu'il était allé prendre, je crois, au ministère de l'intérieur.

« Deux cents francs encore, et les premiers frais étaient couverts, et Dorval avait une tombe provisoire de cinq ans.

« Pendant ces cinq ans on aviserait.

« Je demandai à Merle une lettre pour un personnage tout-puissant ; je vainquis ma répugnance, je me présentai moi-même chez lui ; j'eus toute sorte de promesses pour ces deux misérables cents francs.

« Le lendemain, je finissais par où j'eusse dû commencer ; je mettais ma décoration du Nisham en gage, et je les avais.

« Le 22 mai 1849, les funérailles eurent lieu.

« Qui y était? qui les a vues? qui se les rappelle, ces funérailles si tristes, où tous les cœurs étaient si brisés que personne ne prît la parole?

« Camille Doucet seul, ne voulant pas que cette ombre triste et voilée descendit au plus profond de la mort sans un mot d'adieu, prononça quelques paroles sur la tombe.

« Je n'ai vu de deuil, de silence et de tristesse pareils, qu'au convoi de Madame de Girardin.

« On me poussa pour parler ; outre que je ne sais parler ni dans un dîner ni sur une tombe, j'ai, — dans ce dernier cas, et surtout plus je regrette sincèrement le trépassé, — j'ai l'idiotisme des larmes.

« Je m'avançai, j'ouvris la bouche, mes sanglots m'étouffèrent.

« Je ne pus que me baisser, briser une fleur de la couronne qui avait accompagné son cercueil et que l'on venait de jeter sur sa tombe, la porter à mes lèvres et me retirer.

« Tout était dit.

« La pauvre chère créature pouvait dormir là, tranquille pendant cinq ans. »

Ajoutons que quatre ans après, par les soins de la famille, un terrain était acheté, l'exhumation avait eu lieu, et Mme Luguet, selon le vœu de la mourante, avait réuni sa mère à son fils, et pu faire graver sur la colonne de marbre du tombeau :

<div style="text-align:center">

GEORGES LUGUET

ET

MARIE DORVAL

MORTE DE CHAGRIN.

</div>

CHAPITRE VII

ARTICLES NÉCROLOGIQUES. — 1849.

Nous n'avons fait, dans tout ce volume, que coordonner des matériaux épars çà et là ; ce sont les *disjecti membra poetæ* que nous avons essayé de rassembler pour en faire un corps vivant. Puissions-nous avoir réussi ! — Nous complétons notre tâche, en reproduisant ici les principaux articles de journaux publiés à l'époque de la mort de la grande actrice (20 mai 1849).

Voici d'abord le feuilleton publié dans l'*Union* du 29 mai, par son mari J.-T. Merle, qui y faisait depuis longtemps, avec talent et esprit, le compte-rendu des théâtres.

MORT DE MARIE DORVAL.

« La mort de Mme Dorval a produit dans Paris une sensation douloureuse ; tout le public artiste

en a été profondément ému, et la presse entière s'en préoccupe depuis huit jours avec d'unanimes et honorables regrets. On entend de tous côtés ces mots tristement répétés par tout le monde : *La mort de M^me Dorval est une perte immense et irréparable pour le théâtre!* Depuis longtemps cette grande actrice avait été surnommée *la reine du drame moderne;* une médaille a été frappée, il y a douze ans, en son honneur, et la ville de Toulouse, où elle donna, en 1836, un grand nombre de brillantes représentations, lui décerna une couronne d'or. Deux jours après sa mort, un de nos plus célèbres critiques (J. Janin), écrivait dans le *Journal des Débats :* « M^me Dorval est morte ! Il n'y a pas huit
« jours que les uns et les autres, les poëtes et les
« critiques, M. Victor Hugo nous donnant l'exemple,
« nous avions signé une pétition au ministre de
« l'Intérieur, pour obtenir la rentrée de M^me Dorval.
« C'est une grande perte ! cette femme éloquente,
« laborieuse, inspirée, devineresse, emporte une
« partie de notre poésie dramatique dans un coin
« de son linceul. » Cet éloge est honorable, ces paroles sont nobles, éloquentes et touchantes, et, ce qu'il y a de mieux, elles sont vraies.

« En parlant de M^me Dorval, notre position particulière nous impose des devoirs de convenance que nous nous garderons bien de méconnaître; aussi avons-nous cru bienséant d'exprimer, plutôt que les nôtres, les sentiments de quelques-uns de nos confrères de la presse, les plus estimés et les

plus compétents; leur opinion aura dans cette occasion plus d'autorité que la nôtre, qu'on pourrait croire influencée et par notre douleur et par les liens intimes qui nous unissaient à Mᵐᵉ Dorval.

« Voici comment s'exprimait M. Auguste Vacquerie dans l'*Evènement*, deux jours après la mort de la grande actrice :

« Un irréparable malheur vient de frapper l'art dramatique : Mᵐᵉ Dorval est morte! De quelle maladie? De l'indifférence du gouvernement pour la gloire et le génie, de l'ingratitude publique, de votre maladie à vous. Tout le monde va la pleurer maintenant, il est bien temps ! Et quand on pouvait empêcher cette calamité déplorable, personne n'agissait. On laissait la tristesse et le découragement s'emparer de cette grande âme; cette admirable actrice, éclatante de vingt succès populaires, familière avec le triomphe, consacrée par la perpétuelle acclamation de l'élite et de la foule, on la laissait mettre au ban de toutes les scènes, par la jalousie des comédiens et par l'inintelligence des directeurs. Ainsi repoussée de toutes les portes, qui auraient dû lui être si largement ouvertes, Mᵐᵉ Dorval a senti le cœur lui manquer. Un tel avenir après un tel passé l'a navrée. Les ovations bruyantes et les multitudes enthousiastes ne l'avaient pas préparée à cet abandon et à cet isolement. Sa santé s'est altérée. Elle n'a pas résisté à l'idée de se voir désormais sans engagement, et disons-le, sans pain.

Oui, au dix-neuvième siècle, à Paris, M^me Dorval a eu peur de la misère, disons-le tout haut, car pourquoi les mots auraient-ils de la pudeur quand les faits n'en ont pas ? »

« Quand nous accusons l'ingratitude et l'inintelligence générales, nous avons la joie et l'orgueil d'avoir une exception à faire. Il faut le proclamer à l'honneur de tout ce qui tient une plume en France, la littérature dramatique et la presse théâtrale ont noblement fait leur devoir. Il y a un mois, M^me Dorval, à bout d'espérances, est entrée un matin chez le premier critique venu, et lui a dit en deux mots la position où elle était. Le critique auquel la glorieuse comédienne avait daigné s'adresser, a pris un morceau de papier et a écrit quatre lignes, lesquelles, du ton ferme et net qui convient quand c'est un droit qu'on réclame et non une faveur qu'on sollicite, demandaient l'engagement immédiat de M^me Dorval au Théâtre-Français; puis il a fait signer cela par tous ceux, poètes ou journalistes, que le théâtre regarde. Une chose douce à constater, c'est l'empressement et la cordialité avec lesquels les signatures se sont offertes : Victor Hugo, Alexandre Dumas, Scribe, Théophile Gautier, Méry, Jules Janin, Ernest Legouvé, Alfred de Musset, Edouard Thierry, Léon Gozlan, Charles de Matharel, Amédée Achard, Rolle, Emile Augier, Auguste Lireux, Jules de Prémaray, Hippolyte Lucas, Mazères, Jules Sandeau, Adolphe Dumas, Achille Denis, Paul Meurice, Auguste Vacquerie, Victor

Séjour, etc.... (1), tous ont voulu s'associer à cette nécessaire réparation d'une injustice impossible.

« Tous ont repoussé avec indignation la pensée qu'une artiste de cette sorte n'eût pas une existence assurée ; tous ont dit que la France, pour laquelle le théâtre a tant fait, ne pouvait pas abandonner celle qui avait tant fait pour le théâtre ; tous ont été heureux de contribuer, dans la mesure de leur influence, à rendre au théâtre une gloire et à ôter au pays un remords.

« La pétition se signait encore et allait être remise au Ministre de l'Intérieur, aussitôt après l'émotion des élections ; mais cela venait trop tard ; le coup était porté depuis trop longtemps, Mme Dorval est morte à la veille de la réussite.

« M. Achille Denis a rendu compte dans le

1 M. Ponsard n'étant pas à Paris lorsque cette demande a été signée, a écrit de Vienne à Mme Dorval une lettre chaleureuse, pour lui dire qu'il s'associait de tout cœur à cette démarche, si juste et si honorable. On trouve dans sa lettre cette phrase : « Vous avez, Madame, mille fois droit
« à ce que vous demandez ; est-il possible même qu'on ait
« besoin de le demander ? Qui donc mériterait l'attention du
« théâtre, de la littérature et du ministère, si ce n'est pas
« vous ? qui a créé plus de rôles importants ? qui les a ani-
« més mieux que vous ? qui leur a donné comme vous toute
« son âme et tout son cœur ? Ce que je vous ai dit n'est
« que le cri de la conscience publique ; mais personnellement
« je dois être plus passionné pour le succès de votre de-
« mande, moi qui vous dois tant. »

Messager des Théâtres, du 22 mai 1849, des accidents qui ont précédé la mort de Mᵐᵉ Dorval; son récit simple et touchant est plein de détails d'une exacte vérité. Nous allons le citer en entier:

« Il y a trois jours à peine que Mme Dorval avait été ramenée mourante au milieu de sa famille. Depuis un mois la grande actrice était à Caen, luttant contre la maladie à laquelle elle vient de succomber. Son gendre, M. Luguet, a veillé pendant un mois auprès d'elle, avec une sollicitude toute filiale. Mme Dorval était allée à Caen pour y donner des représentations. Elle n'est descendue de la diligence que pour se mettre au lit. Longtemps on a espéré que l'énergie de sa nature parviendrait à vaincre la fièvre nerveuse qui l'a tuée; cet espoir a été malheureusement déçu. A la fièvre était venue se joindre une maladie de langueur, dont les ravages souterrains ont déjoué tous les efforts de la science.

« Il y a quelques jours, Mme Dorval, malgré les douleurs qui la dévoraient, manifesta le désir de retourner à Paris; peut-être avait-elle le pressentiment de sa fin prochaine, peut-être ne voulait-elle pas mourir avant d'avoir revu le foyer domestique, embrassé sa fille, ses petits-enfants, et serré une dernière fois la main de son mari, dont elle était depuis si longtemps la compagne et l'intelligente consolation. Aucune raison ne put la détourner de ce projet; ni sa position, ni les dangers d'un voyage de dix-huit heures, ni les exhortations de son habile médecin, le docteur Lecœur, de Caen; il

fallut lui obéir, sous peine de la voir mourir, de désespoir et d'impatience, loin de tous ceux qu'elle aimait. Quelques jours avant ce départ, cette pauvre femme mourante s'était rappelé une date terrible, l'anniversaire de la mort d'un de ses petits-enfants, que depuis un an elle n'a pas cessé de pleurer. Mme Dorval avait voué une tendresse folle à ce petit-être, dont la perte avait si cruellement frappé son cœur. La veille du 16 mai, date du fatal anniversaire, elle avait écrit, au milieu de ses tortures, une touchante lettre pour rappeler à sa fille, qui ne l'oubliait pas, hélas! que ce jour-là devait être un jour de deuil. Cette lettre, tracée par Mme Dorval d'une main défaillante, contient les dernières lignes et le dernier souvenir laissés par la grande artiste. Sa pensée suprême aura été une pensée d'amour. » Nous ajouterons, nous : Et une pensée religieuse.

« Voici cette lettre pieuse. Le désordre de son style révèle la situation terrible où se trouvait Mme Dorval quand elle a tracé ces dernières lignes qui méritent d'être conservées.

Cette lettre a déjà été reproduite plus haut (p. 301), dans l'article de G. Sand.

« On la ramena donc à Paris. — Malgré les dangers et les secousses du voyage, malgré un accident qui fit verser la voiture à cinq minutes d'un relai, la situation de Mme Dorval ne fut pas aggravée. — Elle ne pouvait pas l'être. Au bout de trois jours, Mme Dorval n'était plus.

« Maintenant, nous pouvons le dire, parce que c'est vrai : ce n'est pas la maladie seulement qui a tué M^me Dorval, c'est le chagrin : cette organisation brûlante n'a pu supporter longtemps l'indifférence et l'oubli. Cette femme habituée aux triomphes les plus énivrants de la scène, cette éminente comédienne, dont la carrière et les succès compteront dans l'histoire de l'art contemporain, n'a pu sans une douleur profonde se voir condamnée à l'inaction, presque dédaignée par des spéculateurs pour qui l'art n'est qu'une marchandise. — Ce sera une honte pour la France qu'une artiste de cette valeur ait pû finir ainsi misérablement, une carrière qui avait été, qui pouvait être encore si glorieuse ! Le cœur de tout homme intelligent en tressaillera de douleur et de regret. O pays des arts et de la poésie, qui a laissé mourir Gilbert, Hégésippe Moreau, à l'hôpital, — qui as permis qu'Antonin Moyne se coupât la gorge, tu sais faire de splendides loisirs à des fonctionnaires riches et fainéants, et tu ne trouves pas le moyen de donner à M^me Dorval, non pas une aumône dont elle n'aurait pas voulu, mais une position honorable où la grande artiste aurait encore pu t'illustrer, en faisant rejaillir sur toi une partie de sa gloire.

« Achille DENIS. »

« Dès le lendemain de la mort de M^me Dorval, Adolphe Dumas avait écrit sur la grande artiste un article empreint de cette chaleur d'âme et de sentiments qui caractérise sa nature ; et, depuis, chaque

jour, les organes les plus honorables de la presse, ont entouré sa mémoire des hommages les plus touchants. Eugène Guinot, le spirituel chroniqueur du *Siècle*, a écrit sur M^me Dorval un article plein de goût, de finesse et d'esprit. Nous nous faisons un plaisir d'en citer quelques passages :

« Aucune actrice de notre temps n'a autant impressionné son auditoire, ni fait verser autant de larmes que M^me Dorval. Il y avait en elle, dans sa personne, dans son attitude, dans sa parole, un charme, une poésie incomparables. Son jeu était toujours nouveau, toujours imprévu, saisissant et vrai. Elle jouait avec son âme tout entière. Touchante dans la mélancolie, admirable dans la passion, sublime dans le cri du cœur, dans le désespoir et la colère, — M^me Dorval était la digne compagne dramatique de Frédérick Lemaître.

« Sa place, — cette place qu'elle n'occupait plus, — restera vide longtemps. Le public la regrettera comme la regrettent ses amis, qui l'accompagnaient en foule à sa dernière demeure. Toutes les notabilités littéraires, tous les artistes en renom étaient là, et ont suivi le convoi jusqu'au cimetière, et lorsqu'il a fallu dire adieu, le dernier adieu, devant la tombe ouverte, tous les cœurs étaient si émus que toutes les voix sont restées muettes (1). Il était

1 M. Camille Doucet seul a fait de douloureux efforts pour prononcer, à travers les sanglots qui l'oppressaient, quelques paroles d'adieu fort touchantes, qui lui ont été

facile pourtant, de prononcer cette oraison funèbre ; il n'y avait qu'à lire et à répéter ce que tous les grands écrivains du théâtre contemporain ont écrit de M^me Dorval, dans la préface de leurs œuvres, pour la remercier. »

« Notre intention n'est pas de suivre, dans cet article, la carrière dramatique de M^me Dorval dans tous ses détails ; nous n'avons voulu que faire connaître l'unanimité des hommages qui ont été rendus à sa mémoire par tout ce que Paris renferme d'illustre dans les arts, dans la poésie, dans les lettres et dans le théâtre. L'histoire de sa vie est dans l'histoire de ses succès, et ses succès ont eu assez d'éclat et de retentissement pendant vingt cinq ans, pour être connus de toute la France. Chacune de ses créations a été pour elle un triomphe ; elle a associé son nom aux œuvres de nos plus grands poètes modernes. Entre Thérèse, des *Deux Forçats*, en 1822, qui fut le premier rôle où elle révéla son talent, devenu si puissant depuis, jusqu'à *Marie-Jeanne*, qui a été sa dernière création en 1845, elle a joué un grand nombre de rôles auxquels elle a imprimé le caractère de cette faculté de transformation et d'inspiration dramatique, qui l'ont rendue si célèbre et si populaire, et parmi lesquels nous citerons seulement : *Charlotte Corday*, *la*

inspirées par son cœur, et auxquelles se sont associées toutes les personnes qui avaient suivi le convoi, pour jeter une dernière couronne sur le cercueil de la grande artiste.

Fiancée de Lammermoor, Louise, de l'*Incendiaire*, Amélie, du *Joueur*, les *Serfs Polonais*, *Jeanne Vaubernier*, et dans un ordre de créations d'un genre plus élevé et d'un mérite plus littéraire : Eléna dans le *Marino-Faliero* de C. Delavigne ; Adèle d'Hervey dans *Antony*, de M. Alex. Dumas ; *Marion-Delorme*, dans le drame de M. Victor Hugo. Au Théâtre-Français, d'autres créations lui valurent de nouveaux succès ; rappelons-nous seulement Kitty-Bell dans *Chatterton* ; Catarina dans *Angélo* ; et Thécla dans *Une famille au temps de Luther*. Elle reprit à ce théâtre plusieurs rôles qui n'avaient pas été écrits pour elle, mais qu'elle s'appropria par le cachet de son talent qu'elle y imprima ; dans ce nombre, nous citerons la duchesse de Guise dans *Henri III*, Dona Sol dans *Hernani*, Clotilde, Mme Duresnel dans *la Mère et la Fille*, et enfin la Tisbé dans *Angélo*. A l'Odéon, Mme Dorval a fait plusieurs créations remarquables, Rodolphine dans le drame de *la Main droite et la Main gauche*, de M. Léon Gozlan ; la *Comtesse d'Altemberg* ; Augusta, dans le *Syrien*, et le beau rôle de *Lucrèce*, dans la tragédie de M. Ponsard.

« Nous n'avons cité que les rôles les plus saillants qu'à créés Mme Dorval ; M. Eugène Laugier, ancien archiviste du Théâtre-Français, a écrit sur Mme Dorval une notice nécrologique très développée, dans laquelle il donne une liste plus étendue des rôles de Mme Dorval, elle se termine par une observation aussi vraie que touchante, qui est un des

traits de caractère de cette nature d'élite, (on verra plus loin cette notice).

« Un de ses plus anciens et de ses meilleurs amis (M. P. Hédouin, de Boulogne), a consacré à la mémoire de son amie, dans le *Journal de Calais*, quelques lignes aussi bien senties que bien écrites ; on y lit ce qui suit, que nous tenons à honneur de constater.

« Toujours au milieu des enivrements du succès, des pompes et des entraînements du théâtre, M^me Dorval avait montré des sentiments religieux. Je me souviens qu'à deux époques de sa vie, lorsque les couronnes pleuvaient sur sa tête, elle avait pris la résolution de se retirer dans un couvent, et d'échanger les vaines joies du monde contre les austérités du cloître. Une bible qui ne la quittait pas, et que ses enfants conserveront comme un trésor, est couverte de notes et de pensées, témoignant des inspirations pieuses de leur pauvre mère. Un prêtre lui a donné les secours suprêmes de la religion, et elle a rendu le dernier soupir, après avoir fait les adieux les plus touchants à ses enfants et à son mari, le meilleur et le plus cher de ses amis. »

« On écrirait facilement un volume si l'on voulait se livrer à l'examen analytique du caractère et du talent de M^me Dorval. Une de nos plus grandes illustrations dramatiques, M. Alexandre Dumas, s'est chargé de ce soin : la partie de ce travail qu'il a déjà publiée donne lieu d'espérer que son livre sera un beau monument d'art, élevé à la gloire de la grande actrice. En attendant, M. Jules de Prémaray

vient d'écrire dans la *Patrie* un article très remarquable par la justesse des appréciations. (On le lira également ci-après.)

« Pendant un de ces voyages d'artiste que M^me Dorval faisait en province avec tant d'éclat, quand déjà elle manquait à Paris d'engagements dignes de son talent et de sa réputation, elle reçut à Marseille un livre de Janin, avec ces simples mots de dédicace, qui résument si spirituellement la position de la pauvre artiste : *A M^me Dorval, absente pour cause de génie !* C'était en effet son génie qui servait de prétexte pour motiver son ostracisme de nos grandes scènes. Un vieux sociétaire, retiré aujourd'hui, nous disait naïvement, il y a dix ans : *Quand M^me Dorval est dans un théâtre, elle y tient trop de place.* Aussi n'a-t-elle jamais pu comprendre que son talent et sa réputation fussent des causes de proscription. Tombée dans le découragement, elle avait fait graver un cachet avec ce seul mot espagnol pour devise : *Desengáno* (désabusée). Le chagrin qu'elle a éprouvé de la cruelle position que l'injustice et l'ingratitude lui avaient faite, a contribué à la conduire au tombeau, pour le moins autant que la maladie qui l'a frappée. Elle est morte, le cœur ulcéré par des blessures de toutes sortes, et on peut lui appliquer, en y changeant un seul mot, les beaux vers de Virgile sur la mort de Didon :

Nam, quia nec fato, merita nec morte, peribat,
Sed misera ante diem, subitoque adcensa DOLORE.

« J.-T. MERLE. »

Voici le remarquable feuilleton de M. J. de Prémaray, et la notice de M. E. Laugier, dont vient de parler M. Merle.

I.

MARIE DORVAL.

« Elle est morte de chagrin, de découragement!
« elle a été tuée par le dédain. »

Voilà ce que nous écrivait hier un artiste de cœur et de talent, un ami pour nous, ce qui est mieux, M. Luguet, le gendre de l'illustre artiste que nous venons de perdre. Et plus loin, il s'écriait avec l'éloquence de la douleur :

« Vous me demandez sa vie! je ne sais plus que
« sa mort. »

Quant à nous, nous n'avons point le droit de nous voiler le visage sous un pan de notre manteau de deuil, et il nous faut bien vous dire, sinon la vie de Marie Dorval, au moins quels furent sa part et son rôle dans l'histoire littéraire de ces vingt dernières années.

Au moment où nous écrivions notre précédent feuilleton, Marie Dorval expirait! Nous avions comme un pressentiment de cet événement sinistre. Notre phrase se tordait poignante et désolée en vous parlant des morts et des vivants. Malgré nous, nous revenions sans cesse aux morts ; ils nous attiraient, ils nous fascinaient ; c'est que déjà Marie Dorval était de leur royaume, « triste vallée, d'où
« mille gémissements confondus s'élèvent comme un

« bruit de tonnerre, » dit l'auteur de la *Divine Comédie*.

Aujourd'hui que les mauvaises passions politiques passent pour avoir seules le privilége de remuer les esprits, la sensation profonde causée par la mort de Marie Dorval, est chose digne de remarque. Ce n'est donc pas l'indifférence qui tuera notre société? Alors il y a encore de l'espoir.

Un instant nous avions tremblé, et ce n'était pas sans raison. Chateaubriand et Mme Récamier sont partis en recevant à peine des adieux. Mais cela s'explique. L'un nous a légué de sublimes pages; le nom de l'autre est dans vingt livres. On peut les oublier aujourd'hui, certain qu'on est de pouvoir y revenir demain. Mais l'artiste dramatique, dont l'œuvre est jetée chaque soir à la foule? Le grand comédien dont les créations ne laissent pas de traces? Savez-vous bien qu'il y a quelque chose d'effrayant à le voir mourir?

Ce geste, dont nous admirions la vérité; cette voix, qui nous allait à l'âme, cette physionomie qui nous glaçait d'épouvante, où les retrouverons-nous?

Le rossignol en quittant la branche, sur laquelle il s'était posé, s'envole avec sa chanson. C'était son secret; il l'emporte avec lui. C'est l'histoire du comédien.

« Le peintre et le poète
« Laissent en expirant d'immortels héritiers;
« Jamais l'affreuse nuit ne les prend tout entiers.
« A défaut d'action, leur grande âme inquiète

« De la mort et du temps entreprend la conquête
« Et, frappés dans la lutte, ils tombent en guerriers.
. .
« Recevant d'âge en âge une nouvelle vie,
« Ainsi s'en vont à Dieu les gloires d'autrefois ;
« Ainsi le vaste écho de la voix du génie
« Devient du genre humain l'universelle voix...
« Et de toi, morte hier, de toi pauvre Marie,
« Au fond d'une chapelle il nous reste une croix !

Ne dirait-on pas que ces vers écrits par Alfred de Musset après la mort de Marie Malibran (1838), sont faits tout exprès pour la tombe de Marie Dorval ? toutes deux s'appelaient Marie, doux nom, nom plein de piété comme leur cœur, car toutes deux aussi étaient pieuses. Et ne peut-on pas encore adresser à Marie Dorval ces paroles du poète à Marie Malibran ?

« Ah ! tu vivrais encor sans cette âme indomptable.
« Ce fut là ton seul mal, et le secret fardeau
« Sous lequel ton beau corps plia comme un roseau.
« Il en soutint longtemps la lutte inexorable.
« C'est le Dieu tout puissant, c'est la Muse implacable,
« Qui, dans ses bras en feu, t'a portée au tombeau. »

Hélas ! que reste-t-il maintenant de Marie Dorval ?

« Une croix ! et l'oubli, la nuit et le silence... »

l'oubli ? non, nous n'y voulons pas croire à cet oubli terrible.... et cependant nous revenons involontairement à la même pensée : pensée qui nous étreint, nous torture et nous fait demander encore :

que reste-t-il de l'œuvre du comédien, quand le comédien est mort?

L'œuvre du comédien est une œuvre littéraire, pourtant, une œuvre grandiose quelquefois, mais toujours écrite sur le sable!... que voulez-vous donc qu'il en reste?

La tempête balaie le rivage et tout est dit!

C'est ici, peut-être, le cas d'adresser un reproche aux écrivains qui ont travaillé pour le théâtre. La plupart, en publiant leurs œuvres, ont négligé de parler des artistes qui en ont créé les principaux rôles. C'est un tort à nos yeux. Alex. Dumas, dont les préfaces sont plus curieuses à lire que les ouvrages, n'a pas eu ce tort, si nous ne nous trompons. Victor Hugo non plus. En général, les auteurs dramatiques font bon marché des artistes qui les ont interprétés.

Parmi ces auteurs, il en est d'illisibles, comme M. Scribe, par exemple, qui croient ne rien devoir au comédien et qui lui doivent tout. Que de vaudevilles, de comédies et de drames, surtout depuis 20 ans, n'ont eu d'autre mérite que celui d'être bien joués? M. Scribe est particulièrement dans cette situation. Eh bien! pas un mot de reconnaissance pour les artistes qui ont complété ces littérateurs sans valeur réelle. Loin de là, ils s'imaginent avoir trop honoré les comédiens auxquels ils ont confié leurs mauvais rôles, leurs personnages sans caractère, devenus des types entre les mains des Frédérick Lemaître, des Marie Dorval et des Rachel.

De temps en temps, nous voyons paraître les

œuvres complètes d'auteurs fort incomplets, lesquels ne daignent même pas faire mention du nom des artistes assez malheureux pour être appelés à réciter leur prose ou leurs vers.

— Eh! messieurs les Vadius et les Trissotin, puisque vous allez à la postérité, soyez assez bons pour nous prendre en croupe sur votre coursier ailé. Que diable! nous sommes des gens de talent, nous. Nous avons donné une âme à vos cadavres, c'est quelque chose, cela! emmenez-nous. Si vous êtes immortels vous nous en devez bien quelque chose. Partageons! c'est le moins que nous puissions demander.

Tel est le langage que les comédiens auraient le droit de tenir à une foule de médiocrités littéraires que Pégase, qui avait mission de les conduire à l'hôpital, conduit par mégarde à la postérité.

On ne tient vraiment pas assez compte de cette intelligente collaboration de l'artiste et du poëte comique. Il semble que le premier ne soit que l'humble valet du second. A la bonne heure! valet, nous le voulons bien, mais à la manière des valets d'autrefois qui, presque toujours, avaient de l'esprit pour leurs maîtres. Nous ne pousserons pas plus loin cette appréciation du rôle de l'acteur vis-à-vis de l'auteur. Auteur nous même, nous avions peut-être le droit, plus que tout autre critique, de plaider ici la cause des comédiens. Nous savons, par expérience, ce que l'âme de Léontine Volnys et la science de Bouffé pouvait faire d'une œuvre ordinaire. Nous

ne l'avons pas oublié, et nous ne l'oublierons jamais.

Si les réflexions précédentes nous sont venues à propos de Marie Dorval, ce n'est pas que l'oubli puisse l'atteindre. L'idée seule de cet oubli nous oppressait et pesait sur notre poitrine, comme le diablotin d'un mauvais rêve. Mais nous relisons le passé de Marie Dorval et nous y trouvons le soulagement du réveil après le cauchemar.

Le nom de Marie Dorval est écrit à côté de ceux de la Champmêlé, d'Adrienne Lecouvreur, de Mlle Mars, de Mlle Duchesnois et de Talma. C'est un nom qui appartient à l'histoire de notre théâtre; il est buriné d'une manière ineffaçable sur le bronze où sont inscrites les gloires du pays. Marie Dorval est morte, mais sa mémoire est immortelle.

Marie Dorval était une de ces riches natures toutes d'amour et de poésie, qui se développent toutes seules sans culture, de même que les plantes luxuriantes du tropique. Son jeu, c'était le cri de l'âme. Elle ne composait pas un rôle, elle le sentait; elle ne feignait pas un sentiment, elle l'éprouvait sincèrement, avec naïveté. Aussi, de toutes les comédiennes, Marie Dorval est celle qui a communiqué le plus facilement son émotion au public. On a voulu faire de Marie Dorval l'actrice d'une école littéraire. Quelle erreur! Marie Dorval n'était d'aucune école, ou plutôt elle était de la sienne, que nous appellerons : *l'école de la vérité*.

Depuis 20 ans, il n'y a pas un grand événement

dramatique dans lequel Marie Dorval n'ait joué le principal rôle.

Nous ne nous arrêterons pas à ses premières créations. *Malek-Adel*, la *Maréchale de Villars*, la *cabane de Montaynard*, les *Catacombes*, les *Pandours* et *Mathilde*, sont autant d'ouvrages justement oubliés aujourd'hui. Mais après s'être successivement révélée dans *Werther*, le *château de Kenilworth*, les *deux Sergents*, la *Fille du musicien*, traduction de Schiller, les *deux Forçats*, *Charlotte Corday*, *Amy-Robsart*, la *Fiancée de Lammermoor* et quelques autres drames dont les titres nous échappent, Marie Dorval obtint un véritable triomphe dans *Trente ans ou la vie d'un joueur*. La scène de la tache de sang, au cinquième acte, avec Frédérick Lemaître, faisait frémir toute la salle. Cependant, il n'y avait dans le jeu de Marie Dorval aucun effort. C'était simple et vrai, c'était senti, voilà tout.

A partir de ce moment, Marie Dorval entra dans la phase littéraire de sa carrière si brillante. Elle fut, nous le répétons, la reine de toutes les grandes fêtes de l'intelligence.

La querelle de Casimir Delavigne, avec MM. les comédiens très ordinaires du roi, érigeait-elle le théâtre de la Porte-Saint-Martin en Théâtre-Français? Marie Dorval créait le beau rôle d'Elena dans *Marino-Faliero;* elle y versait des larmes à rendre jalouse l'Adriatique, cette seconde épouse du Doge, et la douleur gagnait l'auditoire suspendu à ses lèvres, quand elle s'écriait :

Voulez-vous me laisser seule entre deux tombeaux !
Grâce ! j'ai tant pleuré !....

Alexandre Dumas s'avisait-il de jeter au monde du bon sens et de la logique ce magnifique et insolent défi qui s'appelle *Antony?* Adèle d'Hervey, c'était encore Marie Dorval, si belle qu'elle déifiait presque l'adultère !

Victor Hugo imaginait-il de débaptiser Madeleine et de la nommer *Marion-Delorme?* A qui confiait-il le succès d'une entreprise aussi hardie ? à Marie Dorval. Et grâce à elle, en effet, Marion devenait Marie, une sainte fille qui rappelle involontairement ces belles paroles du Christ : « Que celui d'entre « vous qui n'a rien à se reprocher lui jette la pre- « mière pierre ! »

Mais ce n'était pas assez de toutes ces victoires, remportées en compagnie de l'art moderne sur un théâtre qui était à cette époque le véritable Théâtre-Français. Marie Dorval n'en tint pas moins à rendre une visite à Molière, et reçue chez lui, elle y paya sa bienvenue, comme on sait. Elle y joua à côté de M^lle Mars, la Catarina, et Tisbé lui donna la moitié de sa couronne. Marie Dorval se serait contentée d'une fleur détachée de cette couronne ; jugez alors si elle fut glorieuse de son partage !

Mais quel que soit le succès obtenu par Marie Dorval dans *Angelo,* et plus tard dans *Une famille au temps de Luther,* cette belle étude religieuse de Casimir Delavigne, la Kitty-Bell d'Alfred de Vigny,

fut et restera son plus beau titre à l'admiration et au souvenir de tous.

On se souvient du bruit que fit l'apparition du drame de l'auteur de *Stello*. La représentation de *Chatterton* (12 février 1835), ce poëte enfant, mort caché sous la robe du moine Rowley, dans laquelle ses contemporains le laissèrent étouffer, cette représentation, disons-nous, eut un retentissement immense. Il fut dû en grande partie à Marie Dorval. Elle sut donner à Kitty-Bell une physionomie plus chaste et plus aimante encore que ne l'avait rêvée le poëte. Et cependant, selon lui, Kitty-Bell, c'est à la fois Paméla, Clarisse, Ophélia et Miranda!

Pour prouver qu'aucun événement étrange de la littérature de ces derniers temps ne s'est accompli sans Marie Dorval, est-il besoin de rappeler *Cosima* (29 avril 1840), cette bombe lancée par George Sand sur la scène de la Comédie-Française, et qui éclata un soir avec tant de fracas?

Marie Dorval qui s'était associée de cœur à la naissance du drame moderne, prêta généreusement le prestige de son magnifique talent à ce qu'il fut convenu d'appeler la renaissance de la tragédie. Marion Delorme devint *Lucrèce* (1843) et un peu plus tard (1846) *Agnès de Méranie*. On ne manqua pas à ce propos de crier à la conversion. Marie Dorval ne s'est pas plus convertie en jouant *Lucrèce* qu'au mauvais mélodrame en immortalisant le type de *Marie-Jeanne*. Nous l'avons dit déjà, Marie Dorval était de son école à elle, de l'école de la vérité.

Le *Proscrit*, la *Comtesse d'Altemberg*, la *Main droite et la main gauche*, le *Syrien*, et bien d'autres créations encore, ont illustré la carrière de Marie Dorval, qui était, à coup sûr, l'actrice la plus littéraire de l'époque. Ce sera son éternelle gloire d'avoir marié son génie dramatique au génie de nos premiers poètes. Les collaborateurs de Marie Dorval se nomment : Victor Hugo, Alexandre Dumas, Alfred de Vigny, Frédéric Soulié, Casimir Delavigne, Ponsard.

Les collaborateurs de M^{lle} Rachel s'appellent : Latour de Saint-Ybars, Romand, Scribe, Barthet et M^{me} de Girardin. Quel contraste !

Marie Dorval n'était pas seulement admirée comme artiste.

« Sa vie, nous écrit M. Luguet, c'était l'intelligence, le génie, la charité, la foi ; sa vie, c'était le bonheur de tous ceux qui l'ont connue !.... Ajoutez à cela qu'elle fut la meilleure des filles, comme elle est morte la meilleure et la plus regrettée des mères ! »

On ne peut se défendre d'un sentiment douloureux en songeant que le dédain a tué Marie Dorval. Peut-être s'est-elle trop pressée de croire à ce dédain, mais pouvait-il en être autrement pour cette âme ardente ? Ainsi l'amour de l'art qu'elle a illustré l'a conduite au tombeau !

« Meurs donc, ta mort est douce, et ta tâche est remplie ;
« Ce que l'homme ici-bas appelle le génie,
« C'est le besoin d'aimer ; hors de là tout est vain,
« Et puisque tôt ou tard l'amour humain s'oublie,

« Il est d'une grande âme et d'un heureux destin
« D'expirer comme toi pour un amour divin ! »

C'est toujours d'Alfred de Musset à Marie Malibran, et toujours cela semble écrit pour Marie Dorval !

Nous ne vous avons parlé que d'elle aujourd'hui, mais vous ne nous en voudrez pas, car son nom est dans toutes les bouches, comme sa mémoire restera dans tous les cœurs.

<div style="text-align:right">Jules DE PRÉMARAY.</div>

(*Patrie* du 27 mai 1849.)

II.

MADAME MARIE DORVAL.

« Une des plus grandes illustrations dramatiques de ce temps, M^me Dorval vient de succomber à une longue et douloureuse maladie, entourée des soins de sa famille, de ses amis et de toutes les consolations de la religion. »

Telle est la note nécrologique que nous avons trouvée dans tous les journaux.

Nous avons appris encore que M^me Dorval, qui avait été donner des représentations à Caen, y a été saisie d'une maladie de langueur dont les progrès ont été tellement rapides, que sentant la mort s'approcher, M^me Dorval a manifesté le désir de revenir à Paris, au milieu de ses enfants et petits-enfants. Le voyage n'a été qu'une longue douleur, et trois jours après son arrivée la célèbre artiste succombait.

M^{me} Dorval pendant de longues années, a été la personnification vivante de toute une école littéraire, et il faudrait rayer cette école et son système de l'histoire dramatique de notre temps pour oublier M^{me} Dorval qui s'en est faite l'interprète dévouée, et qui en a suivi les phases bonnes ou mauvaises. Cette femme était née pour réaliser la pensée de nos poètes du drame moderne; ce drame une fois né, il lui fallait une actrice que M^{me} Dorval a réalisée; elle une fois connue, adoptée et applaudie, il lui fallait des rôles à sa taille, selon son type, douloureux, comme sa voix pleine de larmes, remplis d'élans spontanés comme son talent. C'est ainsi que la nouvelle école littéraire a dû beaucoup à M^{me} Dorval comme M^{me} Dorval a dû à nos jeunes auteurs dramatiques sa gloire et sa renommée.

Marie Dorval (Amélie-Thomase Delaunay, dite Bourdais), est née à Lorient le 6 janvier 1798, de parents comédiens. Le père était obscur, la mère chantait l'opéra-comique, et à 5 ans, la petite Marie fredonnait de petits airs dans *Camille* et les *Deux petits Savoyards*. On la remarquait surtout à Lorient dans le *Flageolet enchanté*. Singulier début pour ce que la suite a réalisé. A 13 ans, elle jouait les troisièmes amoureuses à Bayonne, dans la comédie et dans l'opéra; de là à Pau, puis à Strasbourg dans l'emploi des Dugazon.

Nous jugeons inutile de parcourir avec elle une partie de la France. Sa mère mourut, et ne se douta pas que sa fille devait être célèbre un jour. Potier

rencontra l'enfant précoce et crut découvrir en elle un germe de talent qu'il se promit de développer en l'amenant à Paris. C'est ce fait singulier qui a fait dire quelque part à M. H. Rolle, que Paris dut à l'acteur qui l'avait fait le plus rire, l'actrice qui l'a fait le plus pleurer.

A Paris, Marie Dorval engagée à la Porte-Saint-Martin resta longtemps inaperçue, aussi inaperçue que les œuvres informes où elle s'essayait, et dont les noms aujourd'hui sont devenus autant de mystères. Qui se souvient de la *Maréchale de Villars*, des *Catacombes*, de la *Cabane de Montaynard*, des *Pandours*, de *Mathilde et Malek-Adel*? Il y a un siècle de tout cela. L'actrice et le drame préludaient à leur naissance, et sans se connaître, se prêtaient déjà un mutuel appui.

Mais Marie Dorval n'arrivait pas. De guerre lasse elle alla frapper à la porte du Conservatoire. Mais on ne la comprit pas, et c'est du reste facile à concevoir, car son individualité n'existait pas encore. Sa nature ne s'alliait pas avec les qualités classiques que l'école exige; on renvoya la jeune fille avec un rôle de soubrette à apprendre, Dorine du *Tartuffe*, qu'elle étudia et joua, dit-on, avec succès. Quant aux leçons du Conservatoire, peu zélées pour un sujet qui semblait ne rien promettre, les leçons en restèrent là, et ne trouvant auprès des professeurs du lieu, ni les encouragements ni les conseils qu'elle cherchait, M^me Dorval reprit le chemin de la Porte-Saint-Martin et se rejeta à corps perdu dans

les hasards de son inspiration. Cette inspiration la servit mieux que toutes les études notées de rôles dans lesquels l'impossibilité où elle était d'inventer, de créer, de se livrer à son imagination, mettait son esprit à la torture. *Werther, le Château de Kenilvork, les Deux Sergents, la Fille du Musicien* parurent successivement. Enfin dans *les Deux Forçats*, un éclair de sensibilité signala l'actrice. La corde avait vibré, la première larme venait de tomber des yeux de Marie Dorval; cette larme fut féconde, elle grandit l'artiste, elle encouragea les auteurs, le drame et son interprète existaient.

Alors l'actrice et son école suivirent une marche ascendante rapide; après *les Deux Forçats* vinrent *Charlotte Corday, la Fiancée de Lummermoor, Amy-Robsart, Marguerite, l'Incendiaire, le Joueur*, qui remuèrent et firent accourir tout Paris.

Il ne faut parler que pour la forme d'un mélodrame, *les Serfs Polonais*, joué en 1830 (15 juin) à l'Ambigu-Comique par M^{me} Dorval et Beauvallet. Mais voyez comme les œuvres et l'actrice se développent, se purifient, s'ennoblissent et se dessinent admirablement et pas à pas. Cette coïncidence remarquable n'est-elle pas le meilleur indice qu'on puisse trouver de l'alliance intime que nous signalions tout à l'heure? l'artiste aurait-elle pu révoquer sa prédestination? et l'école littéraire, qu'elle a fait valoir, peut-elle oublier également qu'elle doit beaucoup à l'actrice? Sans le comédien, qui vivifie la pensée de l'auteur, il ne peut guère y avoir de genre

tranché dans l'art dramatique, et lors même qu'Armande Béjart n'a pas fait le génie de Molière, sans nul doute qu'en l'absence de la Célimène, le *Misanthrope* n'eût jamais vu le jour, ce chef-d'œuvre que Molière écrivait pour encadrer le plus charmant portrait de coquette qui sera jamais esquissé.

Nous voici arrivés à la glorieuse période, à *Marino-Faliero*, à *Jeanne Vaubernier*, à *Antony*, à *Marion Delorme*. Tout est dit maintenant : le nom de M^me Dorval est populaire, comme les œuvres de Victor Hugo et d'Alexandre Dumas, et le problème que la jeune fille cherchait au Conservatoire est enfin résolu.

La réputation toujours croissante de M^me Dorval, la supériorité avec laquelle elle jouait tous ces rôles nouveaux, les émotions qu'elle faisait éprouver, les larmes qu'elle faisait couler, dans Adèle d'Hervey par exemple, émurent la Comédie-Française, qui avait, elle aussi, donné asile au drame moderne, et avec raison, parce que le Théâtre-Français, gardien sévère de notre littérature classique, n'en doit pas moins représenter la comédie contemporaine. Le comité de la rue Richelieu, donc, appela à lui M^me Dorval et la reçut comme pensionnaire. Les débuts de la grande actrice eurent lieu en 1834, et, pendant deux années, elle attira la foule à son répertoire, soit par les reprises auxquelles sa présence donna lieu, soit par ses propres créations. Quelques excursions dans *Misanthropie et Repentir*, *la Mère et la Fille*, *la Femme jalouse*, *les Enfants*

d'*Edouard*, *l'Amant bourru* prouvèrent, dès cette époque, que M^me Dorval pouvait être utile dans le répertoire courant; la duchesse de Guise de *Henri III*, Dona sol dans *Hernani*, *Clotilde*, ajoutèrent encore au cadre qu'elle s'était tracé.

Elle fit ces rôles siens, pour ainsi dire, par la chaleur entraînante, la couleur toute nouvelle qu'elle leur prêta. Enfin ses créations dans *Une Liaison*, *Lord Byron à Venise*, *Chatterton*, *Angelo*, *Une Famille au temps de Luther*, achevèrent de fournir à M^me Dorval, sur le Théâtre-Français, une brillante carrière, mais trop courte.

On n'oubliera jamais l'adorable Kitty-Bell, on se souviendra longtemps des ovations dont l'ardente Catarina fut l'objet à côté de M^lle Mars, la Tisbé. Ce qui était pour M^me Dorval un trait d'audace, ce fut d'adopter ce même rôle de la Tisbé quelque temps après. Nous avons assisté aux émotions des soirées d'*Angelo*, *Tyran de Padoue*. Ce n'est déjà plus qu'un souvenir lointain. M^lle Mars et M^me Dorval sont mortes toutes les deux. Les succès de *Chatterton* et d'*Angelo* épuisés, l'engagement de M^me Dorval fut rompu, et malgré ses constantes études de l'ancien répertoire et son désir extrême de rester sur une scène « *qui avait été toute sa vie l'objet de son ambition et à laquelle elle voulait s'honorer toujours d'appartenir,* » ce sont ses propres expressions, M^me Dorval ne put renouer avec la Comédie-Française que pour fort peu de temps, lors de la création de *Cosima* (1840), cette grave erreur d'un des premiers

écrivains de notre époque, et il fallut enfin quitter notre premier théâtre pour n'y plus rentrer.

Alors commença pour M^me Dorval une longue pérégrination départementale de plusieurs années à différents intervalles. Toutes nos grandes villes l'applaudirent successivement, et nous la retrouvons un instant à Marseille, d'où elle datait une lettre remarquable, adressée à un journal de cette ville, pour expliquer ses motifs à jouer le rôle de *Fenella*, dans la *Muette de Portici*. Elle s'appuyait, à juste titre, sur des antécédents plus qu'honorables, et faisait remarquer que les différentes parties de l'art dramatique sont du domaine de la poésie scénique et appartiennent au talent de composition.

De retour à Paris (1838), M^me Dorval parut d'abord au Gymnase, qui ne pouvait être pour elle qu'un exil ou une prison, et à la Renaissance (1839), où elle retrouva un moment, grâce au *Proscrit*, toutes ses belles inspirations d'autrefois.

M^me Dorval s'est toujours défendue de représenter aucun genre. Le fait est que son esprit se passionnait pour tout ce qui était grand et beau, et que son but unique, la recherche de la vérité dans l'art, aurait pu être une excuse, un palliatif, pour son inaptitude physique à exceller dans les rôles classiques consacrés.

Au théâtre de l'Odéon, M^me Dorval a cependant voulu aborder deux des grands rôles tragiques, *Phèdre* et *Andromaque*. Elle a apporté dans *Phèdre* son individualité particulière; mais le tort de cette

individualité était de ne pas être applicable ni aux traditions, ni aux convenances scéniques du genre, ni aux exigences de la diction voulue. Ce qu'il y a de certain, c'est qu'elle y fit preuve d'une grande force de volonté.

A la même époque (1844), *la comtessse d'Altemberg* et Rodolphine de *la Main droite et la Main gauche,* fournissaient à M^{me} Dorval l'occasion d'un succès nouveau. Rodolphine prouvait alors que les larmes d'Amélie de Germiny et d'Adèle d'Hervey n'étaient pas taries, ces larmes abondantes qui partaient du cœur et qui remuaient le spectateur si profondément.

On aura beau dire, le véritable titre de M^{me} Dorval aura été la création de Kitty-Bell. Cette suave Kitty-Bell, pure, décente, mélancolique, pieuse et recueillie, pleine d'élans contenus, ravissante auprès de ses deux enfants, qu'elle caressait avec tant de poésie et de charme; âme délicate et chaste, qui vous faisait rêver longuement. Kitty-Bell, c'est le rôle d'un ange; et cependant, vous connaissiez les qualités ordinaires de M^{me} Dorval. Sa passion était instinctive, brusque, désordonnée; elle reproduisait merveilleusement toutes les infortunes et plus spécialement dans la Tisbé, les tortures d'une femme perdue, qui a l'ambition de la pureté des honnêtes femmes et les remords de la courtisane. Dans son jeu, dans ses allures, dans sa démarche, dans sa manière de dire, il y avait je ne sais quoi d'excentrique, d'inattendu, d'inusité; elle bouleversait

toutes les habitudes reçues au théâtre; sa figure était pâle et triste; ses cris étaient déchirants et ils faisaient mal; sa passion émouvait et étonnait. L'épanouissement, ou, pour être plus vrai, le débordement de toutes les émotions qu'elle éprouvait frappait d'autant plus juste que cette passion était réelle, et il surprenait d'autant plus par la manière unique dont il était produit.

Outre la *Phèdre* de Racine, Mme Dorval a essayé, dans une représentation à bénéfice, la *Phèdre* de Pradon (le quatrième acte seulement), accompagnée d'un proverbe d'Alfred de Vigny, *Quitte pour la peur*, qui a été représenté dans la salle de l'Opéra.

Le dernier séjour de Mme Dorval à l'Odéon a été marqué par trois grandes créations : *Lucrèce*, *Agnès de Méranie* et le *Syrien*. Par quelle singulière anomalie, ou plutôt, par quelle sorte de préférence plus singulière encore, Mme Dorval, l'actrice échevelée, d'une école plus échevelée peut-être que ses interprètes, a-t-elle été appelée à créer les éclatantes protestations contre cette même école, que la maîtresse d'Antony semblait renier par cela même? Ainsi, les deux premiers et les deux seuls ouvrages de M. Ponsard ont été confiés à Mme Dorval; ainsi M. Latour de Saint-Ybars, qui devait sa réputation à Rachel, confiait un rôle important à Mme Dorval, un tendre rôle de mère, la cheville ouvrière de son drame. Quel hasard et quel rapprochement! et qui aurait jamais prévu que la même actrice, en qui se personnifiait tout un système, puisque ses qualités

et ses défauts même avaient contribué à lui donner l'essor, prêterait encore l'appui de son talent et d'une individualité nouvelle à une réaction évidente, à un retour vers les formes simples du passé? Il y a eu comme du repentir dans ces trois dernières créations de la part de Mme Dorval, comme un espèce d'amendement. Ainsi la première actrice du style romantique était devenue l'actrice de l'école dite du bon-sens.

N'oublions pas *Marie-Jeanne* jouée à la Porte-Saint-Martin avec un énorme succès.

— Mme Dorval est morte, non dans la misère, comme on l'a dit, mais pauvre, éloignée du théâtre, privée de l'exercice de son art qu'elle aimait tant. Elle aurait voulu terminer sa carrière à la Comédie-Française. Mais, hélas! n'était-il pas trop tard?

La fin de Mme Dorval impressionne et fait mal; mais elle est morte en chrétienne pieuse, aimante et résignée. Nous nous y attendions, et ne savez-vous pas, vous tous qui avez vu Mme Dorval, qu'elle portait à la ville, au théâtre, dans tous ses rôles, une petite croix qui ne l'a jamais quittée?

<div style="text-align:right">Eugène LAUGIER.</div>

(*Revue et Gazette des théâtres*, 24 mai 1849.)

Voici maintenant deux articles nécrologiques sur Mme Dorval : l'un, dû à la plume de M. P. Hédouin, ce vieil ami dont a parlé M. Merle dans son feuilleton; l'autre, écrit par une femme de talent, Mme Mélanie Waldor, et inséré dans le *Journal des Dames* de juin 1849, pages 291-292.

I.

MADAME DORVAL
SOUVENIRS.

A M. le docteur B........, à Calais.

Ainsi que moi, mon cher docteur, vous avez connu et admiré le talent de cette femme que l'art dramatique et l'amitié viennent de perdre; aussi tout ce qui se rattache à sa carrière ne pourrait-il que vous intéresser et intéresser les habitants de la bonne ville de Calais, surtout ceux d'entre eux qui sont nos amis intimes, et dont l'accueil si bienveillant, si gracieux pour la pauvre Marie Dorval, avait laissé dans son cœur les traces de la plus vive et de la plus profonde reconnaissance!

Au milieu des temps difficiles où nous vivons, temps de graves complications politiques, et de cet esprit d'égoïsme qui s'est emparé de la société, l'effet produit par la mort de Mme Dorval est on ne peut plus remarquable. Un trône s'est écroulé, et l'on a vu avec la plus grande indifférence la chute de celui qui l'avait occupé; des hommes d'un grand esprit ont disparu de la scène du monde; une femme, la première entre toute par la grâce, la beauté, par l'empire qu'elle avait exercé sur la haute société, vient de les suivre dans la tombe, et, au bout de vingt-quatre heures, le silence s'est fait autour de ces renommées, dont le nom ne se réveillera que dans un avenir plus ou moins éloigné, et si le calme

succède enfin aux tempêtes qui nous assiégent et menacent de nous engloutir. Par un privilége qui a sa source dans les parties les plus délicates de l'âme, le goût, la sympathie, la sensibilité, M^me Dorval a vaincu nos inquiétudes, notre oubli, notre égoïsme. A peine avait-elle exhalé le dernier soupir, que de toutes parts les regrets, les larmes, les éloges formaient autour de sa couche funèbre un concert unanime qui, depuis quinze jours, ne cesse pas et donne à sa famille éplorée la seule consolation qu'elle puisse recevoir. — Ah! c'est que M^me Dorval était vraiment populaire, dans le sens honnête et sérieux pouvant être attaché à cette qualification si souvent mensongère! — C'est que sur la scène, où l'on ne retrouvera jamais sa pareille, elle a, pendant des années, exercé l'empire le plus grand sur toutes les classes de la société, peint avec une poignante vérité toutes les misères de la vie, révélé toutes les douleurs, tous les effets terribles et tout le néant des passions! C'est que pour ceux qui l'ont connue, il y avait en elle le génie et le cœur, l'esprit et l'originalité; c'est qu'enfin les poëtes, les artistes lui devaient des inspirations, des jouissances morales infinies, et savaient combien elle était bonne envers les pauvres et les affligés; car le fond de son caractère, mon cher docteur, c'était une immense charité et une ardente mélancolie.

Deux souvenirs, l'un heureux et l'autre bien triste, trouveront ici leur place.

En 1834, M^me Dorval vint passer quelques jours

dans la ville que j'habitais. J'organisai dans ce salon où, pendant vingt-cinq ans, j'ai reçu toutes les célébrités littéraires et artistiques de l'Europe, une fête dont elle fut reine. En écrivains, cette soirée réunissait Campenon, Delrieu, Moreau, Coupigny, Bazim, le Walter-Scott de l'Irlande; en artistes, Cuvillon, Frankomme, Ortorne, Sagrini, Schilling, Jules Godefroid, et M^{mes} Raimsaud, Voisel et Pagliardini. La vicomtesse de M..., la baronne D... étaient au nombre des invitées. — Marie Dorval se montra charmante d'esprit, d'à-propos, et ce ne fut pas sans une vive émotion qu'elle entendit ces vers, mis en musique avec tant de verve par notre ami W. Neuland :

> Sur la terre,
> Pour nous plaire,
> Dieu la fit descendre un jour ;
> Au théâtre,
> Idolâtre,
> La foule attend son retour !

> Cette femme,
> C'est le drame
> Avec ses noires terreurs ;
> C'est un ange
> Qui se venge
> En faisant couler nos pleurs

> C'est l'étoile
> Qui se voile,
> La nuit, dans un ciel d'azur ;

De rosée
Arrosée,
La marguerite au front pur.

Étincelle,
Sa prunelle
Allume un feu dévorant;
Sa parole
Vibre, vole
Comme le simoun brûlant.

Oui, sans peine
Elle entraîne,
Elle enchante, elle fait mal;
Dois-je dire,
Dois-je écrire
Qu'elle se nomme Dorval?

Nous étions alors en plein mois de novembre, et lorsque les dames qui l'entouraient lui offrirent des fleurs, elle me dit, avec un accent qui n'appartenait qu'à elle : « En vérité, mon ami, je retrouve chez « vous le printemps, et ce soir, il me semble être « encore dans ma vingtième année. » Hélas! tout cela est bien loin de moi, et la mort a couvert d'un voile de deuil ces souvenirs enchantés qui faisaient mes délices!

Une des dernières lettres que je reçus d'elle la fera mieux juger que tout ce que je pourrais vous en dire. — Il y avait trois mois qu'elle avait perdu son petit-fils, et sa douleur, son obstination à ne pas visiter ses amis, à ne pas se distraire, étaient telles,

que je craignais qu'elle n'y succombât. D'accord avec son mari, avec ses enfants, j'avais parlé, prié, conseillé, sans réussir à la vaincre; alors je lui écrivis avec la sévérité, la franchise d'un vieil ami, en insistant avec force sur les devoirs qui lui restaient à remplir en ce monde, et voici ce qu'elle me répondit :

« Mon bon et cher Hédouin, vous êtes bien
« injuste et bien sévère envers moi! Malheureuse-
« ment je suis, depuis trois mois, dans une disposi-
« tion d'esprit qui ne me laisse pas la faculté d'aller
« voir mes meilleurs amis; mieux que personne
« vous pouvez vous en apercevoir. — J'ai été, il est
« vrai, quelque fois chez Mme Georges, non pour y
« faire ou y entendre de l'esprit, mais pour y pleu-
« rer tout haut mon pauvre enfant! ce que je ferais
« chez la bonne Mme Hédouin, devant votre chère
« fille, mais ce que je ne ferais pas devant vous,
« qui êtes un homme fort, raisonnable, et ce que
« je ne fais pas même devant le père de mon petit
« garçon ni devant mon mari. Mme Georges est seule
« avec ma sœur; elles ont passé toutes deux par les
« mêmes angoisses que moi, et nous ne parlons pas
« d'autres choses que de ces chers enfants pendant
« des heures entières. — Vous avez le cœur trop bien
« placé pour ne pas apprécier tous ces genres de
« douleurs. La mienne tient à mon organisation, et
« je vous assure qu'elle a droit à toutes sortes
« d'indulgence. — Chacun sent à sa manière, mon
« cher ami, et pour ma part, je respecte pieusement

« chez les autres le chagrin, de quelque façon qu'il
« s'exprime.

« Je suis bien touchée, bien reconnaissante des
« conseils que votre amitié éprouvée me donne;
« mais je n'ai besoin ni des distractions, ni surtout
« des consolations des indifférents. Ce qu'il me faut,
« c'est de vivre, comme vous le dites, le mieux pos-
« sible pour ceux qui restent : c'est de continuer à
« mériter l'affection de bons amis tels que vous, et
« cette affection, malgré mes torts apparents, je sens
« bien que vous ne me la refuserez pas et qu'elle ne
« me sera pas refusée par l'excellente Mme Hédouin,
« par la chère A..., par Alfred, et par ce bon et
« bien dévoué Edmond, à qui je dois le souvenir
« sacré de mon adoré Georges (1). — Bientôt, un
« soir, j'irai vous voir tous et réparer des torts dont
« vous me devez le pardon, parce qu'ils ne viennent
« pas de mon cœur.

« Marie Dorval. »

A cette lettre, mon cher docteur, véritable para-
phrase du mot sublime de Rachel dans la Bible :
*Elle ne voulait pas être consolée, parce que son fils
n'était plus,* je n'ai rien à ajouter; c'est le cri de la
maternité dans toute sa naïve et douloureuse élo-
quence! Oui, cette lettre prouve qu'à un grand
talent, Marie Dorval unissait toutes les qualités de
l'esprit et de l'âme.

P. Hédouin.

(*Journal de Calais*, 2 juin 1849.)

(1). Une esquisse de ce pauvre enfant après sa mort.

II.

J'ai connu une femme dont le cœur était toujours ouvert aux pauvres, dont la foi en Dieu était immense; cette femme, c'était M^{me} Dorval, M^{me} Dorval l'actrice, mais l'actrice de génie, l'actrice à l'âme brûlante et inspirée. Toute sa vie se résume dans un seul mot : *Aimer*.

Et c'est pour avoir trop aimé qu'elle est morte dans toute la force de l'âge et du talent! Elle avait perdu, il y a quinze mois, son petit-fils Georges, **un** adorable enfant de cinq ans, son amour, sa poésie, sa vie! Depuis cette mort, M^{me} Dorval ne passait pas un seul jour sans aller au cimetière; et dans les villes où elle allait jouer, car il fallait vivre, elle ne manquait jamais d'aller dans les cimetières, d'y cueillir des fleurs et de les envoyer à sa fille pour qu'on les portât sur la tombe du petit Georges. Elle n'avait plus qu'une pensée : cet enfant! La chambre de M^{me} Dorval était devenue un sanctuaire : — d'un côté, un prie-Dieu devant un autel chargé **des** emblèmes de Jésus enfant; de l'autre, le berceau du petit Georges, couvert de fleurs et de joujoux.

Partout de saintes reliques; une Bible dont bien des pages sont remplies de pensées tristes, profondes, écrites de sa main, et qui prouvent combien la religion a tenu de place dans cette vie agitée par les passions et l'amour de son art.

En suivant le cercueil de M^{me} Dorval jusqu'au cimetière, j'ai voulu rendre hommage à cette âme

ardente et charitable qui s'est exhalée douce et résignée confiante en Dieu, et le regard tourné vers le cimetière où elle allait reposer près de l'enfant qui avait emporté en mourant son courage et ses rêves de bonheur.

J'ai retrouvé au bord de cette fosse, où sont tombées un nombre prodigieux de couronnes d'immortelles, l'élite de la littérature et des artistes. Tous avaient été fidèles à ce triste rendez-vous.

M. Camille Doucet a dit quelques mots pris au fond de son cœur, et dont le trouble était plein d'éloquence.

On s'est péniblement étonné en voyant M. Samson, de la Comédie-Française, s'éloigner sans avoir prononcé, au nom de l'art dramatique, un discours d'éloge et d'adieu sur la tombe d'une femme qui aurait dû mourir avec le titre de sociétaire du Théâtre-Français, si le Théâtre-Français n'offrait pas le triste mélange de talents incontestables et d'ignobles jalousies.

Mlle Rachel aurait dû se trouver près de Mlle Georges, à cet adieu suprême fait à une femme dont le nom est une des gloires de l'art dramatique; mais Mlle Rachel s'occupe plus des vivants que des morts!

Toute la science de Mme Dorval était dans son âme, on l'aimait! cela vaut mieux que d'être admirée.

Mme Dorval est morte dans les bras de sa fille, de son gendre, M. Luguet, et de son mari, M. Merle; je n'ai jamais vu plus de larmes couler, plus de vé-

ritable douleur éclater dans une famille que dans celle de Mme Dorval.

Le prêtre qui l'a bénie au moment suprême s'est ému en face de tant de deuil et d'amour! Tous les journaux lui ont payé un tribut d'éloges et de regrets. Il est des pièces, et *Chatterton* est de ce nombre, qu'on ne pourra plus jouer : Mme Dorval les emporte avec elle dans la tombe.

Mourir ainsi, c'est presque vivre encore.

<div style="text-align:right">Mélanie WALDOR.</div>

Voici enfin, pour clore ces articles funèbres, les feuilletons de Gautier, Janin et Dumas.

1.

MORT DE MADAME DORVAL.

Mme Dorval n'est plus! Nous l'avons su trop tard dimanche dernier pour apprendre à nos lecteurs cette triste nouvelle! — Un de nos amis demandait ce jour là même pour la grande artiste délaissée des secours désormais inutiles. Hélas! rien de plus navrant que cette réclamation pour faire vivre une morte.

Cette fois, ce n'est pas le choléra qui est coupable. Ce qui a tué Mme Dorval c'est sa trop vive sensibilité, c'est la passion, l'enthousiasme, l'âme trop prodiguée, l'huile brûlée vite dans une lampe ardente, l'indifférence, le dédain de certains grands théâtres, le silence qui se faisait autour d'un nom naguère retentissant, et surtout le regret d'un enfant perdu; car, ainsi que le dit Victor Hugo, le grand poète :

Ces petits bras sont forts pour vous tirer en terre.

Nous connaissions à peine M^me Dorval, et cependant il nous semble avoir perdu une amie intime; une part de notre âme et de notre jeunesse descend dans la tombe avec elle; lorsqu'on a de longue main suivi une actrice à travers les transformations de sa vie de théâtre, qu'on a pleuré, aimé, souffert avec elle, sous les noms dont la fantaisie des poëtes la baptise, il s'établit entre elle et vous, elle figure rayonnante, vous spectateur perdu dans l'ombre, un magnétisme qu'il est difficile de ne pas croire réciproque.

Quand de cette bouche aimée s'envolent les pensées secrètes de votre cœur avec les vers du maître admiré, que vous récitez en même temps qu'elle, il vous semble que c'est pour vous seul qu'elle parle ainsi, pour vous seul qu'elle trouve ces accents qui remuent toute une salle, pour vous seul qu'elle a choisi ce rôle, pour vous seul qu'elle a mis cette rose dans ses cheveux, ce velours noir à son bras; réalisant le rêve des poëtes, elle devient, pour le critique, une espèce de maîtresse idéale, la seule peut-être qu'il puisse aimer. Les vers d'Alfred de Musset :

> S'il est vrai que Schiller n'ait aimé qu'Amélie,
> Goëthe que Marguerite, et Rousseau que Julie,
> Que la terre leur soit légère, — ils ont aimé!

s'appliquent tout aussi justement aux feuilletonistes qu'aux poëtes.

Adèle d'Hervey, Kitty Bell, Marion Delorme, vous avez vécu pour nous d'une vie réelle; vous ne fûtes point de vains fantômes fardés, séparés de nous par un cordon de feu; nous avons cru à votre amour, à vos larmes, à vos désespoirs; jamais chagrins personnels ne nous ont serré le cœur et rougi la paupière autant que les vôtres; et si nous avons survécu à votre mort de chaque soir, c'est l'espérance de vous revoir le lendemain plus tristes, plus plaintives, plus passionnées et plus charmantes, qui nous a soutenu. Ah! comme nous avons été jaloux d'Antony, de Chatterton et de Didier.

Un grand vide se fait dans l'âme lorsque les choses qui ont passionné votre jeunesse disparaissent l'une après l'autre : où retrouver ces émotions, ces luttes, ces fureurs, ces emportements, ce dévoûment sans borne à l'art, cette puissance d'admiration, cette absence complète d'envie qui caractérisèrent cette belle époque, ce grand mouvement romantique qui, semblable à celui de la Renaissance, renouvela l'art de fond en comble et fit éclore du même coup Lamartine, Hugo, Alexandre Dumas, Alfred de Musset, Sand, Balzac, Sainte-Beuve, Auguste Barbier, Delacroix, L. Boulanger, Scheffer, Deveria, Decamps, David, Barge, Berlioz, Frédérick Lemaître et Mme Dorval, disparue trop tôt de cette pléiade étincelante, dont elle n'était pas une des moins lumineuses étoiles.

Frédérick Lemaître, que nous venons de nommer, et Mme Dorval formaient un couple théâtral

parfaitement assorti. C'était la vraie femme de Frédérick, comme Frédérick était son vrai mari, — sur la scène, bien entendu. — Ces deux talents se complétaient l'un par l'autre et se grandissaient en se rapprochant. Frédérick était l'homme qu'il fallait pour faire pleurer cette femme ; mais aussi comme elle savait l'attendrir quand sa fureur était passée ; quels accents elle lui arrachait! Qui ne les a pas vus ensemble, dans le *Joueur,* par exemple, dans *Peblo ou le Jardinier de Valence*, n'a rien vu ; il ne connaît ni tout Frédérick, ni toute M^me Dorval. Frédérick doit se sentir aujourd'hui bien veuf.

Ce bonheur d'avoir rencontré un talent pareil au sien, avec qui elle puisse engager une de ces belles luttes dramatiques qui soulèvent les salles, a manqué jusqu'à présent à M^lle Rachel.

Le talent de M^me Dorval était tout passionné, non qu'elle négligeât l'âme, mais l'art lui venait de l'inspiration ; elle ne calculait pas son jeu geste par geste, et ne dessinait pas ses entrées et ses sorties avec de la craie sur le plancher ; elle se mettait dans la situation du personnage, elle l'épousait complètement, elle devenait lui et agissait comme il aurait agi ; de la phrase la plus simple, d'une interjection, d'un ah! d'un oh! mon Dieu! elle faisait jaillir des effets électriques, inattendus, que l'auteur n'avait pas même soupçonnés. Elle avait des cris d'une vérité poignante, des sanglots à briser la poitrine, des intonations si naturelles, des larmes si sincères, que le théâtre était oublié et qu'on

ne pouvait croire à une douleur de convention.

M^me Dorval ne devait rien à la tradition; son talent était essentiellement moderne, et c'est là sa plus grande qualité; elle a vécu dans son temps, avec les idées, les passions, les amours, les erreurs et les défauts de son temps; dramatique et non tragique, elle a suivi la fortune des novateurs et s'en est bien trouvée; elle a été femme où d'autres se seraient contentées d'être actrice. Jamais rien de si vivant, de si vrai, de si pareil aux spectatrices de la salle, ne s'était montré sur un théâtre : il semblait qu'on regardât, non sur une scène, mais par un trou, dans une chambre fermée, une femme qui se serait crue seule.

Le Théâtre-Français doit avoir le remords de ne s'être pas attaché cette grande actrice, comme il aura plus tard le regret d'avoir laissé Frédérick, un acteur plus grand et plus vaste que Talma, s'abrutir à la Porte-Saint-Martin ou courir la province.

Dans la douleur que cette mort nous cause, nous avons au moins une consolation : ces éloges, fleurs funèbres que nous jetons sur la tombe de la grande actrice, nous n'avons pas attendu qu'elle y fût couchée pour les lui offrir : elle a pu, vivante, jouir de cette admiration compréhensive et passionnée, de ces louanges enthousiastes, ambroisie plus douce aux lèvres des artistes que le vin de la richesse dans des coupes d'or ciselées. Nous ne sommes pas de ces panégyristes posthumes qui

n'exaltent que les défunts et vous reconnaissent toutes les qualités possibles dès que vous êtes cloué dans la bière. Pourquoi ne pas être tout de suite, pour les contemporains de génie ou de talent, de l'avis de la postérité? Pourquoi ces effusions lyriques adressées à des ombres?

Le plus lointain souvenir que nous ayons sur Mᵐᵉ Dorval, c'est la première représentation de *Marion Delorme*. Le drame venait de la prendre au mélodrame, la poésie au patois du boulevard. Aussi comme elle était heureuse et fière et rayonnante; comme elle semblait à son aise dans cette grande passion et dans ce grand style; comme elle planait d'une aile facile, soutenue par le souffle puissant du jeune maître. Nous la voyons encore avec ses longues touffes de cheveux blonds mêlés de perles, sa robe de satin blanc, et se faisant défaire par dame Rose.

Le dernier rôle où nous l'ayons vue c'est *Marie-Jeanne*, une autre Marie, car ce nom, qui était le sien, lui sied à merveille. Ce n'était plus la brillante courtisane attendrie et purifiée par l'amour, mais la pauvre femme du peuple, la mère de douleurs du faubourg, ayant dans le cœur les sept pointes d'épée, comme la *Marie au Golgotha*.

Ce n'était plus la haute poésie dramatique, mais c'était du moins la vérité simple et touchante qu'il fallait à son talent naturel, qu'elle avait un peu compromis dans des tentatives tragiques, dans la *Lucrèce* de Ponsard, par exemple; car, elle aussi,

la pauvre femme, ignorante dans toutes ces discussions, et qui ne savait que son cœur, avait eu un instant de doute et de faiblesse.

Elle s'était laissée aller à l'école du bon sens et avait voulu débiter des songes comme une tragédienne du Théâtre-Français. Heureusement, elle n'a fait qu'un pas dans cette voie fatale. Elle avait reconnu à temps qu'il ne faut pas sortir de son sillon, et que les idées et les passions de la jeunesse doivent se continuer dans la maturité du talent, non pas châtiées et refroidies, mais éperonnées et poussées avec plus de fougue et de fureur encore, tels que ces génies qui vieillissent en devenant plus sauvages, plus ardents, plus altiers, plus féroces, exagérant toujours leur propre caractère, comme Rembrandt, comme Michel-Ange, comme Beethowen.

<div style="text-align:right">Théophile GAUTIER.</div>

(*Presse* du 29 mai 1840.)

II.

MADAME DORVAL.

..... J'hésite et je prends le chemin le plus long, parce qu'en fin de compte le chemin de ce feuilleton inattendu me conduit, quoi que je fasse, à un tombeau, au tombeau de M^me Dorval!

Pauvre femme, morte si vite, avant l'heure, en plein désespoir, à cause de l'ennui qui nous tue et qui pèse sur les beaux-arts. Il y a huit jours en ce moment, à cette heure, elle vivait encore, et cette

âme errante se pouvait entrevoir dans ces yeux éloquents, que la mort fermait peu à peu! Ame envolée! esprit évanoui! Tant d'éloquence et de passion qui avaient été l'éloquence, la vie et la passion de notre jeunesse poétique ; — M^{lle} Mars, calme et sereine, restant pour nous, jeunes gens, dans une ombre un peu dédaigneuse derrière le rempart de chefs-d'œuvre qu'elle défendait de toute la grâce de son sourire, de toute l'intelligence de son regard. M^{me} Dorval était donc pour nous une amie, une camarade, un complice! C'était quelque chose de si animé, de si vivant, de si impétueux, de si imprévu, cette Dorval, qui s'abîmait avec tant d'abandon et d'énergie dans les plus abondantes, les plus immenses et les plus incroyables douleurs.

Comment elle a commencé? Elle a commencé comme nous tous, par hasard; elle a fini comme nous finirons tous, par hasard! Elle est l'enfant d'une heure capricieuse, plus féconde en éclairs qu'en lumière et en durable splendeur! Elle a été le résultat d'une enfance pauvre, d'une jeunesse vagabonde, d'un âge mûr triomphant ; et puis tout d'un coup, au penchant de l'abîme, la mort l'a prise ; trop heureuse êtes-vous, ma pauvre et vaillante Dorval, de n'avoir pas assisté au déclin de vos rêves et d'être partie en pleine espérance, au moment où la poésie est chancelante, où le jeu des passions est dépassé par l'aventure de chaque jour, où le dieu des divines et éclatantes images poétiques se voile la face pour ne pas voir tant d'images de

fantômes funestes, sorties des immenses vapeurs de l'ambition et de la perversité des ambitieux de bas étage! Tu es morte, Sempronia! Gloire à toi! tu ne verras pas le savetier Centenius précédé de la hache et des faisceaux du licteur consulaire! Tu es morte au milieu des révoltes et des bruits de la foule triomphante et tu n'assisteras pas au silence de la patrie en deuil! O toi, notre camarade vaillante, qui savais porter tous les manteaux, qui savais parler toutes les langues, la douleur même et l'amour en personne! l'improvisation inépuisable et jeune! la tête d'une femme! le cœur d'un homme! Adieu ici-bas, et bonjour là-haut! — Quelle vie et quel labeur! Que de batailles elle a livrées en faveur du grand Covenant littéraire! On ne les compte pas ces batailles qui tenaient le monde attentif, la poésie en suspens, la gloire française restant incertaine entre le passé et l'avenir!

Gloire à cette femme illustre! gloire et félicité! car il ne faut pas la plaindre d'être morte; le temps est bon pour mourir quand la Pentecôte est supprimée! Et d'ailleurs qu'eût-elle fait de plus ici-bas? Elle avait vidé la coupe et brisé le poignard! Elle a tenu dans ses mains la double couronne enlevée au front de Racine, enlevée au front de Shakspeare; et, fière de son audace, elle a replacé chaque couronne sur ces fronts inspirés. Seulement, par une fraude intelligente, elle a donné au poète d'Elisabeth la couronne du poète de Louis XIV, si bien que chacun de ces deux fronts a paru rajeuni, ce-

lui-là sous le laurier, celui-ci sous la verveine! — O le bonheur! quand nous n'étions occupés que de ces rivalités du génie et des tentatives de ces écoles! O le bonheur! quand M. Victor Hugo, ce géant nouveau-né, essayait ses premiers pas dans la carrière, où chaque grain de poussière représentait un chef-d'œuvre. O le triomphe! quand cette femme ingénieuse, inspirée, allait en avant, armée du couteau, armée de l'éventail, tremblante, acharnée à son œuvre, ivre de ce vin nouveau dont la coupe tragique était remplie! Et c'était à peine si les poètes eux-mêmes pouvaient la suivre, quand elle traînait, dans ses meurtres et dans ses vengeances, cette robe à peine attachée sur ses épaules pantelantes de tout le feu intérieur des plus jeunes, des plus violentes et des plus sincères passions!

Oui, nous l'avons vue, impitoyable et échevelée, traîner d'une main sûre toutes les amours défendues dans sa voie douloureuse; nous avons entendu les gémissements qui brisaient sa poitrine, nous nous sommes étonnés les uns les autres de la quantité de larmes que contenaient ses yeux. Tes douleurs, tes extases, tes rêves, ton idéal terrestre, ton septième ciel, ton enfer, nous avons partagé toutes ces ivresses, toutes ces tortures, tous ces doutes. Car elle était l'extase en personne, la pythie inspirée, la prophétesse aux cheveux noirs! Mais que parlons-nous de cheveux noirs? sait-on quelle était la couleur même de son regard? Se rappelle-t-on si elle était belle? Tournez les yeux et regar-

dez-la... Non, vous ne la voyez pas telle qu'elle était... à peine si elle vous apparaît dans ce lointain lumineux qui est tout le drame. Mais, ô fantôme! où est ta voix? femme, où est ta force? Reine, ta couronne est tombée! amoureuse, plus de larmes! mère, plus de douleurs!

Quant à moi qui l'ai vue et suivie, la plume à la main et l'émotion plein le cœur, pendant vingt ans, moi dont elle est le premier souvenir, eh bien! je voudrais vous écrire ici même l'histoire de cette infortunée, que je l'essaierais en vain : l'histoire m'échappe, et même le nom des drames dans lesquels la France entière l'a vue et applaudie avec des cris, avec des transports, avec des étonnements! Tempêtes perdues et dévorées par d'autres tempêtes! Pour cette femme, le cœur de la foule était un but auquel elle visait toujours, et, contrairement à la loi des meilleurs archers, elle touchait le but, surtout quand elle le dépassait. Elle était tour à tour la duchesse idéale de l'Italie au temps de ses grandeurs, tantôt la fille d'un peuple écrasé sous le dédain des superbes. Aujourd'hui elle était le lis de la vallée, et le lendemain le chardon qui demande en mariage la fille du cyprès. Elle se plaisait dans l'habit de tous les jours, le haillon ne lui déplaisait pas; elle avait une certaine façon de porter le velours brodé d'or qui faisait tout de suite des velours armoriés une guenille pitoyable. Alors elle triomphait de l'abaissement de sa parure, et son orgueil perçait à travers les trous de son manteau! En un

mot, si c'était toujours la même artiste, ce n'était jamais la même femme : tantôt dans l'abîme, tantôt dans les cieux. Mais la terre était sa vraie patrie ; la terre le plancher des vaches, et le vrai plancher du drame, la terre le vrai théâtre, la vie réelle, le vrai drame! — Deux ou trois fois elle a voulu toucher à l'idéal grec ; elle s'est parée, la capricieuse, du manteau de la Phèdre d'Euripide, mais elle s'est trouvée mal à l'aise dans ces draperies de la Melpomène athénienne! On l'eût prise en ce moment pour un chat sauvage sous la peau d'une panthère! Le vers de Racine et la mélodie inimitable de la cadence poétique lui convenaient beaucoup moins que le vers nouveau, la parole hardie, la césure brisée du drame moderne! Elle voulait parler comme elle agissait, par bonds impétueux : c'était la fièvre, cette femme; c'était le torrent. — Il a plu sur la montagne, l'onde féroce emporte le troupeau et le berger!

Plus d'une fois cette comédienne sans frein et sans mors, indocile du joug, amoureuse de l'espace et du mouvement, que rien ne gênait dans son allure impétueuse, a emporté, en effet, le poète et son drame à travers des champs et des plaines dont le drame et le poète ne se doutaient pas! Par exemple, ce qu'elle a fait, je ne parle pas d'une centaine de mélodrames épouvantés de cette interprète surnaturelle, mais tout simplement ce qu'elle a fait d'un drame de M. Alfred de Vigny, de *Chatterton*, suffirait à placer M^{me} Dorval au premier rang des

créatures heureuses qui ont créé quelque chose par un de ces priviléges que donne parfois le bon Dieu aux âmes d'élite! en effet, ce drame de M. Alfred de Vigny, *Chatterton*, quand une fois cet esprit eut soufflé sur cette masse, *mens agitat molem*, devint tout d'un coup un poëme, une élégie, un drame irrésistible, une passion à laquelle la critique cherchait en vain un obstacle! Moi qui vous parle, je m'y suis brisé! J'ai voulu m'atteler au char en sens inverse, M^{me} Dorval a emporté le char et l'attelage; elle a foulé aux pieds cette critique inerte, elle a poussé ce poëte qui ne savait pas aller si loin dans un drame d'analyse, elle a jeté sur cette parole déjà académique le phosphore de sa propre parole; elle a voulu prier, pleurer, mourir; on a prié avec elle, on a pleuré de ses larmes, on a porté le deuil de sa mort. Vous vous en souvenez, vous la voyez encore! Du haut de cet escalier devenu un piédestal impérissable, son agonie a brisé même les âmes qui voulaient résister le plus à l'entraînement du suicide! Cette femme allait victorieuse contre toutes les règles de l'art accepté; elle allait même au rebours des passions, et parfois contre le droit des gens!

Certes elle était grande, ainsi vue à ce moment solennel d'une poésie évoquée par tant de voix puissantes et fraîches, inconnues et sonores, ces voix ou plutôt des tonnerres en révolte qui savaient parler si haut à cette génération, à ses instincts, à ses orgueils! Elle était grande dans cette violente et juste ambition d'atteindre à tous les sommets diffi-

les, de parcourir tous les sentiers inconnus, de proclamer de sa bouche éloquente tous ces noms nouveaux dans leur ennoblissement impérissable! Rappelez-vous, ou plutôt rappelez-moi ces soirées fameuses de nos vingt-cinq ans de vie et de règne, à l'ombre fécondante de deux trônes honorés et bénis! — Dans ce mouvement libre et spontané des esprits et des beaux-arts, à coup sûr, c'est Mme Dorval qui domine! Certes Mlle Rachel a fait un grand chef-d'œuvre quand elle a ressuscité pour une heure, de son souffle puissant, tant de merveilles oubliées dans la nuit de deux siècles, mais pourquoi comptez-vous donc la femme qui enfante, si vous faites tant d'estime de la femme qui ressuscite des poussières? La résurrection des morts est un grand miracle, qui en doute? Mais le plus grand des miracles, c'est l'enfantement, c'est la maternité, c'est la vie entourée de ses gloires et de ses œuvres! — *Lève-toi et marche!* c'est bien dit! — Mais ce qui est mieux, c'est de dire au nouveau-né : — O mon enfant! ô parcelle sacrée de mon âme! voici mon sein, prends et bois! Sois vivant, enfant d'une mère vivante! Marche devant moi, ô mon chef-d'œuvre sorti de ma moelle!... Telle était cette Dorval!

Oui, cette même femme que nous avons vue, mardi passé, apportée par charité, pour ainsi dire, dans cette chapelle où brûlaient à peine quelques cierges fumeux! oui, cette femme dont l'humble cercueil, recouvert à regret du drap des pauvres, touchait les dalles de l'église! oui, cette femme

enfouie sans pompe et sans oraison funèbre dans une fosse ouverte à regret, oui! en la voyant ainsi traitée, cette guerrière de la poésie moderne, je me rappelais peu à peu, comme dans un songe, les batailles, les victoires, les pompes, les cérémonies, les fêtes, les clameurs, les couronnes! En ce moment je l'ai revue et entendue, cette Adèle d'*Antony* le bâtard. *Mais qu'ai-je donc fait à cette femme?* Je l'ai revue aux genoux de l'homme rouge qui passe, cette Marion Delorme, noble enfant de la révolution de 1830, qui a signalé si dignement la liberté du théâtre renaissant; je l'ai revue, et je l'entends :

Au nom de votre Christ! au nom de votre race!
Grâce! grâce pour eux. Monseigneur!

et je n'entends plus rien! Je n'entends même pas la voix qui répond : *Pas de grâce!* cette voix de la force sans pitié et sans cœur qui se rencontre au début de toutes les histoires, à la fin de tous les drames! *Pas de grâce!* ce cri de la voix scélérate où l'on passerait, pour aller plus vite, sur le corps de son propre père et sur le cadavre de sa patrie! tant la passion du commandement est irrésistible! — Et ces autres paroles de M^me Dorval : — *Est-ce un huguenot? — Etre en retard! déjà? — Monseigneur, je ne ris plus?* Non, non, cet humble drap des morts ne nous empêche pas d'entendre cette plainte muette! ces lèvres inanimées! ce regard éteint! Je vous revois aussi, à travers ces planches clouées du matin et de la veille, vous la Tisbé, et vous la Catarina.

— *Il y avait une chanson qu'il chantait!* et j'entends cette douce chanson d'amour, mêlée au *de Profundis* funèbre!

> Mon âme à ton cœur s'est donnée.....
> Toi l'harmonie et moi la lyre!
> Moi l'arbuste et toi le zéphire!
> Moi la lèvre et toi le sourire!
> Moi l'amour et toi la beauté!

Était-elle belle et charmante dans cette scène où M^lle Mars allait venir! et une fois en présence, étaient-elles l'une et l'autre admirables et touchantes, ces deux femmes devenues deux rivales à travers tant de précipices. M^me Dorval qui lutte avec M^lle Mars, dans un choc électrique de poésie et de passion! Et quand elle a lutté avec cette merveille, elle la remplace, elle joue ses rôles, elle s'appelle *Clotilde*, elle s'appelle *dona Sol* à son tour! — Elle a dit aussi, avec son entraînement irrésistible, trois drames-tragédies de M. Casimir Delavigne : *Une Famille au temps de Luther, Marino Faliero, les Enfants d'Édouard*. Pour comble d'audace et de bonheur, quand vint au monde cet avorton, cet enfant de vieux, ce môme qu'on appela la tragédie du bon sens, M^me Dorval eut les honneurs de ce tour de force, elle fut *Lucrèce*, elle fut *Agnès de Méranie!* — Bataille stérile! bataille d'Actium.

Et les pitiés du boulevard! Et les terreurs prosaïques! Et le drame du grenier! Et la femme qui manque de pain, d'habits, de feu, de souliers, de

linge, de souffle ; la malheureuse abandonnée aux tortures de la misère et du désespoir; la femme du *Joueur* ou Marie-Jeanne clapotant dans la boue au sommet de la rue Saint-Jacques, froides demeures de la honte où la mère va déposer son enfant! Oh! ces plaintes, cette faim, ces rages, ces râles de la nature au désespoir; cet océan de malheurs dans lequel se plongeait cette malheureuse créature, ces épouvantes qui nous torturaient jusqu'à demander grâce et merci!... c'était pourtant la beauté régnante des brillantes amours d'autrefois, qui s'appelait tantôt la duchesse de Guise, tantôt Amy — Robsart! — Allons, c'en est fait, la tombe s'est refermée sur tous ces drames, l'oubli pèse déjà sur cette renommée arrêtée avant l'heure! A peine si l'ombre nous reste de cette âme, la cendre de ce flambeau, le souvenir de cette femme « si charmante, si spiri-
« tuelle, si pathétique, si profonde par éclairs, si
« parfaite toujours! — Mme Dorval, une des grandes
« comédiennes de ce temps-ci! — Tant de bravos,
« tant d'applaudissements et tant de larmes! une
« foule immense et émerveillée! »

Qui parle ainsi? C'est le maître, c'est M. Victor Hugo lui-même! Poète reconnaissant, il a attaché à ses drames le nom de la grande comédienne qui les a créés avec lui! Ainsi Phidias écrivait le nom de son disciple sur le petit doigt de son Jupiter!

Hélas! tout ceci se résume en deux mots : *Il y avait une chanson qu'elle chantait!*

Ma belle journée de la Pentecôte! Te voilà envolée

dans le *cimetière du Mont-Parnasse!* — Si au moins je te retrouvais l'année prochaine, ô ma Pentecôte printanière! Puisses-tu cependant compter parmi les couronnes méritées que tant de mains jeunes et brillantes (Mlle Rachel n'y était pas!) ont jetées l'autre jour sur la tombe à peine fermée de Mme Dorval.

<div style="text-align:right">Jules JANIN.</div>

(Débats du 28 mai 1849.)

III.

MARIE DORVAL.

A M. Véron.

Je ne sais si vous avez été à Pise, mon ami.

Si vous y avez été, vous avez dû visiter le Campo-Santo, et, si vous l'avez visité, vous aurez remarqué à droite, touchant à l'angle de ce poétique cimetière, une fresque de cet homme merveilleux à qui Dieu avait donné trois âmes : l'âme d'un peintre, l'âme d'un sculpteur, l'âme d'un architecte.

Cet homme s'appelait Orcagna. — Il fit, entre autres choses, la Loggia de la place del Palazzo-Vecchio, comme architecte; le tabernacle de l'église Saint-Michel, comme sculpteur; et le Triomphe de la Mort, comme peintre.

C'est de ce dernier chef-d'œuvre que je veux vous parler.

Planant entre un ciel tout parsemé d'anges qui portent des âmes aux pieds du Seigneur, et une

terre où se traînent de malheureux aveugles, de
pauvres boiteux et d'inertes paralytiques qui l'appellent
inutilement, passe la Mort, lancée au vol
de deux longues ailes de vautour ; la Mort, dont de
longs cheveux gris encadrent le visage livide ; la
Mort, vêtue d'une robe couleur de cendre, dont le
vent colle les plis à son corps décharné ; la Mort,
non pas telle que les Grecs nous l'ont montrée,
squelette morne, aveugle et sourd ; mais jalouse,
mais cruelle, mais haineuse, mais ennemie de tout
ce qui est jeune, mais envieuse de tout ce qui est
grand. — En vain les vieillards et les infirmes l'appellent :
elle passe sans les voir, sans les entendre ;
pour eux elle serait un bienfait, et l'on comprend,
la cruelle déesse, qu'elle veut être une calamité.
Elle passe au-dessus de ce champ de larmes, et, sa
faulx rejetée dans sa main gauche, la main droite
étendue et crispée, pour qu'aucun des frissons de
la fièvre, pour qu'aucune des convulsions de l'agonie
ne lui échappe, elle va se heurter à un beau
pavillon de vertes charmilles où, autour de la table
de vie toute chargée de fruits, sont rangés la jeunesse
couronnée de fleurs, le génie couronné de
lauriers. — C'est ceux-là qui chantent, c'est ceux-là
qui tiennent la lyre, c'est ceux-là qui sourient à
l'amour et à la gloire qu'elle ira heurter dans son
vol et qu'elle poussera dans le néant. — Car ceux-là
ils pleureront leur vie et on pleurera leur mort.
— Et que veut-elle, cette hideuse Némésis ? Des
pleurs ! des pleurs ! des pleurs !

Je ne puis vous dire, mon ami, combien de fois, depuis trois jours, j'ai songé à cette terrible page écrite par le pinceau de cet homme sur le mur du Campo-Santo ; car depuis trois jours nous l'avons vue frapper, sans autre intervalle que le temps d'aller de l'une à l'autre, et la jeune fille qu'elle enlevait à sa vieille mère, et la pauvre mère qu'elle envoyait rejoindre son petit enfant.

Caroline Maillet, — Marie Dorval.

Hélas ! la première n'était encore qu'une espérance : jeune, jolie blonde, cœur d'artiste et tête d'ange, elle n'a fait qu'apparaître pour sourire, dire son nom et mourir.

Sur elle il y a peu de choses à raconter. Elle était jeune, elle était jolie, elle avait du talent et elle est morte pauvre.

Voilà pour Caroline Maillet.

Mais sur Marie Dorval, mon ami, sur cette femme dont l'âme a dévoré le corps, sur cette éminente artiste qui, pareille à Eve, a donné le jour à tout un monde dramatique ; sur Thérèse, sur Louise, sur Adèle, sur Marion Delorme, sur Catarina, sur Kitty-Bell, sur Marie-Jeanne, que de choses à dire !

Ces choses, je voulais les dire hier sur sa tombe ; — à l'appel fait à notre souvenir, à notre amitié, à notre reconnaissance, — je voulais répondre ; — mais, comprenez-vous, mon ami, — quand je me suis avancé vers cette croix noire qui portait son nom, quand j'ai senti mon pied s'enfoncer dans la

terre nouvellement remuée; — dans cette terre trempée de larmes; dans cette terre toute jonchée de fleurs; dans cette terre dont les premières pelletées avaient si douloureusement retenti sur la bière, — oh! alors, voyez-vous, la douleur m'a pris à la gorge; mes larmes ont éteint ma voix, et je n'ai pu qu'arracher une feuille de laurier à une des couronnes funéraires, et m'en aller, cette feuille de laurier sur mon cœur.

Mais à cette heure, ami, que les larmes sont, non pas taries, mais arrêtées, la main va suppléer à la bouche, la plume à la voix; ce que je n'ai pu dire, je l'écrirai. — D'ailleurs tous ceux qui étaient là la connaissaient, et je n'aurais rien eu à leur apprendre; — mieux vaut donc que je parle d'elle à ceux qui ne la connaissaient pas.

Ce que je vais vous dire d'elle d'abord, — mon ami, — c'est la vie extérieure. — Le portrait que je vais essayer de tracer dans cette première lettre, — c'est celui de l'artiste. — Les deux autres (1) seront consacrées à la femme; car, chose difficile à croire, — ce qu'il y avait de plus admirable en elle, ce n'était pas le talent, — c'était le cœur!...

L'âge des artistes est toujours une espèce de problème qui ne se résout qu'à leur mort. — Les femmes surtout sont presque toujours accusées d'être plus vieilles qu'elles ne le sont réellement.

Marie Dorval était née le jour des Rois de l'année

1. Elles n'ont jamais paru.

1798. — Elle avait donc eu cinquante-et-un ans le 6 janvier dernier.

Elle ne s'appelait pas Marie Dorval alors. Ces deux noms si doux à prononcer, qu'ils semblent qu'ils aient toujours dû être les siens, ces deux noms n'étaient pas encore liés ensemble par la chaîne d'or du génie.

Elle s'appelait Thomase-Amélie Delaunay. Elle naquit à cinquante pas du théâtre de Lorient. Ses premiers pas trébuchèrent sur les planches.

Sa mère était artiste; elle jouait les premières chanteuses. *Camille ou le Souterrain* était alors l'opéra-comique à la mode.

La petite fille fut bercée en scène à cette phrase que sa mère ne pouvait plus chanter que les larmes aux yeux :

> Oh! non, non, il n'est pas possible
> D'avoir un plus aimable enfant.

Dès qu'elle put parler, sa bouche balbutia la prose de Sedaine, de Panard, de Collé et de Favart. A sept ans, elle passa dans ce que l'on appelait l'emploi des Betzy; son grand air dans *Sylvain* était :

> Je ne sais pas si ma sœur aime.

Un peintre de Lorient fit alors son portrait. C'était en 1808. Ce portrait est un des trois portraits dont je vous parlerai. Trente-et-un ans après, en 1839, M^me Dorval retourna à Lorient. Elle vit entrer, le lendemain d'un grand succès, un vieillard à che-

veux blancs qui venait, lui aussi, lui faire son offrande. Cette offrande, c'était ce portrait d'enfant, sur lequel le tiers d'un siècle avait passé, et que ne reconnaissait plus la femme.

Aujourd'hui, le peintre est mort; M^me Dorval est morte, et le portrait d'enfant, en costume de bergère, continue de sourire dans un coin du salon.

La triste chose que ce portrait d'enfant en face d'un lit de mort! que ce visage rose en face de ce visage livide! Que de joies, d'espérances et de douleurs, entre ce sourire juvénile et ce grincement d'agonie!

A douze ans, la petite Delaunay quittait Lorient avec toute la troupe; alors les diligences ne sillonnaient pas la France en tous sens, alors les chemins de fer ne comblaient pas encore les vallées, ne trouaient pas encore les montagnes. Il s'agissait d'aller à Strasbourg, c'est-à-dire de traverser la France de l'ouest à l'est; on se cotisa, on acheta une grande carriole d'osier, et l'on mit six semaines à aller de l'Océan au Rhin.

M^lle Delaunay devenait une grande personne : elle changea d'emploi et joua les Dugazon; c'était une charmante enfant, pleine de malice et de cœur dans son jeu, disant admirablement bien la prose de M. Etienne, s'obstinant à chanter faux la musique de M. Nicolo. Pour une Dugazon c'était un grand défaut, que de dire juste et de chanter faux. Perrier, qui se trouvait à Strasbourg, donna à la mère le conseil de faire abandonner l'opéra-comique à sa

fille, et de la diriger vers la comédie, Panard pour Molière. La jeune artiste et le public s'en trouvèrent bien; de là datent les succès de M^me Dorval.

De là aussi datent ses premières douleurs.

Sa mère tomba malade d'une longue et cruelle maladie. Les services qu'elle rendait comme première chanteuse se trouvant affaiblis, les appointements se trouvèrent diminués. Alors la jeune fille redoubla d'efforts; elle comprit que le talent était non-seulement affaire d'art, mais encore de nécessité. Grâce à ses efforts, ses appointements furent portés de 80 à 100 francs, tandis que ceux de sa mère étaient diminués de 300 à 150 francs, et de 150 tombaient à néant.

Alors commença pour la jeune fille cette vie de dévouement que continua la femme. Pendant un an, Amélie Delaunay fut tout pour sa mère : servante, garde-malade, consolatrice, puis, au bout d'un an, la mère mourut, et tous ces soins, toutes ces nuits de veille, toutes ces larmes versées furent perdus, excepté pour Dieu.

J'ai oublié de vous raconter ce qui s'était passé en traversant Paris. J'écris de souvenir; je dis les choses qu'elle m'a dites, et, pardonnez-moi, je vous les dis un peu comme elle me les disait elle-même, au caprice de son esprit et à l'entraînement de son cœur.

C'était vers 1811 que la troupe comique traversait Paris. On s'arrêta quatre jours dans la capitale. C'était à l'époque de la plus grande réputation de

Talma, était-il possible de passer à Paris sans voir Talma? Pendant trois jours, la mère et la fille économisèrent sur leur déjeûner et sur leur diner, et le quatrième jour elles purent prendre deux billets de troisième galerie.

Talma jouait Hamlet.

Comprenez-vous ce que c'était, pour une organisation comme celle de M^{me} Dorval, que de voir Talma pour la première fois? Ce que c'était pour ce cœur tout filial, qui devait plus tard être tout maternel, que d'entendre les sombres lamentations du prince danois, redemandant son père avec cette voix pleine de larmes que nous n'avons entendue qu'à lui? Aussi, à ces trois vers :

> On remplace un ami, son épouse, une amante;
> Mais un vertueux père est un bien précieux
> Qu'on ne tient qu'une fois de la bonté des cieux.

la jeune artiste, qui voyait à la fois avec son génie le comble de l'art, qui ressentait avec son âme le comble de la douleur, se rejeta en arrière, jeta un sanglot et s'évanouit.

On l'emporta dans un corridor; — mais vainement la pièce continua, — elle ne voulut pas rentrer.

Ce fut dix ans plus tard qu'elle revit Talma.

Sa mère morte, la jeune fille se trouva seule au monde. Ce qu'elle fit pendant un an ou deux après la mort de sa mère, elle ne se le rappelait plus; ses souvenirs s'étaient noyés dans ses dou-

leurs; seulement on se remit en route. On était venu de Lorient à Strasbourg ; on alla de Strasbourg à Bayonne, toujours dans cette même carriole d'osier, avec ces mêmes chevaux, qui appartenaient à la compagnie.

Une autre fois je raconterai les burlesques épisodes de ce voyage, qui n'a rien à envier au *Roman Comique* de Scarron; mais j'ai hâte d'en finir avec cette vie extérieure. — Pour voir se réfléchir les étoiles du ciel, c'est au fond du lac qu'il faut regarder, et non à sa surface.

Pendant ce temps, un grand événement s'était accompli. Amélie Delaunay avait épousé — sans amour — comme épouse une pauvre enfant de quinze ans, par isolement, un de ses camarades qui jouait les Martin; il se nommait Allan-Dorval.

Ce mariage n'eut d'autre influence sur l'artiste que de lui donner le nom sous lequel elle a été connue. Son autre nom, celui de Marie, c'est nous qui le lui avons donné; Didier fut son parrain, Adèle d'Hervey sa marraine.

Cependant, on continuait de voyager, et en voyageant on se rapprochait de Paris, c'est-à-dire de la lumière, c'est-à-dire de la réputation, c'est-à-dire de la douleur.

Dans quel village, sur quelle route, — à quelle auberge, — Potier, ce grand artiste, vous savez, qui faisait l'admiration de Talma, rencontra-t-il Mme Dorval? — Sur quel théâtre la vit-il jouer? dans quel rôle laissa-t-elle échapper une de ces phrases

du cœur, un de ces accents paternels auxquels les grands artistes se reconnaissent entre eux? — Je n'en sais rien, ou plutôt je l'ai oublié. — Mais du doigt il lui montra Paris, comme Dieu montre le phare au naufragé, comme l'ange montre l'étoile au poète.

La jeune femme vint à Paris avec une lettre de Potier pour M. de Saint-Romain, — directeur de la Porte-Saint-Martin. — M. de Saint-Romain lui fit un engagement sur cette recommandation. — A partir de ce moment, son nom prend date dans notre souvenir, sa vie se mêle à notre vie.

C'était en 1818.

Que jouait-elle? — pauvre femme de génie à laquelle rien encore n'avait révélé son génie que cet encouragement de Potier. — Elle jouait *la Cabane de Montainard, les Catacombes, les Pandours.* — Pauvre Marie! il fallait lui entendre raconter à elle-même les misères de ces premiers temps. — Il y avait surtout une certaine robe à laquelle on cousait tous les soirs, avant la représentation, un galon que l'on décousait tous les soirs après la représentation; — une robe qui faisait à la fois les honneurs de la ville et du théâtre. — Oh! Frétillon! Frétillon! que ton cotillon est loin de cette robe...

Maintenant, cher ami, vous rappelez-vous ce drame terrible des *Deux Forçats?* vous rappelez-vous cette Thérèse dont les larmes nous mouillèrent les yeux, — dont les cris nous brisèrent le cœur? — C'était elle, c'est le premier, c'est le lointain rayon-

nement de cette flamme qui l'éclaira en la dévorant.

Puis vinrent successivement Elisabeth dans *le Château de Kenilvorth*, Louise dans *la Fille du Musicien*, Amélie dans *Trente ans*, enfin *l'Incendiaire*.

Il y avait, dans ce dernier drame, une scène qu'elle jouait à genoux ; une confession qui durait un quart-d'heure ; pendant ce quart-d'heure on ne respirait pas, ou l'on ne respirait qu'en pleurant.

Un soir, M^me Dorval fut plus belle, plus tendre, plus pathétique qu'elle n'avait jamais été.

Pourquoi cela? Je vais vous le dire.

Vous avez vu des Ruysdaël et des Hobbéma, n'est-ce-pas?

Vous vous rappelez comment parfois un rayon de soleil s'égare dans leur paysage, — fait lumineux un coin de soleil gris, — fait transparente cette atmosphère brumeuse, où de grands bœufs pâturent dans de hautes herbes. Eh bien! quand l'artiste est fatigué, qu'il a joué dix fois, vingt fois, cinquante fois de suite le même rôle, peu à peu l'inspiration s'éteint, le génie s'endort, l'émotion s'émousse, le ciel de l'acteur devient gris, son atmosphère brumeuse ; il cherche ce rayon de soleil qui réveille la toile d'Hobbéma et de Ruysdaël. Ce rayon de soleil, c'est un spectateur ami, un artiste de talent accoudé au balcon. C'est quelque tête pensive dont les yeux brillent dans la pénombre d'une loge. Alors la communication s'établit entre la salle et le spectacle ; la commotion électrique se fait sentir, l'acteur ou l'actrice remonte aux jours des premières représenta-

tions. Toutes ces cordes, dont les sons se sont éteints peu à peu, se réveillent, pleurent, gémissent plus vibrantes que jamais. Le public bat des mains, crie bravo, croit que c'est pour lui que l'artiste fait ces prodiges. Pauvre public! c'est pour une âme que tu ne soupçonnes pas, tous ces efforts, tous ces cris, toutes ces larmes. Seulement, tu en profites, comme d'une rosée, comme d'une lumière, comme d'une flamme. Cette rosée, que t'importe qui la verse? cette lumière, qui la répand? cette flamme, qui l'allume? puisqu'à cette rosée, à cette lumière, à cette flamme, tu te rafraîchis, tu t'éclaires, tu te réchauffes.

Eh bien! un soir, Dorval avait été sublime, pour qui? elle n'en savait rien ; pour une femme qui l'avait tenue trois heures palpitante sous son regard d'aigle. Pendant trois heures toute la salle avait disparu à ses yeux. C'était pour cette femme qu'elle avait pleuré, parlé, agi, vécu enfin. Et quand cette femme avait applaudi, quand cette femme avait crié bravo! elle avait été payée de sa peine, récompensée de sa fatigue, payée de son génie! elle avait dit : Oh! je suis contente, puisqu'elle l'est.

Puis la toile s'était abaissée; et, haletante, brisée, mourante comme la Pythie qu'on enlève au trépied, elle était remontée à sa loge, était tombée sur un sofa, de triomphatrice devenue victime.

Tout à coup la porte de sa loge s'ouvrit, et l'inconnue parut sur le seuil.

Dorval tressaillit, s'élança, lui prit les deux mains comme à une amie.

Les deux femmes se regardèrent un instant, souriant en silence et des larmes dans les yeux.

— Excusez-moi, Madame, dit enfin l'inconnue avec une voix d'une inexprimable suavité ; mais je n'ai pas voulu rentrer chez moi sans vous dire le plaisir, l'émotion, le bonheur que je vous dois. — Oh ! c'est admirable, voyez-vous ; c'est merveilleux, c'est sublime !

Dorval la regardait, la remerciait des yeux, de la tête, et surtout de ce mouvement d'épaules qui n'appartenait qu'à elle ; — et cela tout en l'interrogeant de la physionomie, tout en demandant avec chaque muscle de son visage : — Mais, qui êtes-vous donc, Madame, qui êtes-vous ?

L'inconnue comprit.

Et, avec une voix dont ceux qui ont connu dans l'intimité cette merveilleuse sirène peuvent seuls comprendre la suavité :

— Je suis Mme Malibran, dit-elle.

Dorval jeta un cri, — étendit la main vers la seule gravure qui ornât sa loge : c'était le portrait de Mme Malibran dans Desdemona.

Hélas ! elle aussi, cette autre Marie, la Mort envieuse, la Mort d'Orcagna nous l'a reprise avant l'âge.

Et moi, mon ami, voilà que je m'aperçois que ma lettre est bien longue, quoique je vous aie dit bien peu de choses ; mais c'est si bon, quand on a le

malheur de vivre dans un si triste présent, d'aller respirer un peu l'air et les souvenirs du passé.

A demain.

<div style="text-align:right">Alex. Dumas.</div>

(*Constitutionnel* du 25 mai 1849.)

Cette entrevue de M^me Malibran et de M^me Dorval, rapportée déjà par M. Bénédit (v. p. 227), n'eût pas lieu tout à fait ainsi. Nous en emprunterons le récit *exact* à M. Paul Foucher, qui en fut le témoin oculaire. Dans son livre, que j'ai déjà cité plusieurs fois, après avoir parlé de M^me Dorval, il continue ainsi :

« Je termine, au sujet de la grande actrice, par l'anecdote déjà racontée, mais plus ou moins dénaturée, dans les biographies de M^me Malibran. Il s'agit d'un incident qui se passa dans la loge de M^me Dorval, incident dont, bien jeune encore, le hasard me permit d'être le témoin.

« C'était à la fin de mars 1831; la cinquième ou sixième représentation de l'*Incendiaire* venait de finir à la Porte-Saint-Martin (v. p. 45); quelques gens de lettres causaient avec M^me Dorval, dont l'humble loge ne ressemblait en rien aux riches boudoirs des actrices d'aujourd'hui. La porte s'ouvrit : deux femmes parurent; celle qui marchait la première était petite, très emmitouflée, paraissant peu jolie. Ceux qui ont pu connaître M^me Malibran savent seuls quelle transfiguration prodigieuse peut produire le souffle divin de l'art sur une nature grêle, sur des traits irréguliers. Le plâtre de Dantan avait fait faci-

lement de cette tête expressive une caricature réclamée spirituellement, du reste, par la grande artiste elle-même; mais dès que la fille de Garcia chantait, le corps, « cette guenille, » comme dit Molière, devenait pour elle l'enveloppe d'une créature séraphique.

« Mme Malibran ne se jeta pas théâtralement dans les bras de Mme Dorval, elle se nomma comme une femme du monde. « Permettez-moi, dit-elle, de vous présenter Mme Raimbeaux, qui m'accompagne. » Mme Raimbeaux était une prima-dona qu'épousa depuis notre confrère en littérature Cordelier Delanoue. — « Je vous fais sincèrement mon compliment; vous êtes admirable, mais comme votre public est froid ! »

« *Desdemona*, accoutumée au délire aristocratique, aux ovations gantées de la splendide salle des Italiens, se confondait de voir tant de talent dépensé dans une salle fumeuse et à moitié vide, fêté uniquement par une demi-douzaine de claqueurs aux mains noires.

« La réponse de Mme Dorval à ces félicitations si touchantes et si inattendues fut facile : elle montra la lithographie de Mme Malibran à la meilleure place de sa loge, — puis elle nous présenta tous, et, après avoir échangé avec l'illustre visiteuse un adieu des plus affectueux, elle nous dit : « Vous le voyez! de quel suffrage s'exposerait-on à se priver, en négligeant son jeu sous le prétexte que la pièce est malheureuse ou que le public est clair-semé? »

Et M. Paul Foucher termine ainsi :

« On n'ignore pas ce que ces deux immortelles artistes devinrent. Mᵐᵉ Dorval commença une vie de luttes et de brusques vicissitudes; tantôt venant disputer, au Théâtre-Français, à Mˡˡᵉ Mars son propre empire avec l'*Angelo* de Victor Hugo; idéalisée par Alfred de Vigny, dans *Chatterton;* recherchée par Casimir Delavigne, pour *Marino-Faliero* et la *Famille au temps de Luther;* puis transportant sa tente nomade à l'Odéon pour la *Comtesse d'Altemberg,* de Royer et Vaëz; — rejetée avec une dureté impie sur le boulevard, où la vengeait sa création la plus complète, *Marie-Jeanne* (une pièce intéressante qu'ont depuis moins heureusement paraphrasée les *Drames du Cabaret,* du même auteur); enfin repoussée, humiliée, succombant à la fatigue et aux mécomptes, — presque sur une grande route de province! comme pour expier par une mort de bohême les audaces d'un génie créateur.

« La Malibran fut plus heureuse; le sort ne l'exposa pas à voir s'attiédir peu à peu ce public qui, dans tous les pays, sembla toujours se confondre pour elle en une seule nationalité enthousiaste. — Au plus éclatant de sa gloire, à 28 ans, elle nous a fuis, emportée vers le ciel dans un effort de l'inspiration, comme un papier par une flamme! » — *(Entre Cour et Jardin,* p. 516.)

Voici enfin, pour terminer cette nécrologie, le compte-rendu des obsèques de Mᵐᵉ Dorval, tel que je le trouve dans un journal du temps.

18..

Les obsèques de M^me Dorval ont eu lieu mardi 22 mai, à 9 heures du matin, en l'église Saint-Thomas-d'Aquin. Nous avons assisté à cette triste cérémonie, au milieu d'un nombreux concours de tout ce que Paris compte d'illustrations littéraires et artistiques, et parmi lesquelles nous avons remarqué : MM. Victor Hugo, Alexandre Dumas, Jules Janin, Léon Gozlan, Sandeau, Laya, A. Second, Hippolyte Lucas, Auguste Maquet, H. Rolle; MM. Dormeuil et Montigny, M. Ch. Blanc, directeur des Beaux-Arts; la Comédie-Française était représentée par Ligier, Samson, Régnier, Geffroy, M^mes Brohan, Mélingue et d'autres artistes; MM. Bocage, Mocker, Monrose, Odry, Sainville, Derval, Moëssard, Melingue, Jemma, M^lles Georges et Person; M^me la comtesse Olympe Chodsko, l'intime amie de M^me Dorval, et restée toujours l'amie dévouée de la famille.

Après le service, qui a été célébré à 10 heures, le convoi s'est mis en marche pour se rendre au cimetière du Montparnasse. Là, on s'attendait à entendre quelques nobles et chaleureuses paroles de regrets et d'adieux. Il y avait là des auteurs qui ont dû leurs plus grands succès à M^me Dorval. Ils se sont tus, et c'est alors que M. Camille Doucet s'est avancé sur le bord de la tombe et a prononcé, malgré sa vive émotion, quelques mots simples et touchants, qui ont été écoutés dans un religieux recueillement.

M. Alfred de Vigny, l'auteur de *Chatterton*, ab-

sent de Paris, n'assistait pas aux obsèques. M. Victor Hugo, obligé de se rendre à l'Assemblée Nationale, a dû quitter le cortége en sortant de l'église. M. Alexandre Dumas, l'un des trois auteurs qui doivent le plus à M^{me} Dorval pour leurs succès, a seul accompagné le corps jusqu'au cimetière. S'il n'a pas prononcé de discours sur la tombe, il s'en dédommage aujourd'hui dans le *Constitutionnel* (1). Du reste, M. Alexandre Dumas, qui sait toujours dans l'occasion user de nobles procédés, a contribué pour sa part au prix du terrain où doit reposer la célèbre actrice. Il a fait, pour cet objet, remise d'une somme de 500 francs.

(1) On vient de voir plus haut cet article d'Alexandre Dumas, p. 398.

CHAPITRE VIII

VARIA. — MÉLANGES.

Pour compléter cette monographie de Marie Dorval, nous réunissons ici, sous ce titre de *Varia*, sans lien, sans ordre et sans transitions, quelques faits et quelques anecdotes se rattachant à la grande actrice, et qui n'auraient guère pu trouver leur place dans le cours de ce livre. Leur lecture, d'ailleurs, reposera un peu l'esprit du lecteur, attristé par les pages funèbres qui précèdent.

MARIE DORVAL.

On a dit qu'elle était laide, le front trop grand et plein de pensées pour celui d'une femme, le visage un peu court, ramassé, écrasé, la bouche grande. O douleur, beauté, génie, extases de la poésie vertigineuse, qui ne se rappelle l'expression divine, surhumaine de ce visage désolé, ces lèvres folles

de passion, ces yeux brûlés de larmes, ce corps tremblant, palpitant, ces bras minces, pâles, brisés par la fièvre, et l'idéale musique de cette voix quand elle disait : *Hernani, je vous aime et vous pardonne, et n'ai que de l'amour pour vous!* Hélas! je revois encore ses longs bandeaux châtains, la rose rose sur le côté, et la gracieuse tête penchée comme une fleur! O Tisbé, Kitty-Bell, muse, martyre, voix éloquente, chère morte sacrée!

(Th. de Banville, *Camées Parisiens*, 2e série, p. 67, ou *Figaro*, 3 juin 1866.)

Oui, c'est étrange, il est des acteurs qui succombent,
Jouets de leur amour et de leur passion,
Et que le drame étreint dans sa serre, et qui tombent
 Flagellés par le vent de l'inspiration.

Nous en avons connu! DORVAL échevelée,
Et Frédérick, versant les larmes de Ruy-Blas,
Malibran, qui tenait sa lyre désolée,
Rachel mourante et blanche, et lui Rouvière, hélas!
Etc.

(Id. *Figaro*, 16 mars 1865.)

M^me Dorval avait beaucoup d'esprit, outre son génie et son cœur. Nous avons déjà cité ce mot qu'elle disait en parlant de son visage, fatigué de bonne heure : « Je ne suis pas belle, je suis pire! » (1)

(1) Dans *la Liberté* du 10 novembre 1867, M. Paul de la Miltière (qui serait, dit-on, M. Charles Hugo) attribue ce mot à Victor Hugo, qui l'aurait dit à M^me Dorval.

Jouant à Anvers pendant l'été, elle n'avait personne; elle écrivit à Alexandre Dumas, et dessina dans sa lettre le théâtre d'Anvers avec une multitude de rats dansant à l'entour, ce qui voulait dire qu'il n'y avait pas un chat dans la salle. C'est encore elle qui disait en souriant : « On est si bête quand on est beaucoup!... » ce qui rappelle le mot célèbre de Chamfort : « Le public! le public! combien faut-il de sots pour faire un public? » Elle était du reste gaie et charmante dans l'intimité. Aussi de Vigny, dans un de ses derniers entretiens avec Janin, en se rappelant la douce Kitty-Bell, dont il avait gardé le vivant souvenir : « Vous rappelez-vous, lui disait-il, son beau rire, et comme elle était gaie aussitôt qu'elle avait quitté les terreurs de la scène? »

« Ce tempérament si profondément dramatique, cette nature violemment remuante de M*me* Dorval, n'excluait pas une grande verve d'esprit. Après 1830, ennuyée de tout le bruit fait autour de La Fayette : « Mon Dieu, disait-elle, qu'on lui décerne une perruque tricolore et qu'on ne m'en parle plus!»

(Paul Foucher, *Entre Cour et Jardin*, p. 515.)

Voici encore, comme preuve à l'appui de l'esprit de M*me* Dorval, un charmant badinage; c'est une lettre à une personne amie, lettre pleine de vivacité et d'humour :

« Oui, j'ai toujours le même besoin d'être adorée partout, n'importe par qui, dans tous les villages, villes, chefs-lieux d'arrondissement, de

canton, sous-préfectures et préfectures, et il m'importe peu dans quel cœur je jette le désordre, pourvu que je les laisse bien désordonnés. Ensuite je reviens à Paris, et je les surveille, la lunette à la main, du haut de ma maison de la rue Blanche, comme d'un télégraphe. Quand un amoureux languit à Marseille, je le réchauffe par une lettre et une madone; quand un autre se refroidit à Brest, je le ranime par une lithographie; ainsi de suite dans chaque port de mer; et quand je pars pour mes représentations, je les trouve tous en haleine. Et l'avocat, le marin, le préfet, le banquier, le gentilhomme campagnard, dans leur cabinet, leur ponton, leur bureau, leur gentilhommière, se sont maintenus dans la même exaltation. Voilà mon procédé bien simple... »

D.

Voici six pièces de vers *inédites* adressées à M^{me} Dorval, à diverses époques, par Emile Deschamps, Marceline Valmore, E. Péhant, Alfred de Vigny, Roger de Beauvoir, et Michaud, le fondateur de la célèbre *Biographie universelle* qui porte son nom.

A MADAME DORVAL.

Il faut pour le nectar, il faut pour l'ambroisie
L'onyx ou le cristal d'une coupe choisie ;
La myrrhe qu'on brûlait au saint temple les soirs,
Voulait, pour s'enflammer, l'or pur des encensoirs.
Dans quel vase assez pur verser la poésie ?

A combien peu de cœurs, dans l'immense univers,
Daigne-t-on avouer le secret de ses vers!
La muse, en son orgueil, est bien souvent muette;
Elle ne veut chanter ses magiques accords
Qu'à ces mortels élus des arts, dont tout le corps
Vibre comme une harpe, et dont l'âme est poète,
Parce qu'ils ont aimé, parce qu'ils ont souffert...
Et c'est pourquoi ce livre (1) un matin fut offert
A celle dont les pleurs tragiques ou le rire
Emportent tout Paris de délire en délire;
Qui grandit seule, ainsi qu'un palmier du désert;
Dont l'œil est une étoile et la voix une lyre;
Et qui passe, charmante, en cet âge de fer,
Comme une autre *Eloa* qui console l'enfer!

<p style="text-align:right">Emile DESCHAMPS.</p>

..... Novembre 1831.

A MADAME DORVAL,

Dans le rôle de Catarina *(dans Angelo, de V. Hugo).*

SONNET.

Dorval, comment fais-tu pour créer tour à tour,
Sans t'épuiser jamais, tant de femmes si belles
Que, le sein haletant, on voudrait devant elles
Se mettre à deux genoux pour leur parler d'amour?

Vas-tu donc revêtir, au céleste séjour,
Des femmes d'autrefois les âmes immortelles?

(1) Etudes françaises et étrangères, 2ᵉ édition, 1828, 1 v. in-8º. — Canel, éditeur.

C'est sur la garde de ce livre que ces vers sont écrits.

Ou donnes-tu la vie à des âmes nouvelles
Que ta voix fait sortir du néant au grand jour?

Non, sublime Dorval; non, c'est toujours ton âme
Qui, foyer débordant d'une divine flamme,
Rayonne en chaque rôle et leur suffit à tous.

Tel le soleil, dont l'œil moins que les tiens embrase,
Peut changer en turquoise, en rubis, en topaze,
Ce qui sans ses rayons ne serait que cailloux.

<p style="text-align:right">Emile PÉHANT (1).</p>

Paris, le 5 mai 1835.

LA FEMME AIMÉE.

A MARIE DORVAL.

Vous partez donc, Marie,
Et quelqu'un pleurera;
Pâle de rêverie,
Quelqu'un m'en parlera;
Si vous mourez en route,
Fantôme gracieux,
Quelqu'un mourra sans doute
Pour vous revoir aux cieux!

Avec votre couronne,
Vos printemps alentour,

(1) Il est question de ce jeune homme dans le *Journal d'un Poète*, d'Alf. de Vigny, p. 99, sous cette date de 1835, avec cette mention :

« Emile Péhant, placé à Vienne (Isère) comme professeur de rhétorique. — *Sauvé.* »

Lorsqu'on vous environne,
Parlent trop haut d'amour ;
De ce bruit détournée
Revenez sans remord,
Au seul qui, détrônée,
Vous suivrait dans la mort !

Lorsqu'à travers l'absence
Quelqu'un cherche après vous,
C'est sentir la présence
D'une âme à nos genoux.
On peut dire : je t'aime !
En étendant la main,
Sûre que le vent même
Nous répond en chemin.

Auréole enflammée,
Miroir, sommeil, couleurs,
Tout pour la femme aimée
Se fait encens ou fleurs.
Oh ! que c'est beau la vie
Qui donne de tels jours,
Devancée ou suivie
D'un chant qui dit : toujours !

<div style="text-align:right">Marceline VALMORE.</div>

Lyon, 1836.

A MADAME DORVAL.

A vous les chants d'amour, les récits d'aventures,
 Les tableaux aux vives couleurs,
Les livres enchantés, les parfums, les parures,
 Les bijoux d'enfant et les fleurs ;

A vous tout ce qui rit aux yeux, qui plaît à l'âme
 Et fait aimer l'instant présent;
Vous qui donnez à tous une vie, une flamme,
 Un nom tout jeune et séduisant;
Vous que l'illusion couronne, inspire
 De bonheur ou de désespoir;
Reine des passions, qui deux fois savez vivre,
 Pour vous le jour, pour tous le soir.
Pensive solitaire, ou tragique merveille,
 Cœur simple, esprit capricieux,
Riant chaque matin des larmes que la veille
 Vous fîtes tomber de nos yeux;
Des chants inspirateurs respirez l'ambroisie,
 Loin du vulgaire âpre et fatal,
Vivez dans l'art divin et dans la poésie
 Comme un phénix dans un cristal.

 Alfred DE VIGNY.
 (1838.)

A MADAME ALLAN-DORVAL.

Autour de vous, blanche sœur d'Ophélie,
Fleur de l'Eden transplantée en ces lieux,
Soufflent des vents, des vents injurieux
Qu'a déchaînés l'envieuse Thalie.
Votre chemin est semé de cailloux,
Votre beau lac se voile d'un nuage;
Vous-même, hélas! devant ce ciel jaloux,
Tremblez de peur et conjurez l'orage.
Montez, montez, pâle Desdemona,
Montez toujours sur la rude colline:
Il vous manquait l'auréole d'épine

Dont chaque front martyr se couronna.
Montez! qu'importe? — A votre blanche épaule
Un peu de sang peut-être se verra,
Mais dans le ciel l'ange vous recevra :
Vous chanterez la *Romance du Saule!*
Vous chanterez et, sous l'encens du soir,
Verrez descendre un grave et vieux prophète :
C'est William Shakspeare, ingrat poète!
Ingrat trois fois, puisqu'il n'a pu vous voir!
Il vous dira qu'il faut qu'hélas! tout meure,
Et Juliette et son noir fiancé,
Ophélia, ce beau marbre glacé,
Desdémona, ce lys courbé qui pleure!
Chanter, souffrir! c'est le destin mortel
De tout génie, ange, poète ou femme.
Regardez donc votre étoile, Madame,
Touchez la croix et marchez à l'autel!

 E. ROGER DE BEAUVOIR.
 (1838.)

A MADAME DORVAL,

Qui a voulu que j'écrivisse sur la première page de son album.

Pour vous offrir mon tendre hommage,
J'aurai donc la première page
D'un album où vingt beaux esprits
Auront bientôt leurs noms inscrits.
Hélas! si les rigueurs de l'âge
N'avaient pas blanchi mes cheveux,

Une telle faveur, je gage,
M'aurait fait bien des envieux.
Pourquoi faut-il que je commence?
Moi pour qui tout semble finir!
Votre tant douce préférence
Viendrait-elle me rajeunir?
Mais honni soit qui mal y pense;
Et quoi qu'il puisse m'advenir,
Laissez-moi du moins l'espérance
De vivre en votre souvenir.

<div style="text-align:right">MICHAUD,

De l'Académie française.

(Mort à 72 ans, en 1889.)</div>

Dans l'intéressante collection de l'*Autographe*, publiée en 1864-65, par MM. de Villemessant et Bourdin, on trouve, page 138, une curieuse lettre de Marie Dorval, adressée, en 1847, à Laferrière après sa création du *Chevalier de Maison-Rouge* au Théâtre-Historique. Cette lettre est accompagnée de la petite note suivante de M. Gustave Bourdin : MARIE DORVAL (1798-1849). *Trente ans ou la vie d'un Joueur*, de Victor Ducange; *Antony*, d'Alexandre Dumas; *Chatterton*, d'Alfred de Vigny; *la Main droite et la Main gauche*, de Léon Gozlan; *Lucrèce*, de Ponsard; *Angelo*, de Victor Hugo; que de triomphes! mais je cite de mémoire et j'en oublie, et *Marie-Jeanne*, de Maillan (et d'Ennery), et *Phèdre*, et tant d'autres! Autant de rôles, autant d'incarna-

tions vivantes, frémissantes, palpitantes, débordant de fougue, de sensibilité et de passion.

Voici maintenant l'autographe :

« Mon cher enfant, j'ai vu hier le beau drame de
« Dumas, m'avez-vous vue dans la salle? je crois
« que oui. Vous avez joué *(surtout le huitième*
« *tableau)* sous l'empire d'une émotion renouvelée,
« n'est-ce pas, par la présence de gens dont vous
« saviez que vous alliez être compris? eh bien, je vous
« ai trouvé *parfait*, entendez-vous, (dans ce tableau)
« de pantomime, de geste, d'émotion, du *jeu dou-*
« *ble* que vous avez dans la scène avec Lorin, du
« trouble et de la tendresse extrême et jeune de
« votre voix, de la grâce avec laquelle vous dénouez
« les rubans, et du geste passionné et *chaste* qui
« suit ce mouvement. C'était charmant. Ces mots :
« *Elle pleure! elle ne m'aime pas*, et d'autres encore,
« sont trouvés dans la nature d'un cœur amoureux
« et désolé. Des mots dits avec cette vérité remuent
« plus d'un passé dans le cœur de bien des pauvres
« femmes qui sont là..... Vous êtes d'une jeunesse
« extraordinaire, comment faites-vous pour avoir
« l'air d'avoir vingt ans?

« Je vous trouve moins naturel dans les choses
« *ordinaires*, alors il y a *un peu* de manière, un
« peu, *mais très peu* d'affectation; ces petites taches
« disparaissent dès que vous entrez dans une action
« quelconque.

« Voilà, mon cher ami, ce que j'ai à vous dire,
« parce que je vous sais *amoureux* de votre art, et

« qu'il me semble que vous serez heureux de ma
« petite lettre.

« Bien à vous,
 « Marie Dorval.
« Jeudi, 9 septembre 1847. »

Mᵐᵉ Luguet possède encore à son service une vieille bonne, plus qu'octogénaire, Constance, qui l'a élevée et qui n'a pas quitté Mᵐᵉ Dorval depuis 1818 jusqu'à sa mort. C'est une de ces vieilles domestiques, comme on n'en trouve plus guère de nos jours, pleines de dévouement et d'affection pour leurs maîtres, et qui font partie, comme dit Chateaubriand, du patrimoine de la famille (1). Cette vieille bonne a vu naguère chez sa maîtresse, toute la pléiade romantique de 1830 : Hugo, Vigny, Dumas, Gozlan, Roger de Beauvoir, et tant d'autres. Il lui en est même resté un certain cachet littéraire, et la preuve c'est qu'elle ne peut supporter aujourd'hui la lecture des romans de Ponson du Terrail. Or, un soir entrant dans la chambre où Mᵐᵉ Luguet faisait à haute voix la lecture à ses enfants : « Qu'est-ce que tu lis donc là, Caroline. » — « Cela ne t'intéresserait pas, ma bonne Cons-

1. Cette vieille bonne vient de mourir (janvier 1868), à 85 ans, après *cinquante ans de service dans la famille;* aussi M. et Mᵐᵉ Luguet, qui la regardaient en effet comme de leur famille, ont-ils poussé l'attention délicate jusqu'à envoyer à leurs amis des lettres de faire-part de cette mort.

tance; c'est la traduction des *Métamorphoses* d'Ovide. »
— « Ovide? qu'est-ce que c'est que celui-là? un pas grand chose; *je ne l'ai jamais vu chez ta mère!..* »

Je ne sais si je me trompe, mais cette réponse, ainsi faite sérieusement, me semble adorable de candeur naïve et de simplicité ingénue.

———

Pendant la répétition générale de *Chatterton*, nous étions, M^{me} Dorval et moi, — ah! vous n'avez pas vu Marie Dorval dans *Kitty-Bell*, — dans le petit foyer de la Comédie-Française. Nous causions de la fin de *Chatterton* et des différents genres de mort au théâtre. A ce propos, M^{me} Dorval rappelait que dans sa jeunesse on lui avait fait jouer au théâtre de la Porte-Saint-Martin, une pièce, *la Fille du Musicien* (1825), dans laquelle elle s'asphyxiait en scène. Cette mort préoccupait beaucoup Marie Dorval, amante passionnée de la vérité.

— Comment meurt-on par asphyxie? quels sont les premiers symptômes? quelles crises se développent alors? comment la mort envahit-elle le patient?

Pour résoudre ces questions, Marie Dorval ne trouva rien de mieux que d'allumer dans sa chambre un réchaud de charbon, en ayant soin de se tenir près d'une fenêtre afin de faire jouer l'espagnolette quand elle sentirait ses forces l'abandonner.

Le réchaud brûlait pendant que Marie, pleine d'enthousiasme, répétait son rôle.

— C'est bien cela, disait-elle, oui. Oh! quel succès! comme c'est naturel

En effet, c'était si nature que bientôt elle tombait sur le parquet sans avoir la force de faire jouer l'espagnolette.

Heureusement pour elle, la cloison joignait mal, et ses voisins, ayant senti l'odeur du gaz carbonique, accoururent et sauvèrent la vie à Marie Dorval.

La jeune et déjà célèbre actrice en fut quitte pour faire retarder de deux jours la première représentation du mélodrame qui eut un immense succès.

(*Événement* du 5 mars 1866.)

Les lettres spirituellement méchantes de M^{lle} Mars, publiées dernièrement par le *Figaro*, donnent de l'à-propos à la lettre suivante adressée naguère par Merle à son ami Ch. Maurice, le journaliste :

«Qui a pu exciter la colère sous l'influence de laquelle tu as écrit ce matin dix lignes de ton journal *(Le Courrier des Théâtres)* ? Je ne puis l'attribuer qu'à mon article, dont la criminalité ne peut se trouver que dans l'*audace* du parallèle entre M^{lle} Mars et M^{me} Dorval. Que M^{lle} Mars se console, on a eu aussi l'*audace* de comparer Napoléon à Alexandre et à César, et il a eu la grandeur d'âme de ne pas s'en offenser. M^{lle} Mars aurait dû avoir autant de magnanimité, et ne pas exercer le despotisme de son amitié pour troubler des affections et des attachements de vingt ans, qui sont aussi respectables

et aussi vifs que les siens. Je t'en dirai plus long ce soir. Tout à toi, ami.

« MERLE.

« 19 Février 1833. »

(*Histoire Anecdotique du Théâtre*, tome 2, page 57.)

Mᵐᵉ Dorval était en représentation, il y a déjà longues années, dans une grande ville de province, en même temps que l'abbé Deguerry, aujourd'hui curé de la Madeleine, et jeune alors, y faisait le soir des conférences religieuses fort suivies. L'actrice s'étant un jour rencontrée par hasard avec le prédicateur, lui dit de son ton enjoué : « Ah ! monsieur l'abbé, vos représentations font du tort aux miennes. » — « Soit, madame, répond en souriant l'abbé, homme d'esprit, nous alternerons. »

C'était en 1827, pendant que Mᵐᵉ Dorval jouait à la Porte-Saint-Martin *Trente ans ou la vie d'un joueur*. Un soir, dans sa loge, une pauvre habilleuse du théâtre lui demande conseil sur une modeste robe de stoff, qu'elle voulait faire teindre. L'actrice feint de ne rien entendre, et ne répond pas ; mais le lendemain, apportant une belle robe neuve et la donnant à la pauvre femme tout étonnée :

« Tenez, dit-elle, voilà votre robe d'hier ; *je l'ai fait teindre en mérinos.* »

C'est M^me Dorval qui, par sa recommandation à A. Dumas, fit venir à Paris Melingue, l'artiste aimé du boulevard, le créateur de *Benvenuto-Cellini* et de *d'Artagnan*.

Un jour d'octobre 1832, Dumas reçoit le matin la visite d'un grand garçon de bonne mine qui lui apporte de Rouen une lettre de M^me Dorval. Je laisse la parole à Dumas :

J'ouvris la lettre et je lus; tout en lisant je regardais par dessus le papier.

Voici ce que m'écrivait M^me Dorval :

Octobre 1832.

« Mon cher Dumas,

« Je vous adresse M. Gustave, qui vient de jouer la comédie avec moi à Rouen.... »

C'était un comédien ou plutôt un tragédien, car, campé et drapé comme il l'était, il semblait modelé sur une statue.

Et, cependant, il y avait dans ce garçon-là bien plus de moyen-âge que d'antiquité, bien plus du siècle de Léon X que du siècle de Périclès.

Je continuai la lettre :

« C'est, comme vous le voyez, un beau premier rôle, plein d'inexpérience et de bonne volonté, et qui a sa place marquée à la Porte-Saint-Martin... »

C'était, en effet, un magnifique cavalier dans le sens qu'on donnait sous Louis XIII à ce mot, avec de longs cheveux noirs, des yeux magnifiques, un nez droit, d'une belle proportion, et un teint d'une belle pâleur.

Le seul défaut de ce très beau visage était peut-être un prolongement un peu marqué de la mâchoire inférieure; mais ce défaut se perdait dans une belle barbe noire, mêlée de tons roussâtres, comme il y en a dans les barbes du Titien.

Du reste, grand, portant la tête haute, et visiblement adroit de tout son corps.

En le regardant, en lui voyant à la main un feutre pointu, à larges bords, en revenant du feutre au visage, en passant du visage à la tournure, j'étais tout étonné de ne pas voir la coquille d'une épée sortir des plis si élégants de ce manteau.

« Quelque chose que vous fassiez pour lui, il est homme à vous le rendre en vous jouant, un jour, vos rôles comme personne ne vous les jouera... »

Diable! murmurai-je, le fait est qu'avec cette tête et cette tournure-là, s'il y a dans l'homme un grain de talent, il peut aller loin.

« D'ailleurs, causez avec lui; dites-lui de vous raconter sa vie, et vous verrez que vous avez affaire à un véritable artiste.

« Marie DORVAL.

« *P. S.* — S'il n'y avait point place pour lui, en ce moment, au théâtre de la Porte-Saint-Martin, tâchez de lui être utile en lui faisant avoir un travail quelconque comme sculpteur ou comme peintre. »

Un soir, en 1839, après une représentation du *Proscrit*, à la Renaissance, où Mme Dorval produi-

sait tant d'effet quand elle cherchait ses diamants, qu'elle avait sur la tête, et qu'elle s'écriait en les retrouvant : « *Ah ! les voilà !* » un soir, dis-je, son amie, M^me Sand, entre dans sa loge : « Tiens, dit-elle, tu as donc des diamants, toi ! Est-ce qu'ils sont fins ? » — « Oui, dit M^me Dorval souriant, ils sont f-e-i-n-t-s ; oui, ma chère George, je feins d'avoir des diamants. »

M^me Dorval, en effet, n'était pas une actrice à avoir à elle des diamants vrais, comme les fameux diamants de M^lle Mars, ou comme ceux de M^lles X., Y., Z., qu'on pourrait citer aujourd'hui.

LETTRE DE M. DE CUSTINE A M^me DORVAL,

(En lui envoyant un exemplaire de *Romuald*. — 1848.)

On sait que le marquis de Custine est mort à 64 ans, en septembre 1857. Son roman théologique de *Romuald* avait pour but de combattre le scepticisme religieux.

« Qui peut avoir plus de droits que vous à un exemplaire de *Romuald* ? Quand je veux me rapprocher d'une personne qui comprend tout, c'est-à-dire qui a autant de cœur que d'esprit, je pense à vous. Acceptez donc ce travail de quatre années, médité d'avance pendant vingt. Comme il n'y a plus de public, les lecteurs d'élite n'en deviennent que

plus précieux. Si je ne partais pas pour l'Italie, j'irais vous porter moi-même ce fruit d'un travail consciencieux, exposé à être emporté par la tempête, comme une feuille morte, et vous dire que l'auteur est et sera toujours un de vos meilleurs amis, comme il est un de vos plus fidèles admirateurs.

« A. DE CUSTINE. »

Mᵐᵉ Dorval possédait un registre où elle inscrivait, au jour le jour, les vers qu'on lui adressait et les passages qui la frappaient le plus dans ses lectures. Il nous a été donné de parcourir ce précieux manuscrit, relique de famille inestimable, conservé pieusement par sa fille Mᵐᵉ Luguet. C'est là où nous avons puisé la plupart des pièces inédites insérées dans ce volume. On y trouve, au hasard des lectures, des passages de lord Byron, Sainte-Beuve, Vigny, Montaigne, Mirabeau, Walter-Scott, G. Sand, B. Constant, Shakspeare, Hamilton, J.-J. Rousseau, Goëthe, Larochefoucauld, A. Karr, Michaud, Brizeux, A. de Musset (la lettre de Bernerette), Stendahl, Vauvenargues, J. Sandeau, Pascal, Madame de Staal (Mˡˡᵉ Delaunay), La Bruyère, Mᵐᵉ de Sévigné, V. Hugo (les scènes principales du *Roi S'amuse*), Montesquieu, Descartes, Chateaubriand, Senèque, etc., etc.

J'y relève cette jolie pensée de Sainte-Beuve dans

Volupté : « La seule chose qui me console de l'absence, c'est la pensée qu'elle empêche qu'aucune diminution d'affection, aucun éloignement personnel ne puissent naître de l'ennui ou de quelque désaccord..... »

Et cette autre, d'Alfred de Vigny, dans *Stello :* « Les portraits ne font battre qu'un seul cœur, et, quand ce cœur ne bat plus, il faut les effacer. »

Et ces vers sur l'idéal, qui ressemblent assez à des vers de Musset :

« Ah ! c'est que l'idéal qui plane sur ta tête
« En cris de désespoir change tes cris de fête;
« Et que toujours poussé vers le but inconnu,
« Tu demande au bonheur : fantôme, où donc es-tu ? »

Mais il faut s'arrêter, car on voudrait tout citer dans cet écrin littéraire. Ce manuscrit ne quittait jamais Mme Dorval, même dans ses voyages, car j'y lis, sous la date du Mans, 18 mars 1839, une citation de *Chatterton :* « Libre de tous ! etc., jusqu'à : je vous dis adieu » (acte III, scène VII); et au-dessous une autre citation du même drame : « les passions des poètes n'existent qu'à peine ; on ne doit pas aimer ces gens-là ; franchement, ils n'aiment rien ; ce sont tous des égoïstes ; le cerveau se nourrit au dépens du cœur. Ne les lisez jamais et ne les voyez pas. »

Sous cette date néfaste de 1848! cette année fatale qui lui ravit son Georges bien-aimé, Mme Dorval a écrit ce verset de psaume, cité par Mme V. Hugo :

« Si je viens à t'oublier, ô mon fils, etc. » Et plus bas : « Mon Dieu, je me soumets à l'absolu pouvoir que vous avez sur la vie que j'ai reçue de vous, et que vous me redemanderez quand il vous plaira. »

CHAPITRE IX

BIBLIOGRAPHIE.

Dans ce chapitre, destiné uniquement aux bibliographes et aux collectionneurs, nous donnons, comme il avait été dit dans la préface, deux tableaux, aussi complets qu'il nous a été possible, contenant : l'un, sinon tous les rôles *créés* par Mme Dorval, ce qui serait à peu près impossible aujourd'hui, du moins la plus grande partie ; l'autre, les principaux rôles *repris* par cette actrice.

Nous n'ignorons pas que ces tableaux ne sont qu'un simple objet de curiosité ; mais les renseignements qu'ils donnent, nous en pouvons garantir la scrupuleuse exactitude ; à ce titre, ils ne déplairont peut-être pas aux bibliographes dramatiques, et c'est pour cela que nous les avons fait suivre de quelques notes explicatives.

Enfin ce chapitre se termine par la liste des ouvrages où nous avons puisé, et que le lecteur pourra consulter, s'il veut compléter nos citations ou s'assurer de leur parfaite exactitude.

1. Principaux rôles créés par Marval, par ordre chronologique.

Nos	RÔLES.	TITRES DES PIÈCES.	NOMS DES AUTEURS.	DATES DES 1res REPRÉSENT.	THÉÂTRES.	RENVOIS.
1	Amélie.	La Cabane de Montainard.	…éric et Victor (Ducange).	26 sept. 1818.	Porte-St-Mar.	V. p. 33.
2	Charlotte.	Le Jeune Werther.	…il.	19 janvier 1819.	id.	V. p. 34.
3	Clémentine.	Le Banc de Sable.	…éric et Merle.	14 avril 1819.	id.	id.
4	Lady Hélène.	Les Clefs Ecossais.	…e Pixérécourt.	1er sept. 1819.	id.	id.
5	Mlle Clairon.	Le Tailleur de Jean-Jacques.	…gemont, Merle, Simonin.	12 nov. 1819.	id.	id.
6	Malvina.	Le Vampire.	Nodier et Carnouche.	13 juin 1820.	id.	id.
7	Elodie.	Le Solitaire.	…nier et Saint-Hilaire.	12 juillet 1821.	id.	id.
8	Elisabeth.	Le Château de Kénilworth.	…rie et Lemaire.	23 mars 1822.	id.	id.
9	Emma.	Les Deux Coups de Sabre.	…oine et Charles.	9 mai 1822.	id.	id.
10	Marquise de St-Salvator.	Le Lépreux de la Vallée d'Aoste.	…ubigny et Merle.	13 août 1822.	id.	id.
11	Thérèse.	Les Deux Forçats.	…mouche, Boirie, Poujol.	3 octob. 1822.	id.	id.
12	Elfride.	Elfride.	…landes et Antier.	28 décem. 1822.	id.	V. p. 35.
13	Laurette.	Les Deux Sergents.	…ubigny.	20 février 1823.	id.	
14	Valérien.	Valérien ou le jeune Aveugle.	…non-Nisas et T. Sauvage.	17 avril 1823.	id.	
15	Rosine, Georget, Hélène	Le Comédien de Poitiers.	…le, Carnouche, de Courcy.	16 sept. 1823.	id.	
16	Marthe.	Marthe ou le Crime d'une Mère.	…l-N (aurice).	28 octob. 1823.	id.	
17	Ourika.	Ourika ou l'Africaine.	…le et de Courcy.	3 avril 1824.	id.	
18	Jane-Shore.	Jane-Shore.	…e la Salle, Comberousse.	19 avril 1824.	id.	
19	Pauline.	Le Commissionnaire.	…laloue et Ménissier.	10 juin 1824.	id.	
20	Milady Tizlé.	L'Ecole du Scandale.	…nier, Jouslin de la Salle.	8 décem. 1824.	id.	
21	Rosalie.	Le Petit Ramoneur.	Sauvage.	23 juin 1825.	id.	
22	Marie.	Le Docteur d'Altona.	Chavanges, Comberousse.	18 octob. 1825.	id.	V. p. 428.
23	Louise.	La Fille du Musicien.	…nier et de Ferrière.	10 décem. 1825.	id.	
24	Amélie.	Le Caissier.	…la Salle et St-Maurice.	30 mars 1826.	id.	
25	Cécilia.	Le Contumace.	…e et Antony (Béraud).	10 juin 1826.	id.	V. p. 212.
26	Jenny.	Le Monstre et le Magicien.	…la Salle et St-Maurice.	28 novem. 1826.	id.	
27	Aurélie.	Trente Ans ou la Vie d'un Joueur.	Ducange et Dinaux.	19 juin 1827.	id.	V. p. 38.
28	Duchesse de Francheville.	Les Deux Filles Spectres.	…eucercier.	8 novem. 1827.	id.	
29	Guilty.	Le Chasseur Noir.	…utier et Th. Nézel.	30 janvier 1828.	id.	
30	Lucie.	La Fiancée de Lammermoor.	Ducange.	25 mars 1828.	id.	V. p. 43.
31	Marguerite.	Faust.	…ier, Merle et Béraud.	29 octob. 1828.	id.	id.
32	Mistriss Wilkins.	Rochester.	…ntier et Th. Nézel.	17 janvier 1829.	id.	id.
33	Mlle d'Armans.	Sept Heures, ou Charlotte Corday.	Ducange.	23 mars 1829.	id.	
34	Eléna.	Marino Faliero.	…sir Delavigne.	30 mai 1829.	id.	V. p. 44.
35	Macbeth.	Macbeth.	Ducange et A. Bourgeois.	9 novem. 1829.	id.	
36	Eléna.	Pchlo ou le Jardinier de Valence.	…mand, J. Dulong.	4 mars 1830.	id.	V. p. 43.
37	Anna.	Les Serfs Polonais.	…enercier.	15 juin 1830.	Ambigu.	
38	Marie-Beaumarchais.	Beaumarchais à Madrid.	…l Halévy.	1er mars 1831.	id.	V. p. 249.
39	Louise.	L'Incendiaire.	…ntier, de Comberousse.	24 mars 1831.	Porte-St-Mar.	V. p. 45.
40	Adèle d'Hervey.	Antony.	…ndre Dumas.	3 mai 1831.	id.	V. p. 54.
41	Marion-Delorme.	Marion Delorme.	…r Hugo.	11 août 1831.	id.	V. p. 76.
42	Jeanne Vaubernier.	Jeanne Vaubernier.	Rougemont, Lafitte, etc.	17 janvier 1832.	Odéon.	V. p. 47.

Nos	RÔLES.	TITRES DES PIÈCES.	NOMS DES AUTEURS.	DATES DES 1res REPRÉSENT.	THÉÂTRES.	RENVOIS.
43	Adèle Evrard.	Dix Ans de la Vie d'une Femme.	Bube et Terrier.	17 mars 1832.	Porte-St-Mar.	V. p. 85.
44	Béatrix Cenci.	Béatrix Cenci.	Custine.	21 mai 1833.	Opéra.	V. p. 82.
45	La Duchesse.	Quitte pour la Peur.	de Vigny.	30 mai 1833.	Théâtre-Fr.	
46	Henriette de St-Brice.	Une Liaison.	...res et Empis.	21 avril 1834.	id.	
47	Margarita.	Lord Byron à Venise.	...elot.	6 novem. 1834.	id.	V. p. 89.
48	Kitty-Bell.	Chatterton.	de Vigny.	12 février 1835.	id.	V. p. 100.
49	Catarina.	Angelo.	or Hugo.	28 avril 1835.	id.	
50	Théola.	Une Famille au Temps de Luther.	...phe Delavigne.	12 avril 1836.	Odéon.	
51	Léa.	Le Camp des Croisés.	...mir Dumas.	3 février 1838.	id.	
52	Mme Valleray.	Les Suites d'une Faute.	...ld et Fournier.	17 avril 1838.	Gymnase.	V. p. 134.
53	Amélie de Révannes.	La Belle-Sœur.	...enin.	3 juillet 1838.	id.	
54	Caroline.	L'Orage.	de Souvestre.	3 août 1838.	id.	V. p. 139.
55	Eugénie.	Henri Hamelin.	id	18 août 1838.	id.	V. p. 140.
56	Caroline Allard.	La Maîtresse et la Fiancée.	...enin et Maillan.	12 juin 1839.	id.	
57	Mme Derville.	Un Ménage parisien.	...enin, Edouard Monnais	» juillet 1839.	Renaissance.	V. p. 139.
58	Béatrix.	Le Mexiraïn.	Soulié et Dehay.	7 novem. 1839.	Théâtre-Fr.	V. p. 146.
59	Louise Dubourg.	Le Proscrit.	ge Sand.	29 avril 1840.	Odéon.	V. p. 154.
60	Cosima.	Cosima.	...Am-elot.	4 novem. 1842.	id.	V. p. 190.
61	Marie-Thérèse.	Les Deux Impératrices.	... Gozlan.	24 décem. 1842.	id.	V. p. 142.
62	Rodolphine.	La Main droite et la Main gauche	...sard.	22 avril 1843.	Porte-St-Mar.	V. p. 183.
63	Lucrèce.	Lucrèce.	...nard frères.	18 juillet 1843.	Odéon.	V. p. 190.
64	Lénore.	Lénore.	...oyer et, G. Vaëz.	11 mars 1844.	Porte-St-Mar.	id.
65	La comtesse.	La Comtesse d'Altemberg.	Duveyrier.	7 février 1845.	id.	V. p. 192.
66	Lady Seymour.	Lady Seymour.	...nery et Maillan.	11 novem. 1845.	Odéon.	V. p. 186.
67	Marie-Jeanne.	Marie-Jeanne.	...sard.	22 décem. 1846.	id.	V. p. 189.
68	Agnès de Méranie.	Agnès de Méranie.	...ur de St-Ybars.	13 avril 1847.		
69	Augusta.	Le Syrien.				

II. Principaux rôles pris par M^me Dorval.

N^os	RÔLES.	ARTISTES CRÉATEURS.	TITRES DES PIÈCES.	NOMS DES AUTEURS.	DATES DES 1res REPRÉSENTATIONS.	THÉÂTRES.	RENVOIS.
1	Laurette.	Mlle Carline.	Camille ou le Souterrain.	Marsollier.	19 mars 1791.	Italiens.	V. p. 27.
2	Josef.	Mlle Renaud.	Les deux Petits Savoyards.	Id.	14 janvier 1789.	id.	V. p. 116.
3	Lucette.	Mlle Beaupré.	Sylvain.	Marmontel.	19 février 1770.	id.	V. p. 28.
4	Aline.	M^me St-Aubin.	Aline, Reine de Golconde.	Et. et Favières.	2 septembre 1803.	Opéra-Com.	id.
5	Jeannette.	M^me Gavaudan.	Joconde.	Étienne.	28 février 1814.	id.	V. p. 33.
6	Paméla.	Mlle Pelletier.	Paméla Mariée.	Boutet-Volméranges.	9 avril 1804.	Porte-St-Mar.	V. p. 33.
7	Pauline.	» »	Les Frères à l'Épreuve.	Id.	6 septembre 1806.	id.	id.
8	Mathilde.	M^me d'Auteuil.	Malhek-Adhel.	Le Roi et X.	7 novembre 1816.	id.	id.
9	Ernestine.	M^me d'Auteuil.	Le Duel et le Baptême.	Desvesville, Merle, Boirie.	30 décembre 1817.	id.	id.
10	Justine.	Mlle Bévalard.	Une Journée au Camp.	Saugiers, Gentil.	17 octobre 1815.	id.	id.
11	M^me de Sénanges.	M^me d'Auteuil.	Le Maréchal de Villars.	Petit-Méré, Duperche.	27 novembre 1817.	id.	id.
12	Annette.	Jenny Vertpré.	La Pie Voleuse.	Caignez, d'Aubigny.	29 avril 1815.	id.	id.
13	Camille.	Mlle Félicie.	Les Frères Invisibles.	Desvesville et X.	10 juin 1819.	id.	id.
14	Marianne.	Mlle Hermine.	Le Capitaine Jacques.	Castre-Poirson.	6 janvier 1819.	id.	id.
15	Marie Stuart.	Mlle Hugens.	Marie Stuart.	Pierre et Rougemont.	8 août 1820.	id.	id.
16	Eugénie.		Les Victimes Cloîtrées.	Boutet-Duval.	28 mars 1792.	Th. de la Nat.	V. p. 159.
17	La comtesse.	Mlle Sainval cad.	Mariage de Figaro.	Beaumarchais.	27 avril 1784.	Théâtre-Fr.	V. p. 174.
18	Phèdre (4^e acte).	Mlle du Pin.	Phèdre.	Pradon.	3 janvier 1677.	Th. Guénég.	V. p. 82.
19	Eulalie.	Mlle Mars.	Misanthropie et Repentir.	Kotzebue.	" 1793.	Théâtre-Fr.	id.
20	Duchesse de Guise.	Id.	Henri III.	A. Dumas.	11 février 1829.	id.	id.
21	M^me Ducresnel.	M^me Scinti.	La Mère et la Fille.	Vatières et Empis.	11 octobre 1830.	Odéon.	id.
22	La Reine Elisabeth.	Mlle Mars.	Les Enfants d'Édouard.	Casimir Delavigne.	18 mai 1833.	Théâtre-Fr.	id.
23	La Maréchale d'Ancre.	Mlle Georges.	La Maréchale d'Ancre.	Alfred de Vigny.	25 juin 1831.	Odéon.	id.
24	Comtesse de Sancerre.	» »	L'Amant Bourru.	Monvel.	14 août 1779.	Théâtre-Fr.	id.
25	M^me Dorsan.	» »	La Femme Jalouse.	Desforges.	15 février 1785.	id.	id.
26	La Tisbé.	Mlle Mars.	Angelo.	Hugo.	28 avril 1835.	id.	V. p. 102.
27	Dona Sol.	Id.	Hernani.	Id.	25 février 1830.	id.	V. p. 118.
28	La Comtesse.	M^me Verteuil.	La Mère Coupable.	Beaumarchais.	26 juin 1792.	Th. du Marais	V. p. 170.
29	Clotilde.	Mlle Mars.	Clotilde.	Frédéric Soulié, Bossange.	11 septembre 1832.	Théâtre-Fr.	V. p. 260.
30	Marguerite.	Mlle Georges.	La Tour de Nesle.	Alexandre Dumas.	29 mai 1832.	Porte-St-Mar.	V. p. 7.
31	Phèdre.	La Champmeslé	Phèdre.	Racine.	1er janvier 1677.	Hôt. de Bour.	V. p. 175.
32	Hermione.	Mlle des Œillets	Andromaque.	Id.	10 novembre 1667.	id.	V. p. 182.
33	Saléma.	Mlle Vanhove.	Abufar.	" 1795.	id.	Théâtre-Fr.	id.
34	Rérangère.	Mlle Georges.	Charles VII, etc.	Alexandre Dumas.	20 octobre 1831.	Odéon.	
35	Jane.	Mlle Juliette.	Marie Tudor.	Victor Hugo.	6 novembre 1833.	Porte-St-Mar.	V. p. 126.

OBSERVATIONS.

(Les numéros se rapportent à ceux des tableaux précédents.)

I. RÔLES CRÉÉS.

1. Première création de M^me Dorval. Les auteurs, Frédéric et Victor, sont Dupetit-Méré et Victor Ducange.

2. Vaudeville, parodie du célèbre roman de Goëthe, que M^me Dorval joua avec son protecteur Potier et Jenny Vertpré ; la 1re édition, de 1819, porte Gentil pour seul nom d'auteur. Une seconde édition, à la reprise aux Variétés (28 mars 1825), porte Désaugiers et Gentil. Il ne faut pas confondre cette parodie avec *Werther ou les Egarements d'un cœur sensible*, drame en un acte, par G. Duval et Rochefort, joué aussi par Potier, aux Variétés, le 29 septembre 1817.

5. Comédie, jouée aussi avec Potier.

6. Pièce devenue très rare. V. *Mémoires* d'Alexandre Dumas, édition Lévy, t 3, p. 157.

7. Tiré du roman de ce nom, du vicomte d'Arlincourt, qui eut un succès de vogue sous la Restauration.

8. Tiré du roman de Walter-Scott.

9. Les auteurs, Antoine et Charles, sont Antony Béraud et Ch. Puisays.

10. Pièce devenue très rare, tirée de la nouvelle si connue de Xavier de Maistre. D'Aubigny est le pseudonyme de Théodore Baudouin.

11. Le premier drame qui fait la réputation de M^me Dorval.

12. La pièce imprimée est non signée.

15. Vaudeville à tiroir, joué avec Potier.

17. Tiré d'une nouvelle de ce nom, de M^me de Duras.

20. Imité de Shéridan.

23. Imité de Schiller. La date de la première représentation de ce drame (10 décembre 1825) est la même que celle de *la Dame Blanche*, qui eut sa 1000^e représentation à Paris, à l'Opéra-Comique, le 16 décembre 1862.

25. Ch. Nodier y collabora. Cette pièce, devenue très rare, fut reprise à l'Ambigu, en 1861, mais refondue par Ferdinand Dugué. C'est par erreur, p. 212 et 213, que M. Bénédit appelle l'héroïne *Amélia*, c'est *Cécilia*.

27. La première création de Dorval avec Frédérick Lemaître.

28. Lemercier, auteur de *Pinto*, etc., de l'Académie Française, où Victor Hugo lui a succédé, le 3 juin 1841.

29. Avec Frédérick Lemaître.

30. Id. Imité du roman de Walter-Scott.

31 et 32. Id. Pièces devenues rares.

33. Id.

34. Avec Ligier, qui créa le rôle de *Marino-Faliero*.

35. Imitation libre de Shakspeare.

36. Un grand succès; avec Frédérick Lemaître. Victorien Sardou, dans sa comédie de *Maison-Neuve* (1866), a imité la situation principale de ce drame. V. Paul Foucher, *Entre Cour et Jardin*, p. 511.

37. Avec Beauvallet.

38. Avec Bocage faisant Beaumarchais. « M^me Dorval était admirable dans ce rôle de Marie, » dit Paul Foucher.

19 *bis*..

39. Avec Bocage. La pièce est devenue rare.

40 et 41. Id.

42. Avec Provost et Ferville.

44. Avec Frédérick Lemaître. La pièce, devenue fort rare aujourd'hui, n'eut que *trois* représentations. « Et M^me Dorval, si charmante dans *Chatterton*, si gracieuse dans *Béatrix Cenci;* qu'elle a dû rire de bon cœur en regardant M^lle Ida ! » (dans *Caligula*, tragédie d'A. Dumas...) (M^me Delphine de Girardin, *Lettres Parisiennes*, 30 décembre 1837.)

45. Joué une seule fois, avec Bocage, Provost, et M^lle Dupont. Repris au Gymnase, en 1850, par Bressant et Rose Chéri.

46. Son premier début à la Comédie-Française.

47. Ancelot, de l'Académie, mort en 1854, à 60 ans.

48. Son chef-d'œuvre.

49. Avec M^lle Mars.

51. On s'occupa beaucoup de son costume dans ce rôle, dans le salon de M. Michaud, de la *Quotidienne*, l'historien des Croisades. Ad. Dumas, mort à 56 ans, 15 août 1861.

53. Son premier début au Gymnase.

54. D'après une nouvelle de Frédéric Soulié. Joué avec Paul, Klein, etc.

55. Avec Bocage.

57. { L'un des auteurs, Edouard Monnais, est mort à 69 ans, le 26 février 1868.

Il y a, sous ce même titre, une pièce de Bayard, en 5 actes et en vers, jouée en 1844 au Théâtre-Français.

58. Avec Bocage. Nous ne croyons pas cette pièce imprimée.

59. Son début à la Renaissance. Joué avec Guyon, Montdidier, etc.

60. Premier ouvrage dramatique de G. Sand. L'édition *originale*, 1 v. in-8°, Bonnaire éditeur, sans les noms des artistes qui ont créé les rôles, est devenue très rare.

62. Première pièce de Léon Gozlan. Jouée avec Bocage.

63. Première pièce de Ponsard, et première *création* de M^me Dorval dans la tragédie. Jouée avec Bocage.

64. D'après la ballade allemande de Bürger. Devenu rare.

66. Ch. Duveyrier, frère du vaudevilliste Mélesville ; bien connu par ses opinions saint-simoniennes ; mort à 63 ans, le 10 novembre 1866.

67. Création sublime.

68. Avec Bocage.

69. Dernière création de M^me Dorval.

II. RÔLES REPRIS.

1 et 2. Opéras-comiques de Dalayrac. M^me Dorval est tout enfant.

3. Musique de Grétry. id.

4. Musique de Berton.

5. Musique de Nicolo.

6. Premier début de M^me Dorval, à Paris, à la Porte-Saint-Martin, le mardi 12 mai 1818.

7. Son second début le 14 mai 1818.

8. Son troisième début le 14 juin 1818.

9. Repris par M^me Dorval le 21 août 1818.

10. Id. id. le 17 septembre 1818. Ce mélodrame comique est connu aussi sous le nom de : *Les Pan-*

dours. Quant au mélodrame des *Catacombes*, cité aussi par Rolle (p. 34), nous ne croyons pas qu'il ait jamais été imprimé ; du moins toutes nos recherches, et très minutieuses, n'ont pu rien découvrir à son sujet. Il en est de même de *Amy-Robsart*.

15. Drame tiré de Schiller.

16. Repris par M^{me} Dorval, à la Porte-Saint-Martin, le 19 août 1830, quelques jours à peine après la révolution de juillet.

17. Joué au Théâtre-Français, par Mars et Dorval, le 9 février 1833.

18. Premier essai tragique de M^{me} Dorval, 30 mai 1833.

19. Traduction de M^{me} J. Molé. Repris par M^{me} Dorval, aux Français, le 9 mai 1834.

20. Repris en mai 1834, par M^{me} Dorval, pour ses débuts aux Français.

21. Repris le 16 juin 1834, id. id.

22 23 24 et 25. Joués par M^{me} Dorval, au Théâtre-Français, de 1834 à 1836.

26. Repris par M^{me} Dorval, remplaçant M^{lle} Mars, le 26 mars 1836.

27. Repris le 20 janvier 1838, id.

28. Repris le 22 septembre 1838, dans une représentation à bénéfice, à la Comédie-Française.

29. Repris par M^{me} Dorval, à la Renaissance, en 1840, et à l'Odéon, en 1843, avec Bocage.

30. Repris par M^{me} Dorval avec Bocage (Buridan) à la Porte-Saint-Martin, le 1^{er} septembre 1843. Six semaines après, le 13 octobre, à ce même théâtre, ce même drame était joué par Frédérick Lemaitre (Buridan) et par M^{lle} Georges. On sait que Bocage et M^{lle} Georges ont créé, à l'origine (29 mai 1832), les rôles de Buridan et de Marguerite de Bourgogne.

31. Joué à l'Odéon, par M^me Dorval, en novembre 1842.

32 et 33. Id. id. en 1842 et 1843.

34. Joué par M^me Dorval, à l'Odéon, vers 1842—43, et au Théâtre-Historique, avec Fechter (Yacoub) en septembre 1848.

35. A l'Odéon, vers 1844.

Note ajoutée pendant l'impression : A l'heure même où s'imprimait l'article nécrologique de la page 353, son auteur, Jules de Prémaray, succombait, le 9 juin 1868, à 49 ans, à la cruelle maladie qui le tenait, depuis longtemps déjà, éloigné du monde des lettres.

III. OUVRAGES A CONSULTER SUR M^me DORVAL.

BANVILLE (Th. de). — Les Pauvres Saltimbanques (1853), p. 29-34.

BRIFFAULT (Eugène). — Article sur Marie Dorval, *Dictionnaire de la Conversation*, t. 7 du supplément.

DESCHANEL (Emile). — La Vie des Comédiens (1860), p. 311-314.

DUMAS (Alexandre). — Mémoires, passim, et la Dernière Année de Marie Dorval, brochure (1855).

Fontaney. — M^me Dorval. L'Artiste. 1^re Série, t. III (1832).

Foucher (Paul). — Entre Cour et Jardin, 1 v. 1867, p. 494, et passim.

Gautier (Théophile). — Histoire de l'Art Dramatique en France (1858), 6 v., passim.

Gozlan (L.). — Actrices Célèbres : M^me Dorval (1843).

Id. — Balzac Chez Lui. (Lévy, éditeur), p. 103-110.

Hugo (M^me Victor). — Victor Hugo Raconté par un Témoin de sa Vie (1863), t. 2.

Id. — La Dernière Année de M^me Dorval, (au tome VI de l'Histoire de la Littérature Dramatique de J. Janin), v. p. 311 de ce vol.

Jouvin (B). — Feuilleton du *Figaro* du 7 mai 1857.

Janin (Jules). — Histoire de la Littérature Dramatique, (Lévy, 1858, 6 v.); passim et surtout t. VI.

Id. — Rachel et la Tragédie; passim.

Maurice (Charles). — Histoire Anecdotique du Théâtre, (2 v. 1856); passim, t. II.

Monnier (Henry). — Mémoires de Joseph Prudhomme (1857), t. 2, p. 14-25.

Montchamp (de) et Mosont. — Les Reines de la Rampe (1863), p. 197-229.

Muret (Théodore). — A Travers Champs (1858), t. 1^er, p. 50-59.

Paul (Adrien). — A Côté du Bonheur, feuilleton anecdotique sur M^me Dorval, *Siècle* des 9 et 10 février 1855. Publié ensuite dans le *Musée littéraire* de ce journal.

Planche (Gustave). — Galerie de la Presse (1839), 2ᵉ série, livraison 31ᵉ, Mᵐᵉ Dorval.

Rolle (H.). — Galerie des Artistes Dramatiques (1841), Mᵐᵉ Dorval.

Sand (George). — Histoire de ma Vie (1855), Lévy, t. IX, chap. IV, p. 120-164. V. p. 276 de ce vol.

Vacquerie (Auguste). — Profils et Grimaces, 1ʳᵉ édition, 1856 (Lévy), p. 195-207.

Enfin on peut consulter les journaux et les comptes-rendus de théâtres de 1822 à 1847, et les articles nécrologiques publiés en mai et en juin 1849.

APPENDICE

A la fin d'un volume consacré à la gloire de Marie Dorval, nul ne s'étonnera, après les avoir lus, de voir ici reproduits quelques fragments d'une conférence littéraire faite par l'auteur, le 23 mars 1867, dans la petite ville qu'il habite, sur *le Théâtre Moderne, Chatterton et Madame Dorval.*

Mesdames et Messieurs,

Malgré les obligeantes instances, trop flatteuses pour moi, qui m'ont engagé à prendre part à ces conférences, ce n'est pas, croyez-le bien, sans embarras que je viens aujourd'hui à cette place prendre la parole devant vous après les hommes habiles et autorisés qui m'y ont précédé. Mon embarras s'augmente encore pour une raison que vous allez comprendre..... Je désirerais acclimater parmi vous un système qui réussit parfaitement bien en Angleterre, celui de simples lectures, entremêlées de

quelques brèves réflexions. Je n'ai donc, vous le voyez, aucune prétention dogmatique; toute mon ambition serait de vous faire passer, dans une sorte de causerie familière, une heure, je n'oserais dire agréable, mais sans trop d'ennui. Si je n'y réussis pas, si mon essai est malheureux, ce n'est pas que le système soit mauvais, c'est que je l'aurai mal mis en pratique; ne vous en prenez donc qu'à moi, qui serai le seul coupable, et je vous en demande d'avance l'absolution, me consolant un peu, car puisque nous sommes en carême, je vous aurai ainsi fait faire pénitence. Rassurez-vous toutefois, la pénitence sera courte; je ne veux point abuser longtemps de votre bienveillante attention que je sollicite, j'aime mieux la laisser non entièrement satisfaite que de la fatiguer, et cette montre, que je mets là sous mes yeux, saura me rappeler à l'ordre si je m'oubliais, et me dire, le temps venu, de son aiguille inflexible : c'est assez, n'allons pas plus loin. Je commence donc sans plus ample préambule.

Je vais vous entretenir du théâtre, de l'art dramatique, de cet art dont M. Guizot lui-même, le grave et austère M. Guizot a dit: « Art si puissant et si attrayant que toujours et partout, au temps de son enfance et de sa maturité, de sa gloire ou de son déclin, il est resté invinciblement populaire et ne cesse jamais de charmer les hommes par des chefs-d'œuvre ou par des bluettes. »

Je n'irai point, bien entendu, vous parler du

théâtre de Molière ; après la brillante leçon dont vous vous souvenez tous ici, ce serait à moi une témérité sans excuse que vous auriez le droit et le devoir de ne pas me pardonner. Je ne vous parlerai pas davantage du théâtre antique. L'entretien a été fait et bien fait l'autre jour devant vous par un collègue compétent ; et puis, vous le dirai-je, l'antiquité, je le sais et le proclame bien haut, est une grande dame, très respectable et très vénérable, que je respecte et vénère fort pour ma part ; mais si je l'ai fréquentée jadis au collège, je vous avoue, tout bas et à ma grande confusion, que je l'ai peu fréquentée depuis : je suis de mon temps et vis avec lui. Ce sera donc du théâtre moderne qu'il s'agira ici. Je dis *moderne* et non *contemporain* ; je laisserai de côté MM. Emile Augier, Dumas fils, Sardou, les auteurs dramatiques en vogue aujourd'hui, pour me reporter à une trentaine d'années en arrière, à ce théâtre de 1830, qu'on a appelé *romantique*, et dont Hugo, Vigny, Dumas père sont les plus illustres représentants. Je n'ignore pas qu'il est de mode aujourd'hui de décrier cette époque, sa littérature et le reste ; mais, dût-on m'accuser d'être le *laudator temporis acti* d'Horace, le louangeur du temps passé, je ne suis pas cette mode ; je ne saurais oublier que là sont les souvenirs et les admirations de ma jeunesse, et en littérature, comme en politique, comme en toute chose, je ne puis me résoudre à imiter l'exemple de ce fier sicambre, de ce Clovis, dont on vous a si doctement entretenus

l'autre soir ; *je ne brûle pas ce que j'ai adoré, je n'adore pas ce que j'ai brûlé.* Et puisque j'en suis à la littérature de 1830, laissez-moi en passant constater un fait : Le XIX⁰ siècle, jusqu'à présent, en ce qui touche la littérature, etc.... (v. p. 52). Encore une fois, je ne fais ici que constater le fait, laissant à d'autres plus autorisés le soin de rechercher les causes de cette décadence et de les développer devant vous.

Messieurs, deux grands siècles, le XVII⁰ et le XVIII⁰, ont vu trois grandes actrices illustrer la scène française : La Champmeslé, les amours du tendre Racine, qui composa pour elle, vous le savez, sa Phèdre, immortelle comme la passion dont elle est l'expression brûlante; Adrienne Lecouvreur, qui fut adorée du brillant maréchal Maurice de Saxe, et dont la mort subite en 1730 et le refus injuste de sépulture, inspirèrent à Voltaire cette pièce si belle et si connue :

> Que vois-je? quel objet! Quoi! ces lèvres charmantes,
> Quoi! ces yeux d'où partaient ces flammes éloquentes,
> Éprouvent du trépas les livides horreurs! etc...

et enfin M^lle Clairon, morte seulement en 1803.

Le XIX⁰ siècle, lui, et seulement dans sa première moitié, a vu trois comédiennes, non moins grandes que celles que je viens de citer, Mars, Dorval et Rachel, représentant chacune en toute perfection, l'une, la comédie, l'autre, le drame, et la dernière, la tragédie, c'est-à-dire l'art dramatique sous ses

trois formes : Molière, Shakspeare et Corneille. C'est de la seconde de ces trois actrices que je veux vous entretenir. Mais dès ce début une idée me frappe : voilà une femme dont le nom a été répété avec enthousiasme, avec ivresse, par toute une génération ; eh bien! cette femme, son nom est inconnu aujourd'hui à la plupart d'entre vous. Oui, voilà le sort de ces pauvres comédiens, eux partis, rien d'eux ne reste. Le peintre, le sculpteur, le poète, le compositeur laissent après eux des œuvres immortelles, *œre perennius*, plus durable que l'airain, dit Horace, qui les sauvent, qui les préservent de l'oubli. Mais du comédien, de ce geste, de ce jeu muet de la scène, de cette inflexion de voix, de cette physionomie, de ce regard qui faisaient frissonner naguères toute une salle attentive, que reste-t-il après lui? Rien, rien.... Aussi ne meurt-il pas deux fois (1), la première, le jour suprême et fatal, où le rideau tombe sur lui pour la dernière fois; ce jour-là, c'est presque la pierre du sépulcre qui commence à se refermer sur lui. Plus de ces ovations bruyantes, de ces applaudissements enthousiastes si doux à entendre ; plus de ces articles de journaux allant porter votre nom aux quatre

(1) « Des deux morts infligées à la profession du comédien, la dernière lui est venue comme le sommeil; la première, celle qu'il redoutait le plus, l'heure de la retraite, lui a été épargnée. »

(Discours de M. Edouard Thierry, sur la tombe de Provost, 28 décembre 1865).

coins de la France ; plus de ces soirées enivrantes où toute une salle émue et haletante demeure suspendue aux lèvres de l'artiste inspiré ; plus de bruit, plus de lumière, ce bruit et cette lumière qui étaient votre vie ; mais l'ombre, le silence, l'oubli... l'oubli qui se fait de plus en plus profond à mesure que le temps s'éloigne et que disparaissent un à un tous ceux qui vous ont vu, aimé, applaudi ; si bien qu'un jour vient, et bientôt, où votre nom, ce nom autrefois radieux et triomphant, ce nom qui était dans toutes les bouches, ne réveille plus aucun écho, aucun souvenir dans le cœur de ceux qui l'entendent... Oh ! dites, n'est-ce pas le cas de répéter avec Shakspeare, dont je prononçais le nom tout à l'heure : Triste ! triste !....

Tous, il est vrai, parmi les artistes, ne subissent pas les tortures de cette mort anticipée. Quelques-uns sont aimés des Dieux, et meurent jeunes, en pleine flamme, en plein triomphe, en plein génie ; la Malibran, par exemple, cette adorable cantatrice que n'ont pu remplacer ni Mme Pasta, ni la Grisi, ni Adelina Patti, ni les autres ; Marie Malibran a eu ce triste bonheur de mourir jeune, elle est morte à 28 ans ; les Dieux l'aimaient celle-là, car elle eut de plus la rare fortune d'être chantée par un grand poète, Alfred de Musset, et de lui inspirer ces stances immortelles que redira la postérité la plus lointaine, si bien qu'il est vrai de dire ici que le poète et l'artiste, pour employer le vers si connu de Lamartine :

> Montent d'un vol égal vers l'immortalité.

Et laissez-moi vous dire seulement les premières strophes de cette inimitable élégie, à mettre à côté de la divine *Euphrosine* de Goëthe, et où Musset exprime en si beaux vers ce que je viens de vous dire en si mauvaise prose.

Mᵐᵉ Malibran, donc, venait de mourir à 28 ans, en septembre 1836, au milieu des plus éclatants triomphes ; deux semaines après, Musset, alors dans toute la fleur de la jeunesse et du talent, laisse déborder de son cœur ces plaintes éloquentes :

> Sans doute il est trop tard pour parler encor d'elle....

Je lus ici les neuf premières strophes de cette élégie, et à la fin de la quatrième strophe :

>
> Et la jeune Vénus, fille de Praxitèle,
> Sourit encor, debout dans sa divinité,
> Aux siècles impuissants qu'a vaincus sa beauté.

j'ajoutai : ce qui rappelle de loin, dans le même ordre d'idées, ces deux vers de Marie-Joseph Chénier :

> « Et depuis deux mille ans Homère respecté
> « Est jeune encor de gloire et d'immortalité. »

Mais je m'arrête, car il faudrait tout citer de ces admirables stances, auxquelles il suffirait de changer si peu de mots pour les rendre applicables à cette autre Marie, Marie Dorval, dont je veux vous

entretenir quelques instants. Mais avant laissez-moi vous faire part d'une réflexion qui me traverse l'esprit. Je ne sais si je me trompe, mais je me persuade aisément que si Boileau, sur lequel mon excellent ami et collègue a si bien disserté un de ces soirs (vous l'avez trop applaudi alors pour l'avoir oublié aujourd'hui), si Nicolas Boileau comptait de pareils vers dans son bagage littéraire, nul doute que personne osât lui contester le titre de poète et de grand poète.

Je reviens à Mme Dorval, à cette actrice dont G. Sand, qui l'a bien connue, a pu dire : « Grand génie et grand cœur, c'était une des plus grandes actrices et une des meilleures femmes de ce siècle. » Et pour vous la faire connaître en peu de mots, laissez-moi vous lire deux ou trois pages charmantes écrites sur elle, à l'apogée de sa gloire, il y a plus de vingt ans, par Léon Gozlan, ce spirituel romancier que les lettres ont perdu, il y a quelques mois à peine, et qui faisait partie, lui aussi, de la phalange littéraire de 1830. Et puisque je cite ce nom de Gozlan, et que nous causons ici sans pédantisme, permettez-moi une petite anecdote sur lui qui me revient en mémoire ; elle ne se rattache en rien à mon sujet, je commence par vous le dire, mais elle est très courte, elle est gaie, voilà son excuse. Elle pourra d'ailleurs vous donner une idée et un avant-goût du tour aimable et original de cet ingénieux esprit.

Gozlan avait navigué dans sa jeunesse ; or, un

petit journal, le *Figaro* de ce temps-là, ayant insinué qu'il avait été négrier et qu'*en cette qualité* il avait assassiné son capitaine, le spirituel écrivain envoya au rédacteur la rectification suivante :

« Monsieur, tout ce que vous dites est vrai, mais il est non moins vrai qu'après avoir tué mon capitaine je l'ai mangé. Je vous somme, aux termes de la loi, de compléter votre récit dans le plus prochain numéro de votre spirituel journal. »

J'arrive à ma lecture. Un éditeur, en 1843, avait proposé à Gozlan de publier une biographie de M^{me} Dorval ; il prend aussitôt la plume et adresse à M^{me} Dorval elle-même la lettre suivante :

Et maintenant, pour vous faire connaître plus à fond l'artiste, quel rôle choisirai-je parmi tous les admirables rôles créés par cette admirable actrice, et créés, selon la juste autant que charmante expression de Gozlan, comme Dieu crée, avec le souffle, que choisirai-je? sera-ce Adèle d'Hervey dans *Antony*, l'une des plus splendides créations du théâtre moderne; Marion Delorme ; Catarina ou la Tisbé dans *Angelo* (car elle a joué les deux rôles l'un après l'autre); Dona-Sol dans *Hernani*, qu'elle a su créer, même après l'inimitable M^{lle} Mars, qui avait tenu le rôle à l'origine en 1830 ; non, mais je m'attacherai uniquement ici à sa plus belle, sa plus suave, sa plus rayonnante création, j'ai nommé Kitty-Bell, dans le *Chatterton* d'Alfred de Vigny. Si parmi vous il est une seule personne (et je sais qu'il y en a) qui ait eu la bonne fortune de voir ce drame

aux jours heureux de la jeunesse, il y a plus de trente ans, je ne crains pas de dire qu'elle n'a pu oublier cette angélique création, et qu'elle ratifiera, sans nul doute, tous les éloges que vous allez entendre. Un mot d'abord sur l'auteur du drame : A. de Vigny est plus connu comme le romancier qui a écrit *Cinq-Mars, Stello, Servitude et Grandeur Militaire*, que comme poète; et cependant il a fait un poème, *Eloa*, qui est un vrai chef-d'œuvre; *Eloa*, dont un bon juge en ces matières, M. de Loménie, professeur de littérature au Collége de France, a pu dire : « Parmi ce que notre siècle a produit de beau, je ne connais rien de plus beau qu'*Eloa*. » A. de Vigny, a beaucoup connu M^{me} Dorval... (v. p. 82.)

Ce drame de *Chatterton* est très simple et très court à raconter. Chatterton, jeune poète anglais de 18 ans (et ce personnage n'est point imaginaire et a réellement existé, 1752-1770) ne peut se plier aux exigences de la vie matérielle et s'empoisonne avec de l'opium pour y échapper. C'est, vous le voyez, la poésie aux prises avec la prose et l'idéal succombant sous la réalité. Toute l'œuvre est traversée par un amour chaste et contenu, celui de Kitty-Bell, la puritaine, pour Chatterton, amour inavoué et qui fait seulement explosion au dénouement, lors du suicide du poète. Il y avait là surtout une scène pleine d'émotions et de larmes, restée célèbre dans les fastes du théâtre, et que n'oublieront jamais ceux qui l'ont vue. Dorval en sortant, folle et éperdue de douleur, de la chambre de Chatter-

ton empoisonné, se laissait glisser comme foudroyée sur la rampe d'un escalier, au risque de se briser la tête, de sorte que cet escalier était devenu pour elle, on peut le dire, comme une sorte de glorieux piédestal. Kitty avait commencé par la pitié, elle finit par l'amour ; c'est en effet souvent la pitié qui ouvre à l'amour le cœur des femmes. « Ah!
« égoïste Chatterton, en mourant tu n'as pas songé
« à Kitty; en brûlant les poèmes, tu n'as pas songé
« à la postérité, cette pâle consolatrice des grands
« cœurs méconnus. Tu n'avais plus que quelques
« jours à attendre pour entrer radieux dans ta
« gloire. Le génie, Chatterton, ce n'est pas seule-
« ment l'inspiration, c'est aussi la patience. Il faut
« passer par la croix pour devenir Dieu! » (V. p. 90.)

Et maintenant, voulez-vous savoir comment elle est morte cette comédienne de génie, cette reine de théâtre adorée et adulée, qui vit à ses pieds, à sa cour tous les maîtres de l'esprit français : Hugo, Vigny, Dumas, Ponsard et tant d'autres, écoutez, et vous mères surtout écoutez, cette page éloquente et émue, écrite par une femme qui porte dignement le nom littéraire le plus glorieux de notre âge, par Mme Victor Hugo.

Pauvres comédiennes!... Chateaubriand n'a-t-il pas dit quelque part : « Qui pourrait compter les larmes contenues dans l'œil d'une reine? » Cela s'applique parfois aussi aux reines de théâtre, à ces pauvres comédiennes dont plus d'une doit répéter

souvent ces amères paroles de la Tisbé, d'*Angelo*, rôle unique dans le théâtre moderne, disons-le en passant, qui eut l'insigne fortune d'être interprété tour à tour par les trois plus puissants génies dramatiques de notre siècle : Mars, Dorval et Rachel : « Oh oui! nous sommes bien heureuses nous autres, on nous applaudit au théâtre, etc.... »

Et encore une réflexion dernière. Vous avez bien compris, n'est-ce pas, qu'en vous parlant de comédiennes, je n'entends point parler ici de ces exhibitions court-vêtues, qui s'étalent maintenant sans vergogne sur la plupart des scènes parisiennes. Ce ne sont point là des comédiennes, ce ne sont point là des artistes ; ah! de grâce, ne profanons pas ces noms en les leur appliquant.

Cette page de M^{me} Victor Hugo que je veux vous lire est intitulée : *La Dernière Année de Madame Dorval*. La voici : (v. p. 311).

Et maintenant, pour finir et pour vous faire connaître la femme après l'artiste, écoutez comme M^{me} Sand, qui a été son intime amie, résume, avec la magie de son style, les défaillances, les doutes, les désespérances de cette âme troublée, de cette âme désolée, sœur de René et d'Obermann. (V. p. 288-295.)

Vous savez le reste; mais écoutez encore, et c'est par là que je terminerai, cette lettre, que je regarde comme un chef-d'œuvre, dans laquelle la pauvre Marie Dorval apprend à M^{me} Sand la perte de son petit-fils bien aimé. La lettre est du 12 juin 1848,

ce mois de sinistre mémoire, vingt-six jours après la mort de Georges... (v. p. 298).

Et George Sand ajoute..... et termine enfin par ces paroles, et je n'en saurais trouver de meilleures pour clore cet entretien : « Oui, si elle a été trahie cette victime de l'art et de la destinée..... pour venir errer dans notre monde insensé et tomber de lassitude sur nos chemins maudits. » (V. p. 309.)

POSTFACE

Je devais trop à l'obligeance de Mme Caroline Luguet, au sujet de ce livre, pour ne pas lui en communiquer le manuscrit. C'est ce que je fis. Quelque temps après, en février 1868, au cours de l'impression, elle voulut bien me répondre la lettre qu'on va lire, en m'adressant en même temps la photographie de Mme Dorval, par Disdéri, d'après le portrait fait par Paul Delaroche, vers 1831.

Je ne saurais mieux clore ce volume que par cette lettre, où les plus nobles sentiments sont exprimés d'une manière si digne. Et ainsi, du commencement à la fin, comme je le disais dans la préface, cet humble livre ne vaudra quelque chose que par ce qui ne m'appartient pas. Mais j'ai mis franchement de côté tout amour-propre d'auteur, et je serai trop récompensé si j'ai pu atteindre le but que je me suis proposé en prenant la plume : faire connaître complètement et mettre en lumière l'une des plus

grandes actrices, non seulement du XIX^e siècle, mais de tous les temps, et élever, dans la mesure de mes forces, un monument à sa gloire.

Voici la lettre de M^me Luguet :

« Paris, 24 février 1868.

« Monsieur,

« J'ai lu votre manuscrit avec l'intérêt que vous devez penser, et je suis heureuse de vous dire que je n'ai qu'à me louer de vous avoir donné les renseignements que vous m'avez demandés à ce sujet. Le mérite des ouvrages de ce genre est de ne renfermer nulle erreur et de n'exprimer que de loyales sympathies. C'est ce que vous avez parfaitement compris, Monsieur, car si votre écrit révèle les habitudes d'un travail consciencieux, il prouve aussi une affection fervente, et, sans même parler de votre talent, cette prédilection émue suffirait seule à vous assurer de cordiales sympathies.

« En fait de recherches biographiques, quand il ne s'agit pas de grands personnages historiques, il est difficile en effet d'intéresser le public à ces récits intimes, si l'on ne s'y intéresse pas sincèrement soi-même. Mais l'admiration généreuse qui vous a fait écrire l'histoire, déjà lointaine, d'une actrice célèbre, bien que, par votre âge, vous l'ayez peu connue, garantit à votre étude un succès légitime, également honorable pour le livre et pour l'auteur.

« Quant à moi, Monsieur, il vous est facile de deviner mes impressions en me voyant ainsi rappe-

ler tant de beaux jours à jamais disparus, tant de triomphes dont il ne reste hélas! que le souvenir. Mais si je m'honore d'être la fille d'une femme qui devait à son génie de si glorieux hommages, je suis surtout heureuse de prouver qu'elle avait aussi, comme mère de famille, tous les tendres sentiments qu'elle tenait de son adorable bonté.

« Voilà pourquoi, Monsieur, je suis reconnaissante et fière de voir, après vingt ans, son nom et son talent encore vivants et acclamés, et de penser que des hommes tels que vous en parlent aujourd'hui comme ses amis et ses admirateurs en parlaient autrefois.

« Puis ce livre me donne l'occasion précieuse de reconnaître d'anciennes dettes de gratitude envers tous ces amis que vous citez, et dont le dévouement protecteur devint un jour pour mes enfants le seul héritage de ma mère. Je ne dirai pas ici leurs noms, toujours si chers à ma jeune famille, mais ces pages seront pour eux, je l'espère, un nouveau témoignage de ma constante et profonde affection.

« Quelques mots encore pour répondre à vos questions sur les lettres de Mme Dorval.

« Oui, Monsieur, ma mère avait laissé une correspondance assez longue qui disait ses impressions du moment, ses joies si rares, ses douleurs si fréquentes, et parfois ses idées sur le théâtre contemporain. Il m'eût été, certes, bien doux de conserver ces chères reliques de son cœur et de son esprit; mais une crainte inspirée par un sentiment respec-

table ne m'a pas permis cette dernière et touchante consolation. Et cela, Monsieur, parce que j'ai toujours pensé que de semblables confidences, destinées seulement à de fidèles amitiés, ne devraient jamais être livrées au public. N'est-ce pas, en effet, une chose regrettable que de voir divulguer à tous les affections et les souffrances qu'on ne révèle que dans la certitude de s'adresser à de sympathiques discrétions? Puis il est, dans la vie d'artiste, des jours de défaillance où l'âme la plus forte jette un cri de désespoir et peut s'exhaler en paroles quelquefois sévères. Que ces plaintes soient alors confiées à des amis, rien de plus naturel, car cela nous est secourable. Mais quand l'artiste n'est plus, tous ces épanchements intimes doivent rester muets à toujours, et n'inspirer, comme la tombe, que le silence et le respect.

« Voulant donc assurer ce respect dans l'avenir à la mémoire de ma mère, j'ai réuni aux lettres que je possède celles que d'obligeants amis ont bien voulu me rendre, et j'ai tout brûlé. Ce n'est pas, croyez-le bien, sans un déchirement de cœur que j'ai fait ce sacrifice, mais j'y voyais un devoir impérieux et sacré, et, comme tel, j'ai dû l'accomplir.

« Certaine correspondance posthume d'une célèbre comédienne (Mlle Mars), récemment publiée (*Figaro*, septembre 1867), m'a prouvé du reste que j'avais sagement fait en agissant ainsi.

« Je ne puis donc vous envoyer, Monsieur, que les dernières pages écrites par ma pauvre mère,

parce que ce n'est pas une lettre, mais, hélas! une immense douleur (1). C'est l'agonie d'une grande artiste, morte de chagrin, et pour laquelle le ciel a dû se montrer clément, car elle avait beaucoup souffert.

« Je vous serre bien affectueusement la main et je vous remercie de tout mon cœur.

« Caroline LUGUET-DORVAL.

« *P. S.* Encore une triste nouvelle : ma chère et fidèle *Constance*, que vous avez vue l'an passé, vient de mourir à 85 ans (2). Elle était depuis *cinquante ans* au service de ma famille, et pendant ces cinquante années, son dévouement ne s'est pas une seule fois démenti ; elle est morte à son poste. Elle avait vu naître et mourir ceux que j'aime; mon chagrin est inénarrable ; je ne l'oublierai jamais cette pauvre chère âme!

« Mon Dieu! que c'est donc toujours triste la vie! »

(1) Cette lettre a été reproduite p. 301 de ce livre.
(2) V. p. 427 de ce livre.

FIN.

TABLE DES MATIÈRES.

Préface . page ix
Introduction 1
Chapitre I. — Premières années (1798-1822) . . . 23
— II. — Commencements de la célébrité (1822-1831) 37
— III. — Apogée. — Drames de Hugo, Vigny, Dumas 52
— IV. — Dernières années 132
— V. — Madame Dorval en province . . . 211
— VI. — La femme et la mère 275
— VII. — Articles nécrologiques (1849) . . . 340
— VIII. — Varia. — Mélanges 416
— IX. — Bibliographie 437
Appendice 453
Postface . 467

FIN DE LA TABLE

Imprimé à La Flèche
PAR BESNIER-JOURDAIN
et achevé le 13 juillet
M D CCC LXVIII

www.ingramcontent.com/pod-product-compliance
Lightning Source LLC
Chambersburg PA
CBHW051346220526
45469CB00001B/136